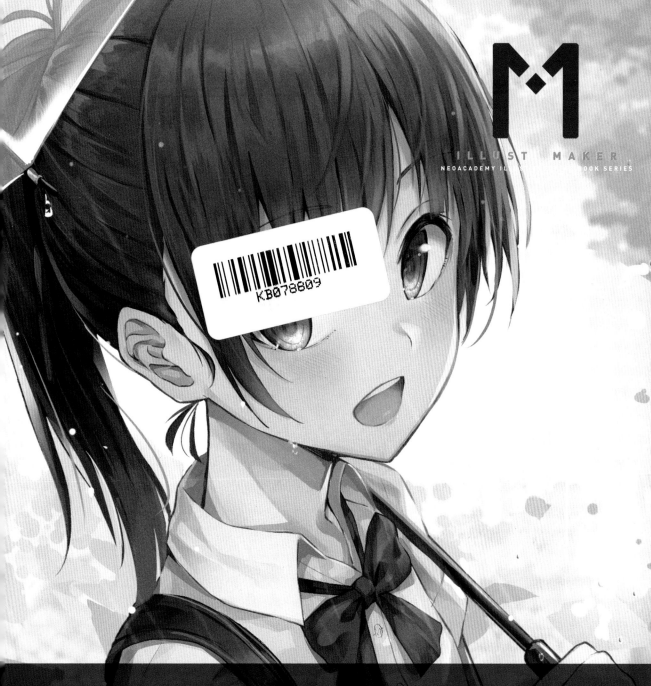

교복 소녀 일러스트 메이커 I

프로피·후와리·소야 저

네오아카데미

교복 소녀 일러스트 메이커 I

초판 1쇄 발행 2019년 7월 19일

지은이 프로피·후와리·소야
펴낸이 노진
펴낸곳 네오아카데미

출판신고 2019년 3월 14일 제2019-000006호
주소 대구광역시 서구 국채보상로 184 3층(중리동)
네오아카데미 커뮤니티 cafe.naver.com/neoaca
에이트스튜디오 홈페이지 www.eightstudio.co.kr
네오아카데미 유튜브 <유튜브 검색창에 '네오아카데미' 검색>
독자·교재문의 books@eightstudio.co.kr

편집부 유명한·김예원
표지·내지디자인 디자인 숲·이기숙

ISBN 979-11-967026-1-8 (13650)
값 28,000원

preface

상상하고 머릿속에서만 그리던 이미지, 장면 등을 구체화시키는 과정은 힘들고 쉽게 되지는 않습니다. 하지만 직접 만든 창작물, 결과물을 보고 거기서부터 오는 성취감을 통해 창작에 재미를 느껴봤으면 하는 마음으로 책을 썼습니다.
이 책을 통해 조금이나마 그림을 그리는 데 도움이 되면 좋겠습니다.

– 프로피

그림의 대단한 점은 어렸을 적 동심이나 어른일 때 자신의 세계나 추구하는 이미지를 다른 사람과 공유할 수 있다는 점이라고 생각합니다. 이점이 제가 지금까지 그림을 그릴 수 있었던 큰 이유라고 생각합니다. 다른 사람들에게 제 그림을 보여주고 좋은 말을 듣기 위해, 더 좋은 반응을 얻기 위해 그림을 그리게 되었고 더 많은 분들에게 보여주기 위해선 나 자신도 더 발전해야 된다는 생각에 지금까지 왔다고 생각합니다. 여러분도 그러한 동기를 가지시면 좀 더 그림의 재미와 흥미를 갖고 실력 향상에 도움이 될 거라 생각합니다.
시간적 배경에 따른 그림 분위기, 분위기에 알맞은 콘셉트 등을 어떤 식으로 구상하는지에 대해서도 주목해보시면 좋을 것 같습니다.
이 책은 그림에 입문하는 분들도 알기 쉽게 그림 하나를 그리는 과정에 초점을 맞춰서 내용을 구성하였습니다. 부디 즐겁게 봐주셨으면 좋겠습니다.

– 후와리

귀여움을 찾아 끝까지

– 소야

>>> Contents

preface

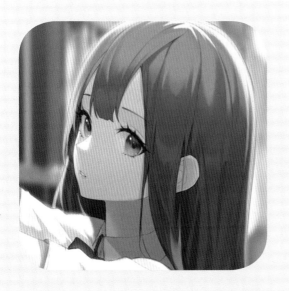

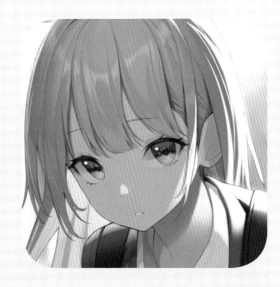

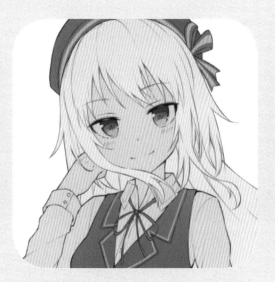

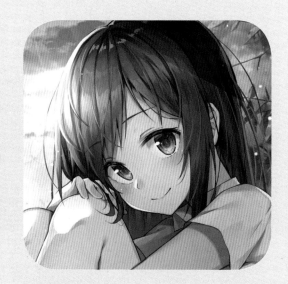

#0
후와리 교복 소녀 스케치

#1
후와리 교복 소녀 튜토리얼 1

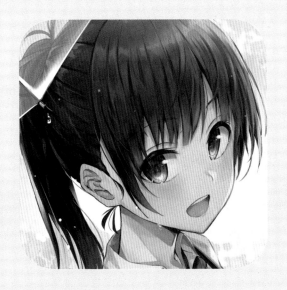

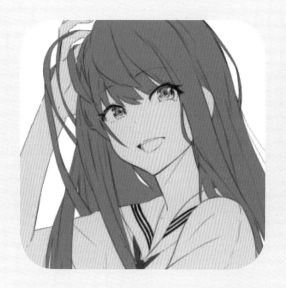

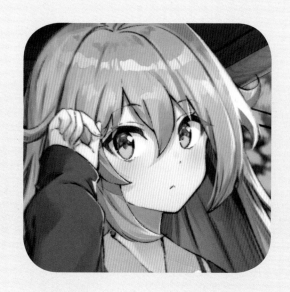

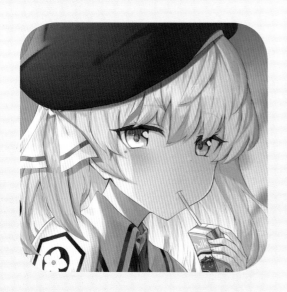

ILLUST MAKER

NEOACADEMY ILLUST TUTORIAL BOOK SERIES

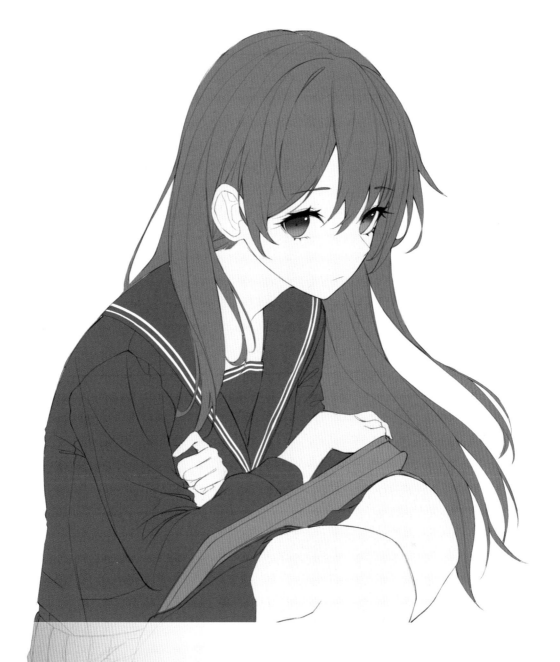

프로피 교복 소녀 스케치

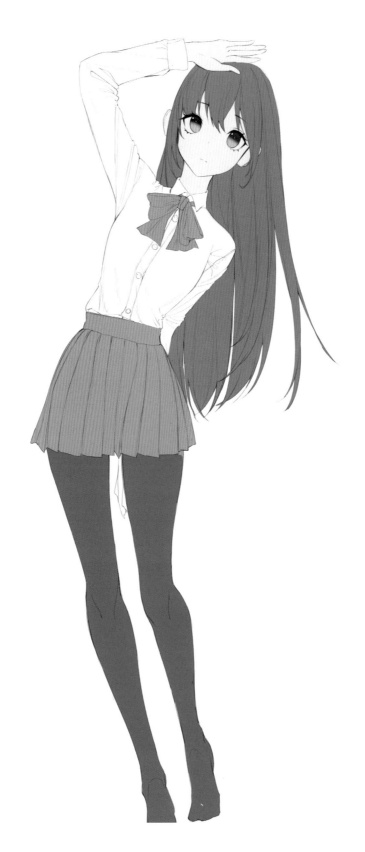

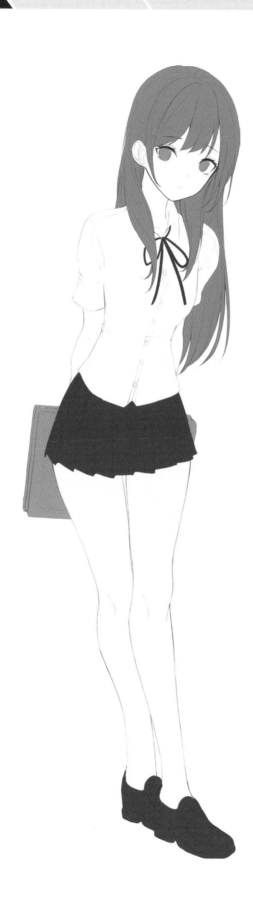

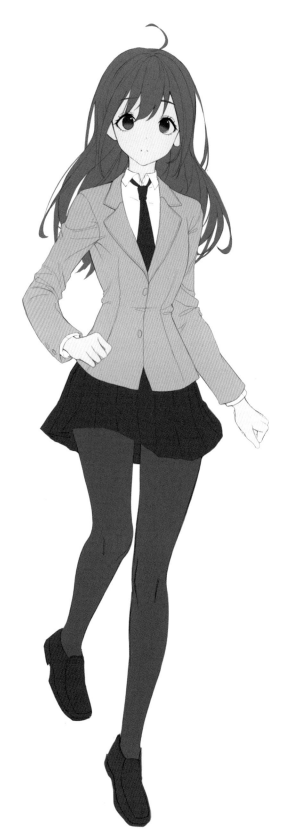

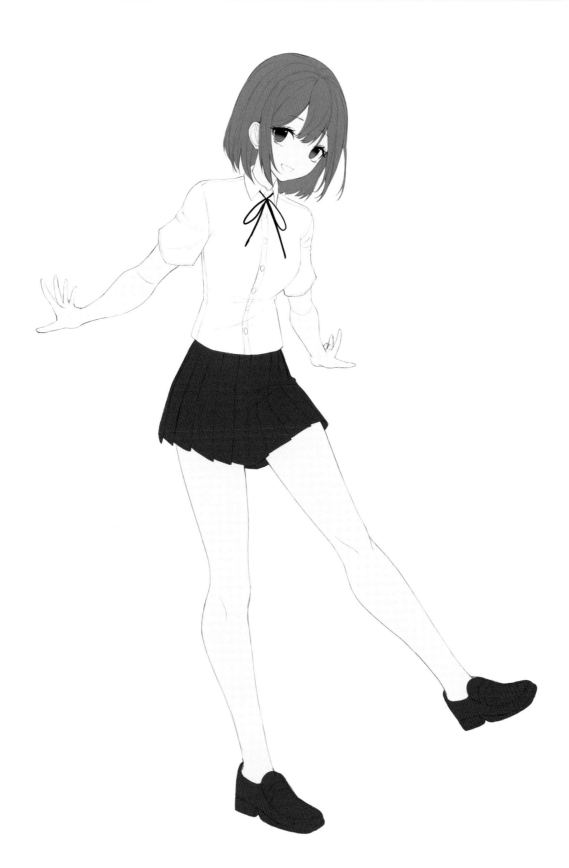

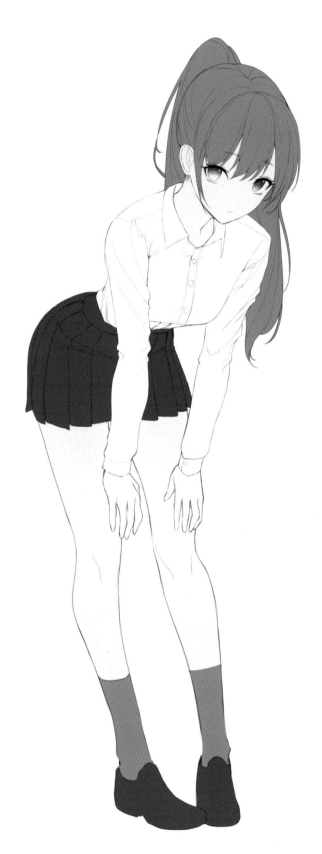

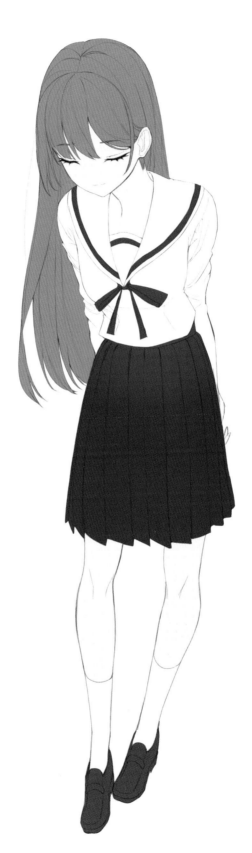

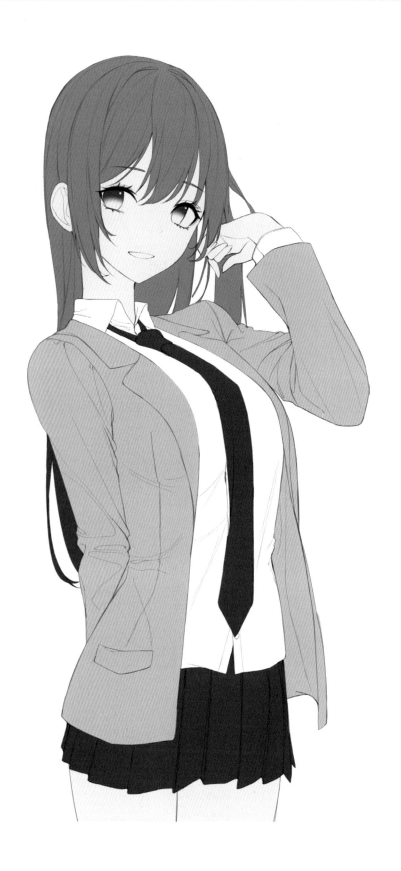

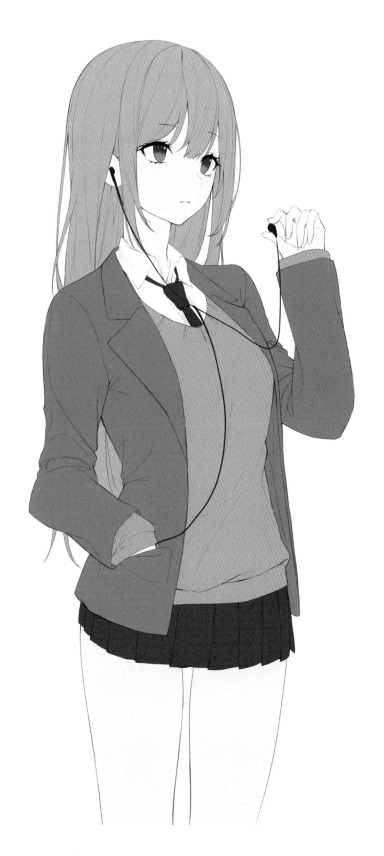

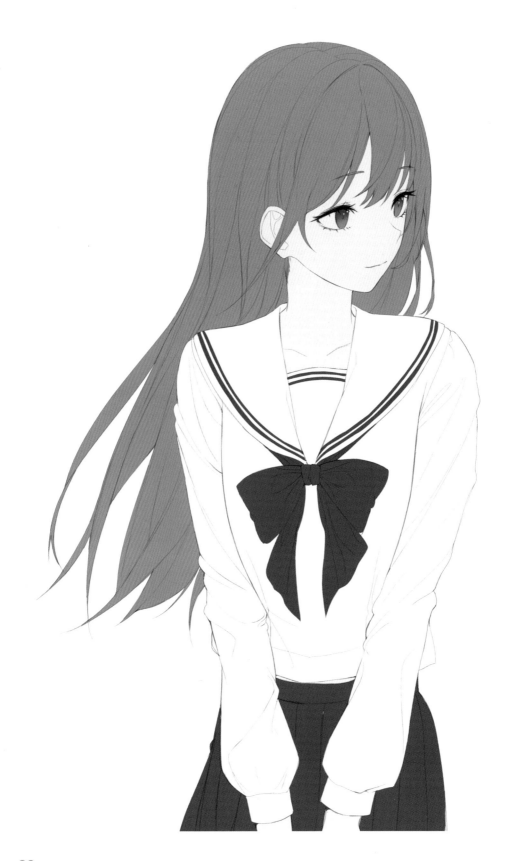

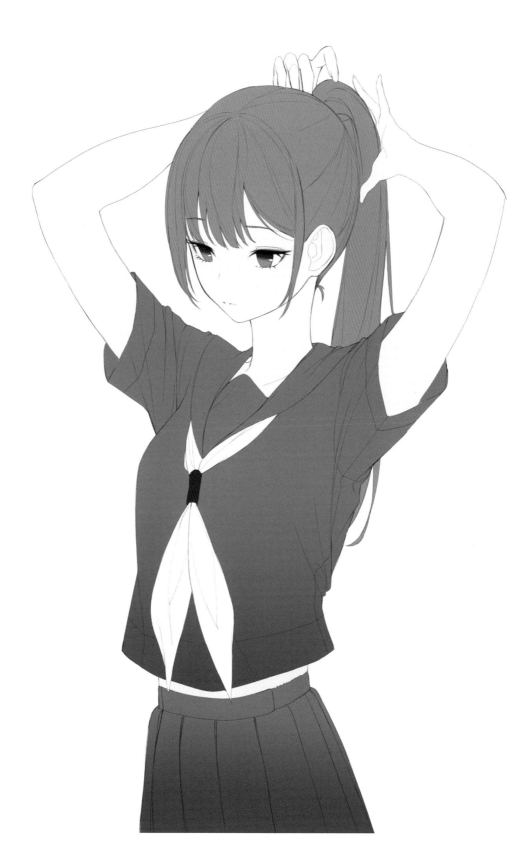

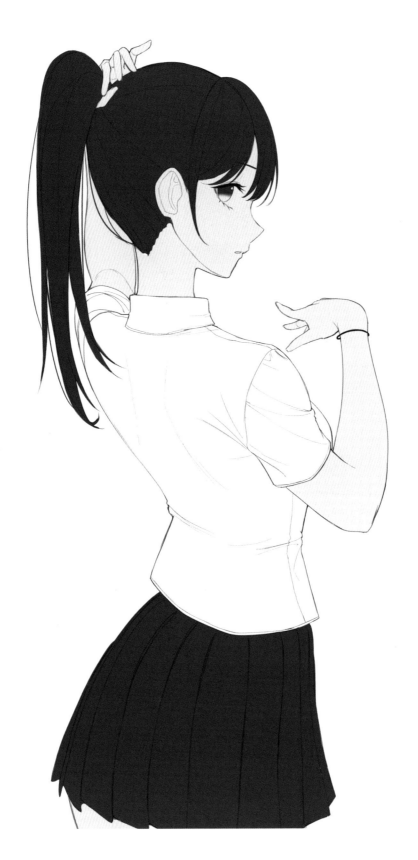

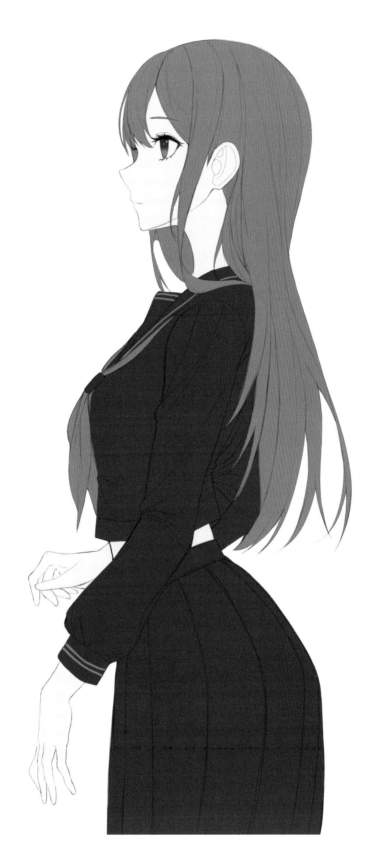

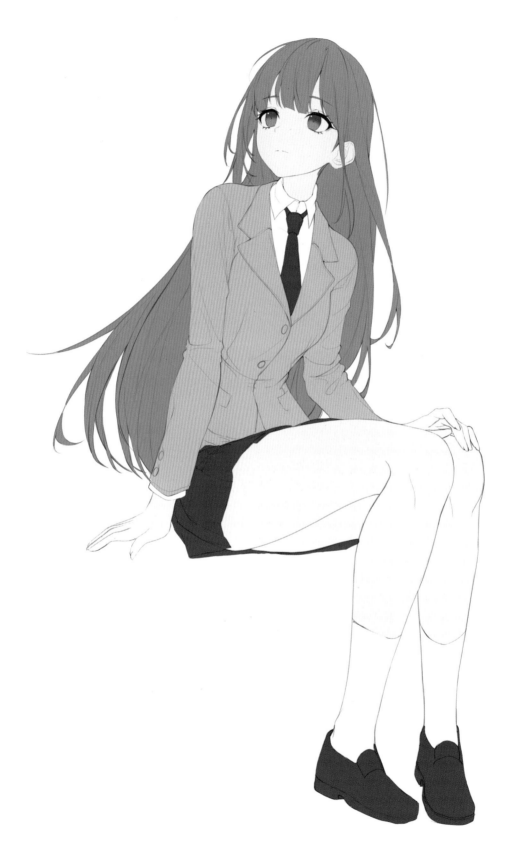

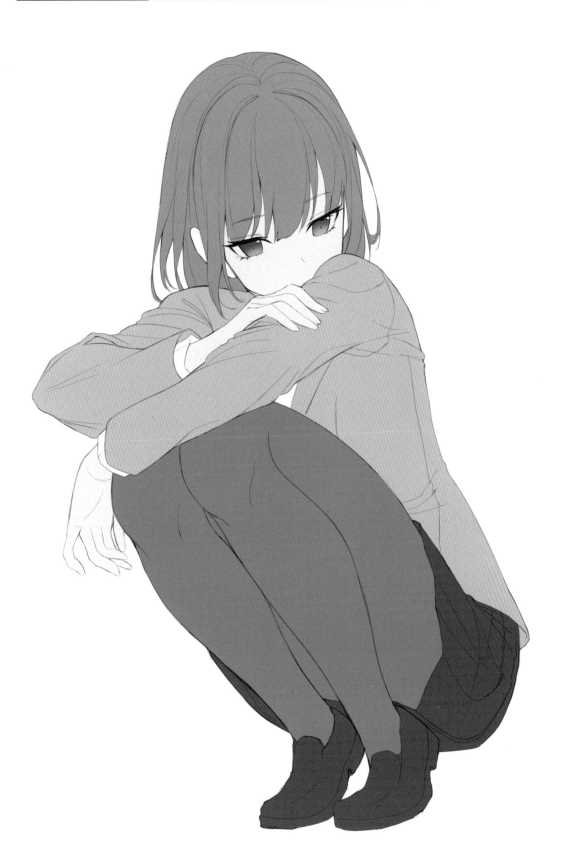

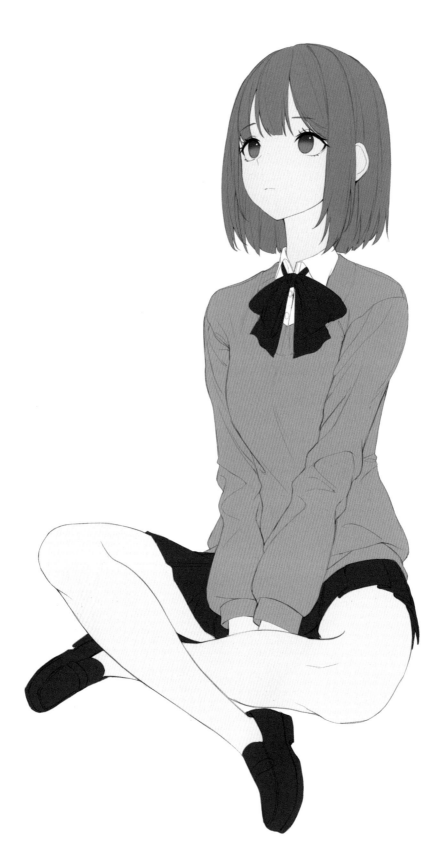

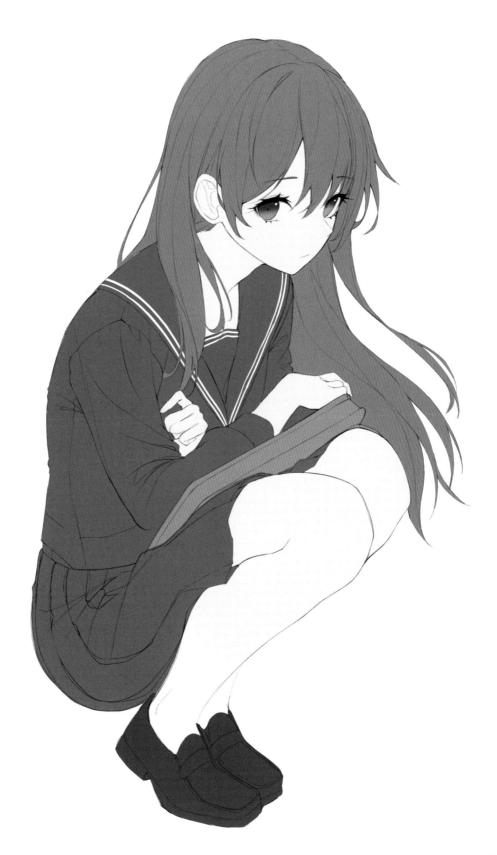

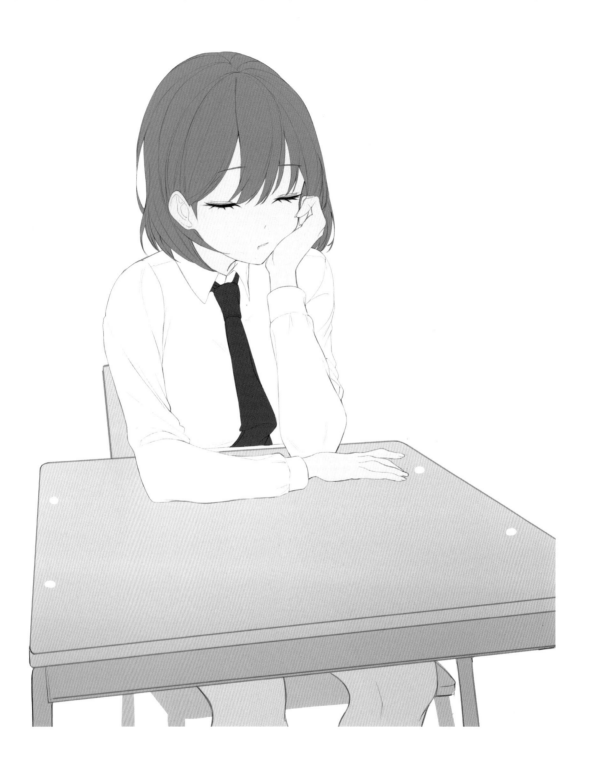

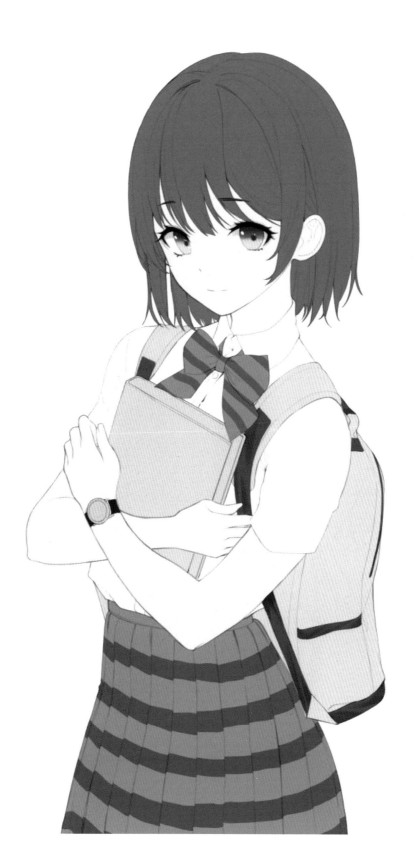

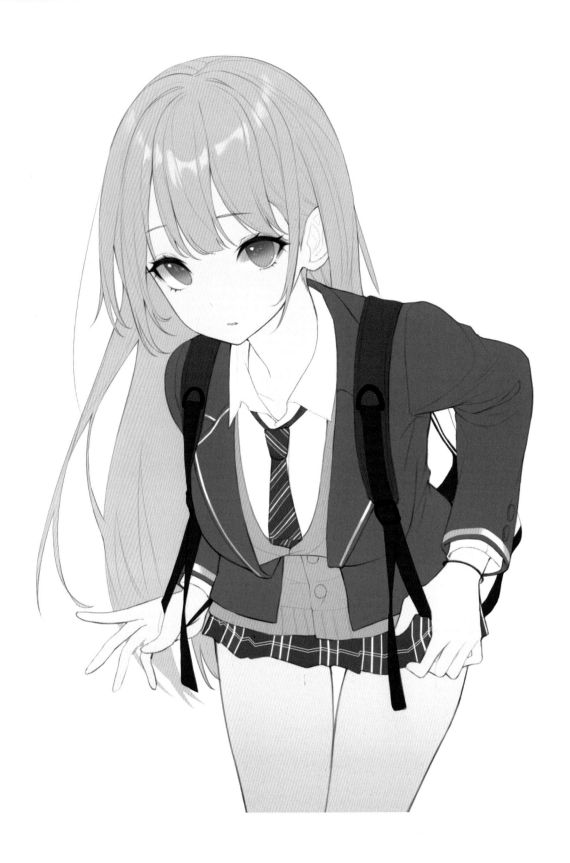

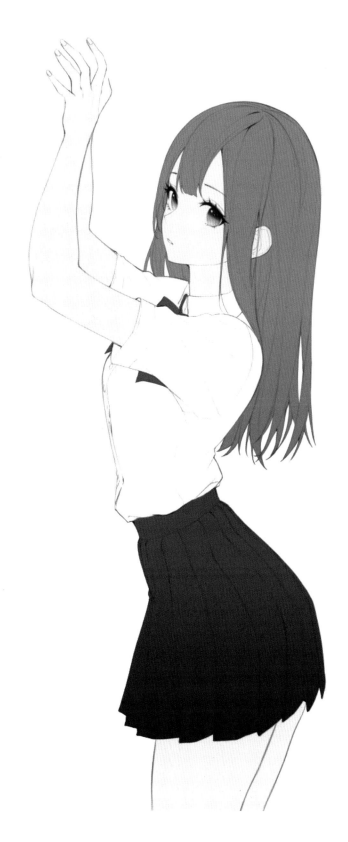

ILLUST MAKER

NEOACADEMY ILLUST TUTORIAL BOOK SERIES

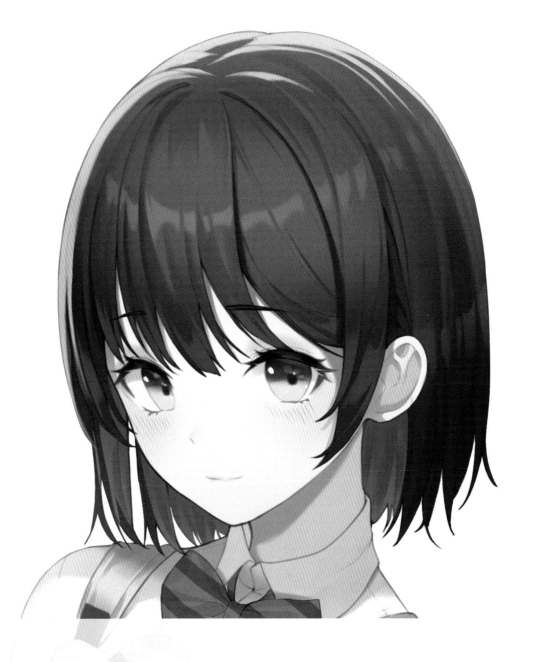

프로피 교복 소녀 튜토리얼 1

 # #1 캐릭터의 컨셉 정하기

출처: https://c11.kr/83qm

출처: https://c11.kr/83qo

이번 챕터에서는 자신이 원하는 계통의 색상을 다양하게 이용하여, 컬러 선택에 따른 묘사방법과 그에 어울리는 명암을 넣는 것을 중점적으로 다루었습니다.

메인으로 선택한 색상에 따라 명암을 넣는 방법은 여러 가지가 있지만, 누구나 쉽게 따라할 수 있는 방법으로 작업을 진행하여 원하는 일러스트를 수월하게 그려볼 수 있도록 상세히 다루었습니다. 그리고 싶은 그림의 방향과, 사용하고 싶은 색상을 선정하여 자유롭게 일러스트를 그려봅니다.

색감이 통일될 경우, 일러스트가 지나치게 가볍게 보이거나 무겁게 보일 수 있습니다. 이것의 균형을 맞추기 위해 포인트 컬러를 선정하여 밸런스를 맞춰 나가는 방법에 대해 알아봅시다.

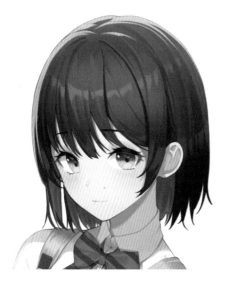

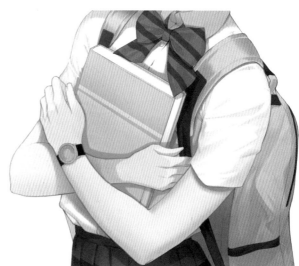

#2 러프와 선화 작업하기

01 먼저 간단하게 그리고자하는 인물의 스케치를 진행합니다. 일러스트의 가장 기초가 되는 단계이므로, 오브젝트의 위치 구상과 인물의 인상을 나타내는 것에 집중하며 작업합니다.

02 어느 정도 인물의 스케치가 완성되었으면, 투명도를 낮추어 선화 작업을 시작합니다. 눈은 일러스트에서 인물의 인상을 결정하는 데 중요한 부분을 차지하므로 또렷한 느낌을 줄 수 있도록 작업합니다.

03 다음으로 얼굴과 머리카락의 선화를 진행합니다. 선과 선이 만나는 부분과 외곽선을 강조하며 선화 작업을하면 퀄리티있는 그림을 작업할 수 있습니다. 머리카락 작업을 할 때에는 부드러운 형태감에 주의하며 작업합니다.

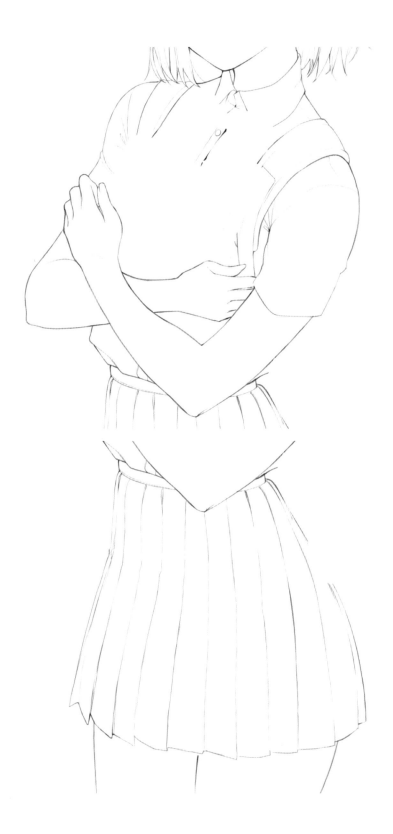

04 의상과 팔, 다리 부분의 선화를 진행합니다. 주름 치마의 디테일과 손의 형태에 주의하며 선화를 그립니다.

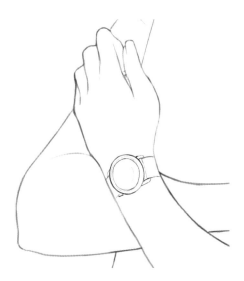

05　다음으로 오브젝트들의 선화를 진 행합니다.

손목시계와 품에 안고 있는 책, 가방을 그립 니다. 어느 정도 선화에서 적당한 실루엣과 외곽선의 구분을 분명하게 해두면 명암 단계 에서 헤매지 않고 작업할 수 있습니다. 선화 를 진행하며 면과 면을 미리 나누어보면, 채 색 단계에서 작업하기에 용이합니다.

디테일한 묘사는 색을 입히며 진행할 예정이 므로 세부적인 작업은 하지 않았습니다.

손 그려보기

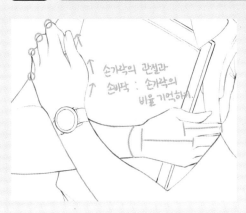

손의 모양을 그릴 때에는 손가락 관절의 꺾이는 형태와 손가락의 길이에 유의하며 그립니다.

손가락의 끝으로 갈수록 굵기가 얇아지도록 그리되, 너 무 얇아지지 않도록 어느정도 형태를 유지하는 것이 중 요합니다.

손바닥과 손가락의 비율을 맞출 때에는, 1:1로 대응시켜 그리면 편리합니다.

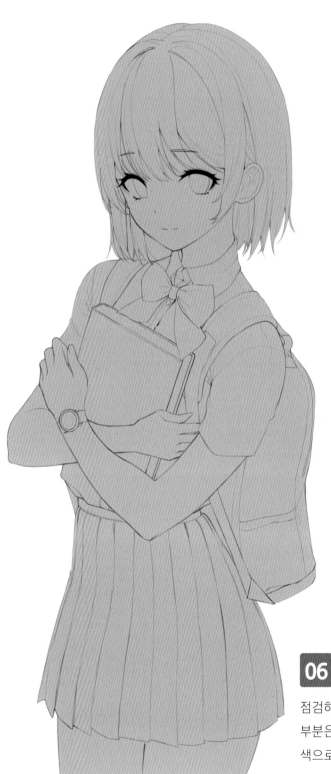

06 오브젝트 작업까지 끝낸 선화
에 임시색을 채워 마지막으로
점검하는 단계입니다. 색이 삐져나가는
부분은 없는지 확인 후, 다음 단계인 밑
색으로 넘어갑니다

#3 밑색 작업하기

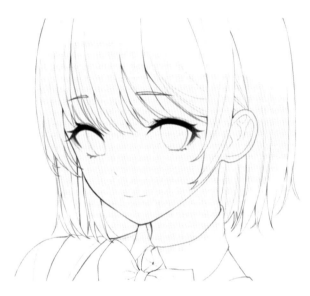

01 사물의 상하관계에 주의하며 밑색 작업을 시작합니다. 맨 먼저 사물의 단계를 나누었을 때 가장 아래쪽에 위치하는 피부 영역부터 밑색을 칠합니다.

피부
#fff0d3

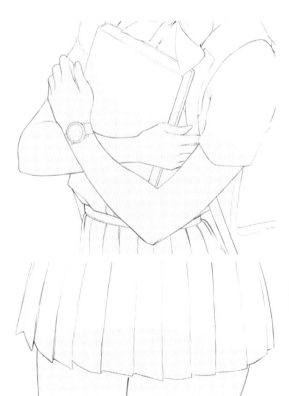

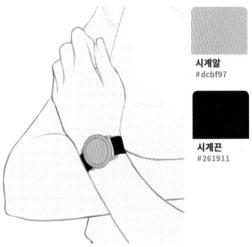

시계알
#dcbf97

시계끈
#261911

02 얼굴과 팔, 다리의 드러나는 부분에 색을 작업해준 모습입니다. 이후 피부 위에 있는 손목시계에도 밑색을 올려줍니다. 전체적으로 초록색 계열의 채색을 진행할 예정이므로, 크게 튀지 않는 색을 넣어 마무리하였습니다.

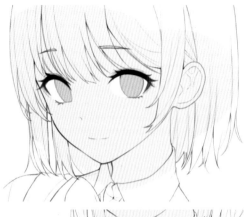

03 다음으로 눈동자 영역에 밑색을 넣습니다. 눈의 흰자 부분을 먼저 칠한 뒤, 그 위에 새로운 레이어를 생성하여 눈동자 색을 넣습니다.

눈
#f7da7c

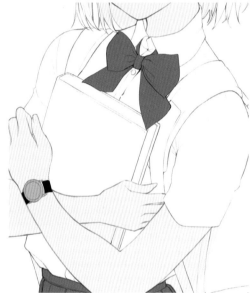

04 셔츠와 목리본에 밑색 작업을 마무리한 모습입니다. 흰색으로 밑색 작업을 할 때에는 배경 용지 레이어를 일시적으로 꺼두거나, 어두운 색으로 먼저 작업한 후 흰색으로 색을 변경해주는 것이 좋습니다.

05 치마 영역에도 밑색 작업이 완료된 모습입니다. 빈 공간이 생기지 않도록 주의하며 작업합니다.

리본/치마
#7b7d72

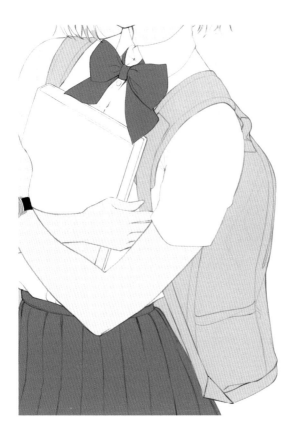

06 이후 오브젝트인 가방에도 밑색을 올려 준 모습입니다. 교복색과 잘 어우러지는 색으로 밑색을 선정합니다. 전혀 다른 색상을 고르면 그림에서 그 부분만 과하게 튀어보일 수 있으므로 밑색은 칠하고자하는 색상의 중간톤으로 작업하는 것이 좋습니다.

가방
#d2d5ca

노트
#f7bfb2

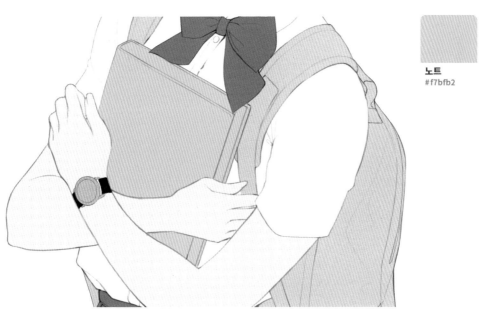

07 다음으로 오브젝트인 책 영역에도 색을 넣습니다. 포인트 컬러가 있으면 좋을 것 같아 분홍색으로 작업합니다.

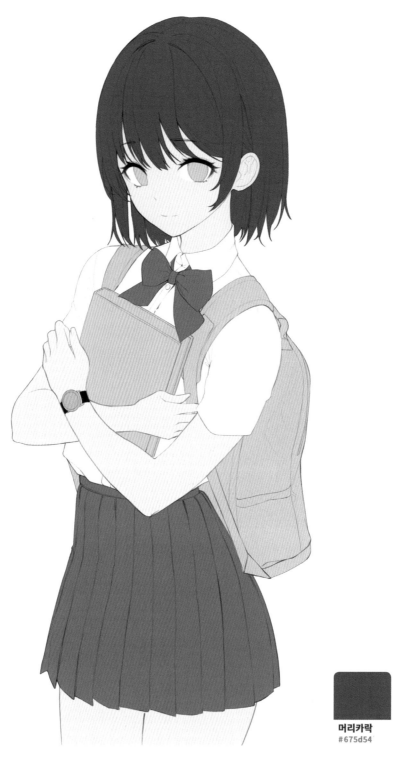

머리카락
#675d54

08 마지막으로 머리카락 영역에 색을 채워 밑색 작업을 마무리합니다.

#4 명암 작업하기

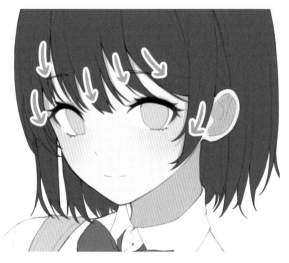

01 먼저 얼굴 부분의 명암작업부터 시작합니다. 피부는 부드러운 영역이므로 명암을 넣을 때에도 부드러운 형태감에 주의하며 작업합니다. 어두운 영역과 밝은 영역의 구분은 확실하게 하되, 경계의 흐름이 너무 딱딱하게 느껴지지 않도록 유의합니다.

1차명암
#e7b197

홍조
#ffd5bc

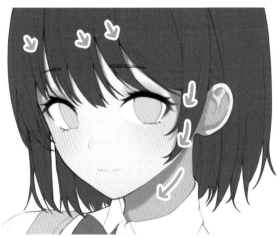

02 기본적인 양감 작업 후, 1차 명암으로 작업했던 색보다 더 진한 색으로 2차 명암을 작업합니다. 머리카락의 그림자와 목의 경계선, 귀의 안쪽 부분 등 상대적으로 빛이 닿지 않는 부분에 색을 넣습니다. 코 부분에는 하이라이트를 넣어 묘사했습니다.

2차명암
#c58472

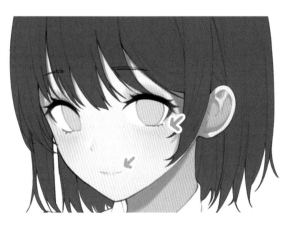

03 얼굴 명암의 마무리 단계입니다. 홍조 부분에 빗금을 넣고, 입술에 색을 넣어 생기가 느껴질 수 있도록 진행합니다. 분홍색 계열의 색상을 사용하여 작업하면 훨씬 생기있는 색 작업을 진행할 수 있습니다.

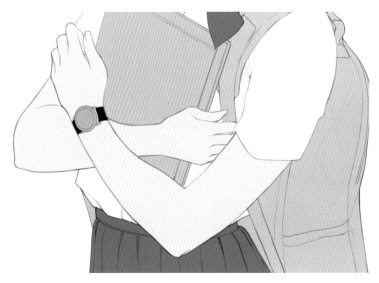

04 팔 부분에 명암을 넣습니다. 신체에 의해 가려지는 그림자와, 옷 그림자 등에 유의하며 작업합니다.

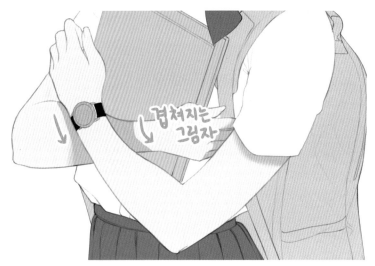

겹쳐지는 그림자

05 밑색 위에 1차 명암을 넣은 모습입니다. 우선적으로 신체의 겹치는 부분과 소매 그림자를 작업합니다.

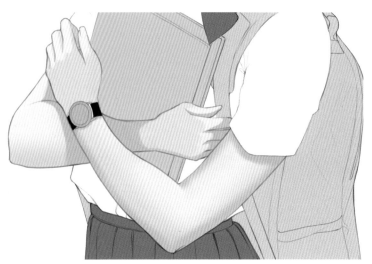

06 그 위에 피부의 질감을 살려 묘사를 얹습니다. 팔의 외곽과 손가락의 골격, 접히는 부분등에 유의하며 작업합니다.

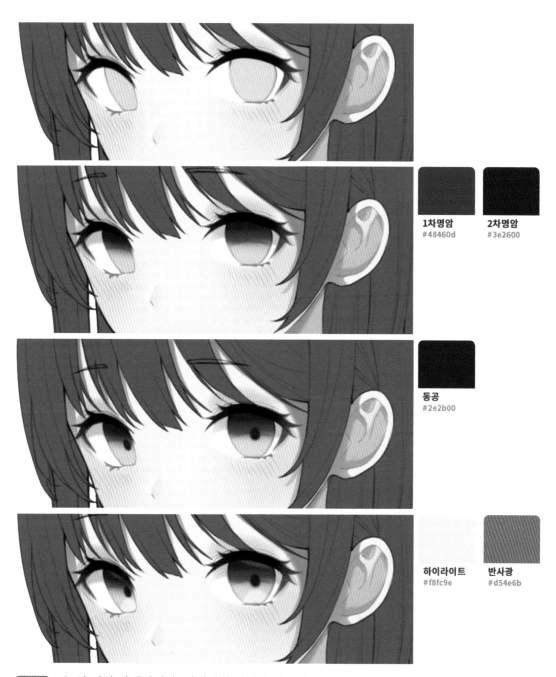

1차명암
#48460d

2차명암
#3e2600

동공
#2e2b00

하이라이트
#f8fc9e

반사광
#d54e6b

07 눈의 명암 단계입니다. 전체적인 이미지 컬러가 초록색 계열이므로, 비슷한 계열의 색상으로 눈의 어두운 영역을 작업합니다. 채도가 낮은 색상으로 시선 방향이 정확하게 느껴지도록 동공을 묘사한 후, 눈 아래에 밝은 색으로 하이라이트를 넣습니다. 마무리 단계에서 눈동자에 반사광을 추가하면 투명하게 반짝이는 느낌을 낼 수 있습니다.

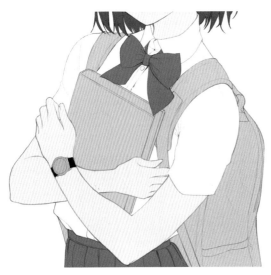
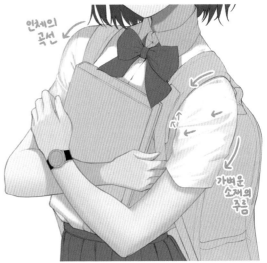

인체의
곡선 ←

가벼운
소재의
주름

1차명암	2차명암
#f0e9e3	#d5c2b3

08 셔츠와 오브젝트인 노트의 명암 단계입니다. 셔츠의 가려지는 부분이 많으므로 소매의 주름과 디테일에 주의하며 작업합니다. 이 단계에서도 마찬가지로 밝고 어두운 영역의 구분은 확실하게하되, 가벼운 소재의 옷 주름이므로 너무 딱딱한 느낌이 들지 않도록 유의합니다.

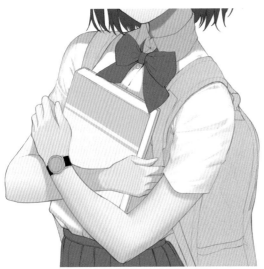
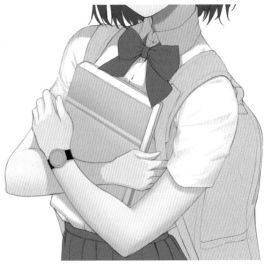

밝은영역	어두운영역
#ffede9	#efb6af

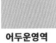

09 다음으로 노트에 간단하게 명암을 넣습니다. 반듯한 느낌을 주는 오브젝트이므로 주름이나 그림자의 묘사를 상세하게 할 필요는 없습니다. 에어브러쉬를 사용하여 색상을 어둡게 깔아주는 것으로 간단하게 마무리합니다.

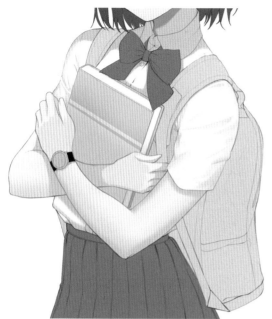
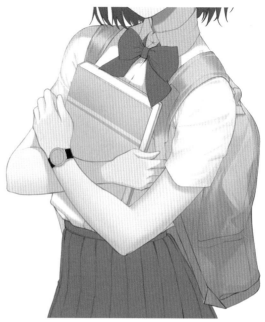
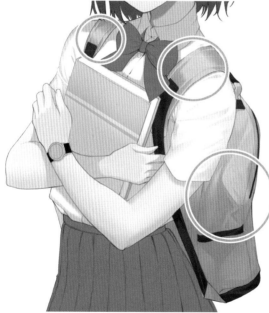

10 다음으로 가방 오브젝트에 명암을 넣습니다. 밑색으로 밝은 색상을 깔아둔 상태이기 때문에 1차 명암, 2차명암을 나누어 영역을 구분하고 색 작업을 진행합니다. 가방 또한 구김이 가는 재질이므로 형태감에 주의하며 면을 쪼갠 뒤 묘사를 더합니다. 진한 색상으로 가방끈을 칠해주면 어느 정도 완성도 있는 오브젝트를 그려낼 수 있습니다. 색을 맞추는 것이 어렵다면, 중간중간 색조를 조절해가며 원하는 색감에 맞추어 수정합니다. 같은 초록색 계통의 색상이지만, 리본과 치마와는 다른 색을 선정하여 색감에 차이를 줍니다.

1차명암 #a9aba0	**2차명암** #909287	**가방끈** #424331	**가방끈명암** #383723

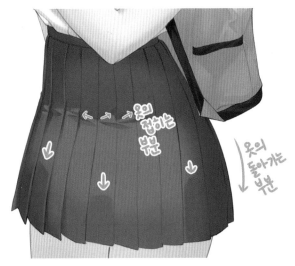

11 치마에 명암 작업을하는 단계입니다. 주름이 들어간 형태의 치마를 그릴 예정입니다만, 이런 무늬가 들어간 치마를 그릴 때에는 주름 묘사보다는 음영 구분을 명확하게 나누어 작업하는 것이 더 완성도 있는 일러스트를 그릴 수 있습니다.

치마명암
#5d5852

12 치마의 접히는 부분과 치마 아랫단에만 가벼운 명암을 주고, 줄무늬 형태의 패턴을 그립니다. 주름 치마이므로 주름의 영역에 맞게 패턴에도 끊기는듯한 묘사를 주면 더 자연스러운 표현이 가능합니다.

치마패턴
#49493f

13 패턴을 넣는 작업을 마무리한 후에는 어두운 색을 골라 치마의 뒷면에 그림자를 넣어 의상의 돌아가는 느낌이 잘 드러날 수 있도록 작업합니다. 간단하게 명암을 쌓는 것으로 훨씬 더 입체감 있는 표현을 더할 수 있습니다.

어두운영역
#514a44

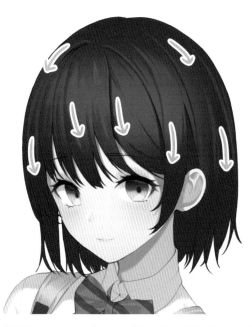
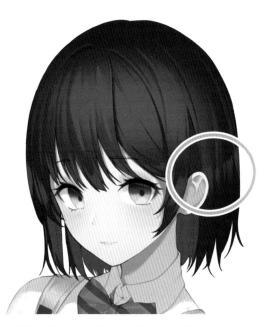

14 머리카락에 명암을 넣습니다. 음영 구분을 명확하게 한 후, 앞 머리카락 영역을 터치하며 결 묘사를 추가합니다. 이후 에어브러쉬를 사용하여 머리카락의 외곽 영역에 어둡게 그림자를 깔고, 하이라이트 부분을 작업해주었습니다.

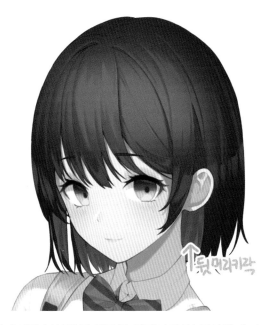

2차명암
#3f2f32

15 밝게 색상을 더해준 뒷 머리카락 부분에도 색조를 돌려가며 결 묘사를 추가 합니다. 피부보다 뒷 쪽으로 배치되는 머리카락의 그림자를 밝게 처리하면 그림이 너무 답답하거나 무겁게 보이지 않도록 묘사할 수 있습니다.

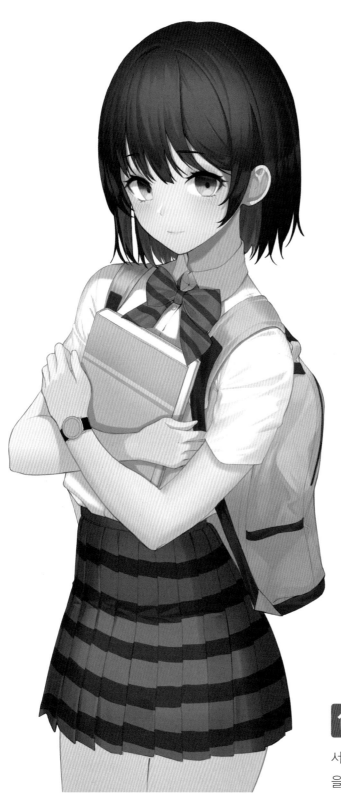

16 어느 정도 인물의 채색이 완
료되었습니다. 다음 작업에
서 명암의 추가 묘사와 빛을 얹어 그림
을 마무리합니다.

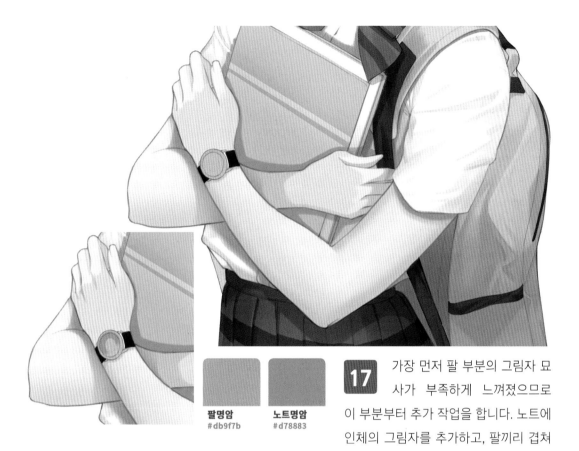

팔명암
#db9f7b

노트명암
#d78883

17 가장 먼저 팔 부분의 그림자 묘사가 부족하게 느껴졌으므로 이 부분부터 추가 작업을 합니다. 노트에 인체의 그림자를 추가하고, 팔끼리 겹쳐지는 부분에도 한 번 더 명암 처리를 더했습니다. 인물의 등과 가방이 만나는 부분에도 그림자의 색을 추가하여 어색하지 않도록 수정합니다.

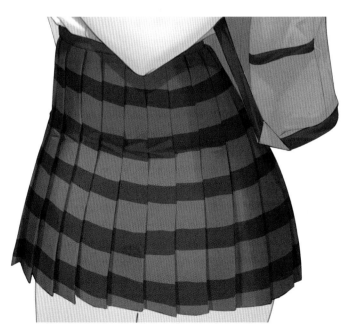

18 치마 부분에도 팔 그림자를 추가하여 보다 자연스럽게 어우러질 수 있도록 수정하였습니다.
치마의 주름 부분에 선을 따듯이 그림자를 넣어 입체감을 살려줍니다.

치마명암
#504033

가방명암
#84725a

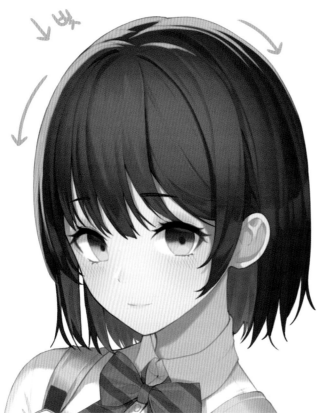

19 완성된 머리카락 영역에 빛의 방향에 맞춘 하이라이트를 얹습니다. 빛을 받은 머리카락이 자연스럽게 넘어갈 수 있는 형태로 작업하되, 색상이 너무 밝아지지 않도록 유의하여 선택합니다. 보정을 하며 머리카락의 덩어리감을 나누던 명암이 흐려졌다고 판단되어, 다시 한 번 어두운 색상을 사용하여 머리카락의 결을 나누어 주었습니다.

하이라이트
#d1bfa9

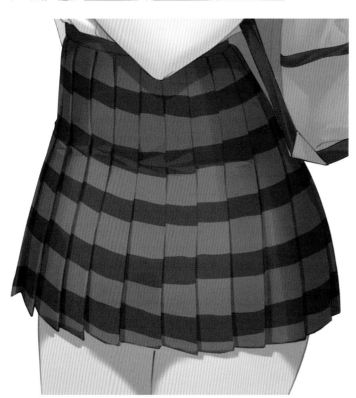

20 다리 영역에도 어두운 색으로 명암을 추가합니다. 너무 탁한 색을 사용하지 않도록 색감 선정에 주의하며 허벅지의 둥근 형태와 신체의 돌아가는 부분에 맞추어 그림자를 넣습니다. 주름 치마의 밑단 그림자 모양을 더하면 자연스러운 연출을 할 수 있습니다.

피부명암
#ca907c

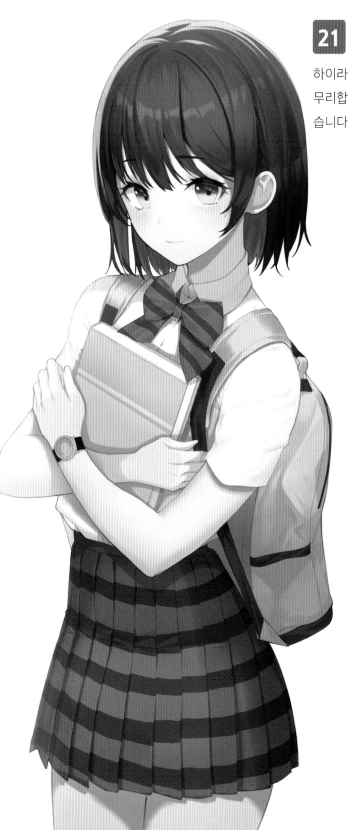

21 마지막으로 눈에 하이라이트 묘사와, 머리카락의 하이라이트를 추가하여 묘사를 마무리합니다. 일러스트가 완성되었습니다.

ILLUST MAKER

NEOACADEMY ILLUST TUTORIAL BOOK SERIES

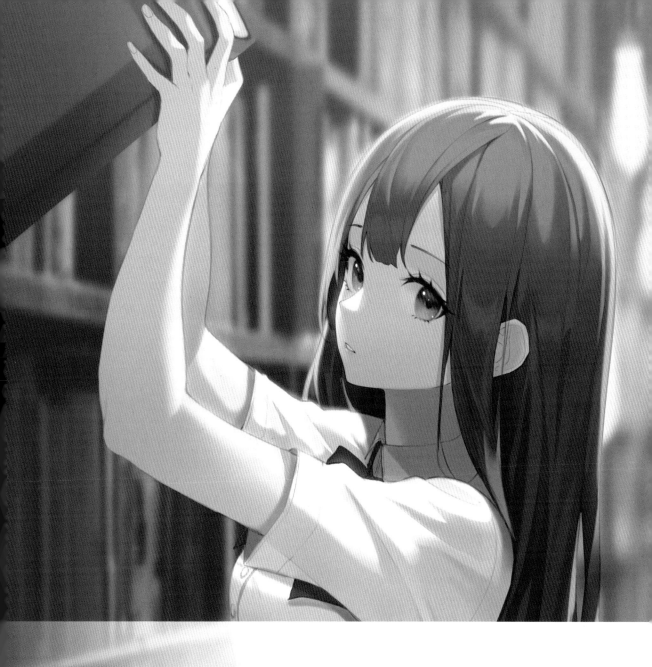

프로피 교복 소녀 튜토리얼 2

 # #1 캐릭터의 컨셉 정하기

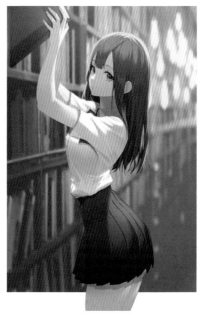

출처: https://c11.kr/83nc

이번 챕터에서는 배경에 사진을 배치하여 일러스트의 퀄리티를 높이는 방법과, 인물의 구도에 따른 빛 표현을 중점적으로 다루어봅니다. 도서관 특유의 차분한 색감과 난색 계열의 빛을 사용하여 따뜻한 느낌의 일러스트를 작업하는 과정을 세밀하게 나누어 보았습니다.

배경을 그리는 것이 익숙하지 않거나, 원하는만큼 표현해내기 어렵다고 판단될 때에는 사진을 접목시켜 퀄리티 있는 작업물을 완성할 수 있습니다. 사진을 배경으로 쓰는 방식은 그림을 그려나가며 완성도를 높일 수 있는 방법의 한 갈래입니다. 어떻게 접목하고 배치시키는지, 또 색감의 조정은 어떻게 하는 것이 좋은지 상세하게 다루었습니다.

#2 선화 작업하기

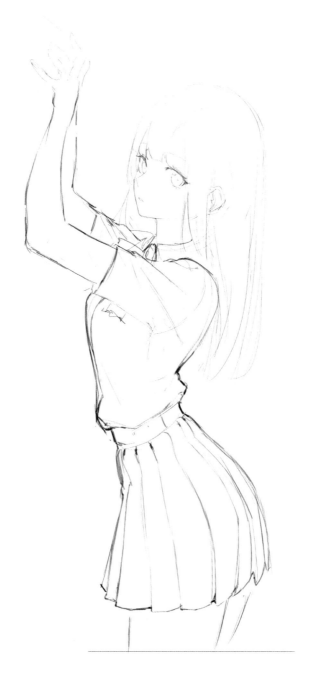

01 인물의 러프 스케치 단계입니다.

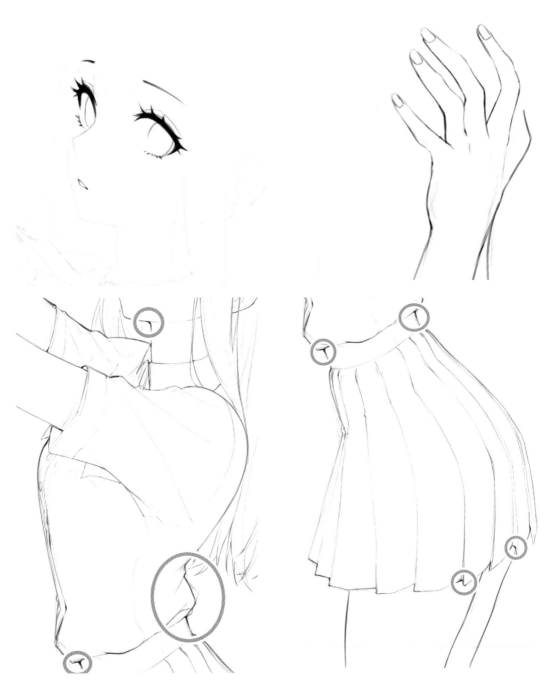

02 러프 스케치의 불투명도를 낮추고, 선화 작업을 시작합니다. 각 파츠별 외곽선을 진하게 강조하여 선을 따면 입체감이 느껴지는 선화를 완성할 수 있습니다.

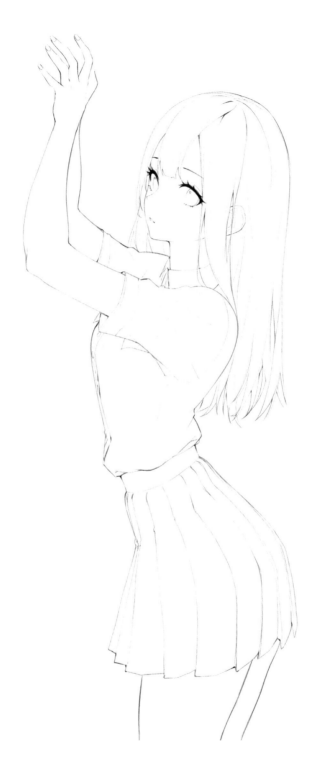

03 인물의 선화 작업이 완료되었습니다.

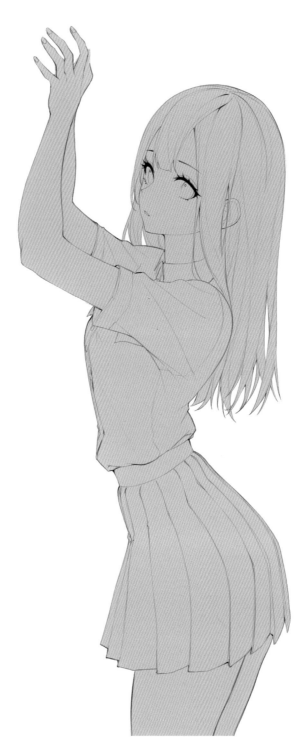

04 완성된 선화에 임시색을 채워 마무리 점검을 하고 다음 단계인 밑색으로 넘어갑니다.

#3 밑색 작업하기

피부
#fdeed1

01 먼저 피부색 영역에 밑색을 올려줍니다. 머리카락과 교복에 색을 칠하며 가려질 부분이므로 튀어
나오는 부분은 신경쓰지않고 작업합니다.

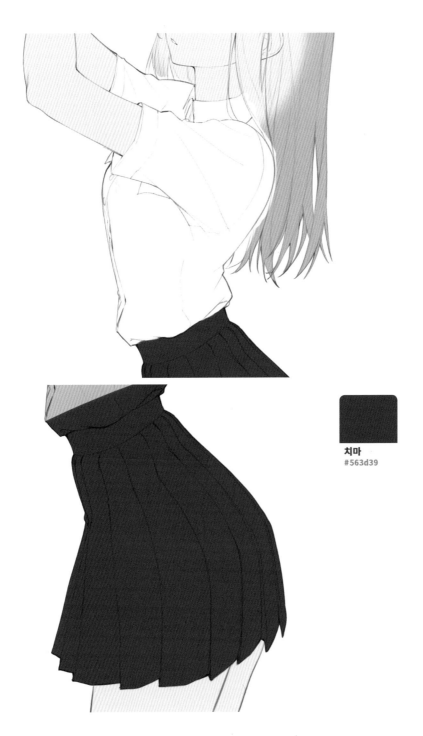

치마
#563d39

02 셔츠와 치마 부분에도 밑색을 작업합니다. 영역이 겹치는 부분에는 색이 삐져나가지 않도록 주의하며 작업합니다.

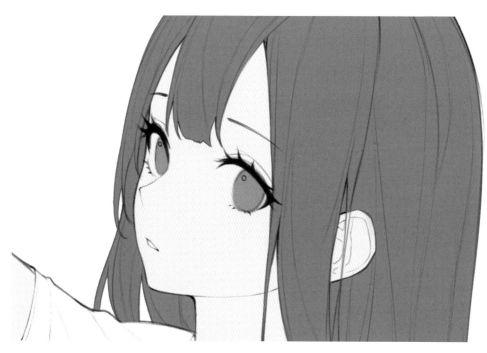

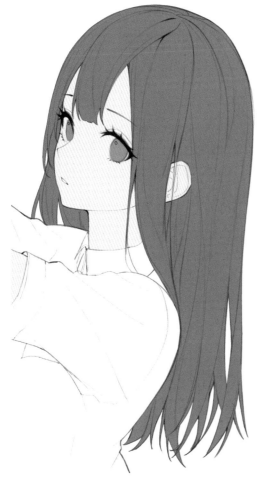

03 마지막으로 머리카락 영역에 밑색을 올리고, 비슷한 계열의 색상으로 눈동자 영역을 채우는 작업을 진행했습니다. 셔츠의 리본 영역에 색을 채우면 밑색 작업이 마무리됩니다.

리본
#67474c

눈동자
#db8c41

머리카락
#ab7958

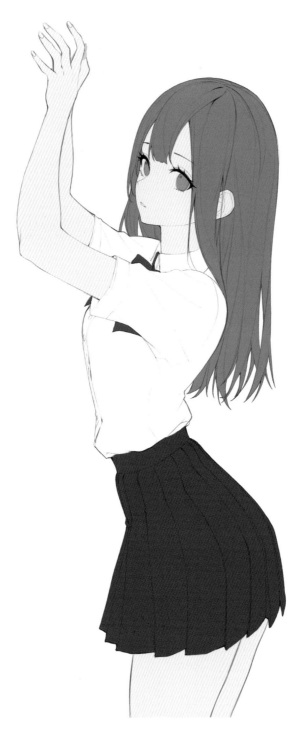

04 밑색 작업이 마무리되었습니다. 튀는 색상은 없는지 덜 칠해진 부분은 없는지 점검하고, 명암을 넣는 단계로 넘어갑니다.

#4 명암 작업하기

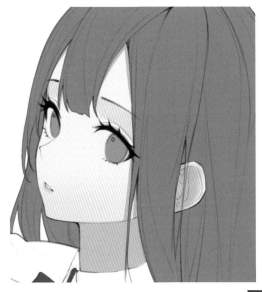 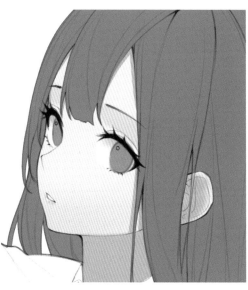

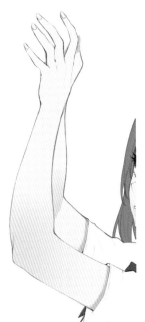

1차명암
#e0af9e

입술명암
#f3c1aa

01 인물에 명암을 묘사하는 단계입니다. 신체의 접히는 부분과 옷에 가려지는 영역, 빛이 닿지 않아 어두워지는 영역 위주로 명암을 넣습니다.

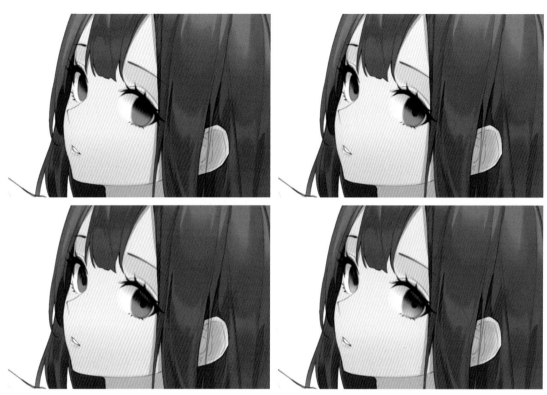

02 단계별로 눈에 명암을 넣습니다. 가장 먼저 어두운 색으로
눈동자의 윗부분을 칠하여 명암 대비를 확실하게 줍니다.
캐릭터의 인상을 또렷하게 잡아 인상이 확실하게 느껴지도록 합니다.
동공을 그릴 때에는 채도가 낮은 색을 선택하여 확실한 형체를 그리
고, 반사광과 눈 아래의 하이라이트를 더해 마무리합니다

반사광
#25050a

어둠영역
#251e3d

하이라이트
#efd986

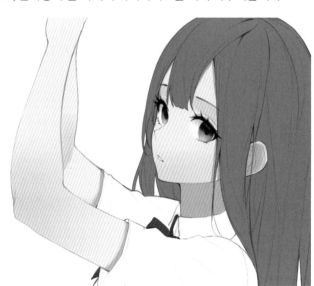

03 치마에 어두운 색을 사용하여 그라데이션을 넣습니다. 이후 빛 묘사를 추가하여 명암을 쌓아갈 것이므로, 이 단계에서는 부드러운 형태감이 느껴질 수 있도록 간단하게 작업합니다.

그라데이션
#211e39

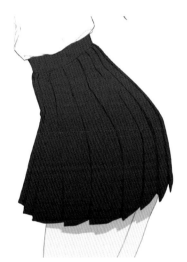

04 이후 의상의 재봉선을 따라 그림자의 모양을 강조하는 작업을 진행합니다. 흐름이 부드럽게 느껴질 수 있도록 두껍게 선을 한 번 더 딴다는 느낌으로 진행하면 좋습니다. 치마의 밑단끼리 만나는 부분에도 같은 색상으로 그림자를 넣어, 입체감이 느껴질 수 있도록 작업합니다.

치마의주름 **치마의주름**
#211e39 #3d2825

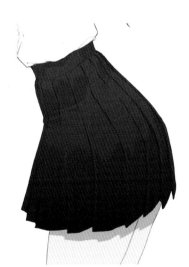

05 마지막으로 치마의 주름 부분을 가볍게 묘사합니다. 터치감이 남지 않도록 주의하여 작업하고, 주름이 지는 부분을 위주로 진행합니다.

옷주름묘사 **옷주름묘사**
#493431 #342832

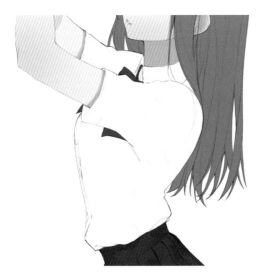

06 이제 셔츠에 명암 작업을 진행합니다. 셔츠의 밑색을 밝은 흰색으로 선정하였으므로, 명암의 색상은 부드러운 베이지색을 사용하여 진행합니다.

셔츠의양감
#f5eee8

07 주름의 흐름, 신체에의해 가려지는 부분에 지는 그림자 등을 고려하여 부드럽게 1차 명암을 넣습니다.
단, 명암의 형태는 부드럽게 작업하되 밝은 부분과 어두운 부분이 확실하게 구분될 수 있도록 색을 칠합니다. 에어브러쉬나 지우개를 사용하여 경계를 너무 풀지 않도록 주의하면 좋습니다.

1차명암
#f1e8df

08 1차 명암을 작업한 영역 위에 새로운 레이어를 생성하여 더 어두운 색상으로 2차 명암을 작업합니다. 옷의 구겨지는 부분과 당겨지는 부분에만 가볍게 작업합니다. 2차 명암을 작업할 때는 1차 명암의 영역 안에서, 차지하는 면적이 너무 넓어지지 않도록 유의합니다.

2차명암
#cfb4a3

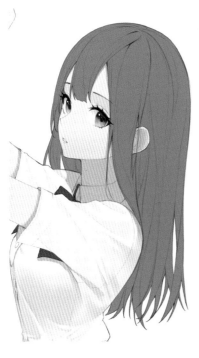
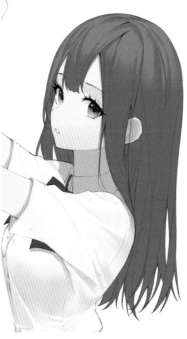

09 머리카락에 명
암을 넣는 단계
입니다.
가장 먼저 어두운 영역과
밝은 영역을 구분하여 기
본적인 명암 작업을 진행
합니다.

머리카락양감
#8a6352

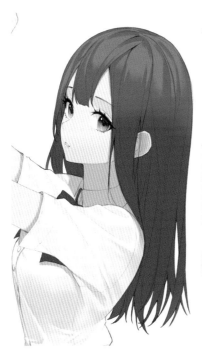
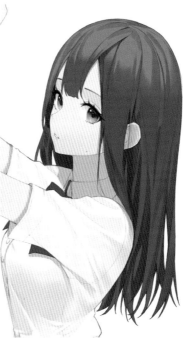

10 영역 구분을 확
실하게 하지 않
고 머리카락의 결 묘사로
넘어가면, 그림이 붕 떠보
이는 현상이 일어날 수 있
으므로 명암 구분을 분명
하게 합니다.

1차명암
#6b4c4a

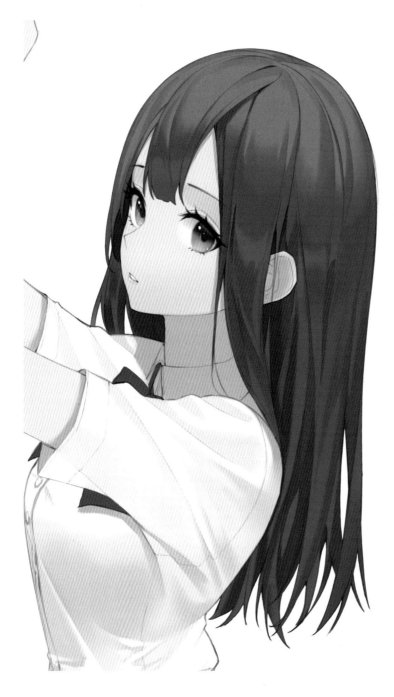

11 이후 빛 묘사를 진행하며 머리카락의 하이라이트를 강하게 줄 예정이므로, 이 단계에서는 부드러운 형태의 하이라이트만 더해 묘사를 마무리합니다.

명암을 분명하게 구분하고, 영역을 나누어 채색하는 것은 그림의 완성도를 올리는데 중요한 부분을 차지합니다.

머리카락의 큰 흐름을 깨지 않는 선에서 잔머리를 추가하여 자연스러움을 더하거나, 머리카락끼리 얽히는 그림자를 만들어 묘사를 더해도 좋습니다.

2차명암
#4d292d

하이라이트
#7d5a54

#5 빛 묘사하기

01 이제 인물에게 전체적으로 그림자 명암을 넣어 색감을 조절하는 단계입니다.

밑색과 1차 명암들을 가벼운 색으로 칠한 뒤, 최상단에 곱하기 레이어를 생성하여 전체적인 빛 방향과 그림자를 만듭니다.

전체명암
#dac1bc

02 이때 파츠별로 나누어 색을 입히면 밸런스가 깨지기 쉬우므로, 같은 톤의 어둠을 묘사하여 공간의 흐름을 유지하는 것이 중요합니다.

머리카락과 의상, 신체의 그림자를 따로 묘사할 경우 묘사가 모자란 부분이 명도대비 차이에 의해 너무 너무 선명하게 보이거나 붕 뜬 느낌이 들 수 있습니다.

이러한 일을 방지하기 위하여 곱하기 레이어를 통해 전체적인 명암의 정도, 색조의 방향을 맞추고 통일감 있는 작업을 진행합니다. 곱하기 레이어를 사용하여 전체에 명암을 덮은 후, 부드러운 지우개로 지워가면서 빛의 방향과 흐름을 선정합니다.

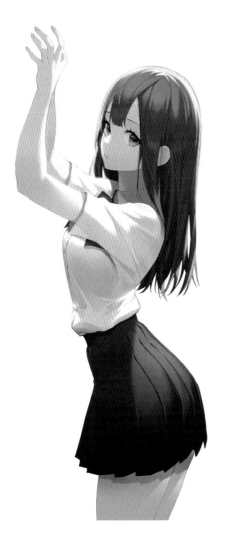

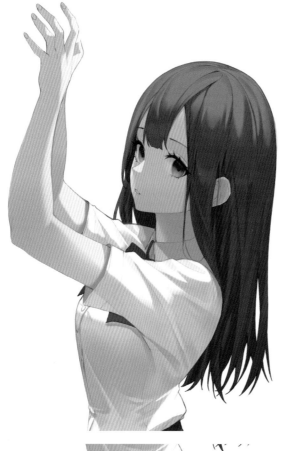

03 인물에게 전체적으로 곱하기 레이어를 사용하여 명암을 준 다음 단계를 묘사합니다.

인물에게 강한 빛을 주기 전, 빛이 들어오는 방향을 선정하여 음영을 넣습니다. 이 일러스트에서 빛의 방향은 캐릭터의 우측 뒤편이므로, 빛이 세어들어오는 묘사를 위하여 치마의 허리 부분을 먼저 밝혀주었습니다.

빛은 터치의 경계와 방향이 선명할수록 더 강하게 들어오는 느낌이 들기 때문에 방향을 확실하게 잡고 진행해야 헤매지 않고 그릴 수 있습니다.

인물에게 전체적으로 곱하기 레이어를 사용하여 명암을 준 다음, 음영을 묘사합니다.

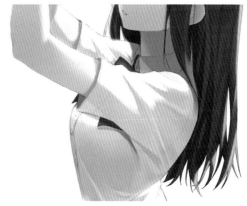

빛묘사2
#e5b07a

빛묘사
#fcfcb2

04 인물에게 빛을 강하게 넣어주는 단계입니다. 빛이 인물의 오른쪽 뒤에서부터 들어오는 형태이므로, 머리카락의 윗부분에 묘사를 얹어 강한 빛을 연출합니다. 빛을 직접 받는 부분은 머리카락의 끝 부분과 위로 들고 있는 팔의 부분, 인물의 허리 부분입니다. 빛이 강하게 들어오는 그림은 어둠과의 명도대비가 강해지므로, 빛을 많이 받는 부분은 채도가 높아진다는 생각으로 광을 얹습니다. 인물의 추가 명암색은 채도를 좀 더 낮고, 연하게 사용하면 좋습니다.

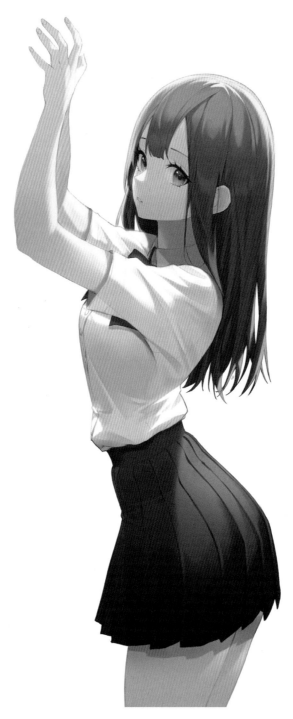

05 하이라이트와 빛 묘사를 마무리한 상태입니다. 묘사가 모자라거나 튀는 부분은 없는지 마지막으로 점검한 후, 배경 작업으로 넘어갑니다.

#6 배경 작업하기

이번 그림에서는 일러스트를 작업하며 인물의 뒤에 사진을 배치하고, 효과나 보정법을 사용하여 완성하는 과정을 간략하게 다루었습니다.

무료 제공 이미지를 찾을 수 있는 사이트로 픽사베이 (https://pixabay.com)를 이용하였습니다.

픽사베이 사이드에 접속하면 가상 먼저 볼 수 있는 메인 페이지입니다. 그리고자 하는 일러스트에 걸맞는 배경의 키워드나 원하는 오브젝트의 이름을 검색합니다.

이 일러스트에서는 책을 든 소녀의 모습을 그리고자 하였으므로, 도서관을 키워드로 검색하였습니다.
페이지 내의 그림들은 스폰서 이미지를 제외하면 자유롭게 사용할 수 있습니다.

무료 다운로드

640×591	JPG	84 kB	
1280×1183	JPG	278 kB	
1920×1774	JPG	590 kB	
5013×4634	JPG	5.3 MB	

다운로드 보기

이번 일러스트에서 사용한 이미지입니다. 광원이 확실한 점과, 캐릭터의 컨셉에 잘 어울리는 분위기가 만족스러워 선택하였습니다. 인물을 레이어의 어디쯤에 배치할 것인지, 빛의 방향은 어디쯤인지를 고려하여 이미지를 선정하는 것이 좋습니다. 검색한 키워드 내에서 사용할 수 있는 다른 사진들도 쉽게 찾아볼 수 있으므로, 본인이 그리고자 하는 그림의 방향과 가장 알맞은 사진을 선택하여 배치합니다.

관련된 이미지들

Similar Images

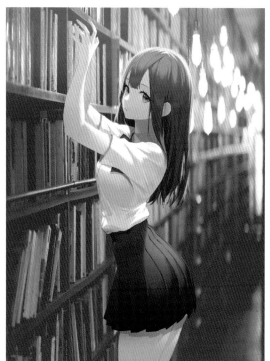

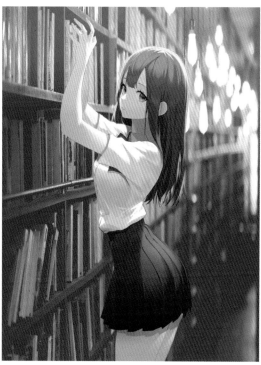

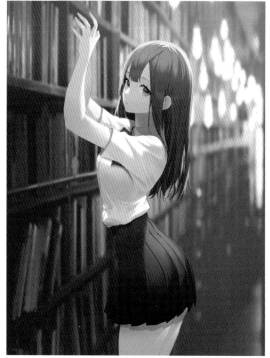

	74 % 스크린
	레이어 3
	100 % 표준
	books-2596809_1920 복사 2

01 인물 레이어의 아래로 배경 레이어를 둔 상태입니다. 배경에 가우시안 흐리기 효과를 적용하여 인물과의 괴리감이 들지 않도록 조절한 후, [스크린 레이어] 속성을 사용하여 색감을 조절해준 모습입니다. 사진을 일러스트의 배경으로 쓸 때에는 인물과 이미지의 퀄리티가 어느 정도 매치될 수 있도록 색감을 조절하여 작업하는 것이 중요합니다.

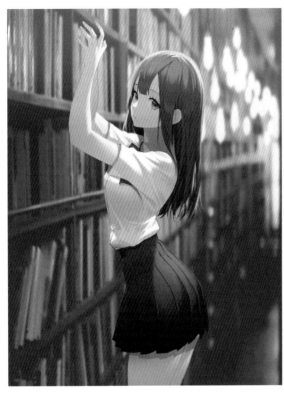

👁	100 % 곱하기 레이어17
👁 ✏	100 % 오버레이 레이어 2
👁	74 % 스크린 레이어 3
👁	100 % 표준 books-2596809_1920 복사 2

02 조절한 스크린 레이어 위에 [오버레이 레이어] 속성을 사용하여 이미지의 색감을 한 번 더 조절해주었습니다. 그 위에 [곱하기] 레이어를 생성한 후, 이미지의 왼쪽 하단에 그림자를 넣는 형태로 작업합니다. 빛이 우측에서 들어오는 형태이므로, 명암 대비를 확실하게 하기 위해 추가합니다.

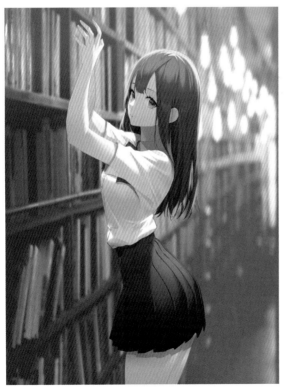

👁	100 % 곱하기 레이어 7
👁	76 % 표준 레이어 10
👁	100 % 표준 레이어 6
👁	100 % 표준 레이어 5
👁	7 % 표준 레이어18

03 인물이 받고있는 빛과 비슷한 색감으로 조절하기 위하여 보정 레이어를 하나 더 추가하고, 오브젝트인 책을 작업합니다. 사진의 위에 그리는 형태이므로 상세하게 묘사하지는 않고, 형태를 알아볼 수 있는 정도로 터치하여 마무리합니다. 마지막으로 배경 이미지에 프레임을 씌워 완성합니다.

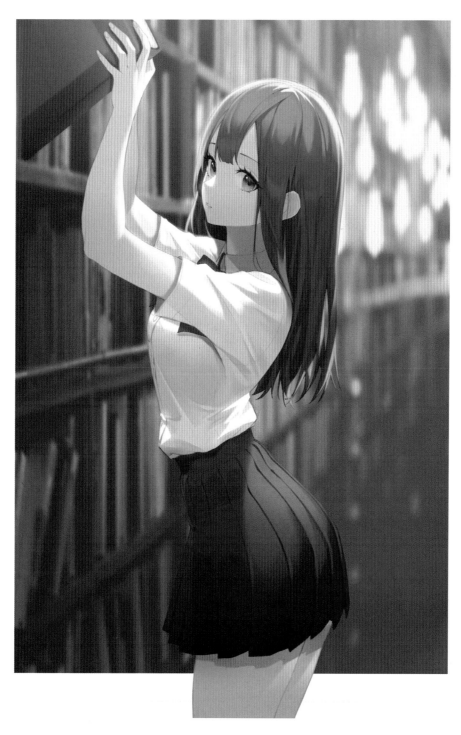

04 일러스트가 완성되었습니다.

ILLUST MAKER

NEOACADEMY ILLUST TUTORIAL BOOK SERIES

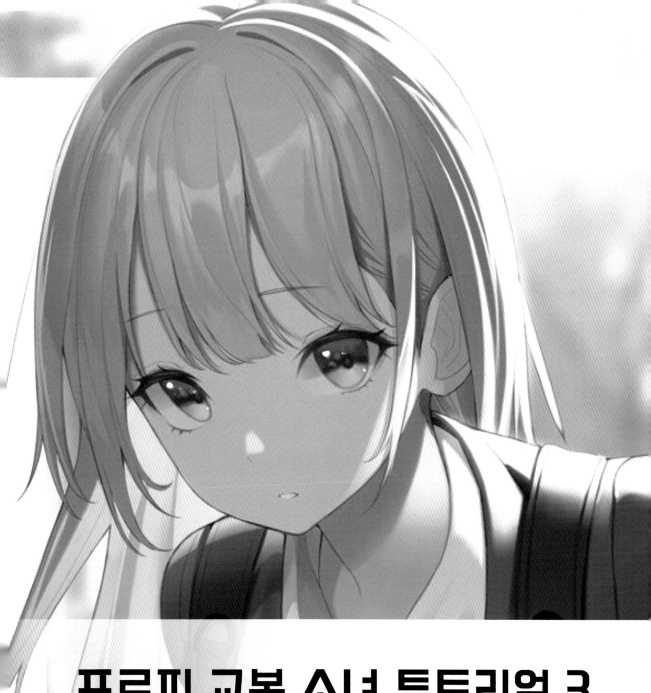

프로피 교복 소녀 튜토리얼 3

 # #1 캐릭터의 컨셉 정하기

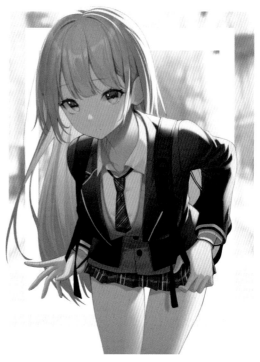

출처: https://c11.kr/83r1

이번 챕터에서는 사진을 배치하여 일러스트를 완성하는 방법과 더불어, 간단한 프레임을 적용시켜 일러스트의 완성도를 높이는 방법에 대해서 간단하게 다루었습니다. 어렵지 않은 방법으로도 충분히 일러스트의 완성도를 높일 수 있고, 그림을 보다 즐겁게 완성해 나갈 수 있습니다. 배경은 캐릭터의 전체적인 색감과 분위기를 결정할 수 있는 중요한 요소이므로, 사진을 배치하여 작업할 때에는 인물의 퀄리티와 사진의 퀄리티가 어느 정도 맞아 떨어질 수 있도록 주의하여 작업하는 것이 중요합니다. 사진에 흐리기 효과를 너무 강하게 넣거나, 혹은 너무 선명하게 사용하지 않도록 주의하며 인물의 구도에 따른 빛 표현과 배치에 대해 자세히 다루었습니다.

#2 스케치와 선화 작업하기

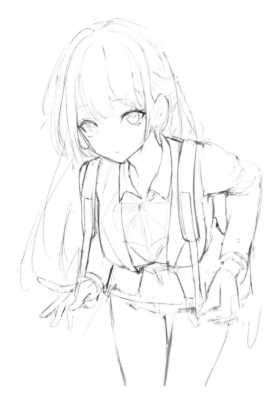

01 대략적인 스케치를 구상하는 단계입니다. 그리고 싶은 인물의 형태와 구도, 오브젝트등을 고려하여 스케치 작업을 시작합니다. 스케치 작업을 깔끔하게 마무리하면, 이대로 러프 작업으로 진행해도 상관 없기 때문에 얇은 선을 사용하여 최대한 깔끔하게 작업합니다. 러프선이 지저분하면 선화 작업을 하며 여러 번 수정해야하는 번거로움이 생길 수 있으니 유의하며 작업합니다.

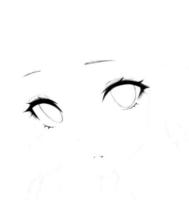

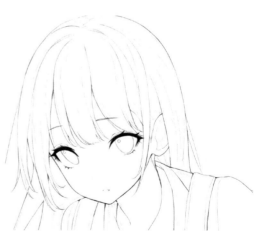

02 어느 정도 완성된 스케치의 불투명도를 낮추고 선화 작업을 진행합니다.
작업 순서는 개인의 취향에 따라 다르지만, 보통 얼굴부터 먼저 그리고 이후를 작업하는 것이 편리합니다. 머리카락의 부드러운 흐름과 인체의 곡선에 주의하며 선화를 그려나갑니다.

03 러프에서 작업했던 왼쪽 팔 부분을 조금 더 자연스럽게 수정하여 선화 작업을 진행합니다. 허리를 숙이고 있는 형태이므로 옷 주름을 가볍게 묘사하여 어느 정도 가이드라인을 잡아놓습니다. 그림 작업을 진행하던 중, 넥타이가 더 자연스러울 것 같아 교체하여 진행하였습니다.

04 인물의 손을 그릴 때에는 손바닥과 손가락의 비율을 1:1에 가깝게 생각하고 그리면 자연스럽게 연출할 수 있습니다. 손가락의 관절이 꺾이는 부분과 굵기에 주의하며 작업합니다. 손가락 끝에 손톱을 묘사하면 보다 섬세한 작업물을 완성할 수 있습니다.

05 인물의 치마와 다리를 그려준 다음, 새로운 레이어를 생성하여 가방에서 늘어진 끈의 선화를 진행하였습니다. 이렇게 레이어를 분리하여 작업하면 지우거나 ⬭올가미 툴로 변형을 하더라도 해당 레이어에 그려진 그림만 반영되므로 수정하기에 용이합니다.

인물이 허리를 숙이고 있는 구도임을 감안하여 치마의 길이를 짧게 조절하고, 이후 채색을 하며 패턴을 넣을 예정이기에 치마 주름은 작업하지 않고 넘어갑니다.

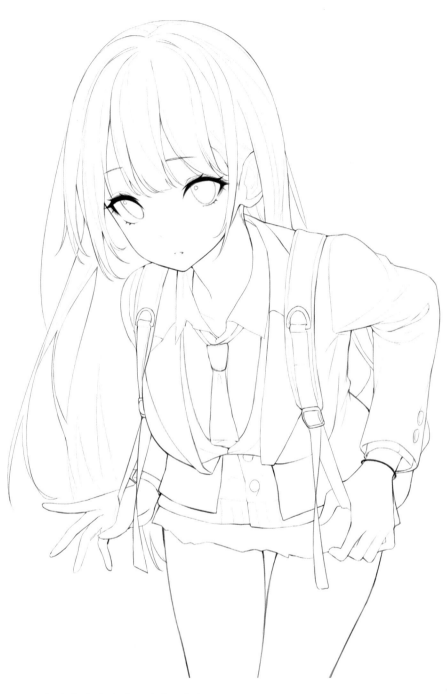

06 인물의 선화 작업이 완료되었습니다.

#3 밑색 작업하기

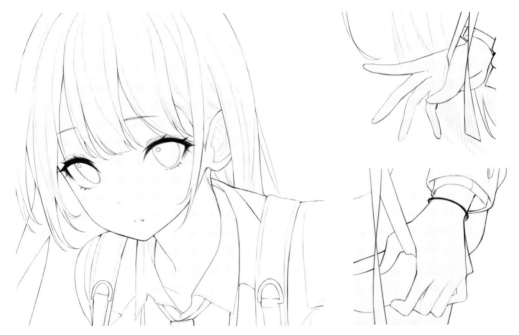

01 먼저 피부 영역에 밑색 작업을 시작합니다. 얼굴과 귀, 목 부분에 색을 입혀줍니다. 색이 튀어 나간 부분은 머리카락과 옷에 색을 입히며 가려지므로 지우지 않고 놔둡니다. 이렇게 작업하면 밑색 작업시간을 단축할 수 있어 편리합니다.

피부
#fcf3e2

피부
#f4ccc4

02 다리 부분에도 밑색을 올려줍니다. 밑색을 진행하면서 기본적인 명암 작업을 위해 무릎 아래로 내려가는 부분에 미리 어두운 색을 깔아두었습니다. 피부는 부드러운 영역이므로 에어브러쉬를 사용하여 부드러운 질감을 낼 수 있도록 작업합니다.

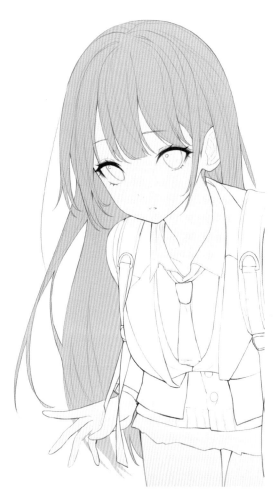

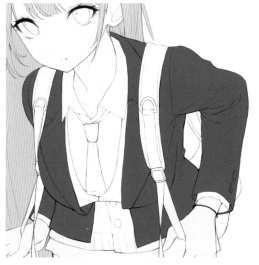

03 머리카락과 셔츠, 교복 자켓 부분에 밑색을 올립니다. 이후 명암과 보정 작업을 진행할 것을 감안하여 너무 어둡지 않은 색으로 작업했습니다.

자켓
#7a5c5e

머리카락
#e1d0c0

흰색을 밑색으로 넣을 때

색조/채도/명도	
색조(H): 0	OK
	취소
채도(S): 0	✓ 미리 보기(P)
명도(V): 0	

흰색을 포함한 밝은 색상의 밑색 작업을 할 때에는 영역 구분을 명확하게 하는 것이 어려우므로, 우선 어두운 색상으로 색을 칠한 뒤 색조를 조절하는 것이 더 편리합니다.

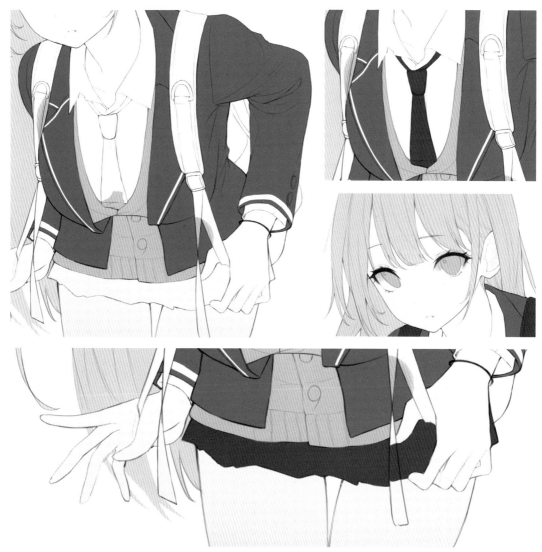

치마/넥타이
#96205a

니트
#cdbbaf

눈동자
#deb4a8

04 나머지 영역에도 밑색을 작업합니다. 자켓에는 밑색을 올린 이후 디테일 묘사를 위해 흰색 선을 넣어주었습니다. 이후 넥타이와 눈에도 밑색을 올리고 눈 그림자를 간단하게 깔아둡니다. 치마에는 앞에 작업했던 그림들처럼 체크무늬 패턴을 넣을 계획이므로 중간톤 정도의 색상을 사용하여 밑색을 넣습니다.

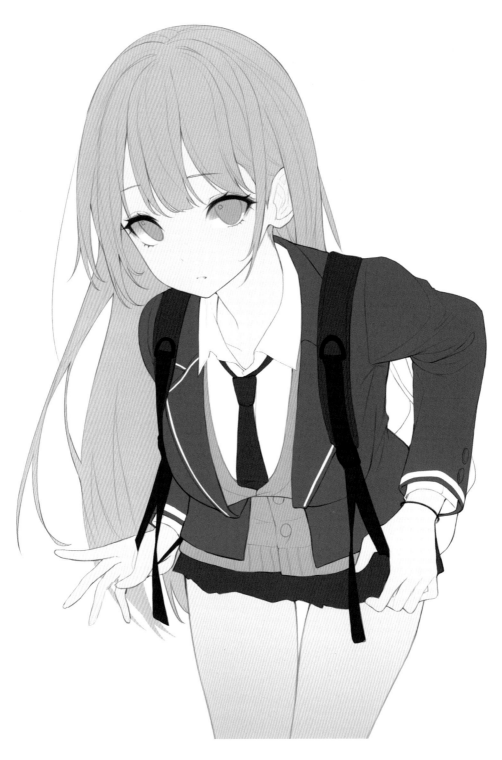

05 밑색 작업이 완료되었습니다.

#4 1차 명암 작업하기

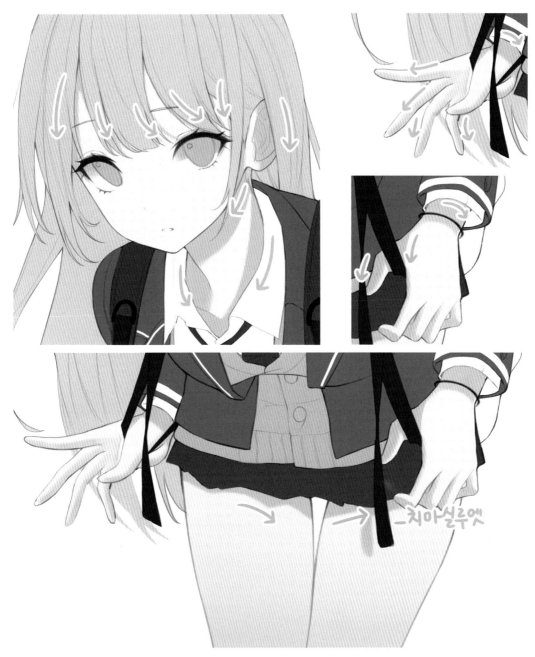

피부명암
#e6bbb5

 01 이후 곱하기 레이어를 사용하여 빛의 면을 나누어 작업할 계획이므로 이 단계
에서는 기본 명암만 간단하게 작업합니다. 상대적으로 빛을 덜 받는 부분과 가
려지는 부분에 그림자를 넣습니다.

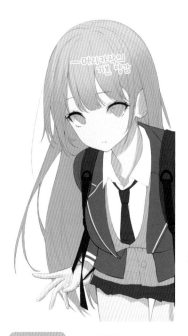 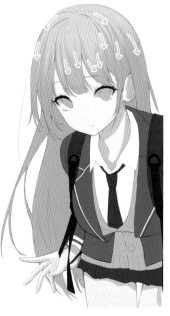 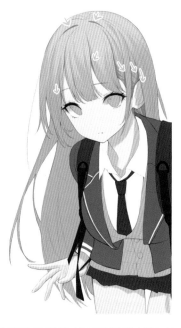

머리카락
#d7b7aa

02 머리카락의 기본 양감을 잡고, 앞머리 영역에 양감을 잡은 색상과 같은 색을 사용하여 머리카락의 기본 결을 나눠줍니다. 이후 머리카락끼리 겹치는 영역과 귀 뒤로 넘어가는 파츠에는 가볍게 2차 명암을 작업합니다. 이때 곱하기 레이어를 사용하면 명암 작업을 수월하게 할 수 있습니다.

명암단계에서 양감의 중요성

같은 영역에 명암을 작업하더라도 기본 양감의 유무에 따라 그림의 완성도가 크게 달라집니다. 명암을 넣기 전, 전체적으로 양감을 넣는 것에 유의합니다.

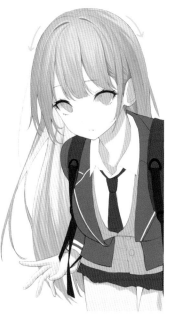
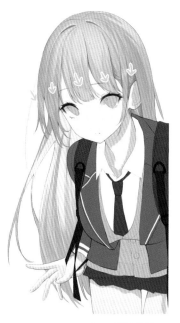

밝은영역
#fbe6d5

2차명암
#b77b73

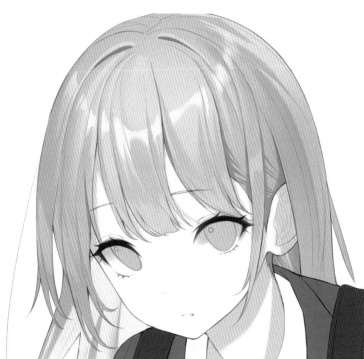

03 인물의 뒤쪽으로 빠지는 머리카락에 밝은 색상을 추가하고, 결 묘사를 진행합니다.

색을 입힌 후 정수리 파츠에 명암이 부족하다고 느껴 명암을 추가했습니다.

차후에 하이라이트를 추가할 예정이므로, 앞머리 영역에 가볍게 하이라이트를 더해 머리카락 묘사를 마무리합니다

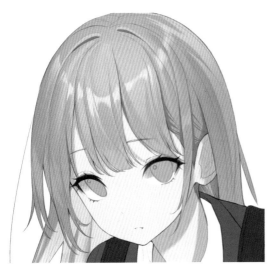

04 다음으로 눈의 명암을 작업합니다. 눈
그림자가 어둡게 깔린 상태에서 새로운
레이어를 추가합니다.

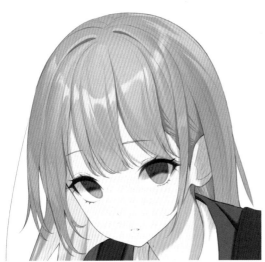

05 레이어를 추가한 후, 어두운 색상을 사
용하여 눈의 영역을 구분합니다. 동공
의 위치와 하이라이트 등을 고려하여 눈의 색상
은 밑색보다 진한 색으로 넣습니다. 눈의 모양은
기본적으로 둥그런 형태를 따라가므로, 눈의 어
두운 영역을 칠할 때에도 동그란 형태감이 느껴
질 수 있도록 유의합니다.

어두운영역
#7c4646

눈경계
#6c2e3d

06 캐릭터의 시선 방향에 따라 동공을 그
려넣고, 반사광을 얹습니다. 반사광의
색상은 보통 푸른색 계열을 가장 많이 사용하지
만, 이 일러스트에서는 색조를 과감하게 돌려 초
록색 계통의 색상을 얹었습니다. 주변의 색감을
얹는 것도 좋은 방법이지만, 이렇게 포인트 컬러
를 넣어 일러스트의 색감을 다양하게 만드는 것
도 한 가지의 방법이 될 수 있습니다.

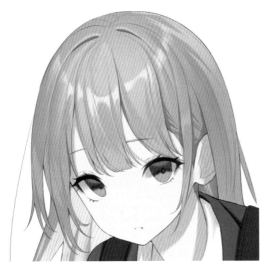

반사광
#668b6c

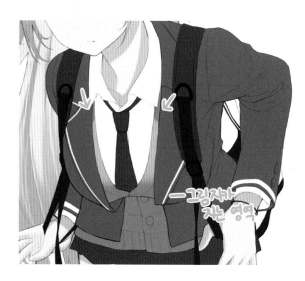

07 다음으로 니트 영역에 명암을 넣는 작업을 시작합니다. 가장 먼저 그림자가 깔리는 영역에 어두운 색으로 양감을 잡고, 셔츠 카라에 의해 가려지는 부분에도 색상을 얹어 대비가 명확하게 느껴질 수 있도록 기초 작업을 해둡니다.

니트양감
#a37b7b

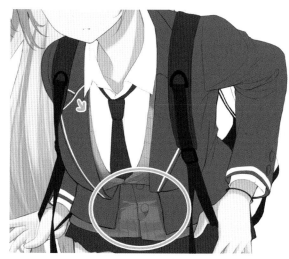

08 어느 정도 양감을 잡는 작업이 마무리 되었으므로, 니트에 옷 주름을 넣습니다. 상체를 숙이고 있는 구도이므로 접히는 부분이 차지하는 영역이 넓기 때문에 면적을 많이 쪼개어 넣지는 않지만, 형태감이 느껴질 수 있을 정도로 작업합니다. 그리면서 교복 자켓에 가려지는 영역에도 진한 색상으로 선을 따듯이 그림자를 추가해두었습니다

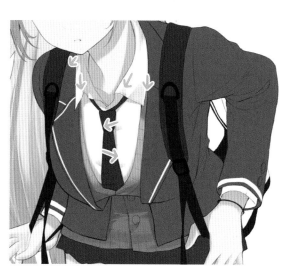

09 마지막으로 셔츠에 주름을 묘사합니다. 교복의 카라는 쉽게 구겨지지 않는 재질이므로 빳빳한 형태감이 느껴질 수 있도록 명암을 넣습니다. 셔츠는 넥타이에 가려지는 부분이 많지만 당겨지는 방향에 맞춰 간단하게 색상을 넣어둡니다.

니트명암
#8d5b5c

셔츠명암
#e7dedf

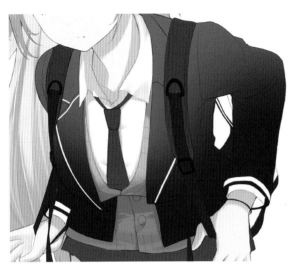

10 비슷한 순서대로 교복 자켓에도 명암을 넣습니다. 면적을 쪼개어 빛 묘사를 하기 전에 전체적인 명암을 먼저 잡습니다. 어두운 색상으로 그림자를 넣어 어둠이 지는 영역을 우선적으로 확보합니다.

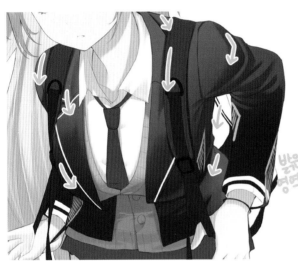

11 그 위에 밝은 영역의 면적을 쪼개어 빛을 얹는 작업을 시작합니다. 처음에 선을 따면서 가이드 라인으로 잡았던 옷주름의 방향에 맞춰 어둡고, 밝은 영역을 구분하여 색상을 얹습니다. 이후에 빛을 얹을 밝은 영역과 빛을 덜 받는 부분을 구분하는 정도로만 간단하게 1차 명암을 작업합니다.

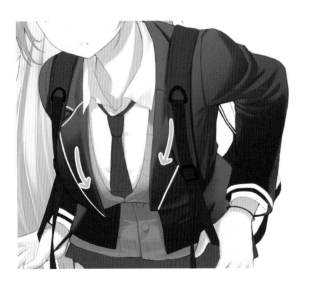

12 마지막으로 교복 자켓의 카라 부분에 빛을 받는 영역과 같은 색상으로 선을 따듯이 색상을 얹어둡니다.

어두운영역
#221b2d

밝은영역
#57424b

체크패턴
#634a67

명암색상
#997f8c

13 치마에 명암 작업을 시작하기 전, 간단한 체크무늬 패턴을 넣는 단계입니다. 선화 작업을 하면서 주름을 그리지 않았기 때문에, 패턴을 넣으며 주름의 형태감이 느껴질 수 있도록 작업합니다.

치마의 흐름에 맞춰 패턴을 넣습니다. 치마가 구겨지거나 접힐 수는 있지만, 치마에 그려진 패턴 자체가 접히는 것은 아니기 때문에 반듯한 형태로 작업합니다. 치마가 꺾이는 방향에 따라 패턴의 무늬도 변경하면 됩니다.

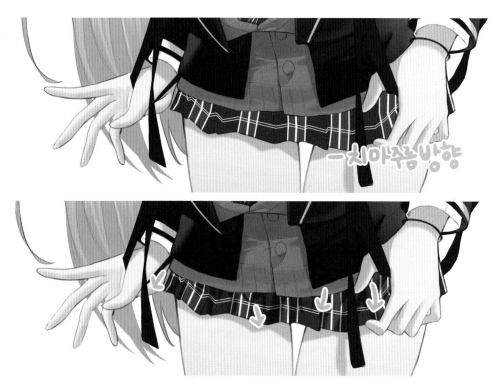

치마주름방향

14 일차적인 패턴 작업이 마무리 되었으므로, 간단하게 명암을 넣습니다. 패턴이 들어간 치마의 경우 면을 많이 쪼갤 필요는 없습니다. 형태감이 느껴질 정도로만 간단하게 명암을 넣고, 밝고 어두운 영역의 대비를 주는 정도로만 작업합니다.

패턴이 들어간 옷에 곱하기 레이어로 명암넣기

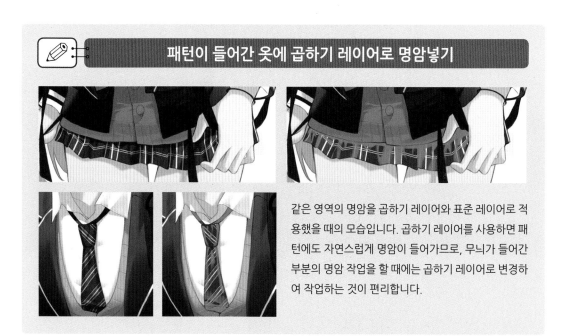

같은 영역의 명암을 곱하기 레이어와 표준 레이어로 적용했을 때의 모습입니다. 곱하기 레이어를 사용하면 패턴에도 자연스럽게 명암이 들어가므로, 무늬가 들어간 부분의 명암 작업을 할 때에는 곱하기 레이어로 변경하여 작업하는 것이 편리합니다.

체크패턴
#634a67

명암색상
#997f8c

15 넥타이에 체 크무늬 패턴 을 넣는 단계입니다. 가장 기본이 되는 무늬

의 방향을 결정하여 색을 입힙니다. 패턴의 바탕이 되는 바깥 라인에 흰색으로 선을 따주듯이 색상을 넣으면 입체감을 살릴 수 있습니다.

패턴이 들어가는 경우에는 명암 묘사를 강하게 하 지 않아도 좋습니다

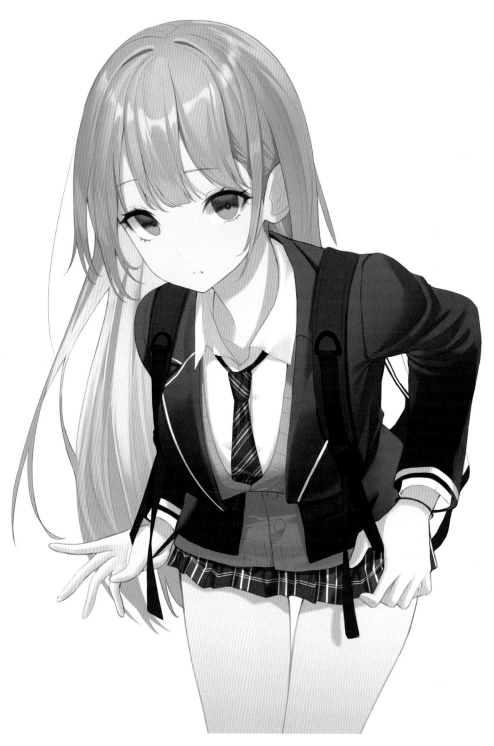

16 인물의 기본적인 1차 명암 작업이 완료되었습니다. 추가묘사와 빛 표현을 더해 일러스트를 마무리합니다.

#5 세부 묘사하기

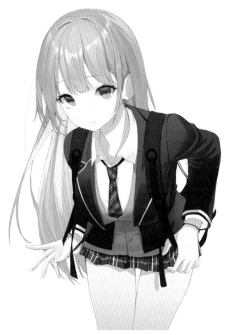

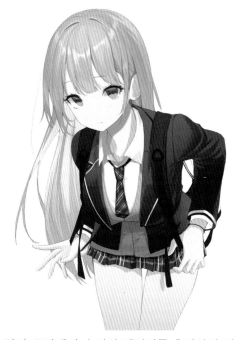

01 먼저 오버레이 속성의 레이어를 추가하여 전체적인 색감을 잡아줍니다. 전체적인 분위기나, 색감을 확 살려줄 필요가 있을 때 사용하면 편리합니다.

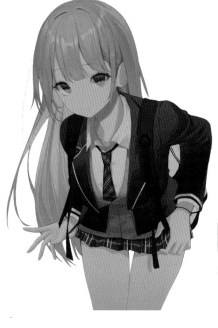

02 이후 곱하기 레이어를 사용하여 전체적인 명암을 깔아줍니다. 이 상태에서 색감과 빛 표현을 더하는 작업을 진행합니다.

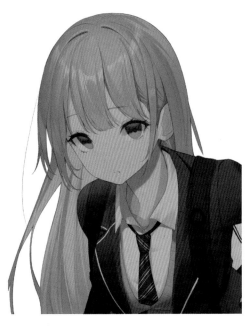

03 인물의 머리카락을 포함한 상체 영역에 오버레이 레이어를 사용하여 색감을 화사하게 밝혀줍니다.

이렇게 작업하면 어두운 영역의 색상을 더 어둡게 하지 않아도 대비가 느껴져 일러스트의 전체 색감을 유지하기 편리합니다.

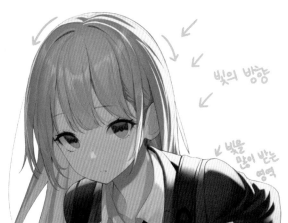

04 빛의 방향을 정하고, 맞추어 밝은 색을 얹는 작업을 진행합니다.

인물의 우측에서 빛이 들어오는 형태를 묘사할 예정이므로, 인물의 오른쪽 방향에 색상을 얹습니다.

상대적으로 빛을 강하게 받는 어깨와 팔 라인에는 색상을 강하게 얹고, 빛을 덜 받는 다리와 손 파츠에는 색상을 연하게 얹습니다.

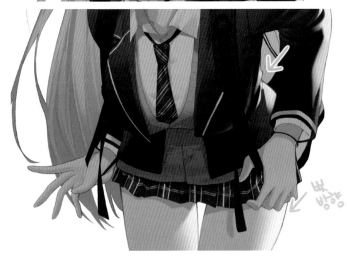

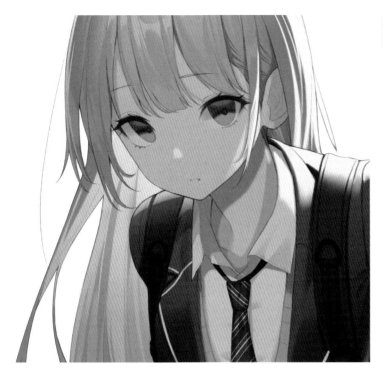

05 다음으로 인물의 뒤쪽에 위치한 머리카락의 영역에 색상닷지 레이어를 얹어 색감을 화사하게 잡아줍니다.

일러스트의 전체적인 색감이 칙칙하게 되지 않도록, 중간중간 밝은 영역의 색상을 살려주는 것이 중요합니다.

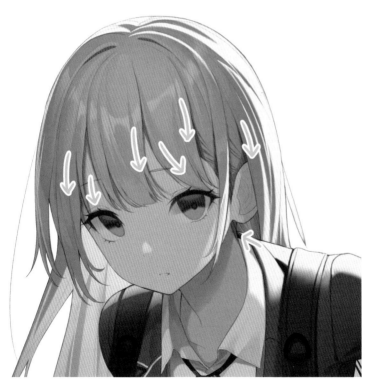

06 빛 묘사와 색감 보정이 어느 정도 마무리되어, 1차 명암을 작업했던 영역에 다시 한 번 진한 색을 얹어 색감을 잡아줍니다.

앞머리카락의 그림자 영역의 경계를 분명하게 하여 입체감을 살려줍니다. 또, 목 부분의 빛 묘사를 수정하기 위하여 그림자를 과감하게 넣었습니다.

07 어둡게 색을 깔아준 목 부분에 빛의 방향에 맞추어 다시 밝은 영역을 추가합니다. 어깨와 이어지는 부분을 더 자연스럽게 수정하였습니다.

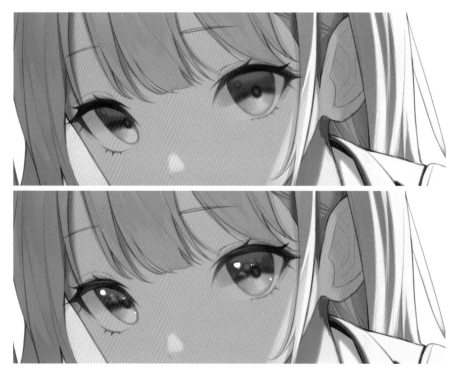

08 눈동자 부분에 밝은 부분의 묘사와, 하이라이트를 얹습니다. 눈은 일러스트에서 인물의 인상을 결정짓는 중요한 부분이므로, 묘사를 할 때에는 인상이 또렷하게 전달될 수 있도록 하는 것이 중요합니다.

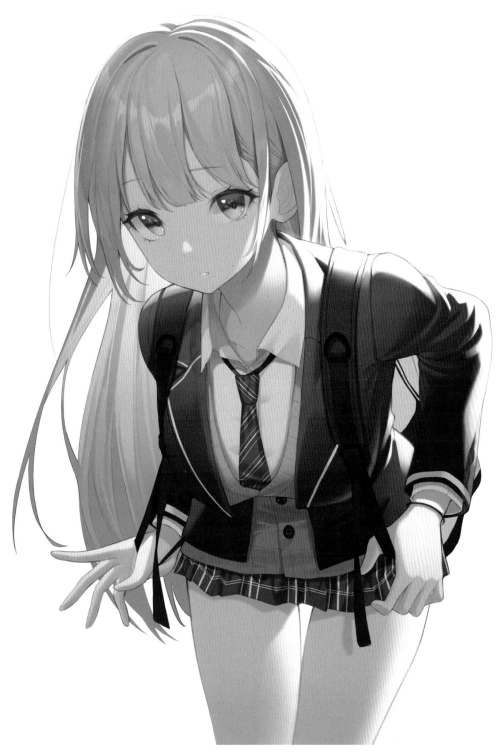

09 마지막으로 톤커브 레이어를 사용하여 일러스트의 전체적인 색감을 보정합니다.

100 % 표준
톤 커브 1

#6 배경 작업하기

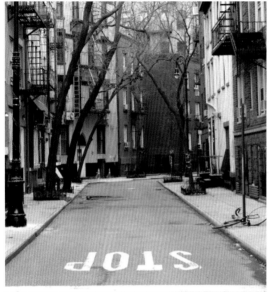

일러스트 뒤에 배치할 배경 이미지를 선정한 후, 전체적인 분위기에 맞추어 색감을 보정해줍니다. 사진의 색감 보정은 **Ctrl + U** 로 명도를 올려준 다음, 가우시안 흐리기 효과를 적용한 후, 오버레이와 스크린 레이어 등을 사용하여 색감을 조절해주었습니다.

차지하는 면적이 넓지 않으므로 일러스트의 전체 분위기에 어울리는 정도로만 수정해줍니다.

주로 핑크색 계열의 오버레이 레이어와 흰색 스크린 레이어 등을 여러번 겹쳐 사용하여 보정해주었습니다.

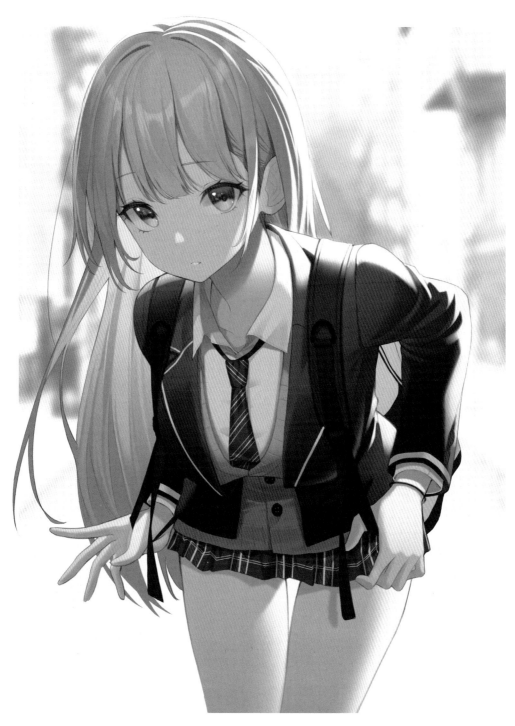

01 　 인물의 뒤에 픽사베이에서 가지고 온 사진을 넣어 배경작업을 마무리합니다. 픽사베이에서 이미지를 불러와 사용하는 부분은 앞 작업물에서 이미 다루었으므로, 편집할 이미지를 가져와 바로 배치해줍니다. 사진에 흐림 효과를 적용하거나, 불투명도를 조절하여 마무리해도 되지만, 간단한 프레임을 적용시켜봅니다.

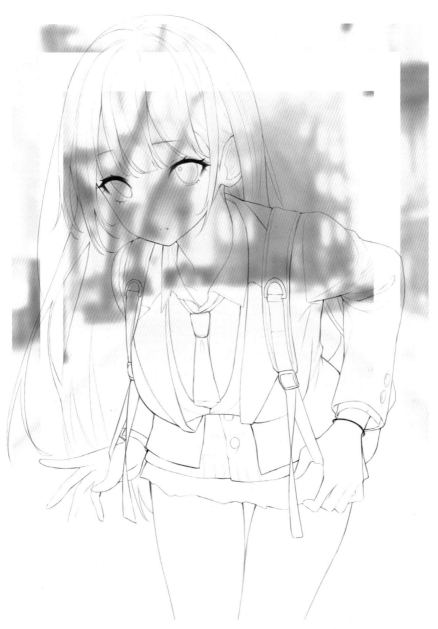

02 간단한 사각형 프레임을 씌운 모습입니다. 인물과 잘 분리되어 보일 수 있도록 일시적으로 채색 레이어를 모두 끄고 적용시켜 봅니다. 이때 레이어 순서는 배경이 되는 사진 레이어 > 사각형의 프레임 > 인물 레이어 순입니다. 사각형 프레임은 직접 그리기보다는, 클립 스튜디오의 도형툴을 사용하면 좋습니다.

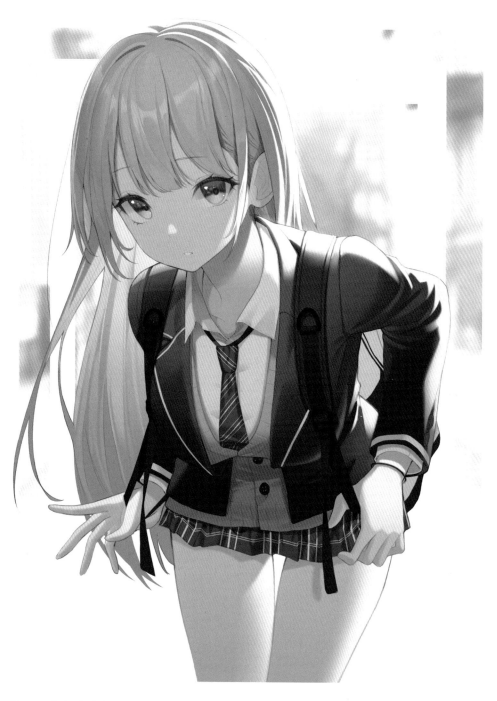

03 프레임 배치가 완료되었으므로, 채색 레이어를 다시 켜 봅니다. 일러스트가 완성되었습니다.

ILLUST MAKER

NEOACADEMY ILLUST TUTORIAL BOOK SERIES

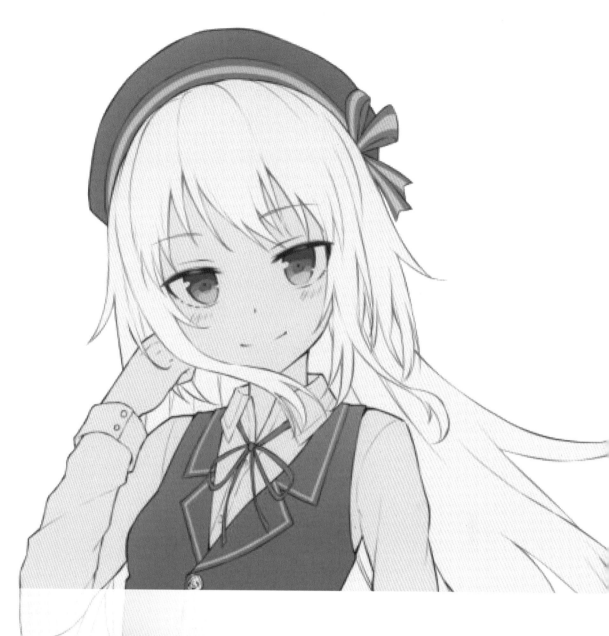

후와리 교복 소녀 스케치

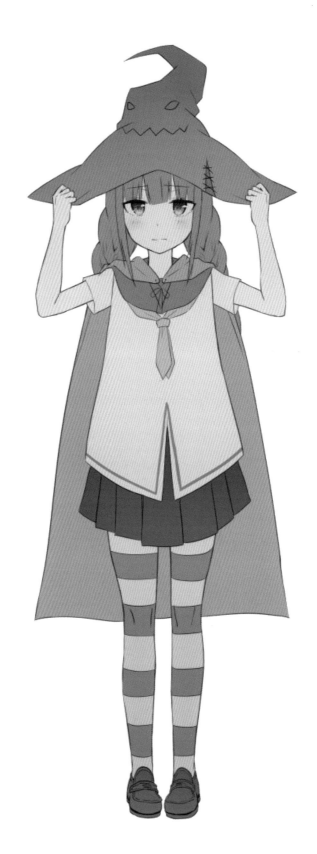

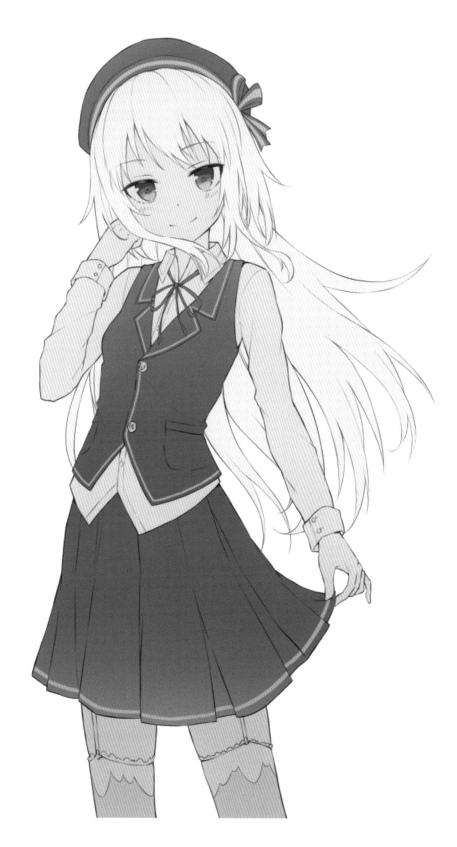

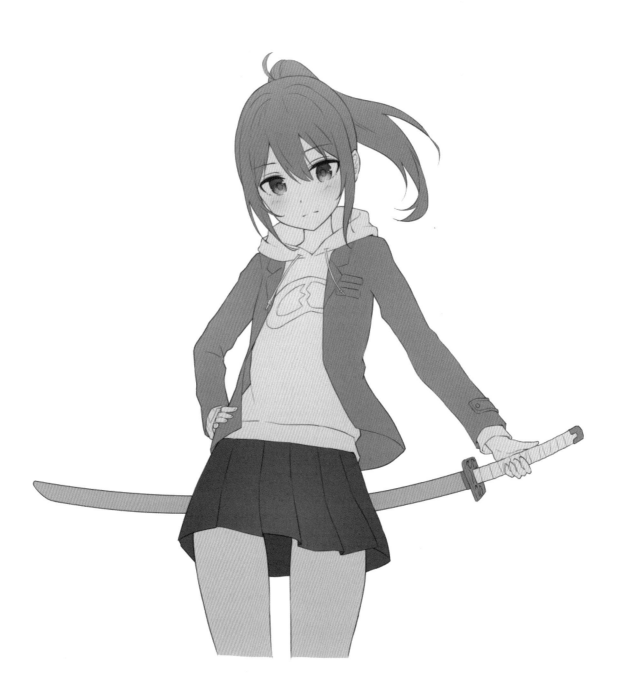

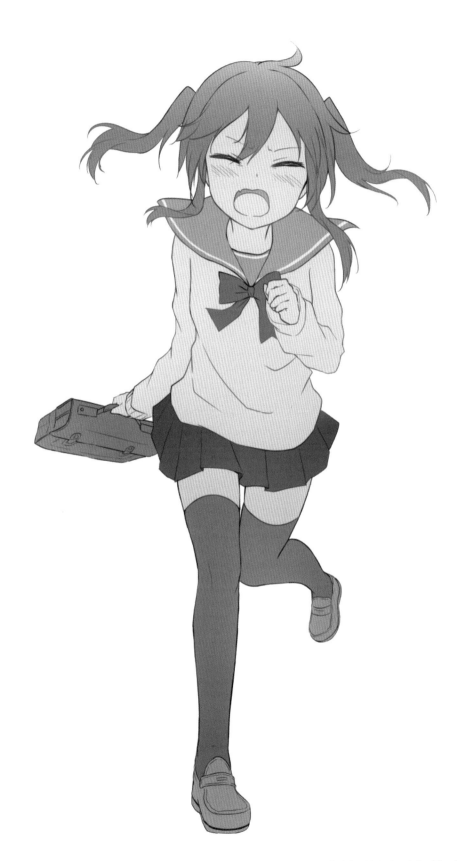

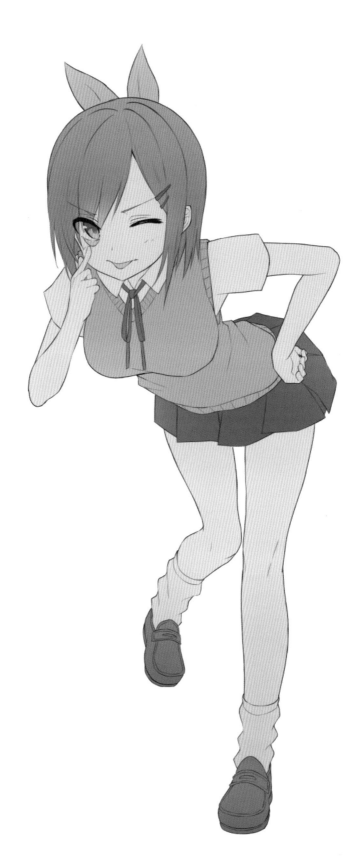

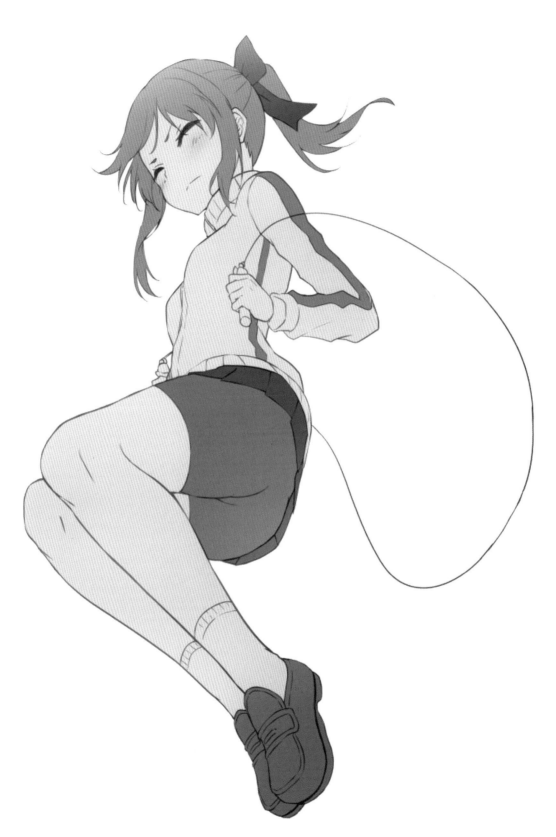

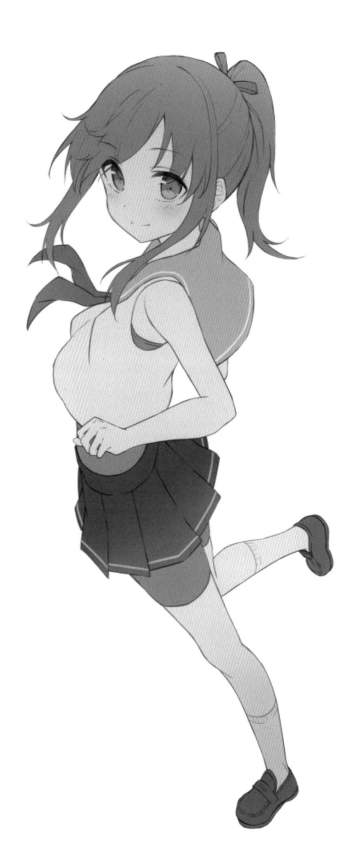

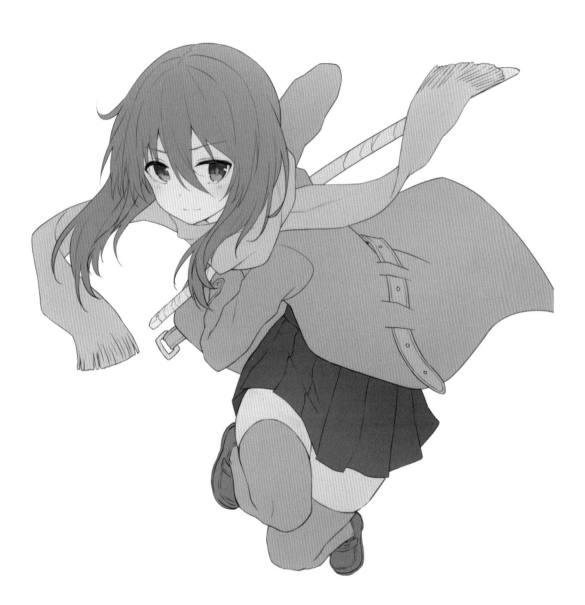

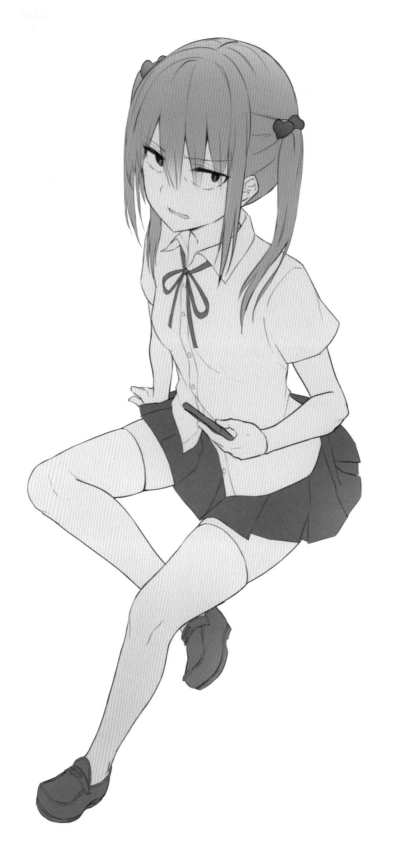

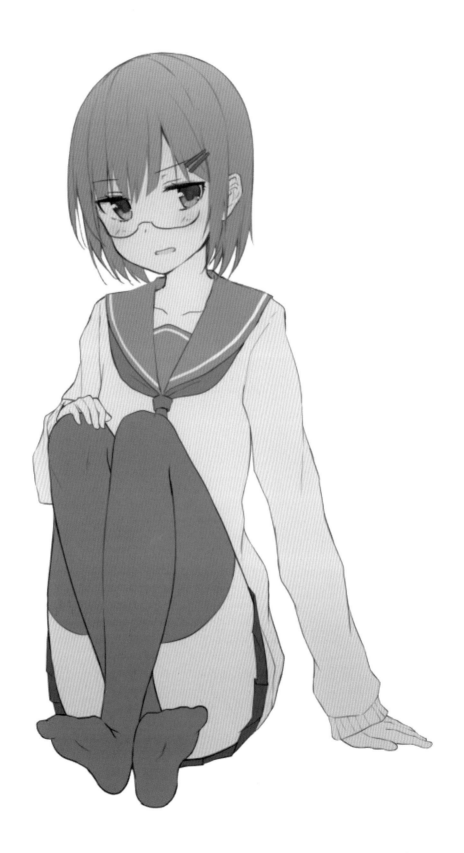

ILLUST MAKER

NEOACADEMY ILLUST TUTORIAL BOOK SERIES

후와리 교복 소녀 튜토리얼 1

 # #1 캐릭터의 컨셉 정하기

출처: https://c11.kr/83rg

일러스트에서 가장 주요 포인트로 작업할 배경과 오브젝트, 분위기를 결정하는 단계입니다.
부드럽게 웃고 있는 소녀가 주는 다정한 분위기와 인물을 한층 더 돋보이게 해줄 수 있는 역광을 포인트로 잡았습니다. 그림에서 난색과 한색의 밸런스가 조화롭게 어우러질 수 있도록 빛과 그림자의 방향을 고려하여 원근감이 확실하게 느껴지는 컨셉으로 정했습니다.

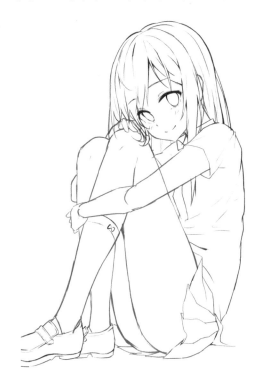 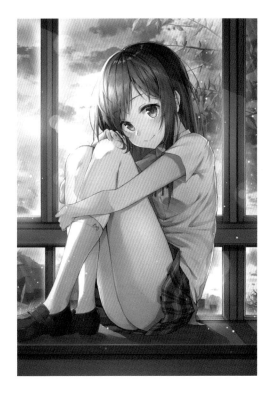

#2 스케치와 러프 작업하기

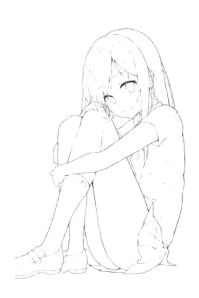 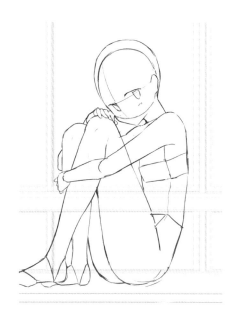

01 인물의 대략적인 스케치 작업을 진행합니다. 인체의 구조를 생각하며 뼈대를 잡고, 그 위에 옷을 입히는 순서로 진행합니다.

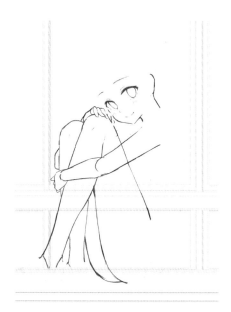 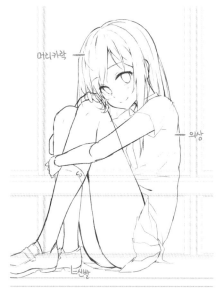

02 스케치의 불투명도를 낮추어 러프 작업을 진행합니다. 파츠 구분이 용이하도록 인체와 의상의 선 색을 바꾸어 작업했습니다.

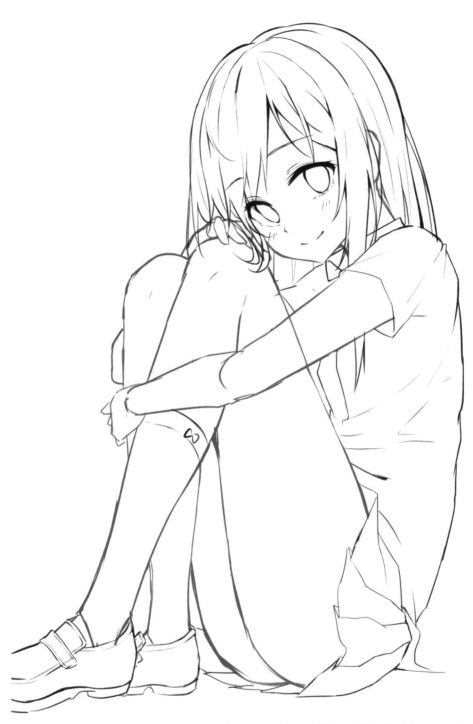

03 완성된 인물의 러프입니다. 배경의 오브젝트는 인물이 완성된 후 진행할 예정이므로 이 단계에서는 인물까지만 작업합니다. 전 단계에서 붉은색으로 작업한 레이어는 레이어 색상 변경 툴을 이용하여 검은색으로 덮어주었습니다.

#3 선화 작업 작업하기

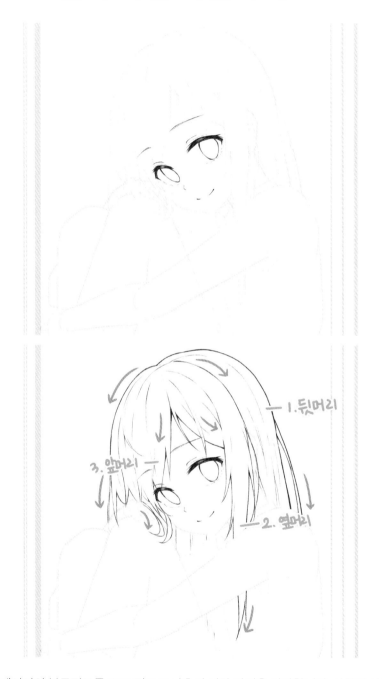

01 러프 레이어의 불투명도를 20% 정도로 낮추어 선화 작업을 시작합니다. 사물의 상하관계와 머리카락의 흐름을 의식하면서 그립니다.

02 의상의 주름 표현과 인체의 곡선에 유의하며 선화 작업을 마무리합니다. 선의 강약에 유의하며 파츠별 외곽선을 강조하면 입체감있는 선화를 작업할 수 있습니다

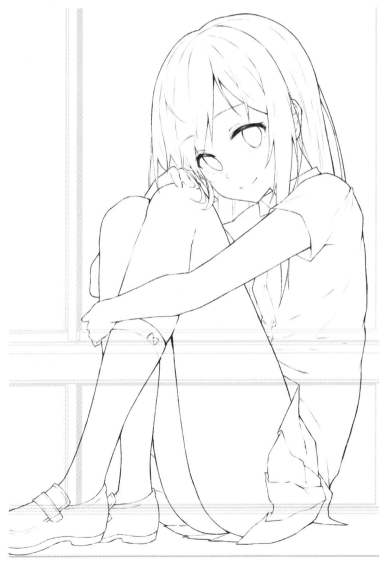

임시색 쉽게 채우기

선화 작업은 채색 작업에 들어가기 전 그림을 마무리하는 단계입니다. 작업한 선화에 임시색을 부어 삐져나오는 부분은 없는지, 선화가 끊어진 부분은 없는지 확인합니다. 레이어 클리핑 기능을 이용하면 채색 작업을 빠르게 진행할 수 있습니다.

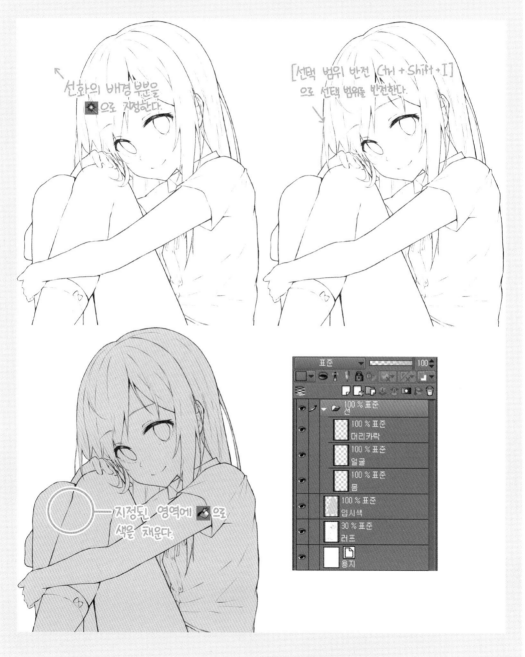

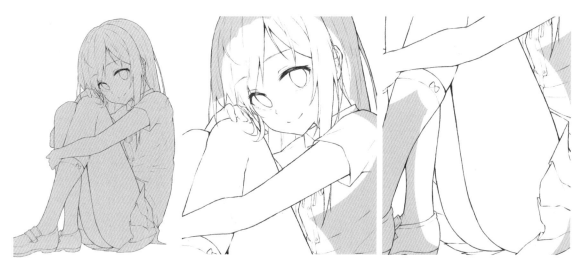

03 피부 영역에 밑색을 올려줍니다. 피부 레이어의 칠이 선화 밖으로 튀어나와도 옷과 신발, 머리카락으로 가려지기 때문에 신경쓰지 않고 작업합니다.

피부
#fffaea

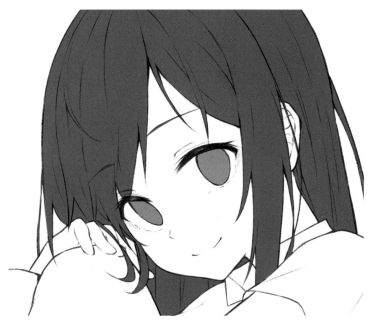

04 눈과 머리카락 영역에 밑색을 올려줍니다. 밑색 작업을 할 때 요술봉 툴 과 페인트 툴 을 사용하면 빠르게 작업할 수 있습니다. 레이어 순서가 피부 > 눈 > 머리카락 순으로 이어지므로 삐져나가거나 빈 부분이 없도록 유의하며 색을 채웁니다.

눈
#a27f7d

머리카락
#74584c

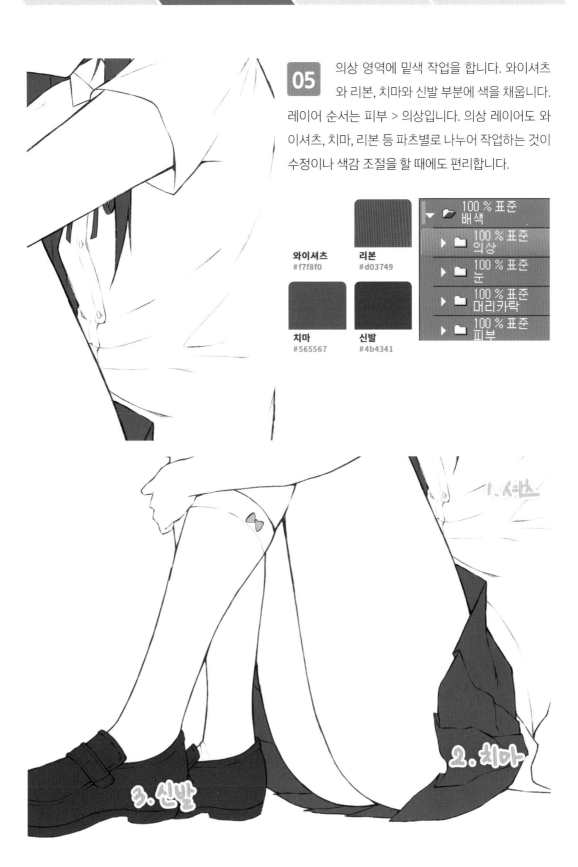

05 의상 영역에 밑색 작업을 합니다. 와이셔츠와 리본, 치마와 신발 부분에 색을 채웁니다. 레이어 순서는 피부 > 의상입니다. 의상 레이어도 와이셔츠, 치마, 리본 등 파츠별로 나누어 작업하는 것이 수정이나 색감 조절을 할 때에도 편리합니다.

와이셔츠
#f7f8f0

리본
#d03749

치마
#565567

신발
#4b4341

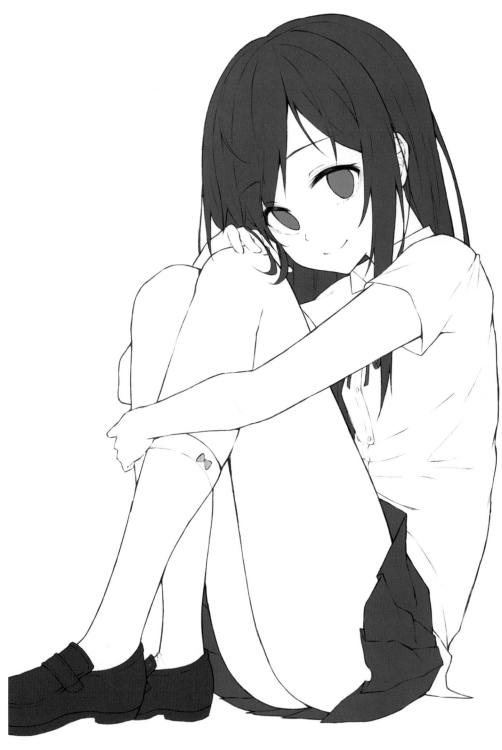

06 밑색이 완성되었습니다.

#4 인물 채색하기

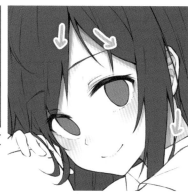

01 빛의 방향을 정한 후, 머리카락에서 떨어지는 그림자를 그려넣습니다.

02 눈썹과 눈꺼풀, 코와 입술에 명암 작업을 합니다. 캐릭터의 뺨 부분을 에어브러쉬로 터치하여 발그레한 느낌을 연출합니다.

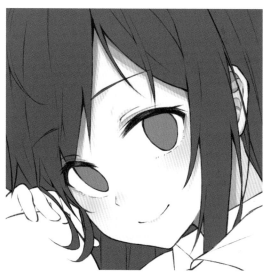

03 얼굴의 기본적인 묘사가 완성되었습니다. 뺨은 둥근 부분이므로 음영이 너무 강해지지 않도록 유의합니다. 주변 색과 잘 어우러질 수 있도록 에어브러쉬의 [부드러움] 설정을 사용하여 작업하면 좋습니다.
빛의 방향에 따라 그림자가 지는 영역에는 확실하게 음영 표현을 하여 일러스트의 입체감을 살려줍니다.

피부 명암 1 #fcdfc1 　**볼터치** #fed1bc 　**피부 명암 2** #cc8780 　**목 그림자** #b57472

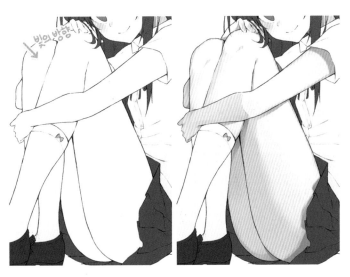

04 빛의 방향을 정하고 신체의 음영을 그립니다. 선화 단계에서 표현하지 않았던 무릎뼈를 묘사하고, 팔의 접힌 부분에 따라 어두운 그림자를 그립니다.

피부 그라데이션
#f9d5bd, eab2a3

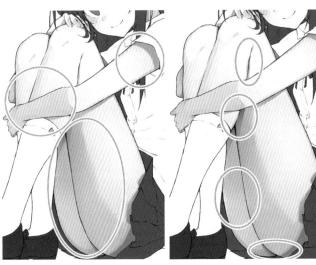

05 신체의 접힌 부분과 옷에서 떨어지는 그림자를 그립니다. 최초로 작업한 밑색 영역이 50%정도는 유지될 수 있도록 명암이 들어가는 부위가 너무 넓어지지 않게 진행합니다.

피부 보정
#edd4d2

곱하기 레이어로 명암 넣기

레이어 설정을 [곱하기]로 선택하여 작업 시 선택한 색보다 어두운 색으로 그려지기 때문에 명암 작업을 하기에 수월합니다. 곱하기 레이어로 명암 작업을 할 때에는 너무 어두운 색을 선택하지 않도록 주의합니다.

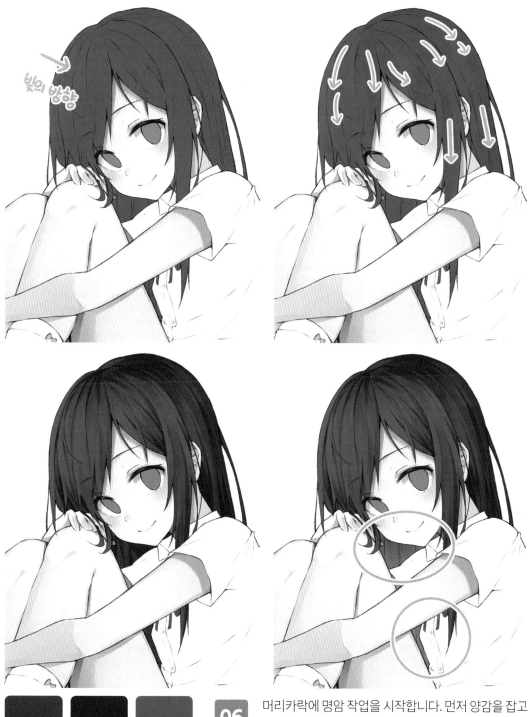

1차명암	**2차명암**	**푸른색터치**
#583c38	#402828	#515b6e

06 머리카락에 명암 작업을 시작합니다. 먼저 양감을 잡고 어두운 명암을 추가하여 결 묘사를 더합니다. 이 단계에서는 명암 구분만 확실하게 그립니다. 인체 뒤쪽으로 가려지는 부위에는 푸른색을 터치하여 원근감을 살려줍니다.

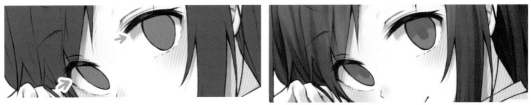

눈 명암 1
#eed0b8

눈 명암 2
#c1b7bf

07 눈동자에 눈 그림자를 작업합니다. 눈에 음영을 넣고 피부색을 덧그려주면 훨씬 생기있는 눈동자를 그려낼 수 있습니다.

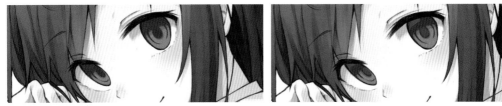

1차 명암
#855d61

2차 명암
#4d353f

반사광
#5f545d

08 눈의 둥근 형태에 따라 어두운 명암을 더하고, 눈꺼풀 그림자를 추가합니다. 눈의 앞머리에 반사광을 추가하면 투명한 느낌을 살릴 수 있습니다.

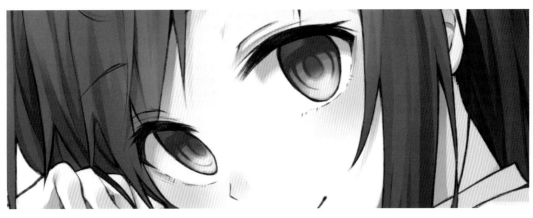

하이라이트
#826b5b

09 눈동자의 아래에 하이라이트를 작업합니다. 색상닷지, 발광닷지 레이어를 사용하면 가벼운 터치로도 밝은 느낌을 살릴 수 있습니다

10 눈동자 안을 어두운 색으로 가볍게 터치하여 형체를 그려주면 사물이 비쳐 보이는 효과를 낼 수 있습니다. 선화 레이어 위에 새 레이어를 생성하여 하이라이트와 반사광을 작업합니다. 색조를 과 감하게 돌려 반사광을 찍어주면 훨씬 생기 있는 눈동자를 묘사할 수 있습니다.

표준레이어와 색상닷지

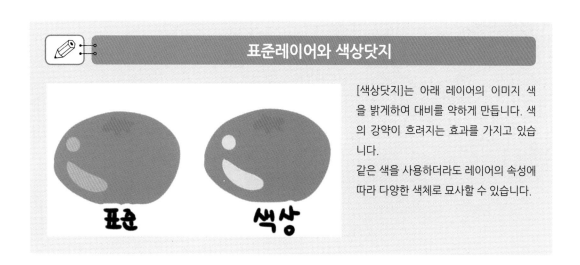

[색상닷지]는 아래 레이어의 이미지 색을 밝게하여 대비를 약하게 만듭니다. 색의 강약이 흐려지는 효과를 가지고 있습니다.
같은 색을 사용하더라도 레이어의 속성에 따라 다양한 색체로 묘사할 수 있습니다.

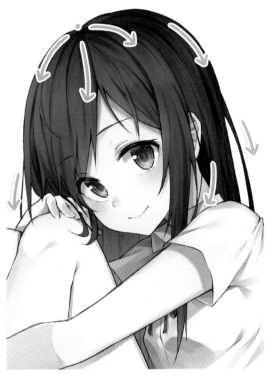

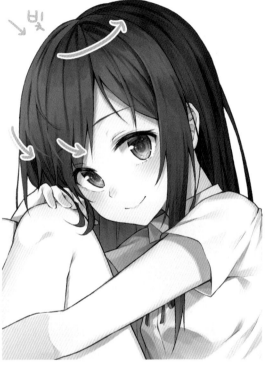

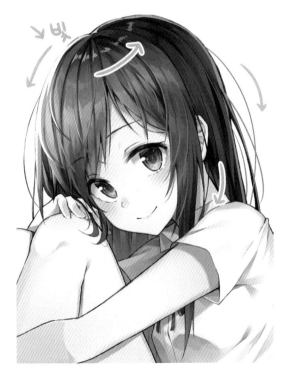

하이라이트	어둠묘사
#d2c1b1	#a28ea7

11 머리카락의 마무리 작업 단계입니다. 정수리에서 떨어지는 머리카락의 흐름과 두상의 둥근 형태에 따라 하이라이트를 그려 넣습니다. 머리카락의 큰 덩어리 형태에 따라 잔머리카락을 추가하여 자연스럽게 연출하고, 빛을 강하게 받는 부분과 상대적으로 덜 받는 부분의 경계를 확실하게 구분합니다.

머리카락의 결을 추가하여 더 자연스러운 실루엣을 묘사하였습니다.

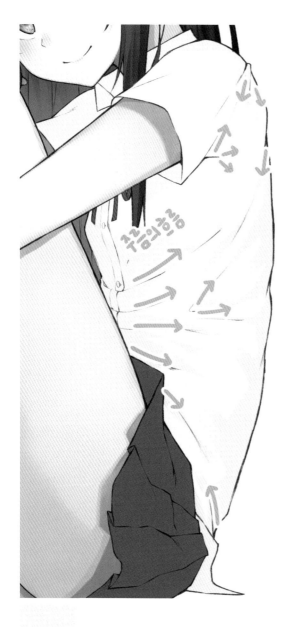

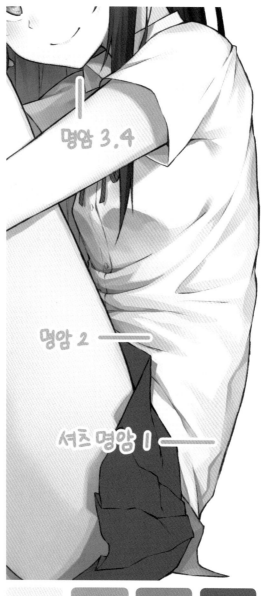

셔츠 주름
#f2f0e5

셔츠 명암 1	셔츠 명암 2	셔츠 명암 3	셔츠 명암 4
#f7e7d6	#bd9fa3	#a78791	#74596a

12 셔츠의 음영을 작업합니다. 난색 계열의 색을 사용하여 가벼운 소재 특유의 자잘한 주름을 표현합니다. 인물이 다리를 끌어 안은 형태이므로 배 쪽에도 접히는 주름을 표현하고, 어두운 색을 선택하여 그림자를 작업합니다. 주름을 묘사할 때에는 어두운 부분과 중간 톤의 영역이 확실하게 구분될 수 있도록 경계를 명확히하여 작업하는 것이 좋습니다. 면을 최대한 많이 쪼개준다는 느낌으로 작업하되, 중간톤의 영역을 확보하여 그림이 너무 무거워 보이지 않도록 주의합니다.

리본 명암 2
#7c2f54

리본 명암 1
#9f3c5c

13 리본에 명암을 묘사해줍니다. 얇은 형태의 리본이므로 묘사를 많이 하지는 않고, 앞 뒷면을 확실하게 구분하여 색을 칠해줍니다.

명암
#f6e2d7

14 니삭스에 명암 작업을 할 차례입니다. 빛의 방향을 고려하여 밝아지는 부분과 상대적으로 빛을 덜 받아 어두워지는 부분의 경계를 명확히 나누어 색을 칠합니다.

2차명암
#e6c2b6

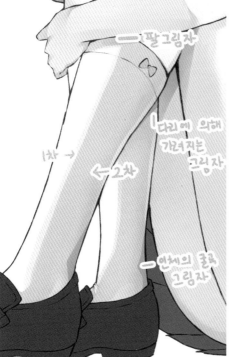

15 1차로 칠한 명암 영역에 더 어두운 색을 덮어 영역을 구분합니다. 빛을 직접 받는 부분을 밝혀주는 것 보다는 어두운 부분을 명확하게 덮어주는 것이 좋습니다. 니삭스의 리본은 작은 영역이므로 간단한 명암 묘사만 더해 마무리합니다.

리본 명암
#e1829b

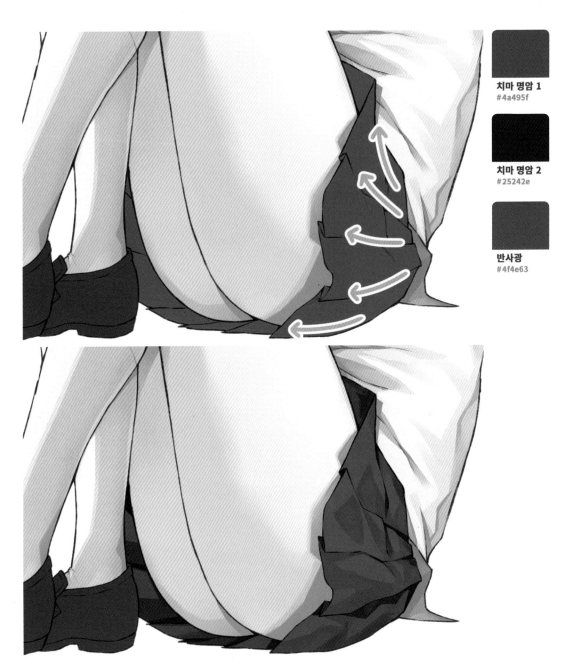

치마 명암 1
#4a495f

치마 명암 2
#25242e

반사광
#4f4e63

16 치마에 명암을 작업합니다. 치마에 체크무늬를 넣을 것이기 때문에 명암 묘사를 강하게 하지 않아도 좋습니다. 치마가 구겨지며 주름이 지는 부분을 어두운 색으로 강조하고, 주름의 흐름에 따라 경계를 구분하여 색을 칠합니다.

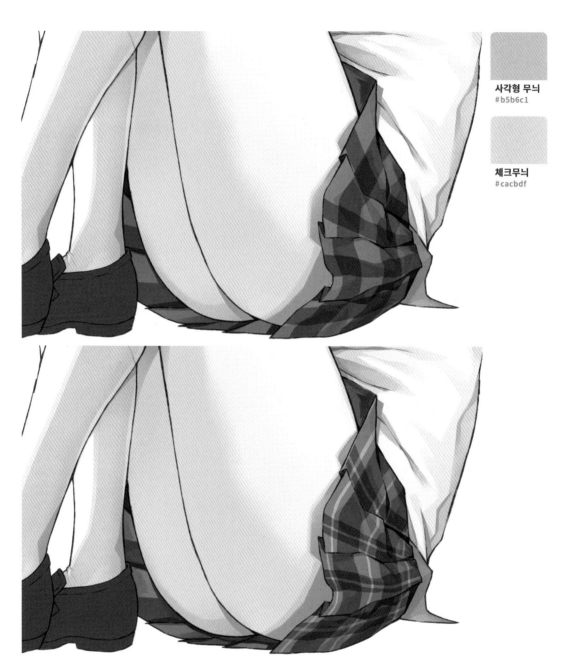

사각형 무늬
#b5b6c1

체크무늬
#cacbdf

17 치마에 체크무늬를 작업합니다. 치마의 주름 모양에 따라 체크무늬에도 약간의 굴곡을 주어 그린 후, 무늬가 겹치는 부분에 곱하기 레이어를 사용하여 색을 덧입혀 밀도를 쌓아줍니다.

Tip 곱하기 레이어를 이용하여 체크무늬 만들기

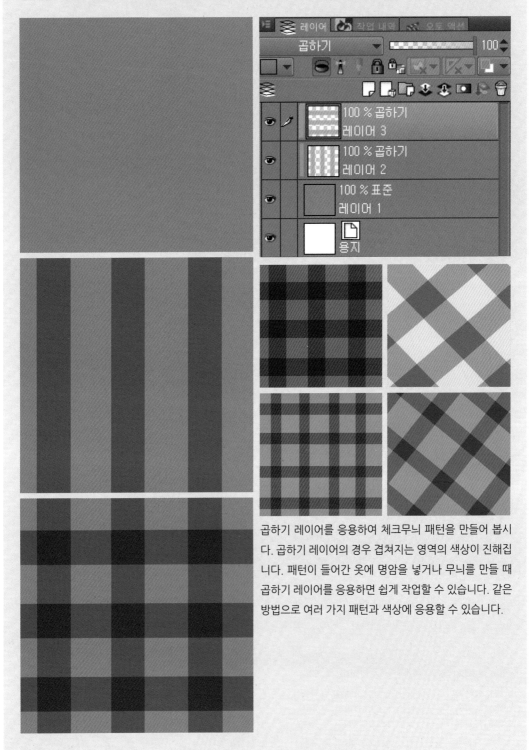

곱하기 레이어를 응용하여 체크무늬 패턴을 만들어 봅시다. 곱하기 레이어의 경우 겹쳐지는 영역의 색상이 진해집니다. 패턴이 들어간 옷에 명암을 넣거나 무늬를 만들 때 곱하기 레이어를 응용하면 쉽게 작업할 수 있습니다. 같은 방법으로 여러 가지 패턴과 색상에 응용할 수 있습니다.

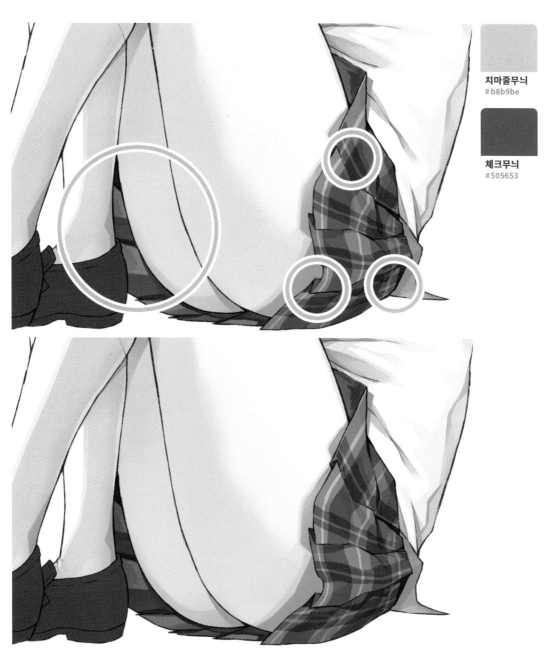

치마줄무늬
#b8b9be

체크무늬
#505653

18 밝은 색으로 얇은 줄무늬를 그린 후, 어두운 색을 덮어 작업합니다. 치마의 둥근 형태로 만들어지는 주름의 흐름에 따라 허벅지 안쪽의 치마에도 밝은 면을 쪼개 색을 칠해주었습니다.

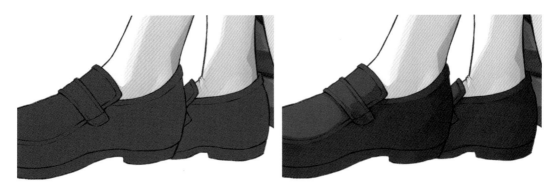

1차명암
#2a2428

19 신발의 명암 작업 단계입니다. 먼저 밝은 부분과 어두운 부분을 확실하게 나누어 색을 칠한 후 빛에 따른 반사광과 하이라이트 묘사를 더해 완성합니다.

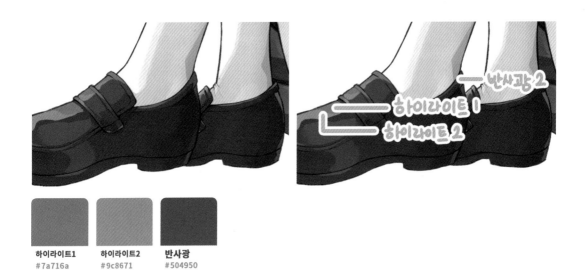

하이라이트1　**하이라이트2**　**반사광**
#7a716a　　　#9c8671　　　#504950

20 학생 단화 특유의 반질거리는 느낌을 살려줄 수 있도록 푸른색을 선택하여 반사광을 칠해줍니다. 상대적으로 빛을 덜 받아 어둡게 보이는 부분에는 어두운 색의 하이라이트를 얹고, 그 위에 빛을 많이 받아 밝게 보이는 영역에 채도 높은 색을 얹어 마무리합니다.

오브젝트에 효과 적용하기

인물 레이어를 끈 상태로 작업하는 것이 좋습니다. 빛을 많이 받는 부분과 덜 받는 부
나뭇잎의 형태를 가볍게 묘사합니다.

어느 정도 묘사를 마친 오브젝트 위에 필터를 적용하여
마무리합니다. 클립스튜디오의 필터 > 흐리기 > 가우
시안 흐리기 효과를 사용하여 작업했습니다. 흐리기 정
도를 조절하여 사용하면 아주 가까이에 있는 오브젝트
는 물론, 멀리 있는 오브젝트도 쉽게 그릴 수 있습니다.

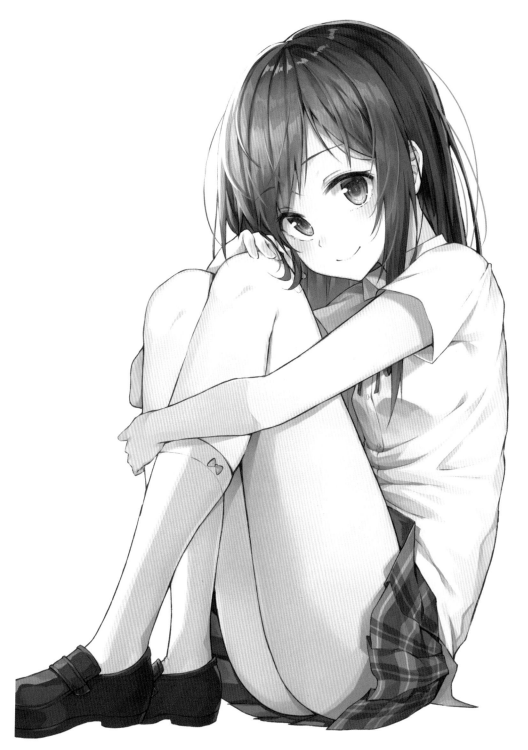

21 인물 채색이 완성된 모습입니다. 빠진 부분은 없는지 점검한 후, 배경 묘사를 시작합니다.

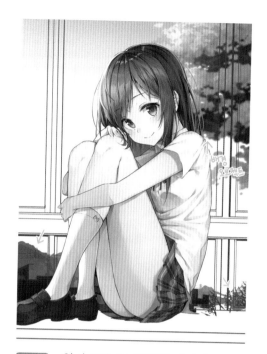

02 앞서 그린 오브젝트를 레이어 상단에 배치합니다. 추가로 나무 ~~가지를 그립니다. 가지가 뻗는 방향을 유의하며 자연스럽게 연출~~

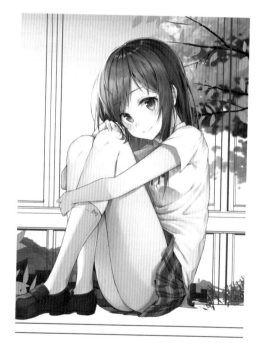

03 가까이에 위치한 나뭇잎 오브젝트를 그린 후, 명암 묘사를 더합니~~
실하게 나누어 색을 칠합니다.

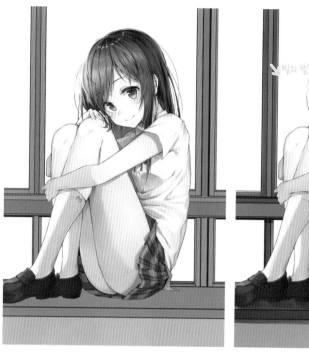

창틀(연함)
#8f8a90

창틀(진함)
#767074

벽
#c6b099

04 배경 오브젝트 레이어를 모두 끄고, 창틀에 밑색과 기본적인 명암 작업을 시작합니다. 빛의 방향과 인물이 앉은 모습을 고려하여 그림자의 형태를 그리고, 음영을 넣습니다.

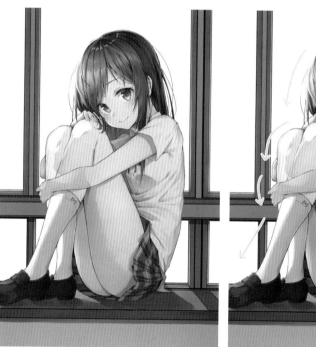
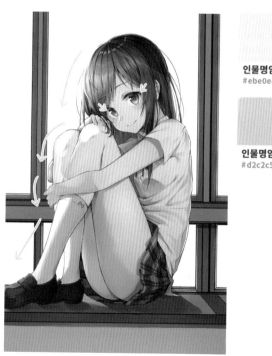

인물명암1
#ebe0e8

인물명암2
#d2c2c5

05 곱하기 레이어를 사용하여 빛 표현을 조절합니다. 인물명암 1 색상을 얹은 뒤, 인물명암 2 색상을 통해 빛 묘사를 잡아줍니다. 이때, 빛을 직접 받는 인물의 왼쪽에는 색을 칠하지 않도록 주의합니다.

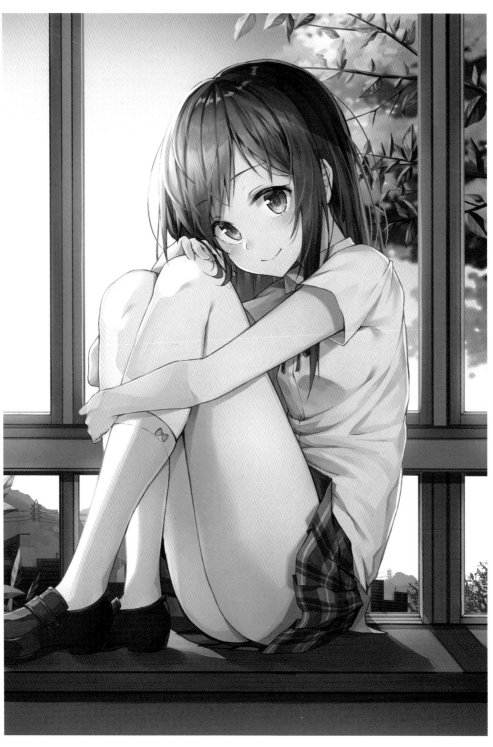

06 빛 표현을 마친 뒤, 일시적으로 꺼두었던 배경 오브젝트를 켜준 모습입니다. 중간점검을 하며 흐름이 엇나가는 부분은 없는지 확인한 뒤, 다음 묘사 단계로 넘어갑니다.

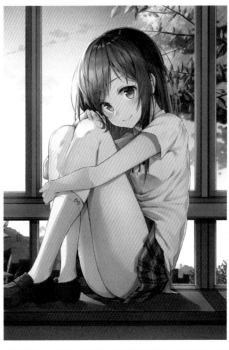
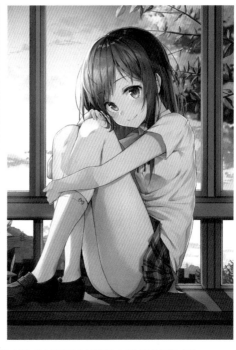

구름1
#bdc7e2

구름2
#ecf0f3

구름3
#c1bfca

07 배경 레이어의 빈 공간에 구름을 그려넣어 오브젝트의 밸런스를 맞춰줍니다.

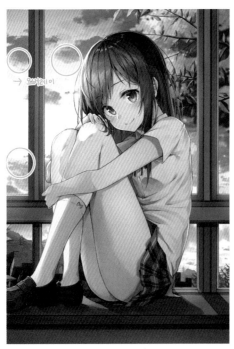
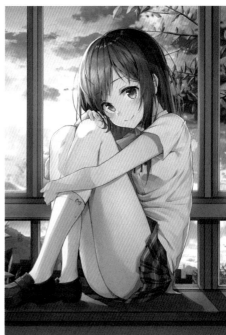

구름4
#636d7c

구름밝기
#d9a78e

08 어두운 색으로 넓은 구름을 그리고, 오버레이 속성을 사용하여 빛 표현을 더해줍니다.

톤커브 사용하기

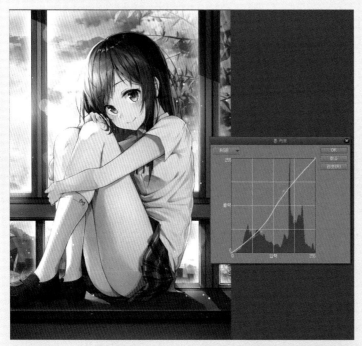

톤커브의 RGB 옵션을 조절하면 대비를 강조하는데 용이하게 사용할 수 있습니다.

이 외에도 RED / BLUE / GREEN 각각의 옵션을 조절하여 일러스트의 색감을 조절하는데 사용할 수 있습니다.

단, 톤커브 보정을 너무 과하게 사용할 경우 색감이 너무 과하게 보정되어 그림이 깨져보일 수 있으므로 적절하게 조절하여 사용합니다. 톤커브를 사용한 영역 중 과하게 들어간 구역은 지우개로 지워가며 적용하면 편리합니다.

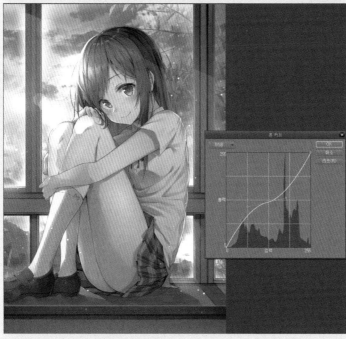

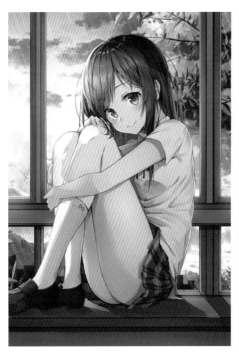
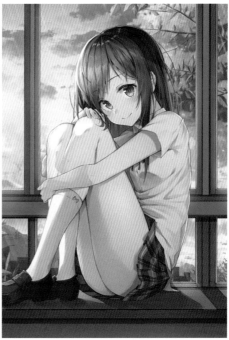

색감
#c5aa99

09 배경에 빛이 분산되는 모습을 연출한 후, 레이어를 생성하여 다시 색감을 조절해주었습니다. 이때 레이어 설정은 [표준]으로 두고, 불투명도를 조절하여 작업합니다.

가우시안 흐리기로 오브젝트 꾸미기

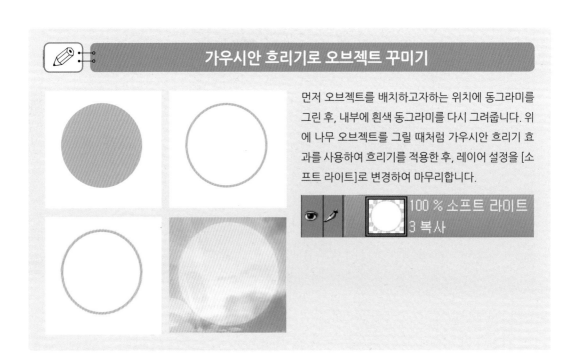

먼저 오브젝트를 배치하고자하는 위치에 동그라미를 그린 후, 내부에 흰색 동그라미를 다시 그려줍니다. 위에 나무 오브젝트를 그릴 때처럼 가우시안 흐리기 효과를 사용하여 흐리기를 적용한 후, 레이어 설정을 [소프트 라이트]로 변경하여 마무리합니다.

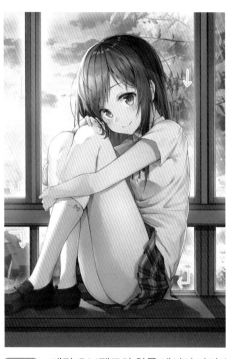
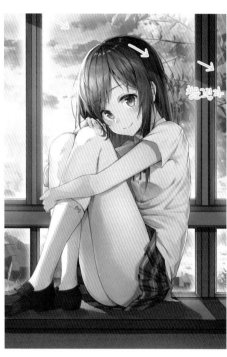

창틀의빛
#fcfaf9

그림자명암
#b1a6b6

10 배경 오브젝트와 창틀 레이어 사이에 새로운 레이어를 생성하여 흰색을 칠해 창문을 표현하고, 곱하기 레이어를 사용하여 그림자를 작업합니다.

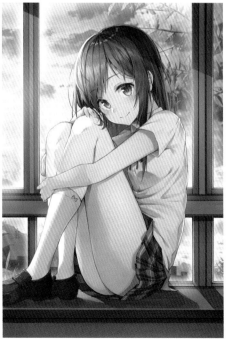
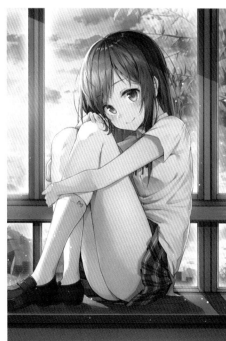

빛표현
#f6c8a5

빛묘사
#cac4b8

11 좌측 창틀에 오버레이 레이어로 색상을 얹어 빛이 스며들어오는 느낌을 연출합니다. 인물의 주변에 둥근 형태의 빛무리를 그려 반짝이는 분위기를 표현합니다.

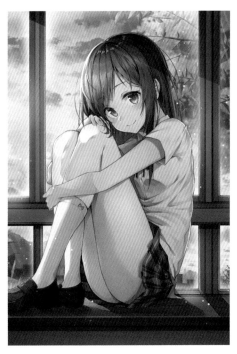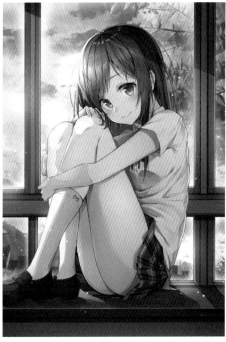

빛무리
#e1d1c6

12 톤커브를 사용하여 일러스트의 색감을 보정하고, 발광 닷지 레이어를 이용하여 빛을 강하게 받는
실루엣 주변에 둥근 원형을 찍어 화사함을 더해주었습니다.

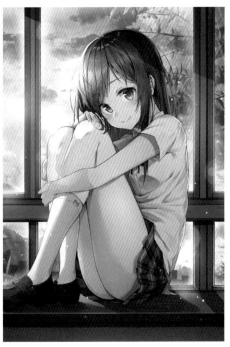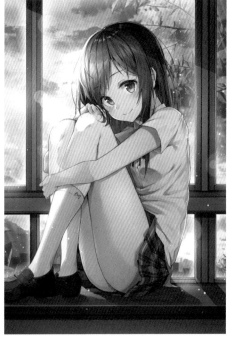

13 표준 레이어를 사용하여 인물의 주변에 광원을 더하여 따스한 느낌이 들도록 연출합니다. 인물의
실루엣을 해치지 않는 선에서 가볍게 터치하여 작업하는 것이 중요합니다.

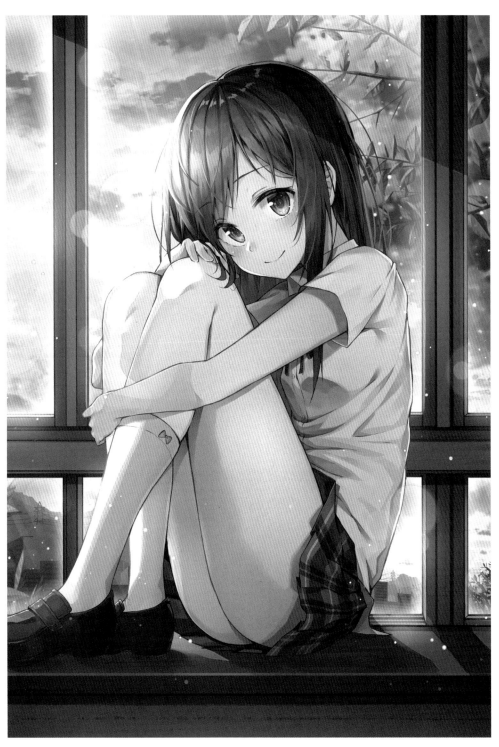

14 마지막으로 컬러밸런스를 통한 보정 작업을 합니다. 일러스트가 완성되었습니다.

ILLUST MAKER

NEOACADEMY ILLUST TUTORIAL BOOK SERIES

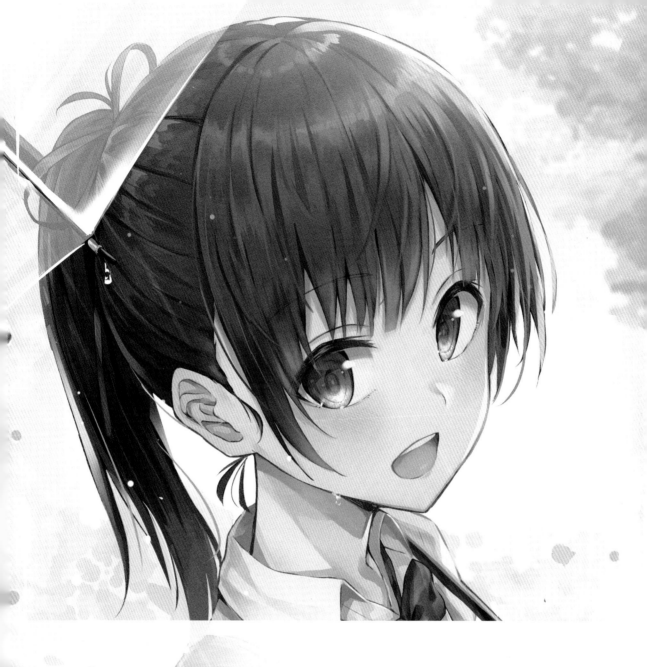

후와리 교복 소녀 튜토리얼 2

#1 캐릭터의 컨셉 정하기

그리고 싶은 그림을 그리기 위한 가장 첫 단계, 스케치를 시작합니다. 그림 속에 담아내고 싶은 이야 깃거리들을 선정하는 과정이므로 그려나갈 키워드를 선정합니다.

출처: https://c11.kr/83rs 출처: https://c11.kr/83ru

이번에 작업할 우산 소녀 일러스트에서는 비 오는 날의 차분한 분위기와, 환하게 웃고 있는 소녀의 순 간을 담아내고 싶었습니다. 비 오는 날의 푸른 느낌에 잘 어울리는 수국과 우산을 오브젝트로 결정하 면 그림에 담아낼 키워드 선정이 마무리됩니다. 그림을 그리는 동안 흥미를 잃지 않고 끝까지 작업할 수 있도록, 그리고 싶은 그림의 찰나를 그대로 담아내는 것이 중요합니다.

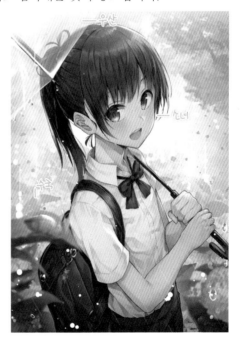

#2 러프 작업하기

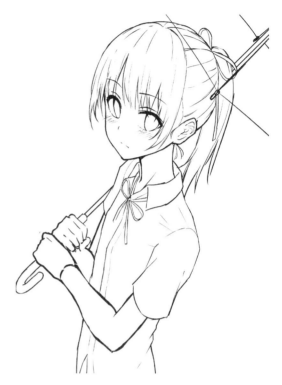

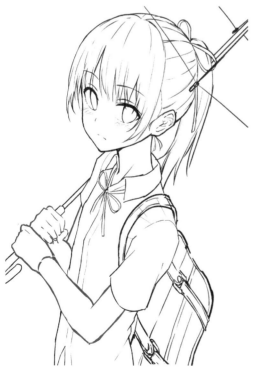

01 스케치를 고려하며 최종적인 러프를 그립니다. 주가되는 인물과 오브젝트로 선정했던 우산까지 작업합니다. 캐릭터의 오른쪽이 비어보이므로 가방을 추가하여 작업했습니다.

오브젝트와 인물에게 가려지는 부분을 고려하여 자연스러운 형태로 그려나갑니다.

이 러프를 기준으로 선화 작업에 들어가므로, 선을 최대한 깔끔하게 사용하여 작업합니다.

최초 선정하였던 배경의 오브젝트들은 인물의 뒤에 배치되므로 이 단계에서는 생략하여 우선 캐릭터만 그립니다.

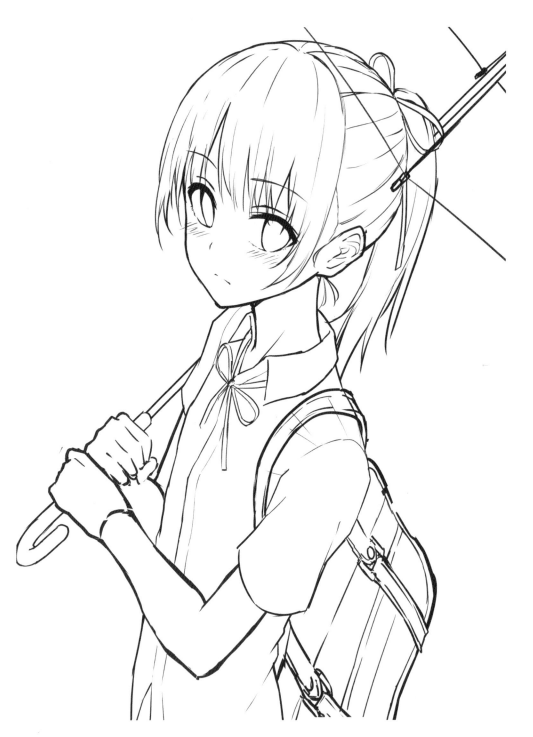

02 완성된 인물의 최종적인 러프입니다. 선의 강약만으로 그림의 완성도가 크게 상승하므로, 러프단계에서도 명암과 그림자가 지는 부분과 인상을 고려하며 선의 강약을 추가하여 마무리합니다.

#3 선화 작업 작업하기

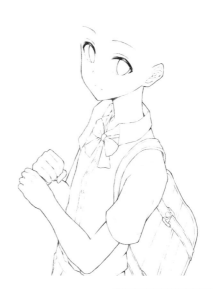

01 완성된 러프를 바탕으로 투명도를 낮추어 선화 작업을 시작합니다. 레이어를 분리하여 러프와 선화가 합쳐지지 않도록 주의하여 작업합니다.

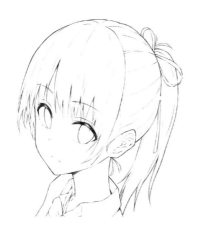

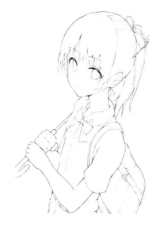

02 선화 작업시 레이어를 분리하여 작업하면 훨씬 수정에 용이합니다. 사물의 상하관계를 생각하며 층층이 쌓아올리는 형태로 작업하면 쉽게 구분할 수 있습니다.

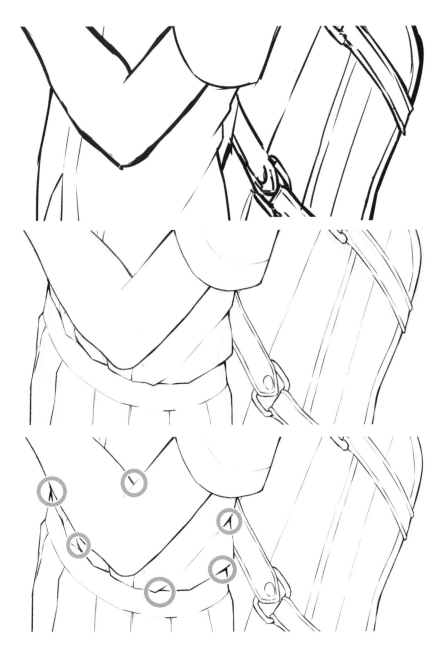

러프에서 필요한 부분을 추출해 선화로 정리합니다. 선이 서로 맞닿는 부분에 강약의 차이를
03 주면 보다 입체감을 살릴 수 있습니다.

치마를 추가로 작업하고, 셔츠가 접히며 생기는 여분을 표현해줍니다. 각 파츠별로 외곽선을 뚜렷하게
나눠주면 실루엣을 명확히 구분시킬 수 있습니다.

선화 작업은 의상, 오브젝트, 머리카락 등 세부 파츠의 외곽선을 고려하여 진행합니다. 선화는 추후 채
색의 가이드 라인이 되기 때문에 완성도를 살려가며 진행합니다.

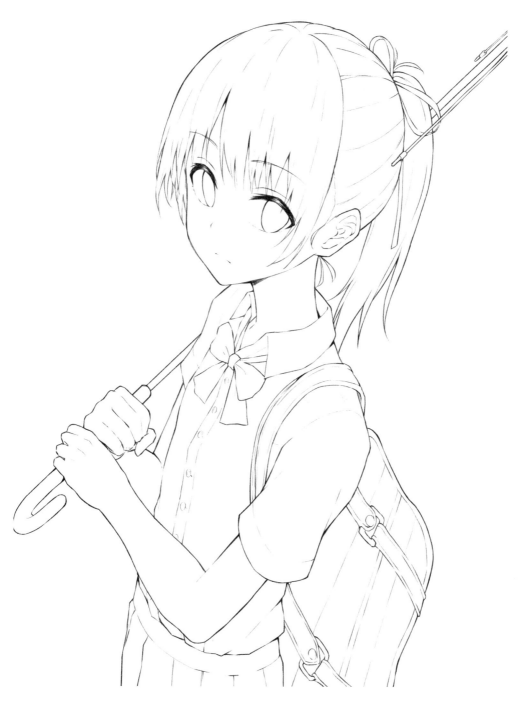

04 최종적으로 선화가 완성되었습니다.
전체적인 화면을 보며 빠져나간 것은 없는지 점검 후 다음 작업에 들어갑니다.

#4 인물 밑색 배치하기

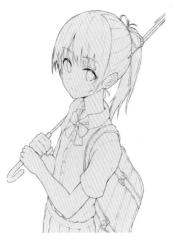

01 밑색 배치에 앞서 가장 기본이 되는 클리핑 레이어를 생성합니다. 먼저 올가미 툴을 이용하여 레이어의 빈 배경 부분을 선택한 후, 선택영역반전 `Shift + Ctrl + I` 을 사용하면 단시간에 작업할 수 있습니다. 컬러링 작업을 시작하며 삐져나오는 부분은 없는지 점검하는 단계이므로 색이 빈 공간이나 삐져나오는 부분이 있다면 지우개 툴을 이용하여 정리합니다.

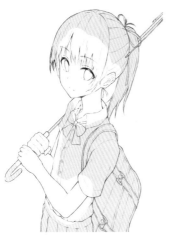

02 클리핑 레이어 생성 후, 새로운 레이어를 생성하여 가장 먼저 펜 툴을 사용하여 피부 밑색을 올려줍니다. 이 작업을 할 때에는 일반 G펜을 사용합니다. 피부 밑색을 배치할 때는 너무 밝은 색을 사용하지 않도록 유의합니다.
컬러링 작업은 선화 작업과 마찬가지로 레이어를 층층이 쌓아 올리며 작업하므로 피부 레이어를 가장 아래쪽에 배치합니다.

피부
#fff5e9

03 새 레이어를 생성하여 눈의 밑색을 페인트 툴을 이용하여 올려줍니다. 이른 아침의 푸른 느낌이 나는 일러스트를 구상하였으므로, 캐릭터의 컨셉에 맞게 푸른색 계열로 올려주었습니다.
색감을 조절하기 어렵다면, `Ctrl + U` 기능을 사용하여 색조/채도/명도를 조절합니다.

눈동자
#717b94

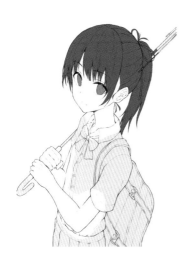

04 머리 파츠의 밑색을 올려줍니다. 여학생의 이미지와 잘 어울리는 어두운 색을 선택하여 새로운 레이어를 생성합니다. 머리카락이 눈꺼풀과 눈동자 위에서 흐트러진 모습을 연출할 예정이므로 눈 레이어보다 위에 배치하여 진행합니다.

피부 레이어와 마찬가지로, 처음부터 너무 밝거나 어두운 색을 사용하지 않도록 유의합니다.

머리카락
#5f5553

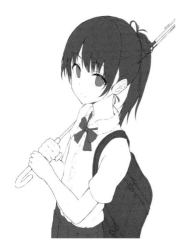

05 의상 파츠의 밑색을 올려줍니다. 파츠별로 잘 분리하여 영역이 겹치지 않도록 유의하며, 캐릭터의 분위기와 교복이라는 키워드에 어울리는 계열의 색상들을 배치합니다.

셔츠　　**치마**　　**리본**　　**가방**
#f7f7f5　　#57545b　　#5d6069　　#5b5257

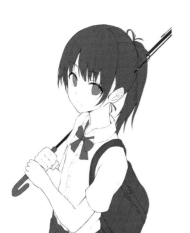

06 마지막으로 오브젝트인 우산의 밑색을 올려줍니다. 우산의 원단 부분은 투명한 느낌을 주기 위하여 선을 그리지 않고, 채색을 진행하며 묘사할 예정이므로 이 단계에서는 우선 뼈대의 색상만 채색합니다.

색상 배치가 마무리 되었다면, 레이어를 점검하며 병합된 부분은 없는지 확인합니다.

우산손잡이　　**우산뼈대**
#5d5b60　　#302e33

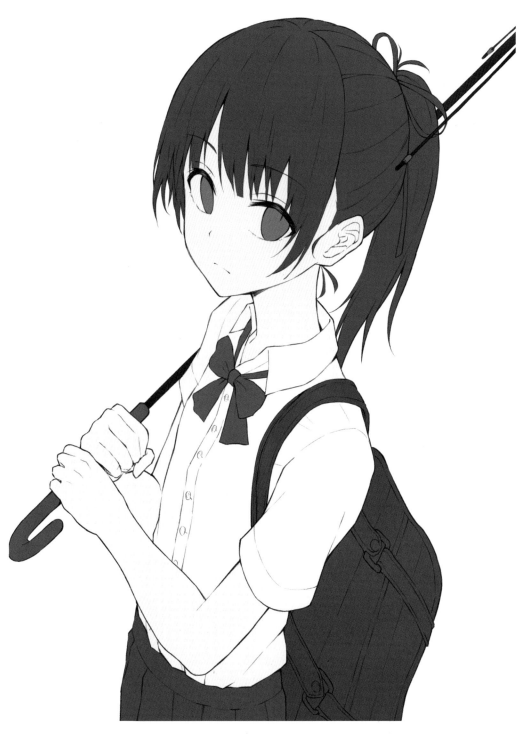

07 인물의 밑색 배치가 완료된 모습입니다.

#5 피부, 눈, 머리 묘사하기

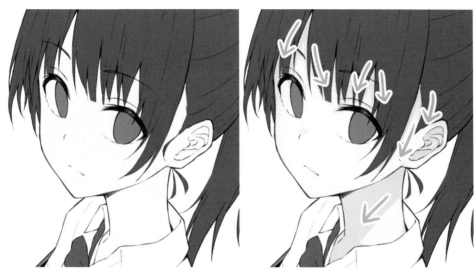

피부명암1
#fad7bb

01 피부 묘사를 진행합니다. 에어브러쉬를 사용하여 턱선 라인에 맞춰 양감을 잡습니다. 눈가와 코에 명암을 넣어 깊이감을 더합니다. 일반 브러쉬를 사용해 턱과 셔츠에 가려지는 목 부분과 머리카락 그림자를 묘사하여 입체감을 살려줍니다.

홍조
#ffdbcb

피부명암2
#ebb39c

피부그림자
#c07c89

02 뺨 부분에 홍조 표현을 추가합니다. 얼굴은 캐릭터의 인상을 크게 좌우하는 부분이므로 세밀하게 진행하는 것이 좋습니다. 빛이 거의 닿지 않는 부분과 사물에 완전히 가려지는 부분은 좀 더 탁한 색으로 표현해줍니다. 2차 명암을 넣을 때에는 1차 명암 부위를 크게 벗어나지 않도록 주의하며 작업합니다.

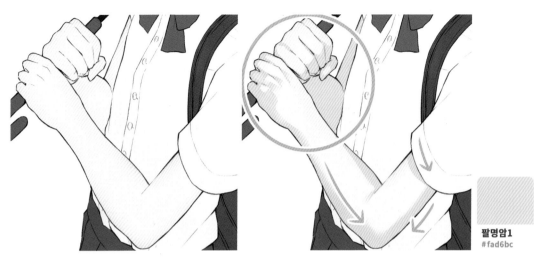

팔명암1
#fad6bc

03 뼈의 형태와 가려지는 부분에 유의하며 명암을 넣습니다. 뒤에 위치하는 팔은 완전히 가려지므로 어둡게 칠해 깊이를 표현합니다. 손가락이 접히며 꺾이는 관절 형태를 따라 손 마디를 터치하여 묘사합니다.

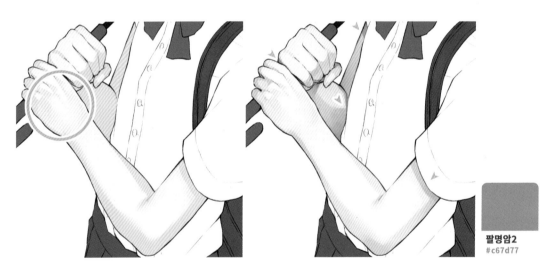

팔명암2
#c67d77

04 손등 위의 명암을 표현하기 위하여 덩어리의 형태를 추가합니다. 팔꿈치의 접히는 부분을 생각하며 한 번 더 짙은 색으로 그림자를 묘사하여 거리감을 표현합니다. 셔츠 그림자에 가려지는 부분은 옷의 형태를 따라 둥글게 작업합니다.

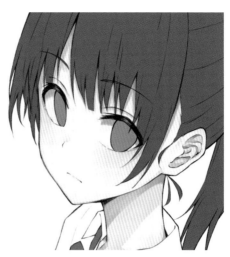

05 먼저 눈의 흰자 부분을 묘사하고, 그 위에 어두운 색으로 눈 그림자를 확실하게 표현합니다. 피부색과 같은 색을 눈 그림자와 흰자 사이에 경계를 그어두면 보다 자연스럽게 반짝이는 눈 으로 표현할 수 있습니다.

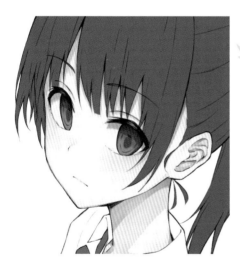

동공과홍채
#434156

반사광
#454952

06 눈동자가 둥근 형태임을 유의하며 밑색보다 어두운 색으로 동공과 홍채를 묘사합니다. 눈 그 림자 영역에도 같은 색을 얹어 명암대비를 명확하게 하면 완성도 있는 눈을 묘사할 수 있습니 다. 빛이 들어오는 방향에 맞춰 반사광을 눈 앞머리와 동공의 형태를 따라 칠합니다. 반사광은 푸른색 계열에서 선택하는 것이 좋습니다.

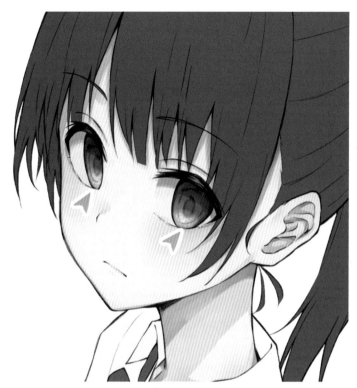

07 빛을 많이 받는 눈동자의 아래에는 채도 높은 색상을 골라 투명한 느낌을 더해줍니다.

캐릭터의 인상을 결정짓는데 중요한 요소이므로 너무 탁해지지 않도록 주의합니다.

레이어 옵션은 [더하기 (발광)]을 사용하여 진행하였습니다.

눈아래
#daf5ff

동공과홍채
#434156

반사광
#454952

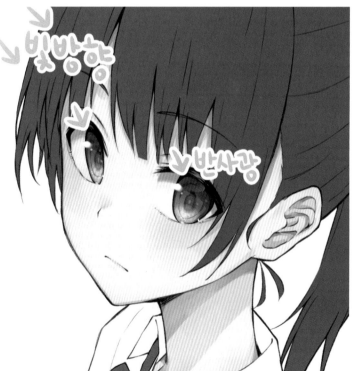

08 마지막으로 빛의 방향에 맞춰 하이라이트를 넣어 줍니다.

반사광 영역보다 넓게 올가미 툴로 잡아 투명도를 낮춘 보라색을 이용하여 타원을 그리는 것으로 입체감을 표현합니다.

채도 높은 색을 눈동자 위에 그어주며 빛이 분산되어 반짝이는 표현을 더합니다.

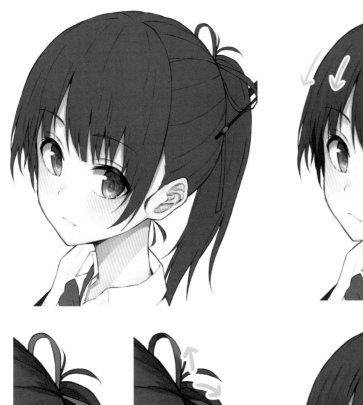
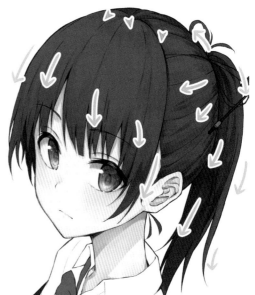

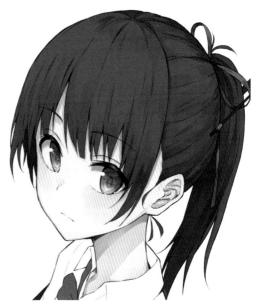

머리 명암
#2f2935

머릿결 묘사
#3e3339

리본 배경
#3c6cd8

리본 묘사
#314cbd

09 머리카락이 흘러내리는 느낌을 표현합니다. 묶은 형태에 따른 덩어리감을 묘사하며 명암 구분을 명확하게 한 다음 결 묘사를 진행합니다. 머릿결이 뭉쳐있는 느낌이 들지 않도록 터치감에 유의하며 작업합니다. 리본에 배경색을 올리고, 머리에 가려지는 실루엣을 따라 그림자를 묘사합니다.

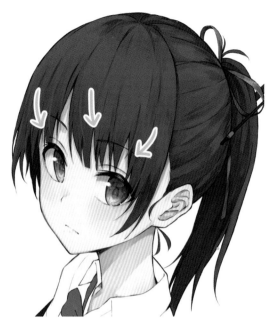

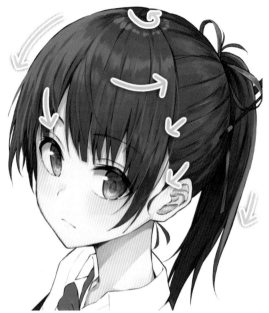

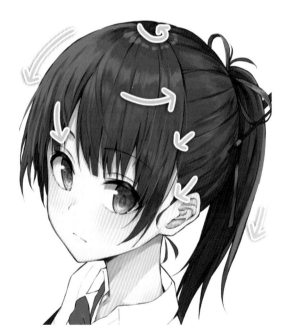

10 밝은 색으로 앞머리의 자
연스러운 잔머리를 표현
합니다.

이후 1차적인 밝은 묘사를 진행합
니다. 앞머리의 큰 덩어리 부분과
어긋나지 않도록 주의하며 깊이감
의 차이를 주면, 보다 입체적으로
표현할 수 있습니다.

이후 빛이 들어오는 방향을 고려하여 1차적인 밝
음 묘사를 추가합니다.

빛 방향에 맞춰 하이라이트로 밝혀줄 영역이므로
너무 넓어지지 않도록 주의합니다.

빛 묘사1
#746b66

밝은 묘사
#615755

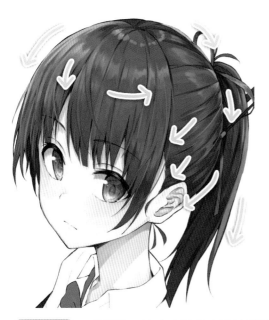
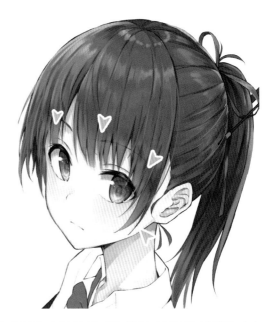

하이라이트
#b1a8a1

11 두상의 형태와 빛의 방향에 유의하며 둥근 형태로 하이라이트를 작업합니다. 앞머리 영역에 피부색을 찍어 에어브러쉬로 터치하면 투명하게 비춰 보이는 느낌을 연출할 수 있습니다.

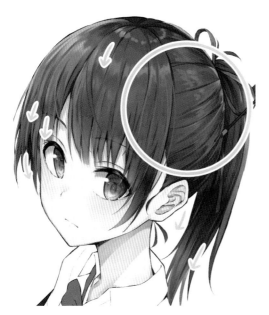
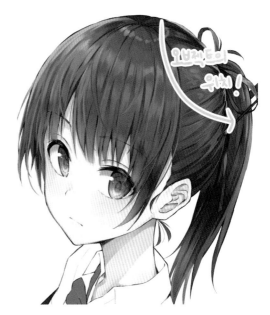

12 주변색을 이용한 반사광을 표현합니다. 오브젝트인 우산에 가려지는 부분이므로 어른거리는 느낌을 묘사할 수 있습니다. 리본에 사용한 푸른 색을 이용하여 반사되는 형태를 묘사한 후, 색감을 조절하여 마무리합니다.

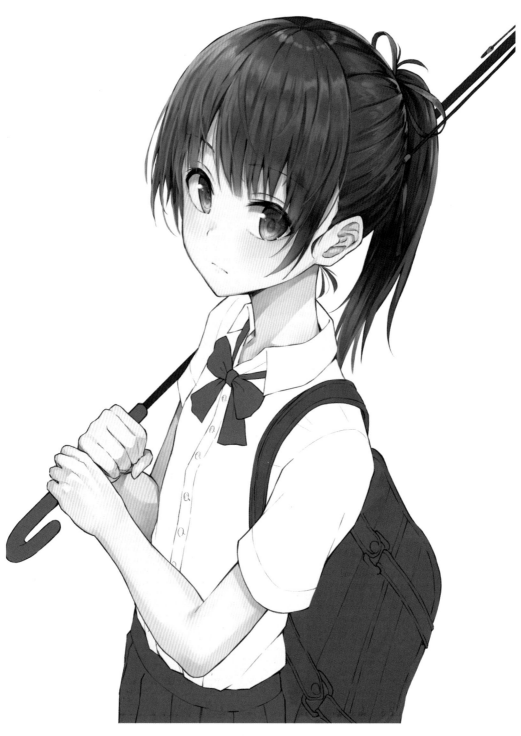

13 머리와 피부, 눈 묘사까지 완성된 모습입니다.

100 % 곱하기 셔츠 명암 2	
100 % 곱하기 셔츠 명암	**2차 어둠** #dee8e9
100 % 곱하기 셔츠 밑색	
100 % 표준 레이어 18	**1차 어둠** #f3f4ef

14 빛의 방향에 유의하며 의상의 주름을 묘사합니다. 명암은 단계별로 레이어를 구분하여 쌓아 올리는 형식으로 작업하며, 2차 명암 작업 시에는 최초로 작업한 1차 명암 영역에서 벗어나지 않도록 유의합니다.

3차 어둠
#848798

15 선과 선이 닿는 부분, 몸과 셔츠 그림자에 의하여 완전히 가려지는 영역 위주로 영역 구분을 분명하게 합니다.

1차 어둠
#4c474d

16 다음으로는 오브젝트 중 하나인 가방 명암 작업에 들어갑니다. 가방을 등에 매고 있는 형태이므로 신체에 의해 가려지는 부분과 주름이 지는 위치를 잡아 명암 작업에 들어갑니다.

2차 어둠
#49484d

17 2차 명암 작업에 들어갑니다. 앞서 이야기했던 대로 1차 명암 영역을 벗어나지 않도록 주의하며 완전히 가려지는 부분, 빛이 닿지 않는 부분을 위주로 그림자 작업을 진행합니다.

18 가방의 버클 부분에 색상 작업을 하고, 마찬가지로 그림자가 지는 영역을 구분하여 진행합니다.

빛 표현
#696063

19 이제 빛 표현을 진행합니다. 학생 가방의 소재에 주의하며 빛이 반사되는 부위에 색을 칠합니다. 어둡고 밝은 영역을 칠할 때에는 서로의 영역이 맞물리는 부분에서 시작과 끝을 낼 수 있도록 진행하면 수월합니다.

그림자 영역을 진행하며 비워두었던 부분에 색을 칠하고, 재봉선 라인을 따라 색을 칠합니다. 가방 끈에 빛 표현을 할 때에는 먼저 색을 칠한 후, 부드러운 지우개로 지워주며 작업합니다.

20 마지막으로 1차 빛 표현을 진행한 영역을 벗어나지 않도록 채색하여, 가방을 마무리합니다.

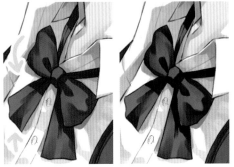

21 목 리본 부분을 묘사합니다. 리본이 접힌 모양과 주름에 유의하며 부드럽게로 라인을 그려줍니다. 리본의 구겨지는 모양에 맞춰 그려주면 자연스러운 주름이 완성됩니다.

1차 명암과 2차 명암을 진행할 때, 2차로 작업하는 어두운 그림자가 1차 영역을 빠져나가거나 완전히 덮지 않도록 유의합니다.

1차 어둠
#373743

2차 어둠
#13111c

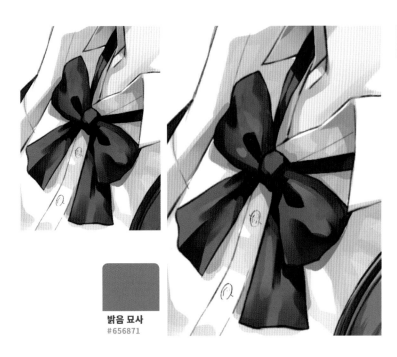

22 어둠 표현을 마무리 하고, 빛 표현을 진 행하여 입체감을 주어 리본을 마무리합니다.

밝음 묘사
#656871

1차 어둠
#49444b

23 빛의 방향과 신체의 방향에 유의하며 명암 작업을 진행합니다.

 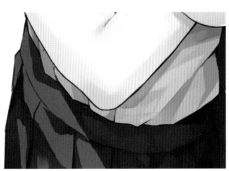

2차 어둠
#3b353f

3차 어둠
#191722

24 셔츠의 주름과 신체가 돌아가는 형태를 따라 2차 명암을 진행합니다.

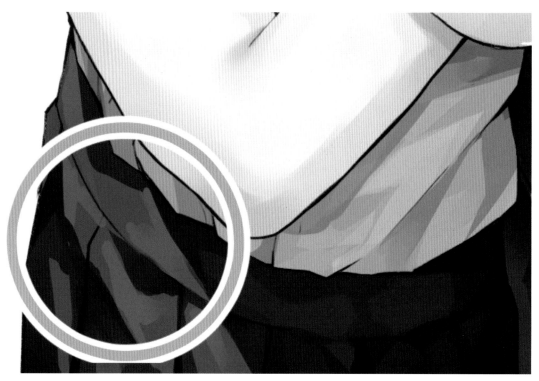

25 마지막으로 빛 표현을 진행합니다. 그림자가 지지 않는 영역에 터치감을 주어 묘사합니다.

빛 묘사
#655f69

색에 대한 이론을 알아보자

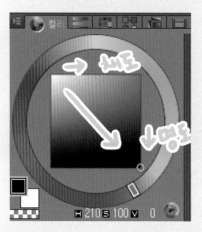

채색 작업을 할 때 명암을 칠하는 단계에서 명도만 낮추어 작업을 하는 경우가 있습니다. 이 경우 그림의 전체적인 색이 탁해지므로 명암 단계에서, 채도는 올리되 명도를 낮추는 방식으로 진행하는 것이 좋습니다.

곱하기 레이어를 사용하여 작업을 할 때에는 스포이드로 고른 색보다 탁한 색이 나오게 되므로, 칠하려는 색보다 연한 색을 골라 작업하는 것이 좋습니다.

26 오브젝트인 우산 작업을 진행합니다. 직선 물체이므로 Shift 키를 누른 상태에서 직선 도구 툴을 이용하여 작업하면 편리합니다.

27 우산의 손잡이에도 명암 작업을 진행합니다. 뼈대는 직선 툴을 이용하여 작업하고, 손잡이의 휘어지는 부분에 빛 묘사를 주어 입체감을 표현합니다. 우산의 원단 부분은 이후 배경 채색을 진행하며 작업할 예정이므로 여기까지만 채색 작업을 진행합니다.

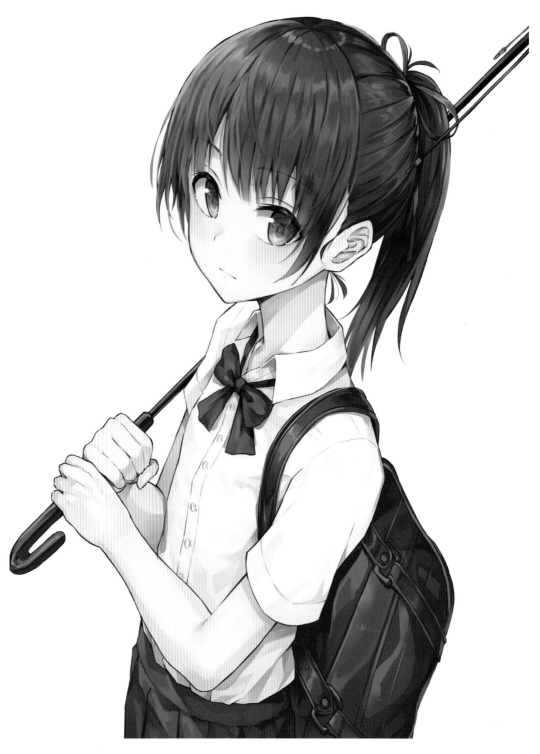

28 인물 채색이 완료된 모습입니다.

#6 배경 묘사하기

01 배경의 오브젝트를 묘사할 차례입니다. 미리 그려두었던 수국 이미지를 사용하여 표현합니다. 이미지를 `Ctrl+C` , `Ctrl+V` 하여 빈 공간에 배치합니다

출처: https://youtu.be/UVc__TnsE08

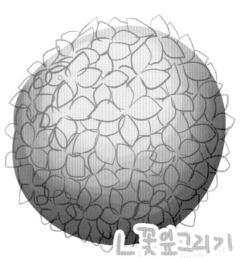

02 먼저 원형 구를 그려 푸른색이 겹쳐질 수 있도록 색상을 배치합니다. 그 위에 수국 꽃잎의 형태를 그리는데, 빈 공간이 없도록 형태를 그리며 작업합니다.

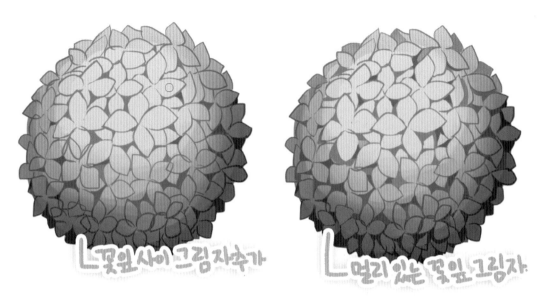

꽃잎 사이 그림자추가

멀리 있는 꽃잎 그림자.

03 꽃잎 형태를 다듬으며 그 사이에 그림자 부위를 추가합니다. 먼 쪽에 있는 꽃잎에도 그림자를 추가하여 입체감을 더합니다.

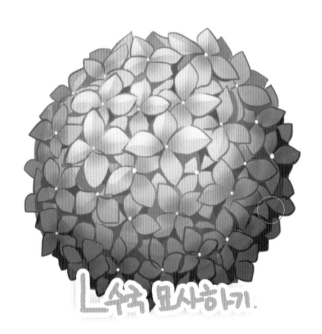

수국 묘사하기.

04 어느 정도 형태를 다듬었다면, 이제 수국 꽃잎을 묘사합니다. 꽃잎의 가장자리가 밝아지는 형태로 다듬으며 진행합니다.

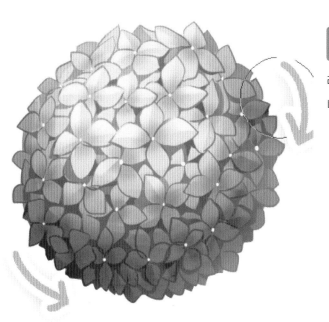

05 마지막으로 보라색 계열의 색을 골라 에어브러쉬로 자연스러운 그라데이션을 추가하여 마무리합니다.

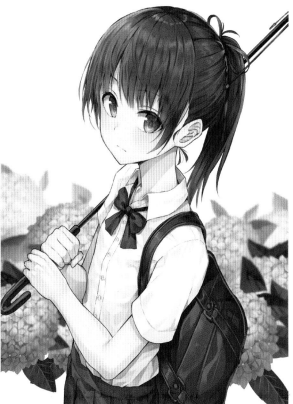

06 수국 이미지를 배치한 모습입니다.

Ctrl + T 자유변형 기능을 이용하여 이미지를 편집하여 배치합니다.

이때 배경의 오브젝트는 인물의 뒤 쪽에 들어가므로, 가장 아래쪽에 새로운 레이어를 생성하여 작업을 진행합니다.

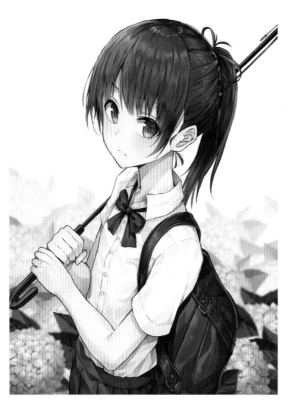

오브젝트를 배치한 레이어의 불투명
도를 낮춥니다. 멀리 있는 물체이므
로 거리감을 표현할 수 있습니다.
새로운 레이어를 생성하여 인물과 가까운 위
치에 오브젝트를 배치합니다. 이때는 투명도
를 낮추지 않고, 선명하게 작업합니다.

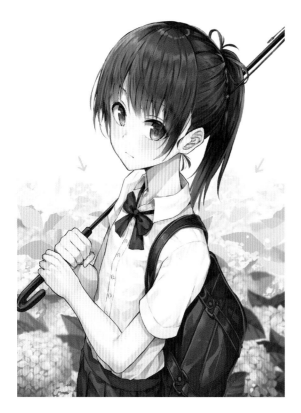

08 오브젝트의 배치가 마무리되었으므
로 빈 공간을 묘사해줍니다. 스포이
드로 색을 뽑아 비슷한 색감으로 꽃잎 모양을
표현합니다. 오브젝트 사이의 빈 공간에도 꽃
잎 모양을 묘사하여 자연스럽게 보일 수 있도
록 표현합니다.

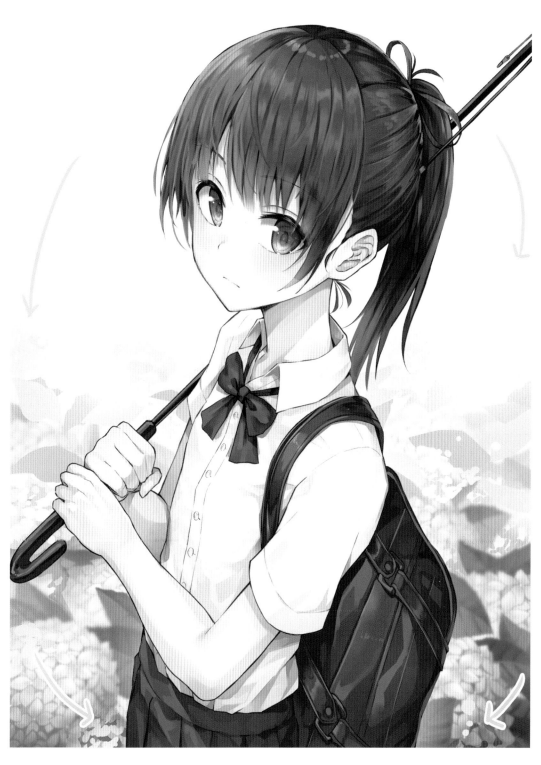

09 스포이드로 오브젝트의 색을 뽑아 전체적인 배경 색을 깔아줍니다. 인물이 중심에 서 있는 구도이므로 가장자리에 색을 입혀줍니다.

#7 디테일 묘사하기

01 본격적인 배경 작업에 들어가기 앞서 캐릭터의 두상을 🔘올가미 툴로 잡아 아래로 당겨줍니다. 틀어진 목을 주변 색에 맞춰 채색하고, 다음으로 캐릭터의 입매를 수정합니다.

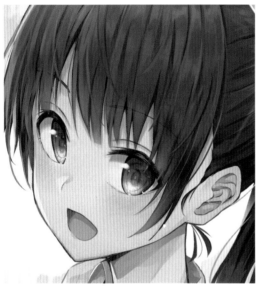

02 다음 묘사를 진행하기 전, 캐릭터의 인상을 바꿔주기 위하여 입매를 수정합니다.

03 우산 채색 작업을 진행합니다. 우산의 형태에 맞춰 불투명도를 조절하여 기초 작업을 진행합니다.

그림자
#e0e2ef

우산
#eeeef6

04 어두운 색으로 명암을 주고, 반사광을 표현합니다.

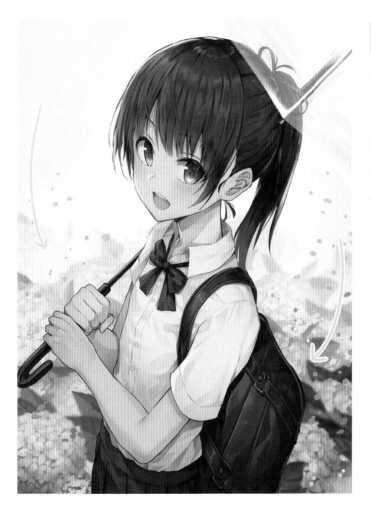

05 인물의 주변에 꽃잎이 날리는 형상을 추가하여 빈 공간을 좀 더 채워 넣습니다. 멀리 흩어질수록 작게, 가까이 다가올수록 크게 묘사합니다. 크기 차이를 주어 오브젝트 간의 거리감을 표현하면 깊이감 있는 일러스트를 연출할 수 있습니다.

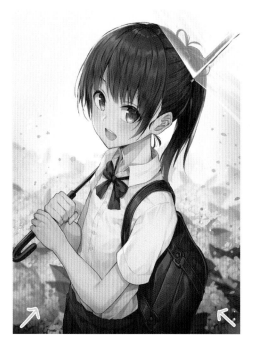 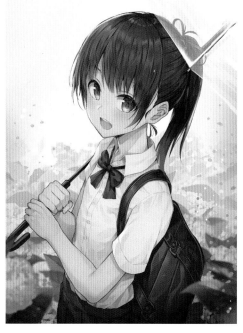

06 일러스트의 하단에 어두운 그림자를 추가하고 풀잎을 덧그려 원근감을 살려줍니다. 인물과 먼 곳에는 수국을 추가하여 배경과 캐릭터가 확실히 분리되어 보이도록 합니다.

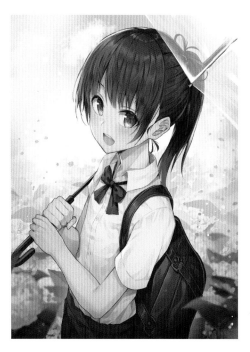 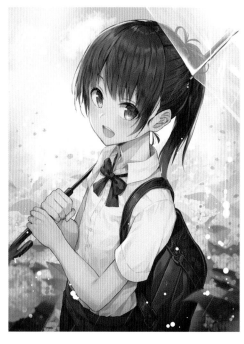

07 인물의 위쪽에 배경을 묘사한 후, 빗방울 표현을 더해줍니다. 중력의 영향을 받아 아래로 떨어질 수 있도록 표현합니다.

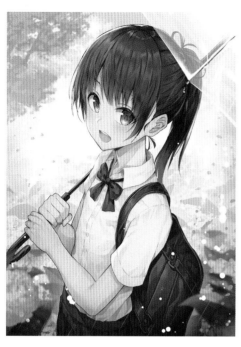
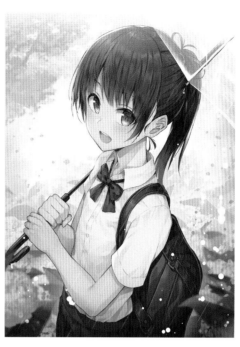

08 레이어의 왼쪽 위 여백에 나무 오브젝트를 추가하여 작업합니다. 터치감을 주어 나무를 묘사한 후, 상단 부분을 밝혀 화사한 느낌을 더합니다.

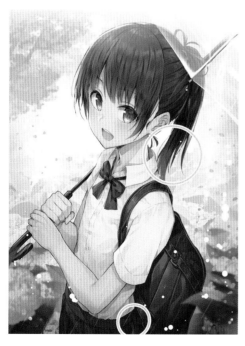
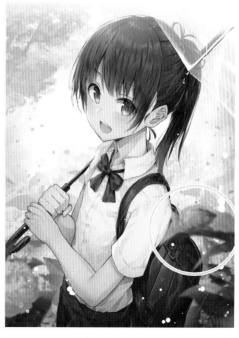

09 머리카락의 잔머리와, 가방과 만나는 치마 부분에 반사광을 더해줍니다. 원근감이 확실하게 느껴질 수 있도록 가까운 위치에 오브젝트를 배치하여 묘사합니다.

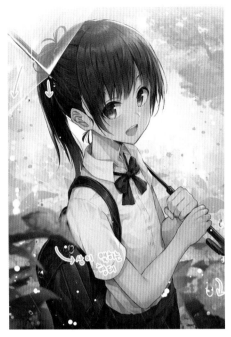 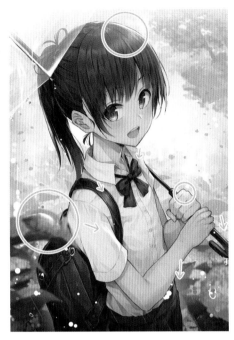

10 캔버스를 좌우 반전하여 마무리 작업을 시작합니다. 물이 맺히는 형태에 유의하며 작업합니다. 물방울은 여러 개 그리는 것이 아닌, 기존에 작업한 레이어를 복사해 Ctrl + T 자유변형을 하여 사용합니다. 이후 자연광을 표현하여 화사한 분위기를 더합니다.

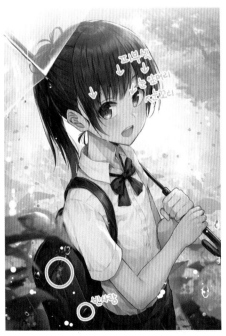 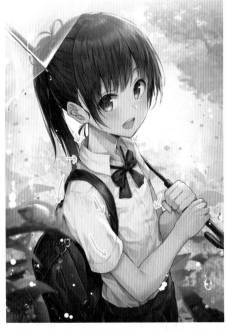

11 앞 머리카락에 피부색 표현을 더하고, 가방에 오브젝트를 추가하여 작업합니다. 옷 주름의 색이 흐려 보이지 않도록 명암 묘사를 더 하여 마무리합니다.

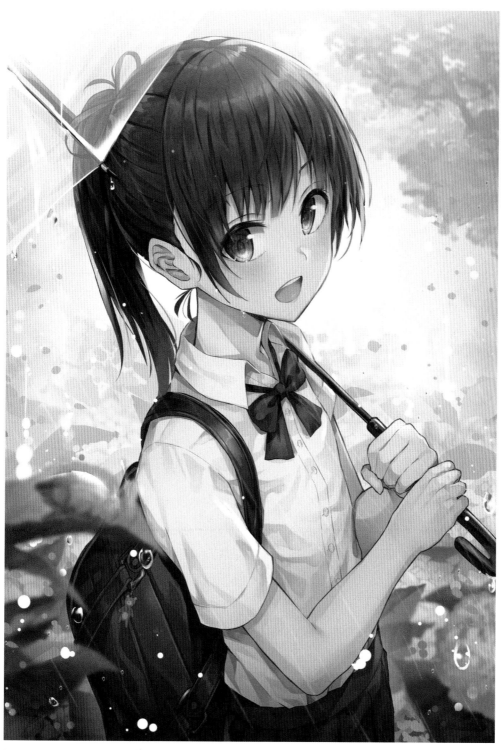

12 마지막으로 우산 묘사를 더해, 소프트 라이트 레이어를 통하여 질감 묘사를 하여 최종적으로 마무리합니다. 일러스트가 완성된 모습입니다.

ILLUST MAKER

MEGACADEMY ILLUST TUTORIAL BOOK SERIES

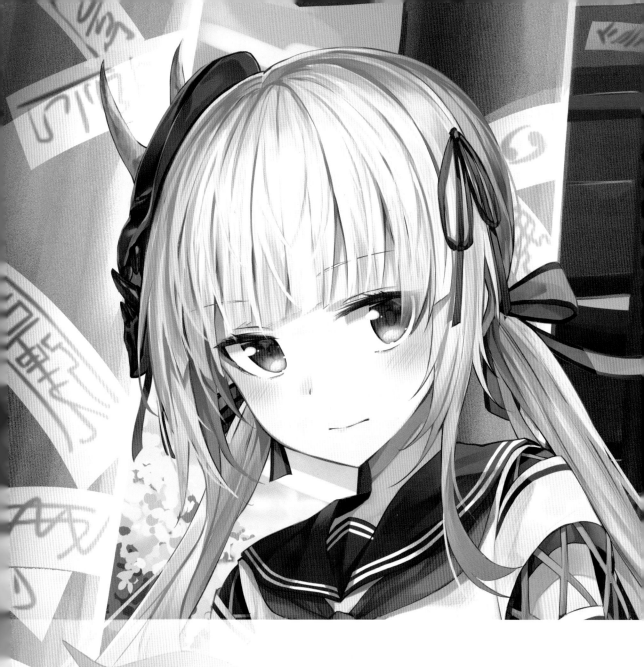

후와리 교복 소녀 튜토리얼 3

 # #1 캐릭터의 컨셉 정하기

출처: https://c11.kr/83tr

이번 챕터에서는 기존에 존재하는 요소에 어레인지 디자인을 접목하여 창작 요소가 가미된 캐릭터를 그려봅니다. 일본 특유의 전통적인 분위기가 느껴질 수 있는 신사의 토리이를 배경 요소로 접목시켜 검을 든 소녀의 일러스트를 작업합니다.

메인 컬러는 붉은 계열로 선택하되, 푸른 계열의 색상을 섞어 한색과 난색의 밸런스를 맞추어 진행하였습니다. 그림을 그려나가는 과정에서 캐릭터 컨셉에 맞는 디자인은 중요한 요소입니다. 그리고 싶은 작업물이 무엇인지 확실하게 정한 뒤 추가 요소를 더해나가면 완성도 있는 일러스트 작업을 할 수 있습니다.

#2 스케치와 러프 작업하기

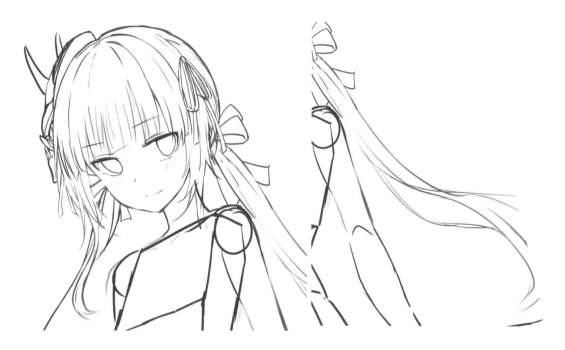

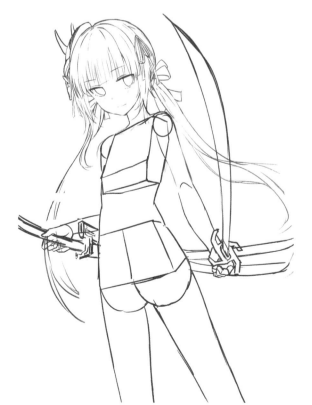

01 파츠별 흐름에 맞춰 전체적인 밸런스를 고려하여 인물의 기본적인 스케치를 작업합니다.

인체라인을 그려놓고 위에 옷을 입히는 방식으로 진행하는 것이 전체적인 밸런스 유지에 도움이 됩니다.

인체 라인을 잡을 때에는 기본적으로 도형화를 먼저 진행하고 시작하는 것이 용이합니다.

머리카락의 밸런스는 인물의 뒤로 흩날리듯 떨어진다는 느낌이 강하므로, 곡선의 리듬감을 생각하며 작업합니다.

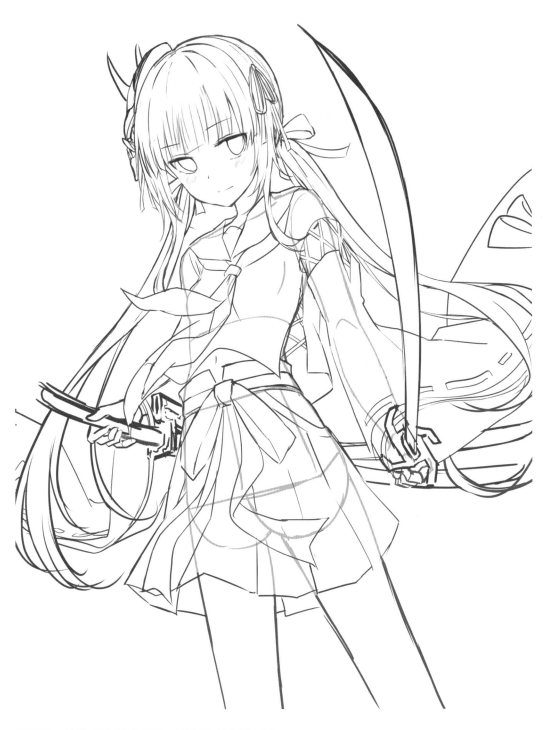

인체라인 위에 의상 디자인을 작업합니다.

03 러프 레이어의 불투명도를 낮추고, 선화 작업을 시작합니다. 흐름에 어긋나는 부분은 없는지 확인하며 세밀하게 작업하는 것이 좋습니다.

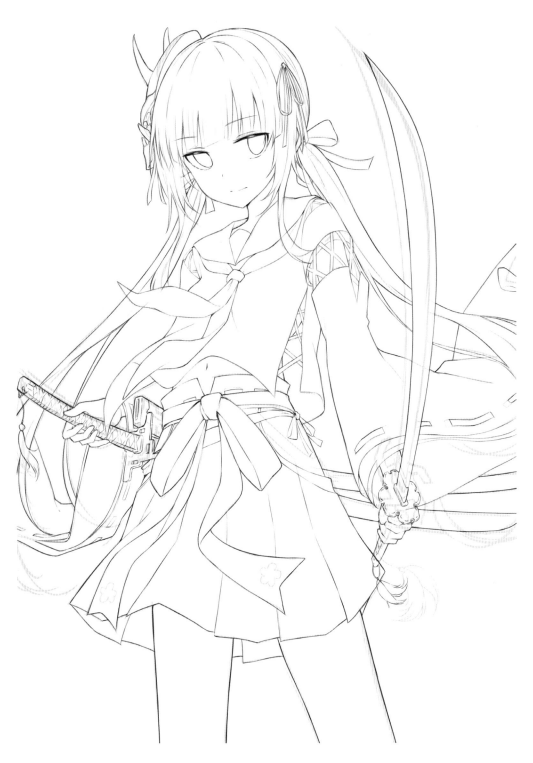

04 선화 작업이 완료된 모습입니다.

05

피부밑색
#fff8e8

피부양감
#fdefd5

피부 부위에 밑색을 올리고, 🖌에어브러쉬 툴을 사용하여 1차적인 양감 작업을 합니다. 피부는 부드러운 느낌을 낼 수 있도록 가볍게 터치하여 작업하는 것이 좋습니다. 의상에 밑색 작업을 하며 피부 영역의 튀어나온 부분은 가려지므로 지우지 않고 작업합니다. 이렇게 하면 밑색 단계의 작업 시간을 단축할 수 있어 편리합니다.

밑색영역
#565050

06 교복의 카라 부분과 소매의 안쪽, 하의 부분에 밑색을 작업합니다. 피부 영역과 마찬가지로 다른 부위를 작업하며 레이어의 상하 관계에의해 튀어나온 부분이 가려지므로 가볍게 작업합니다. 치마의 색상은 검은색으로 컨셉을 잡았으나 너무 탁한 색으로 작업하면 명암 진행이 난해하므로 처음부터 너무 어두운 색을 칠하지 않도록 유의합니다.

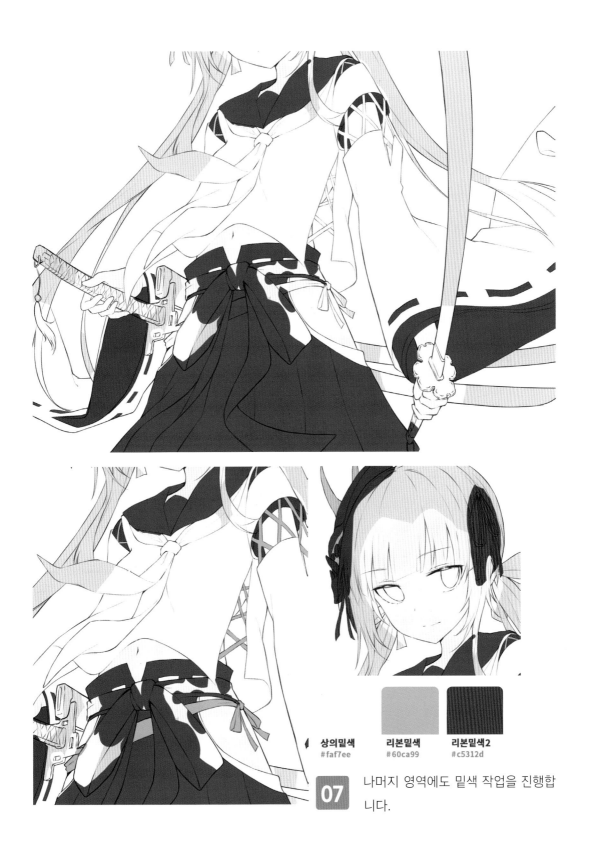

상의밑색
#faf7ee

리본밑색
#60ca99

리본밑색2
#c5312d

07 나머지 영역에도 밑색 작업을 진행합니다.

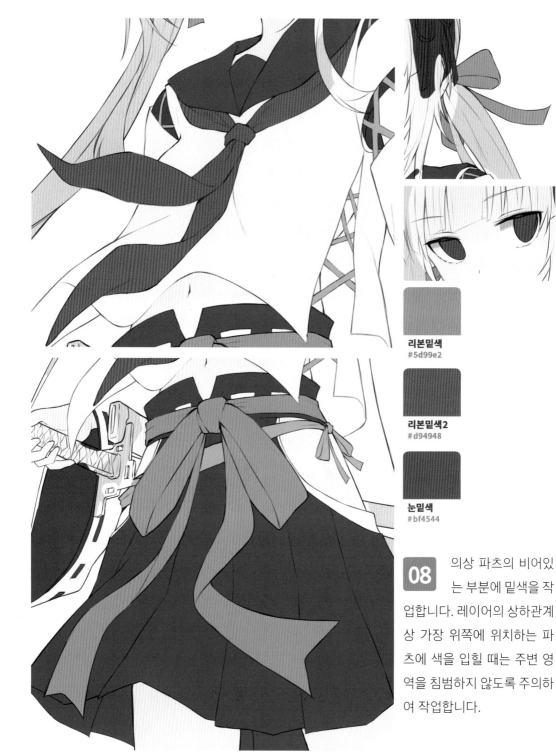

리본밑색
#5d99e2

리본밑색2
#d94948

눈밑색
#bf4544

08 의상 파츠의 비어있는 부분에 밑색을 작업합니다. 레이어의 상하관계상 가장 위쪽에 위치하는 파츠에 색을 입힐 때는 주변 영역을 침범하지 않도록 주의하여 작업합니다.

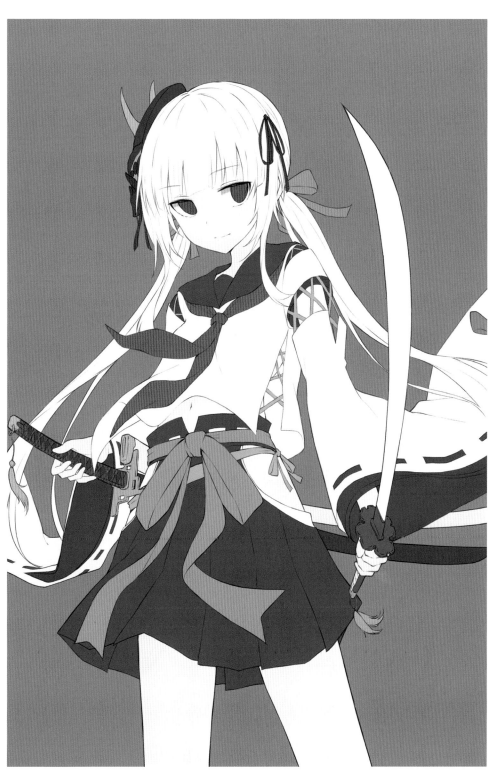

09 밑색 작업이 완료된 모습입니다. 머리카락 색이 밝아 확인을 위하여 일시적으로 용지 색을 변경하였습니다.

#3 명암 작업하기

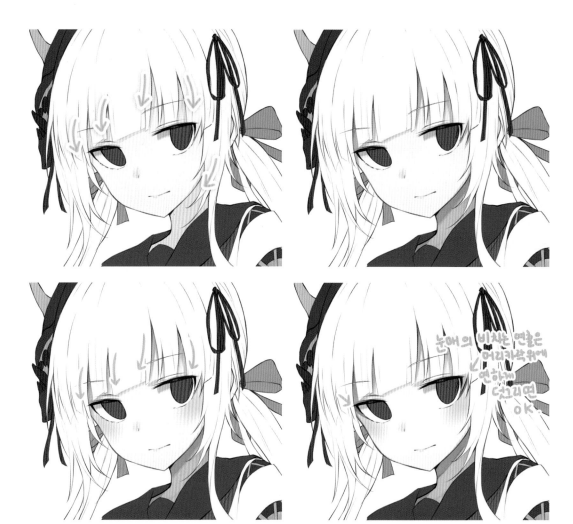

얼굴1차
#f9b6a6

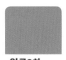

얼굴2차
#ce888a

홍조
#ffd3bc

눈매
#e85d64

01 캐릭터의 정면에서 빛이 들어오는 구도의 그림이므로 흐름에 맞춰 그림자를 그려넣습니다. 앞머리카락에 가려지는 부분과 목 부분에 그림자를 그려넣고, 2차 명암을 얹어 마무리합니다. 눈썹과 눈꺼풀, 코와 입술에 각각 명암을 작업한 후 🖌️ 에어브러쉬를 사용하여 홍조 표현을 더해 발그레한 느낌을 연출합니다. 얼굴 묘사에서는 밝은 부분과 어두운 부분의 경계를 명확하게 하되, 딱딱하다는 느낌이 들지 않도록 🖌️ 에어브러쉬를 적절하게 사용하는 것이 중요합니다.

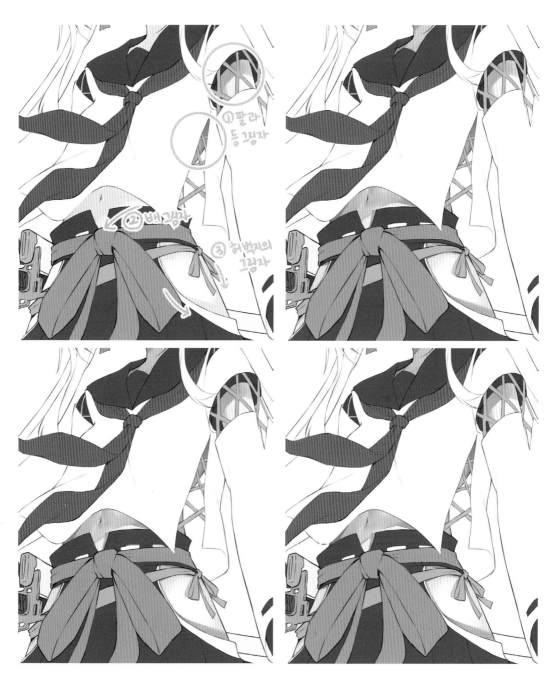

피부1차
#f2b8a2

피부2차
#cf6f73

밝은영역
#fee2cc

어둠영역
#d99ea2

02 의상 파츠로 가려지는 부분을 고려하여 명암 작업을 합니다. 배와 허벅지로 이어지는 부분 역시 부드러운 터치감이 남도록 작업합니다. 마지막으로 컬러밸런스를 사용하여 원하는 색감으로 조절한 다음 마무리합니다.

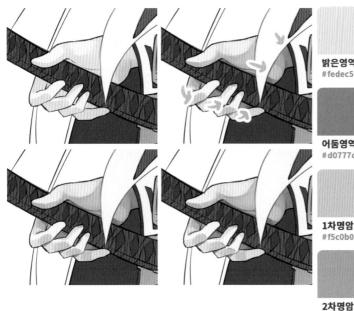

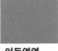

밝은영역
#fedec5

어둠영역
#d0777d

1차명암
#f5c0b0

2차명암
#e59a94

03 물건을 쥐고 있는 형태에 주의하며 손에도 명암을 넣습니다. 관절의 형태와 위치를 고려하여 1차 명암을 넣고, 어두운 영역과 밝은 영역을 구분하여 색상 작업을 합니다.

전체적인 색상이 너무 어두워지지 않도록 밝은 영역과 어두운 영역의 비율은 대략 50%로 유지합니다.

피부양감
#f9dfc4

1차명암
#edb79f

2차명암
#e4958e

그림자영역
#fee2ca

04 피부의 전체적인 양감을 잡고, 의상 그림자를 고려하여 영역을 구별하여 작업합니다.

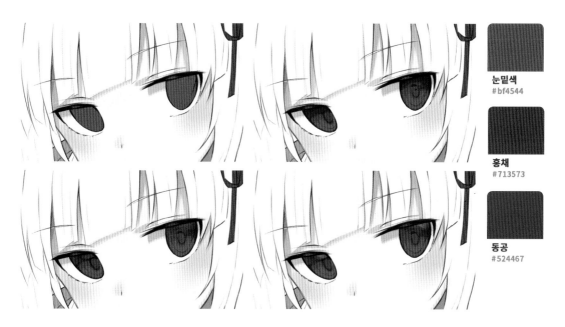

눈밑색
#bf4544

홍채
#713573

동공
#524467

05 눈의 흰자위를 넣을 때는, 흰색으로 색을 칠하면 알아보기 어려우므로 그림자의 색으로 먼저 색상을 칠하는 것이 좋습니다. 붉은 색상의 눈동자를 칠할 때에는 색조를 옮겨가며 칠하는 것이 생기있는 눈동자를 그리는데 도움이 됩니다. 이 그림에서는 보라색 계열의 색조를 이용하여 1차 명암을 주고, 눈동자의 동공과 형태를 묘사하였습니다.

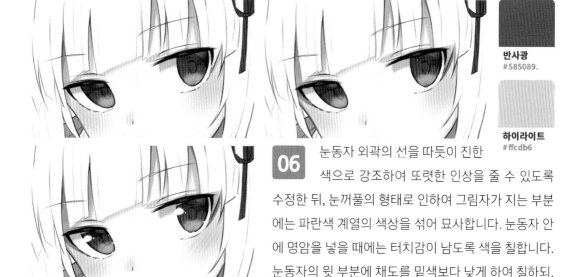

반사광
#585089.

하이라이트
#ffcdb6

06 눈동자 외곽의 선을 따듯이 진한 색으로 강조하여 또렷한 인상을 줄 수 있도록 수정한 뒤, 눈꺼풀의 형태로 인하여 그림자가 지는 부분에는 파란색 계열의 색상을 섞어 묘사합니다. 눈동자 안에 명암을 넣을 때에는 터치감이 남도록 색을 칠합니다. 눈동자의 윗 부분에 채도를 밑색보다 낮게 하여 칠하되, 이것을 구분하기 어렵다면 스크린 레이어를 사용하여 작업하면 편리합니다. 눈동자는 취향이 많이 묻어나는 영역이므로 꾸밈 요소와 빛 표현등을 더할 때 주변 색조를 사용하여 작업합니다.

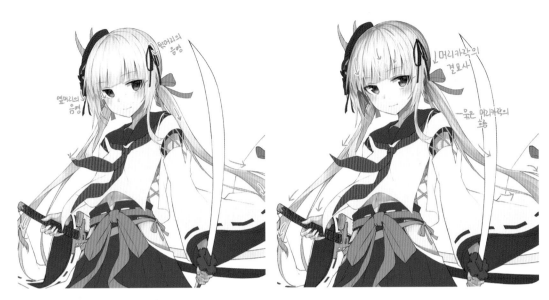

07 밑색을 채워둔 영역에 전체적인 음영을 잡고, 묶인 머리카락의 흐름에 따라 결 묘사를 더합니다. 큰 덩어리의 전체적인 흐름에 맞춰 작은 덩어리로 쪼개 나가는 형식으로 밀도를 쌓아 밑 작업을 합니다.

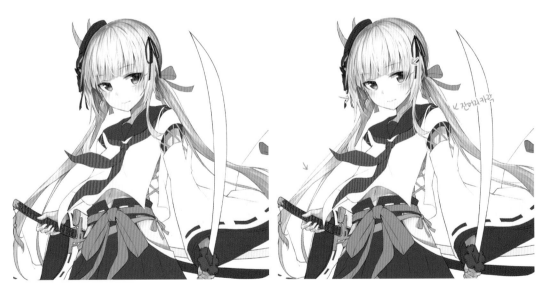

08 어느 정도 흐름을 정리한 머리카락 위에 그라데이션맵 효과를 사용하여 색상을 덧입힌 모습 입니다. 효과 적용으로 전체적인 색감이 잡혔으므로, 색상에 맞추어 잔머리카락을 추가하여 자연스럽게 보일 수 있도록 표현했습니다. 잔머리카락을 추가할 때는 전체적인 흐름과 덩어리감을 헤 치지 않도록 주의합니다.

그라데이션 맵 사용하기

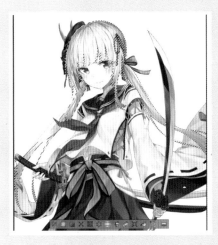

1. 클립스튜디오의 올가미 툴을 사용, 그라데이션 맵 효과를 적용할 영역을 선택합니다.
2. 신규 색조보정레이어 → 그라데이션 맵 선택

3. 적용할 세트를 선택하여 원하는 색상에 맞게 조절한다. **(영역을 지정하지 않으면 전체에 적용되므로 주의!)**

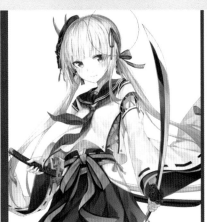

4. OK 버튼을 눌러 효과 적용 후 부드러운 지우개를 사용하여 다듬어주면 완성!

09 머리카락의 진행 과정 중 앞머리카락 영역만 확대한 모습입니다. 단계별로 묘사를 추가하여 완성도 있는 일러스트를 작업합니다. 전체 색감을 그라데이션맵을 사용하여 작업하였으므로 스포이드로 색상을 찍어 잔머리카락을 추가하는 것이 좋습니다. 투명하게 비춰보이는 느낌을 표현할 때에는 묘사된 영역 위에 눈매나 피부 색을 덧그려 작업합니다.

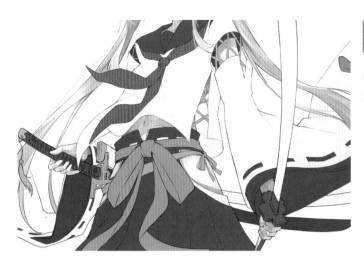

10 상의 파츠에 명암 작업을 시작합니다. 흰색 베이스의 의상이지만 하의와 마찬가지로 너무 밝지 않은 밑색을 올려둡니다.

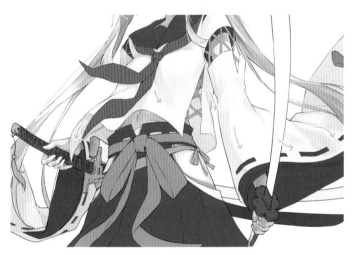

11 1차로 명암을 잡고 그림자를 넣어줍니다. 의상의 이미지 컬러가 흰색과 검은색이므로 채도를 낮춘 회색 계통의 색상으로 작업합니다. 셔츠의 카라 부분과 팔의 접히는 부분, 가슴에서 떨어지는 굴곡등에 유의하며 형태를 잡습니다.

1차명암
#f0e8db

2차명암
#e0ddd8

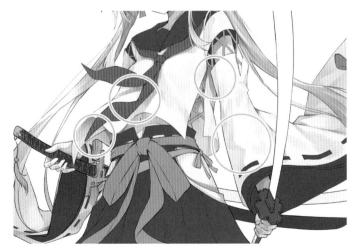

12 1차로 명암을 잡고 그림자를 넣어줍니다. 의상의 이미지 컬러가 흰색과 검은색이므로 채도를 낮춘 회색 계통의 색상으로 작업합니다. 셔츠의 카라 부분과 팔의 접히는 부분, 가슴에서 떨어지는 굴곡등에 유의하며 형태를 잡습니다.

어둠영역
#cac0bf

그림자영역
#89839b

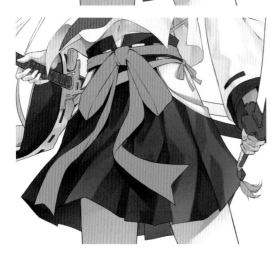

13 스커트의 주름 방향에 맞춰 음영을 넣습니다. 치마의 주름과 퍼지는 방향에 맞춰 작업하며 부드러운 굴곡에 유의합니다.

다리 뒤로 보이는 치마의 뒷면에는 푸른 계열의 색을 입혀 확실하게 빠져 보일 수 있도록 합니다. 중간중간 보정 기능을 사용하여 원하는 색감으로 조절합니다. 전체적으로 붉은 느낌의 음영을 넣어 따뜻한 색감을 낼 수 있도록 작업했습니다.

스커트주름	그림자영역	밝은영역	반사광
#39333d	#5a5c73	#63585e	#262c44

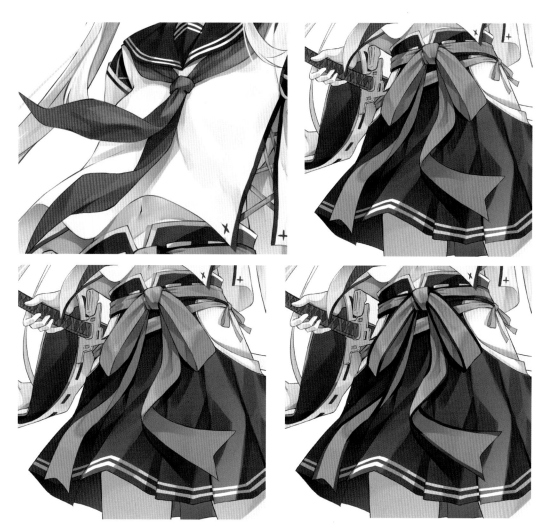

14 다음으로 리본과 같은 오브젝트 요소들에 명암 작업을 진행합니다. 오브젝트의 크기가 작을 때에는 명암 묘사를 간단하게 진행하고 넘어가지만, 지금처럼 일러스트에서 넓은 면적을 차지할 때에는 다른 영역과 마찬가지로 밀도를 채워 그림의 완성도를 더합니다. 리본의 경우 앞면과 뒷면을 확실하게 나누어 묘사하는 것이 좋습니다.

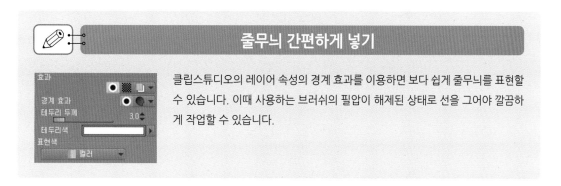

줄무늬 간편하게 넣기

클립스튜디오의 레이어 속성의 경계 효과를 이용하면 보다 쉽게 줄무늬를 표현할 수 있습니다. 이때 사용하는 브러쉬의 필압이 해제된 상태로 선을 그어야 깔끔하게 작업할 수 있습니다.

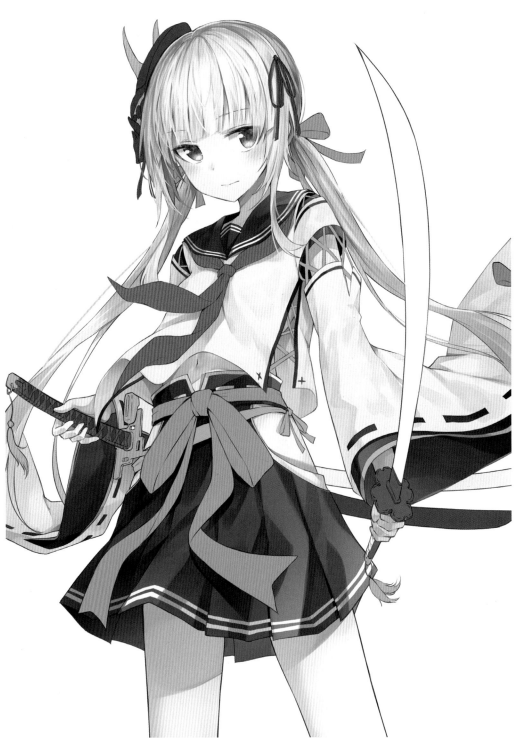

15 인물의 명암 묘사가 어느 정도 완성된 모습입니다. 중간점검을 한 후, 오브젝트 작업으로 넘어갑니다.

어두운영역
#6f313c

금속영역
#e8bb5d

금속명암
#906252

술 명암
#e76a4e

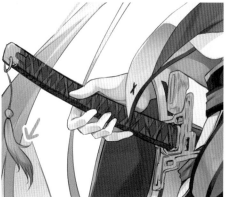

16 마지막으로 검 오브젝트에 명암 작업을 합니다. 영역 이 넓지 않으므로 묘사를 많이 할 필 요는 없지만, 어색하지 않도록 소재 의 특싱을 실려 채색합니다.

반사광
#363a45

어둠영역
#191526

밝은영역
#454046

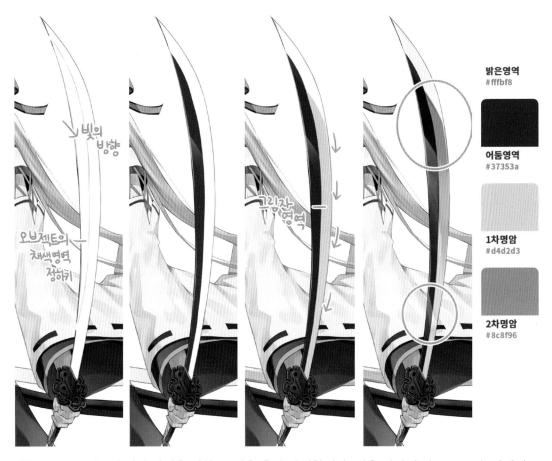

밝은영역
#fffbf8

어둠영역
#37353a

1차명암
#d4d2d3

2차명암
#8c8f96

17 오브젝트의 빛의 방향을 정한 후 색을 올려 작업합니다. 빛을 강하게 받는 부분과, 상대적으로 덜 받는 부분을 구분하여 대비가 극명하게 느껴질 수 있도록 빛과 어두움의 경계가 맞닿는 형태로 색을 칠합니다. 경계에 선을 그어 강조하면 더 밀도있는 금속을 묘사할 수 있습니다.

금속류 간단하게 채색하기

먼저 채색하려는 영역에 1차 명암을 크게 잡습니다. 금속은 밀도가 가장 높은 사물이기 때문에 밝은 영역과 어두운 영역이 서로 교차되어 있습니다. 단단한 재질을 묘사하는 기본 단계입니다.

1차 명암이 완료되었다면, 어두운 영역에 더 어두운 색으로 명암을 넣어 형태감과 재질을 묘사합니다. 이때 어두운 영역에만 묘사를 더하지 말고, 밝은 영역에도 묘사를 추가하여 작업하는 것이 좋습니다.

밝은 영역의 디테일을 최대한 쪼개어 묘사한 후, 마지막 단계에서 빛을 묘사합니다. 밝은 영역에 터치감을 더해 작업합니다. 어두운 부분과 바로 맞닿는 면에 밝은 색을 넣어 대비를 극대화하여 진행합니다.

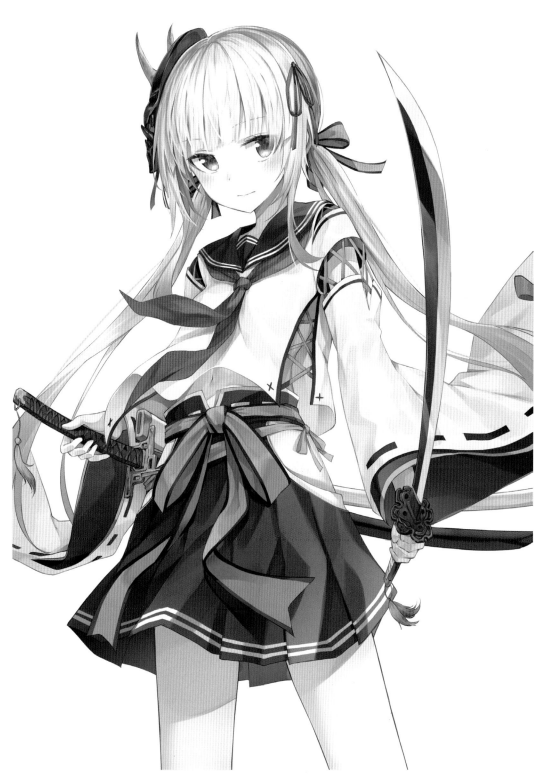

18 인물 및 오브젝트 채색이 완료된 모습입니다. 이제 배경 파트로 넘어갑니다.

#4 배경 작업하기

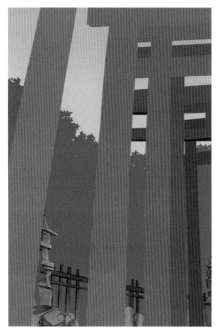

레이어 순서는 하늘 > 숲 > 울타리와 석탑 > 토리이 입니다.

01 이제 배경 작업을 시작합니다. 배경 작업에 앞서 오브젝트를 간단하게 배치하고, 그 위에 묘사를 덧입혀나갑니다. 인물 레이어를 끈 상태로 바꾸고 그 아래 새로운 레이어를 추가하여 작업합니다. 먼저 클립스튜디오의 그라데이션 기능을 사용하여 배경의 하늘 색을 입힙니다. 그 위로 새로운 레이어를 생성하여 숲과 돌담, 울타리의 형체를 가볍게 그려둡니다.

마지막으로 새로운 레이어를 추가하여 G펜과 같은 형체가 분명한 펜 툴을 사용하여 토리이의 형체를 그려둡니다. 명암 등을 사용하여 추가묘사를 하는데 무리가 없도록 색체는 너무 어둡지 않은 붉은 색으로 선정하였습니다. 색을 선택하는 일이 어렵다면 우선 붉은 색을 칠해둔 뒤, 색조를 조정하여 원하는 색감으로 조절하면 됩니다.

토리이 밑색	숲 밑색	울타리밑색	석탑밑색
#ca5149	#436555	#a15466	#6b686f

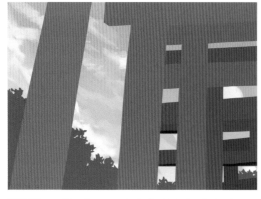

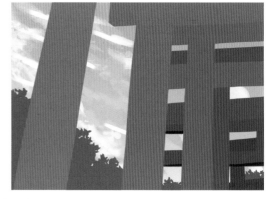

02 하늘색으로 덮어둔 레이어 위에 새로운 레이어를 추가하여 구름의 형태를 간단하게 그립니다. 불투명 수채 툴과 G펜 툴을 사용하여 간단하게 묘사해주었습니다. 묘사한 후 가우시안 효과를 사용하여 묘사를 눌러주거나, 에어브러쉬로 흐려주면 자연스러운 형태감을 조절할 수 있습니다. 차지하는 영역이 좁은 오브젝트이므로 묘사를 많이 하지 않고, 형태감이 느껴질 수 있는 정도로만 작업하고 다음 단계로 넘어갑니다.

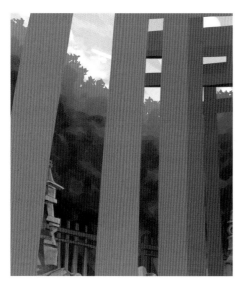
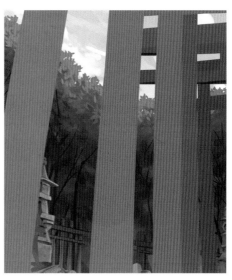

1차어둠
#2b3c44

2차어둠
#23253c

03 다음으로 숲 부분의 명암을 조절합니다. **후와리 교복 소녀 튜토리얼1** 파트에서 진행했던 것처럼, 어두운 부분과 밝은 영역을 구분하여 색을 칠한 뒤 나뭇잎의 형태를 간단하게 묘사합니다. 위에 나뭇가지의 형태를 그려넣습니다.

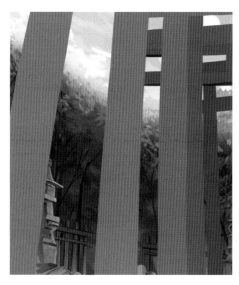

밝은영역
#b9df96

하이라이트
#fcffb6

04 어느 정도 나뭇잎의 형태를 묘사했으면, 그 위에 밝은 색상을 얹고, 하이라이트 효과를 주어 마무리합니다. 중간중간 어두운 명암 색으로 점을 찍듯이 묘사하면 바람에 흔들리는 듯 한 형태의 나뭇잎을 연출할 수 있습니다.

05 이제 토리이 위에 지붕을 얹고, 본격적인 나무 기둥 묘사에 들어갑니다. 배경 오브젝트중에 차지하고 있는 영역이 가장 넓고, 일러스트의 분위기를 결정하는데 중요한 요소이므로 다른 배경요소들보다 주의하여 묘사합니다. 나무기둥 특유의 결 모양과 빛 표현 등을 더하여 완성도 있는 오브젝트를 그립니다.

06 마찬가지로 밝은 영역과 어두운 영역을 나누어 색을 칠해둡니다. 빛이 들어오는 방향에 맞추어 상대적으로 빛을 덜 받는 부분에는 어둡게 그림자를 추가하여 기둥의 돌아가는 부분을 확실하게 잡습니다.

나무기둥의 결 표현은 클립스튜디오의 ／ 직선툴 기능을 사용하여 그어둡니다. 기둥의 색상이 일정하지 않다는 점에 유의하며 색감이 다양하게 느껴질 수 있도록 밝고 어두운 색을 칠합니다.

가장 하단에는 검은색 돌기둥을 추가하여 마무리 할 예정이므로 비워두고, 우선은 그 위의 부분만 작업합니다. 색조를 조금씩 돌려가며 색을 입힌다고 생각하면 용이합니다. 전체적으로 배경의 오른쪽에 어두운 명암을 더해 입체감을 줍니다.

밝은영역
#df7a70

반사광
#4e3a45

1차어둠
#6e272f

2차어둠
#361d33

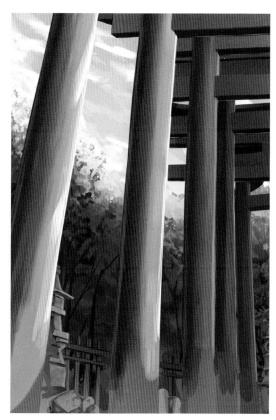

07 이제 밝은 색조를 얹어 나무기둥에 하이라이트 묘사를 합니다. 빛이 들어오는 방향에 유의하며 기둥 우측에 선을 딴다는 느낌으로 칠해두면 완성입니다. 부드러운 브러쉬를 사용하여 전체적으로 색상을 한번 얹어 밝은 영역이 눈에 띌 수 있도록 조절합니다. 빛이 오른쪽에서 새어들어오는 형태로 칠한 기둥에는 자연광을 표현할 수 있는 노란색 계열을 선택하여 빛 표현을 작업했습니다. 기둥에도 부적 오브젝트를 추가하여 캐릭터의 컨셉과 배경이 더 잘 어우러질 수 있노록 조설합니다. 마지막으로 비워두었던 나무기둥의 하단에 검은색 돌기둥을 추가하여 가볍게 묘사한 후, 꺼두었던 인물 레이어를 다시 켜면 일러스트의 완성입니다.

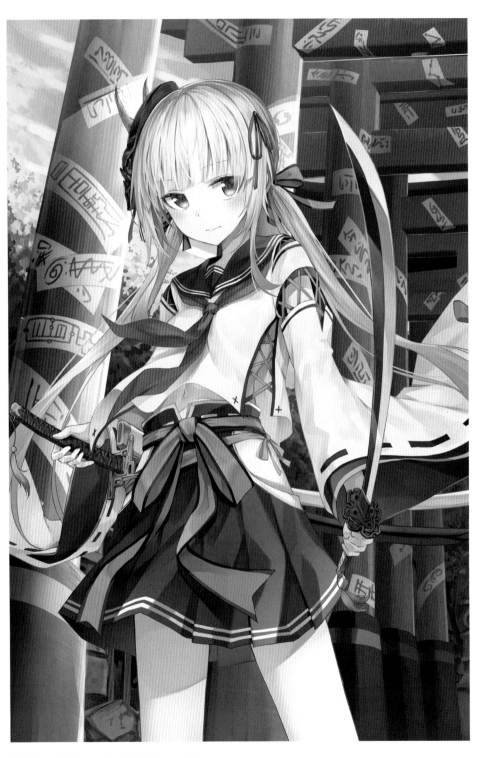

08 일러스트가 완성되었습니다.

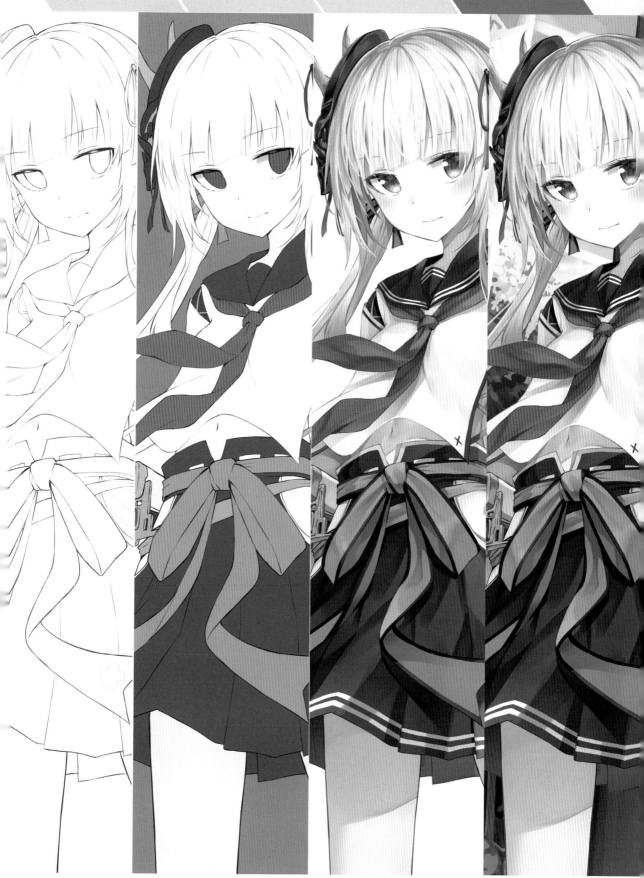

ILLUST MAKER

MECACADEMY ILLUST TUTORIAL BOOK SERIES

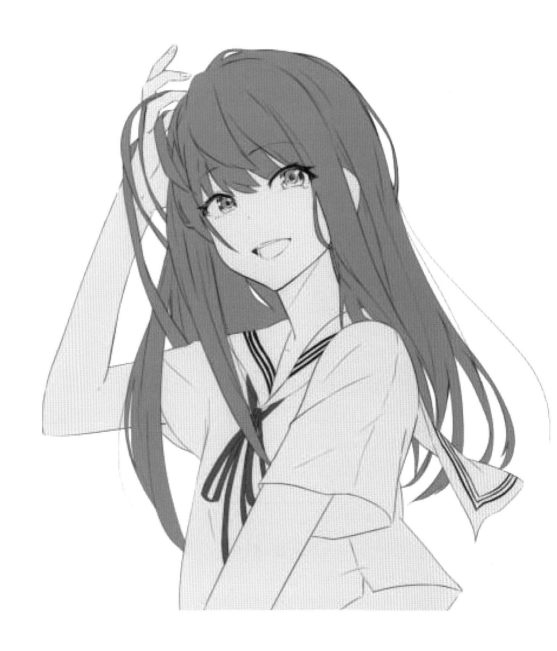

소야 교복 소녀 스케치

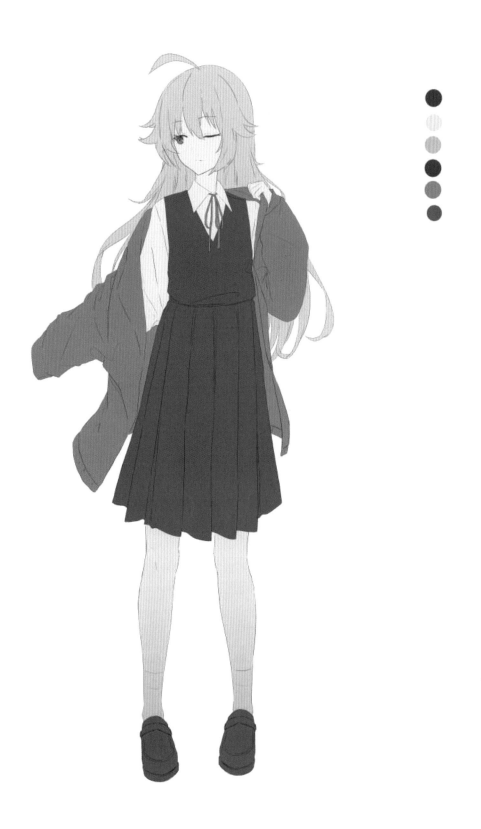

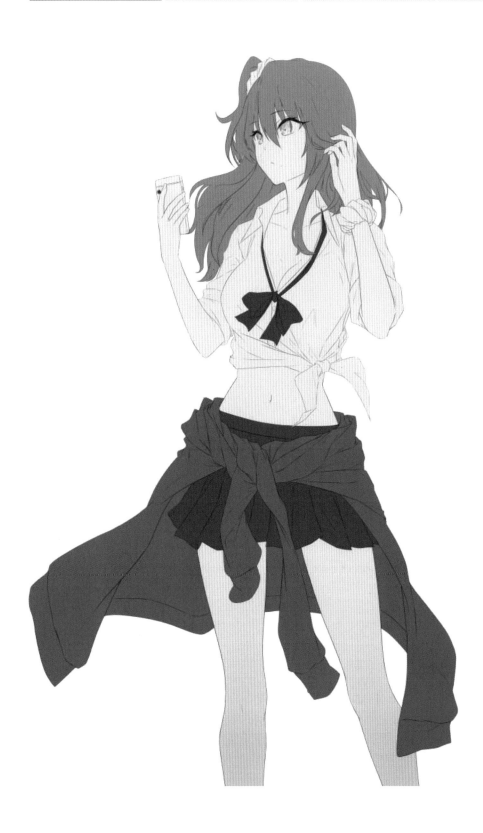

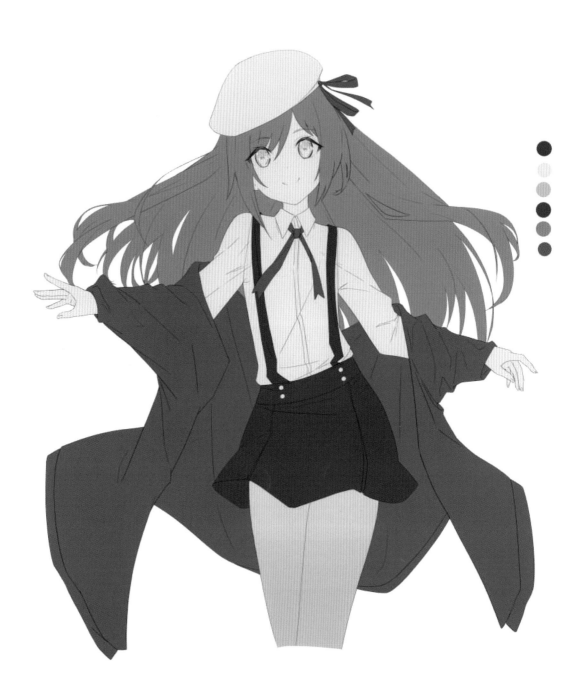

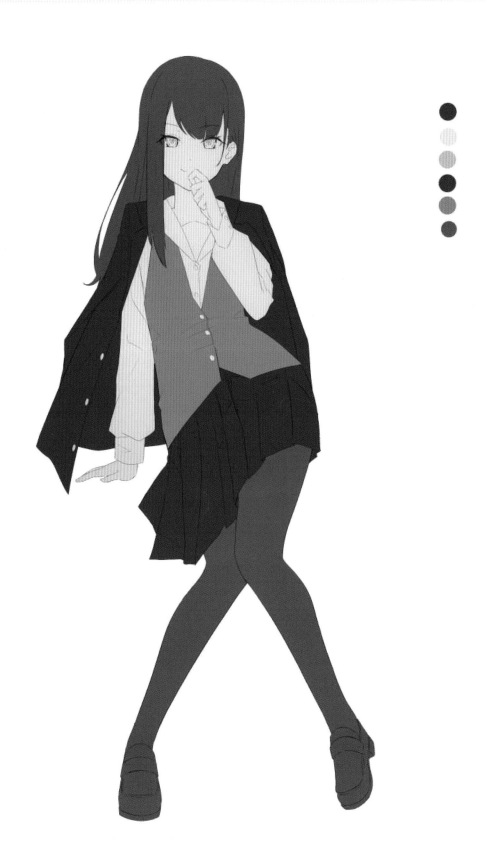

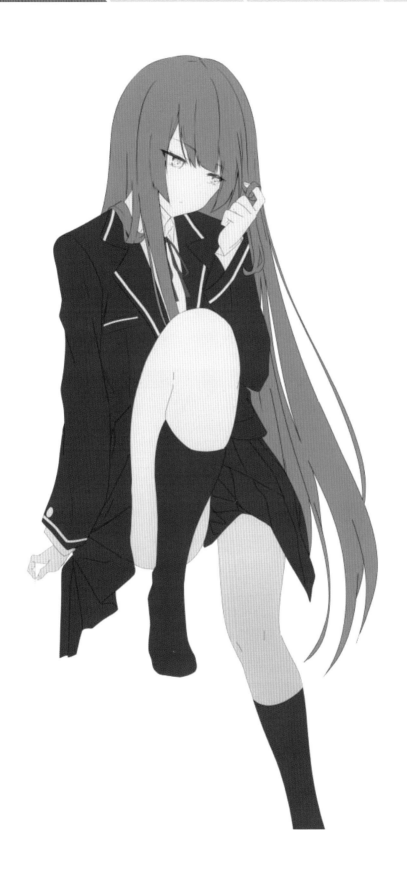

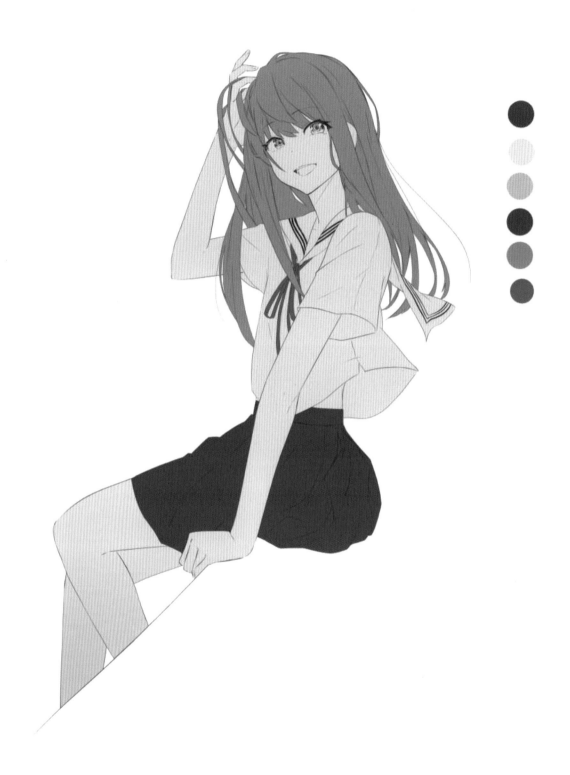

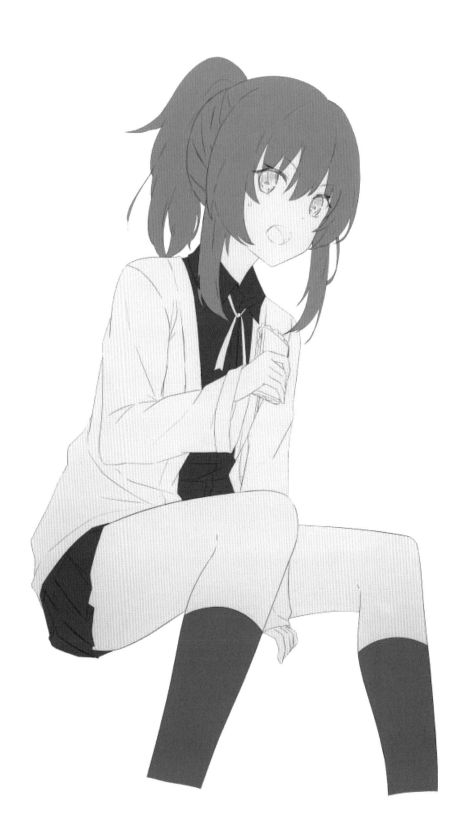

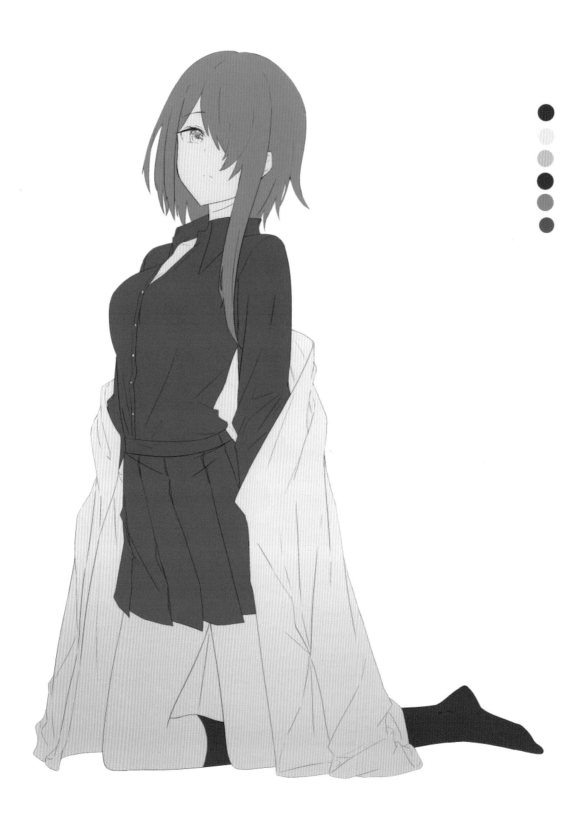

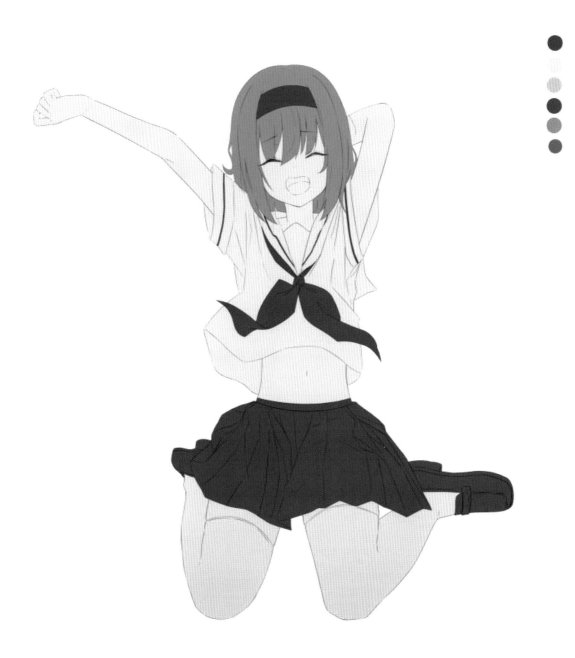

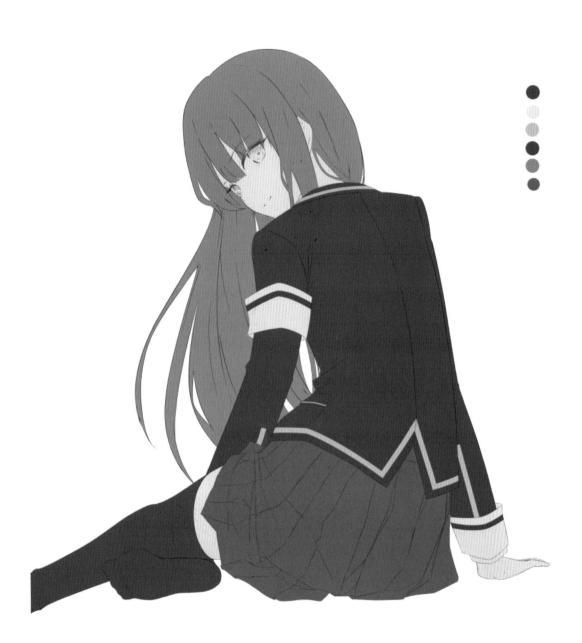

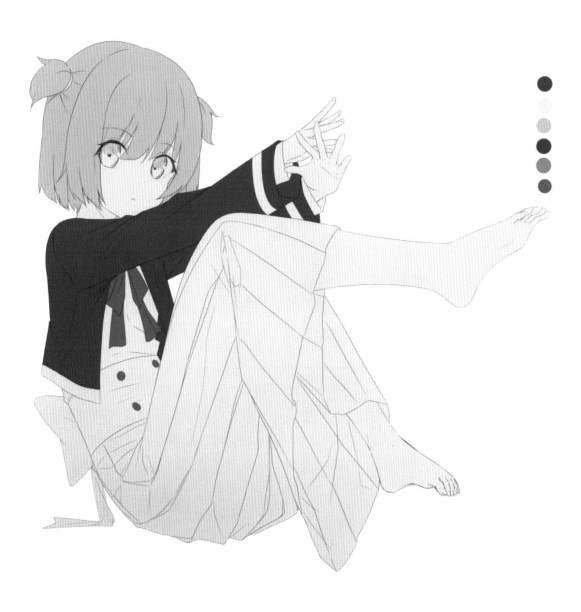

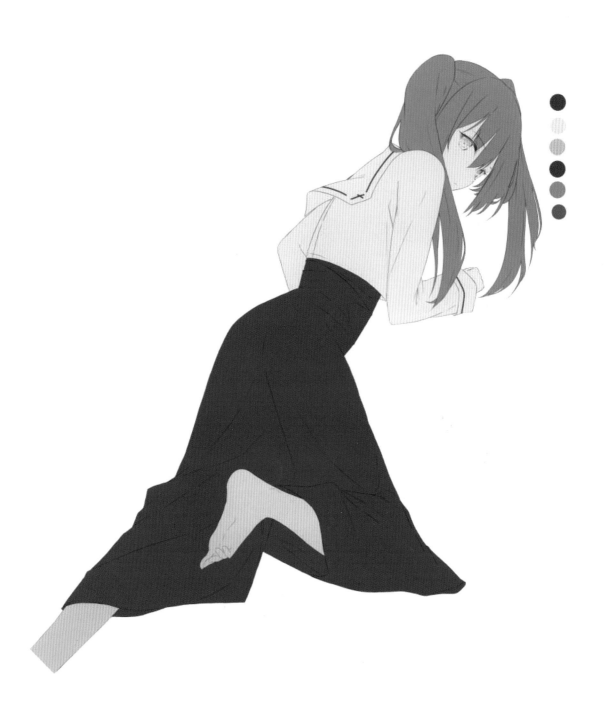

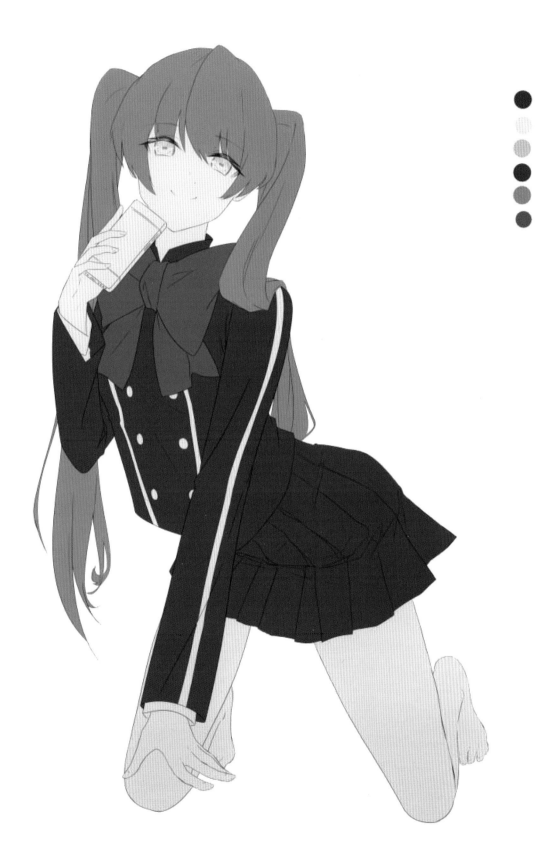

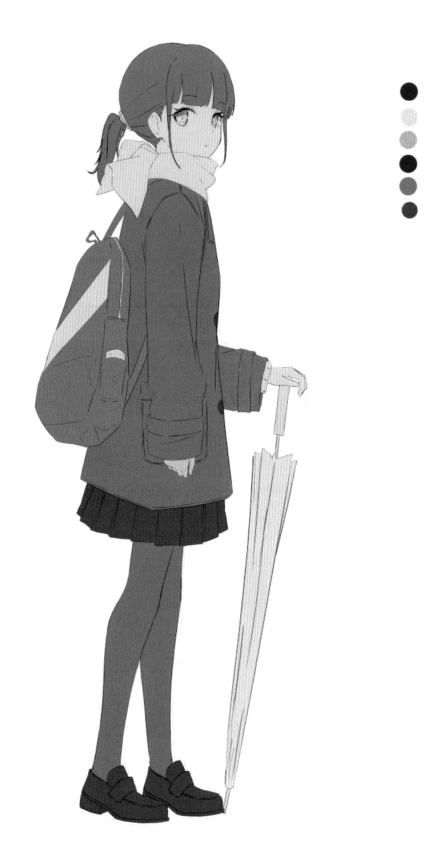

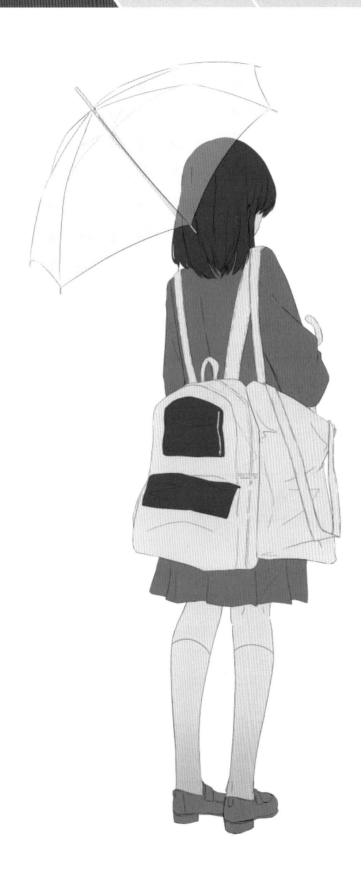

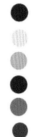

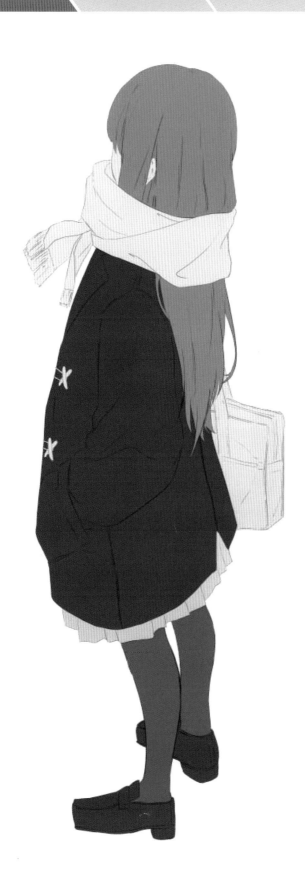

ILLUST MAKER

NEOACADEMY ILLUST TUTORIAL BOOK SERIES

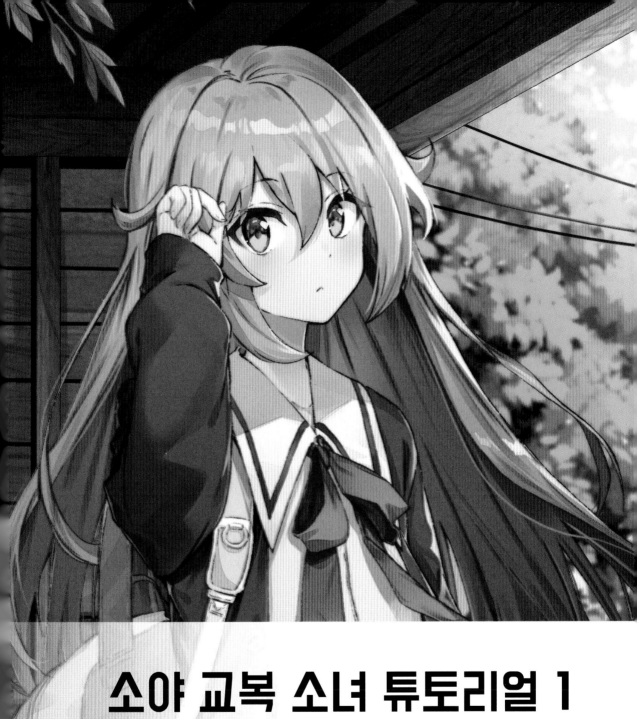

소야 교복 소녀 튜토리얼 1

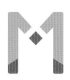 # #1 캐릭터의 컨셉 작업하기

이번 단원에서는 동세를 보다 다양하게 잡아 컨셉에 맞는 일러스트를 그리는 방법에 대하여 다루게 될 예정입니다. 동일한 주제를 가지고 있더라도, 그려내고 싶은 디자인과 구도, 인물의 배색에 따라서 전혀 다른 컨셉의 일러스트들을 그려낼 수 있습니다.

보다 다양한 색감과 배경의 오브젝트들을 배치하고, 사물 특유의 질감과 색감을 묘사하는 방법을 자세히 다루었습니다. 보편적으로 통용되는 교복의 디자인은 물론, 어레인지하여 독자적인 디자인 요소가 들어가 있는 그림까지 본인의 취향에 맞게 그려나갑니다.

가장 처음에 다루게 될 일러스트는 분홍색 머리카락과 푸른색 눈동자를 가진 소녀입니다. 머리카락 색상과 잘 어우러질 수 있는 분홍색 계열의 리본과 교복 치마를 그리고, 파란색 눈동자와 매치할 수 있는 하늘색 우산을 오브젝트로 사용했습니다.

밝은 색상의 머리카락을 채색할 때 전체적인 명암이 너무 어둡지 않으면서도 적절한 밸런스를 유지하며 채색하는 방법과 오브젝트를 인물의 근,원경에 배치할 때의 주의점도 간단하게 다루고 있으니, 자신이 그리고자하는 그림에 응용하여 그려볼 수 있기를 바랍니다.

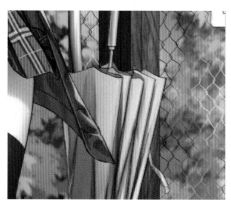

#2 스케치와 러프 작업하기

01 인물의 러프를 진행하는 단계입니다. 인물의 구도와 표정, 배경의 대략적인 오브젝트를 배치합니다.

인물의 구도를 잡을 때에는 인체의 가이드 라인을 먼저 그린 후 작업하는 것이 좋습니다. 틀린 부분을 쉽게 수정할 수 있고, 인체의 비율 등을 고려하여 작업할 수 있습니다.

인물의 서 있는 자세와 오브젝트의 배치, 시선 방향을 중심으로 잡아 러프 작업을 마무리합니다.

02 어느 정도 러프 정리가 되었다면, 러프 레이어의 불투명도를 낮추고 선화 작업에 들어갑니다. 인물이 중심이되는 일러스트의 경우 인물의 표정에 영향을 크게 받기 때문에 이목구비의 느낌을 살려 진행하는 것이 좋습니다. 러프레이어에서 작업했던 인물의 분위기에 유의하며 선화를 작업합니다.

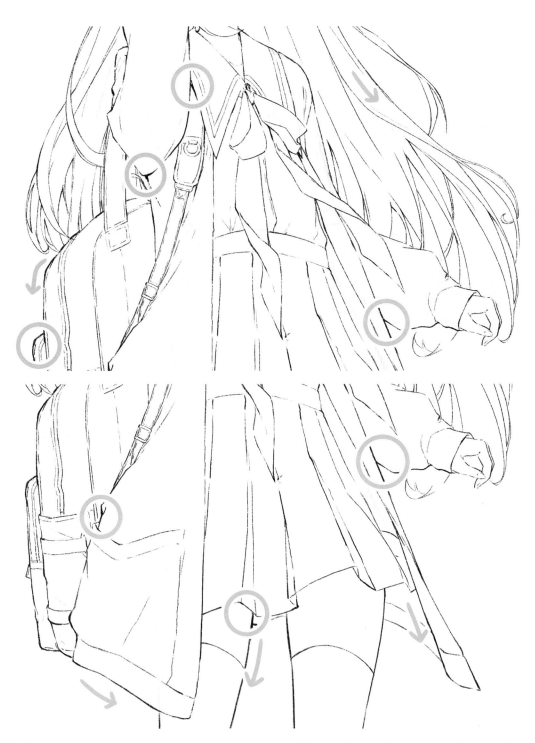

03 선과 선이 만나는 부분과 그림자가 지는 부분에 강약을 넣습니다. 이렇게 맞닿는 지점과 그림자가 지는 부분, 선이 겹치는 부분과 외곽선에 강약을 넣으면 입체적인 선화를 작업할 수 있습니다. 선화 작업 단계에서 미리 작업해두면, 채색 단계까지 모두 마무리한 후 정리하기에 더 수월합니다.

리본의
뒷면

04 선화를 작업하며 명암을 넣을 때 어두워지는 부분, 즉 면을 미리 나누어보는 것도 그림을 그려나가는 방법 중 하나입니다. 빛을 상대적으로 덜 받게 되는 부분과 옷의 뒤집어진 부분 등을 미리 파악해두면 명암을 넣으면서 헤매지 않고 작업할 수 있습니다.

체크해둔 부분은 리본의 뒷면이 될 곳이므로, 색을 넣을 때 어두운 명암이 들어가는 영역이 될 것입니다. 옷의 흐름에 따라 뒤집어지는 부분과 빛을 덜 받게 되는 부분 등을 미리 고려하여 선화 작업을 마무리합니다.

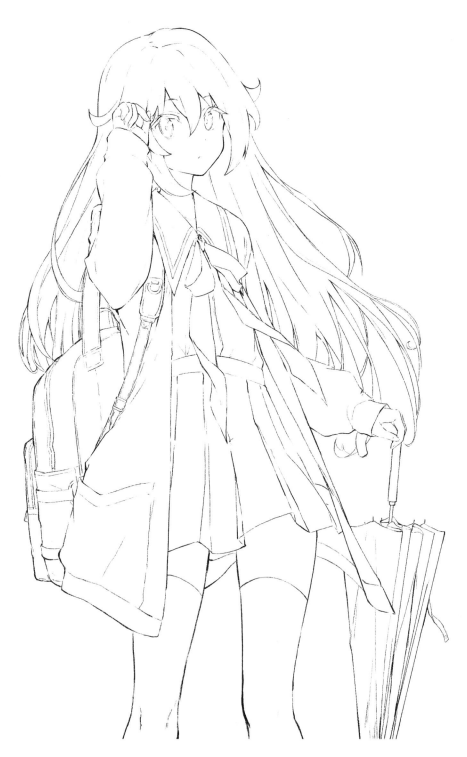

05 인물의 선화 단계가 완성되었습니다. 점검할 부분이 없다면, 배경 파트의 선화와 밑색을 정리하는 단계로 넘어갑니다.

#3 밑색 작업하기

셔츠와 가방
#f9f6ef

우산과 가방
#a3defe

01 차지하는 면적이 좁은 오브젝트들과 상의에 먼저 밑색 작업을 합니다. 밑색을 작업하면서 색상이 너무 단조롭지 않도록 우산과 가방에 포인트 컬러가 될 수 있는 하늘색을 덧입혀 작업하였습니다. 배경의 색상은 밝은 색상의 밑색을 작업하며 눈에 잘 보일 수 있도록 일시적으로 회색으로 변경해두었습니다.

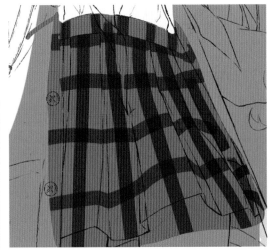
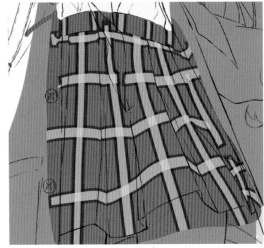
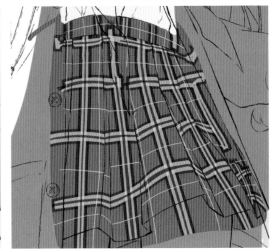

02 치마 영역에 밑색 단계에서 미리 패턴을
잡아둡니다. 선화 단계에서 작업한 치마의
면적과 뒤집어지는 영역에 주의하며 체크무늬 패턴
을 작업합니다.
치마와 같은 색상으로 교복의 리본에도 밑색 작업
을 합니다. 카라 부분에 어두운 색을 넣어 마무리합
니다.

치마와리본
#db4f7e

체크무늬1
#682038

체크무늬2
#682038

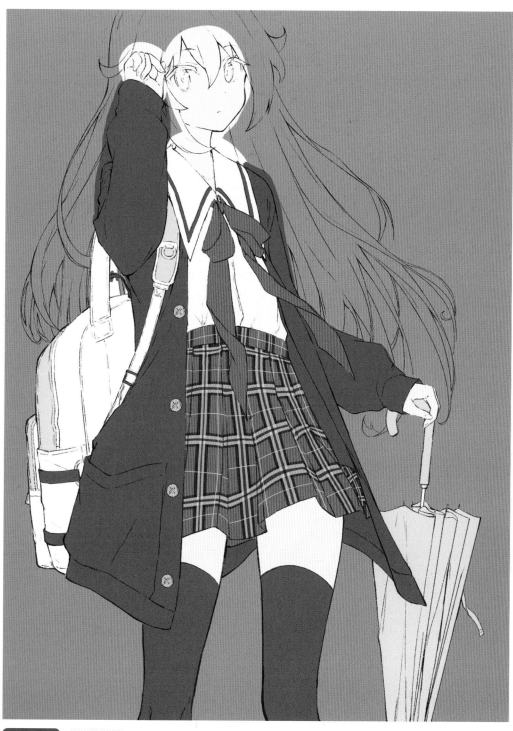

가디건
#645e62

피부
#faf2e5

03 가디건과 스타킹을 포함하여 피부 영역에도 밑색 작업을 합니다.
명암을 넣을 것을 고려하여 가디건의 색은 너무 어둡지 않은 색상
을 선택하였습니다.

04 마지막으로 머리카락과 이목구비에 밑색 작업을 합니다. 캐릭터의 얼굴은 일러스트에서 가장 먼저 시선이 향하는 부분이므로 세밀하게 작업합니다. 캐릭터의 눈꺼풀에 색상을 넣으면 인상이 돋보이는 효과가 있습니다.

밑색 단계에서는 명암으로 얹을 색상을 고려하여 너무 어두운 색이나, 채도가 높은 색상은 사용하지 않도록 유의합니다.

머리카락
#f7a3c5

눈동자
#6e8eb4

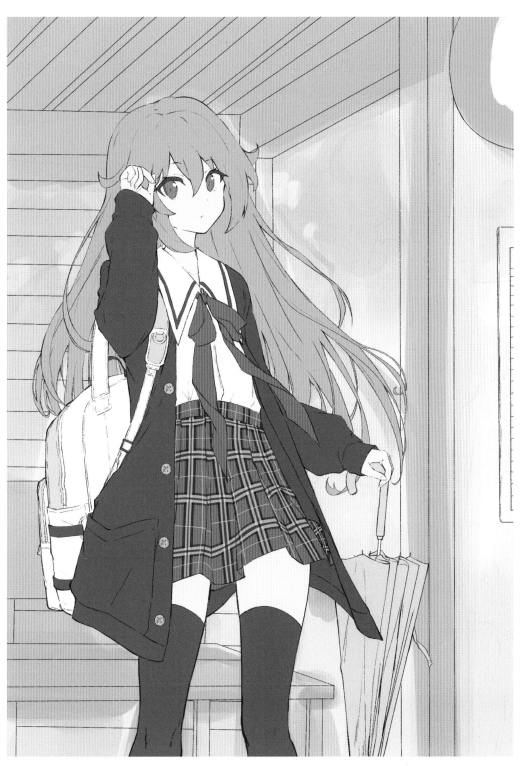

05 배경에 놓을 오브젝트들에 대략적으로 색을 입혀본 후, 선화 작업을 시작합니다.

06 어느 정도 선화가 마무리되면, 밑색만 우선적으로 배치해둡니다. 정리가 되었으면 배경 레이어는 꺼두고, 인물의 명암 단계로 넘어갑니다.

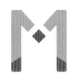

#4 1차 명암 작업하기

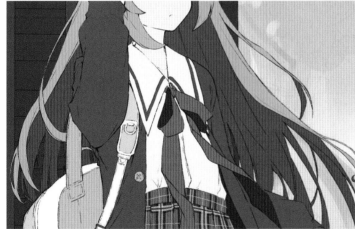

가방명암
#c0c6d4

리본명암
#712a64

가디건명암
#493131

머리카락명암
#824c6e

01 선화 단계에서 미리 구분해두었던 영역에 1차적으로 어두운 색상을 미리 작업해둡니다.

간단하게 옷의 뒷면, 뒤집어지는 부분과 머리카락에만 작업을 해두었습니다. 이후 명암을 쌓아 올리며 작업하기 위한 준비 단계입니다.

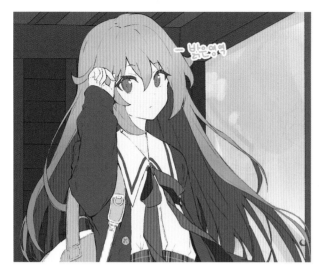

02 밝은 색상을 사용하여 앞머리카락 영역에 미리 색상을 연하게 칠해 두었습니다. 이 부분을 기반으로 삼아 하이 라이트 영역을 작업하게 됩니다.

앞머리영역
#faba93

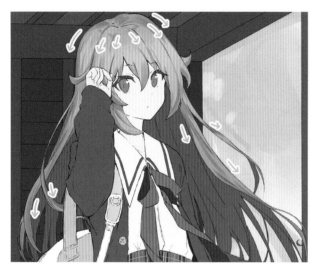

03 어두운 색상을 사용하여 머리카락 의 결을 나누는 단계입니다. 선화 단계에서 미리 나누어두었던 면적에 유의 하며, 그림자가 지는 부분을 포함한 머리카 락의 결을 나눕니다.

1차명암
#d76596

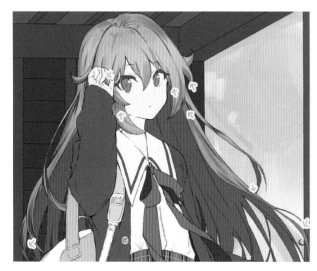

04 푸른 색상이 들어간 색으로 그림 자가 진하게 지는 영역에 색을 넣 어주었습니다. 머리카락과 머리카락이 겹 치는 부분, 손으로 가려지는 부분에 색상을 터치합니다. 너무 넓은 영역에 색을 넣지 않 도록 주의합니다.

2차명암
#997bad

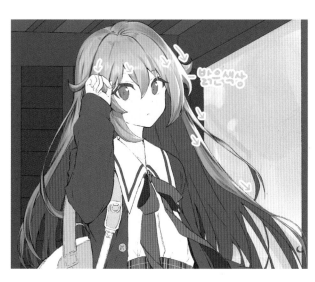

05 가장 처음 밝은 색상을 칠해두었 던 영역 위주로 하이라이트를 넣 습니다. 빛의 방향을 고려하여 머리카락의 결 파츠를 따라 채색합니다.

하이라이트
#fddfc5

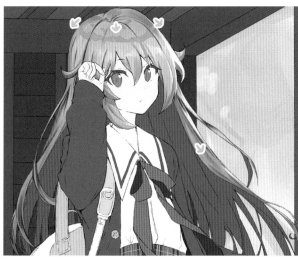

06 하이라이트를 칠한 영역과 비슷하 게 구역을 나누고, 머리카락의 윤 기를 표현합니다. 좀 더 생기 있는 일러스트 를 그려낼 수 있습니다.

하이라이트2
#fcdffe

07 색을 칠한 영역에 한색 계열의 색 조를 넣어 난색 - 한색의 밸런스를 맞춰주었습니다.
어느 정도 머리카락의 묘사가 마무리 되었 으면, 머리카락의 아랫부분에 어두운 색상 으로 그라데이션을 넣어 다음 묘사의 기반 을 미리 잡아둡니다.

08 인물의 뒤쪽에 가려지는 안쪽으로 머리카락에 명암 작업을 합니다. 색상이 너무 탁해지지 않도록 주의하며 머리카락의 결을 나누고 색을 입힙니다.

어둠영역
#4e3e58

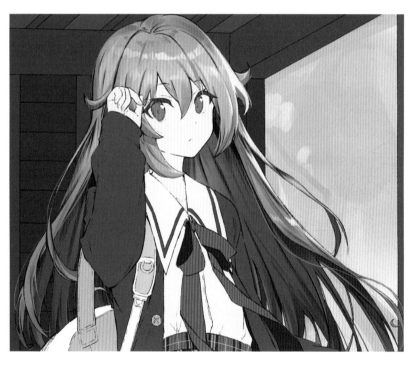

09 어느 정도 채색작업이 마무리 되었다면 색이 튀는 부분은 없는지 체크하며 묘사를 마칩니다. 머리카락 채색이 완성된 모습입니다.

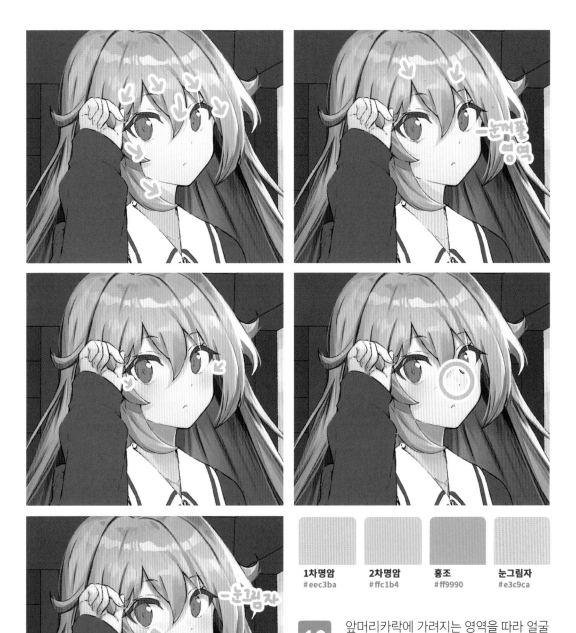

1차명암	2차명암	홍조	눈그림자
#eec3ba	#ffc1b4	#ff9990	#e3c9ca

10 앞머리카락에 가려지는 영역을 따라 얼굴에 1차 명암 작업을 합니다. 이후 최초로 명암을 칠한 영역에 그림자가 진하게 지는 영역 위주로 어두운 색상을 넣고, 눈꺼풀 영역에 색상을 칠합니다. 일러스트에서 얼굴은 중요한 영역을 차지하므로, 속눈썹 영역은 세밀하게 색상을 칠해둡니다.

어느 정도 묘사를 마무리한 뒤, 붉은 색조를 사용하여 홍조를 표현한 후 인물의 코 부분에도 명암을 넣습니다. 마지막으로 눈의 흰 부분과 눈 그림자를 묘사하여 마무리합니다.

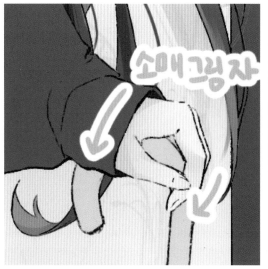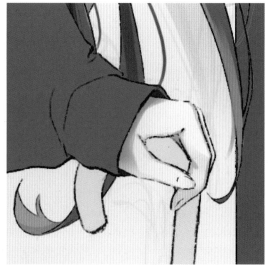

1차명암
#f5cdc3

2차명암
#c27482

11 우산을 쥐고 있는 모양에 주의하며 명암 작업을 합니다. 차지하는 영역이 넓지 않기 때문에 많이 묘사하지는 않고, 영역을 구분하는 것에 주의하며 작업합니다.

1차명암
#f7cdc1

2차명암
#bb7180

스타킹명암
#43312f

12 다리 부분의 명암을 묘사합니다. 1차 명암을 작업한 후, 치마의 실루엣에 가려지는 영역 위주로 어두운 그림자를 넣습니다. 조금 더 자연스럽게 묘사하기 위하여 스타킹의 명암도 함께 작업했습니다.

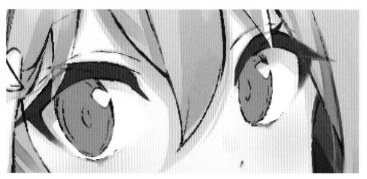

13 눈동자에 명암을 넣어 채색하는 단계입니다. 인물의 인상에서 가장 큰 부분을 차지하는 영역이므로 세밀하게 칠해줍니다.

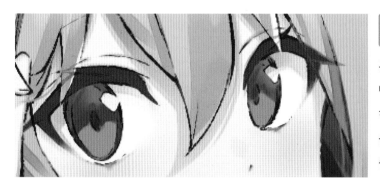

14 밑색 위에 레이어를 추가하여 진한 색으로 동공과 홍채를 묘사해줍니다. 선화 단계에서 미리 표현해두었던 라인을 따라 색을 입혀줍니다.

1차명암
#233e75

15 홍채를 묘사한 색보다 진한 색을 사용하여 눈동자의 외곽에 선을 따듯이 색을 입히고, 반사광을 추가하여 작업합니다. 배경에 밑색으로 사용했던 색상을 고려하여 초록색으로 작업했습니다.

2차명암
#021841

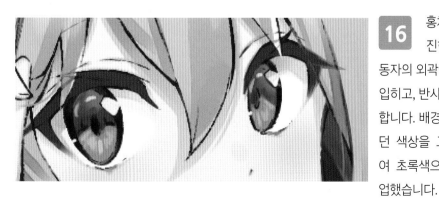

16 홍채를 묘사한 색보다 진한 색을 사용하여 눈동자의 외곽에 선을 따듯이 색을 입히고, 반사광을 추가하여 작업합니다. 배경에 밑색으로 사용했던 색상을 고려하여 초록색으로 작업했습니다.

반사광
#3cea4b

17 눈동자의 아랫부분에 밝은 색상을 넣어 화사하게 밝혀줍니다. 작은 하이라이트를 추가하여 자연스럽게 연출해줍니다.

하이라이트
#92ddfc

18 눈동자의 묘사가 마무리 되었으므로, 눈꺼풀의 앞 뒤에 붉은 색상을 올려 자연스럽게 보일 수 있도록 가볍게 터치합니다.

19 인물의 인상을 조금 더 또렷하게 보일 수 있도록 눈꺼풀을 한 번 더 진하게 칠해주었습니다.

20 눈꺼풀이 자연스럽게 보일 수 있도록, 위에 머리카락의 색상을 터치하여 비춰 보이게 연출해주었습니다. 눈동자 묘사가 완성되었습니다.

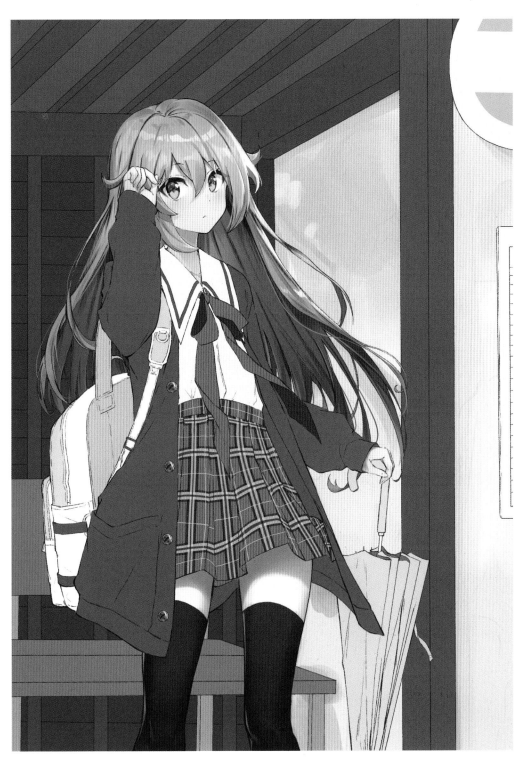

21 머리카락과 피부, 눈동자까지 묘사가 완료된 모습입니다. 다리, 부분에 빛 묘사를 추가한 뒤, 다음 작업 단계인 옷 명암으로 넘어갑니다.

22 먼저 가디건 팔 부분의 명암을 묘사합니다. 옷의 주름이 지는 방향을 고려하여 간단하게 1차 명암을 잡아둡니다. 소매의 주름과 접히는 위치를 중심으로 구겨진 모양을 연출합니다.

1차명암
#5e5359

23 가디건의 접히는 부분에 한 번 더 어둡게 명암을 넣고, 빛의 방향을 고려하여 왼쪽편 전체에 어두운 색상을 깔아주었습니다. 처음에 잡아둔 1차 명암 영역을 벗어나지 않도록 유의하며 자연스럽게 묘사합니다.

2차명암
#4a3240

어둠영역
#413c43

24 명암 묘사가 마무리되었으므로, 어두운 색상을 사용하여 외곽 부분을 강조해줍니다. 조금 더 입체감 있는 연출을 더해줄 수 있습니다. 마지막으로 빛 표현을 더해 마무리합니다.

밝은영역
#ab9588

25 팔 부분의 묘사와 마찬가지로 어두운 색상을 사용하여 1차 명암의 면을 나누어 둡니다. 1차 명암 영역을 따라 접히는 부분과 상대적으로 빛을 덜 받는 영역에 주름을 묘사합니다. 가디건 주머니의 깊이감이 느껴질 수 있도록 명암을 넣어줍니다.

1차영역
#503442

어두운영역
#3f2433

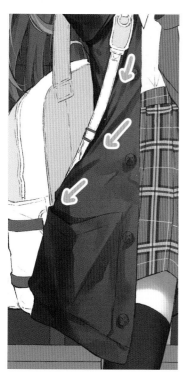
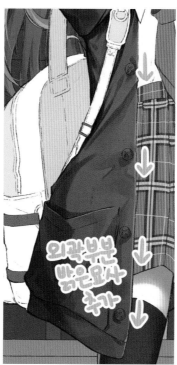

26 주름이 강하게 지는 영역을 어두운 색으로 강조해줍니다. 이후로 가디건 특유의 도톰한 두께감이 느껴질 수 있도록, 밝은 색상을 외곽선 라인을 따라 추가하여 묘사합니다.

밝은영역
#8f8387

2차명암
#403243

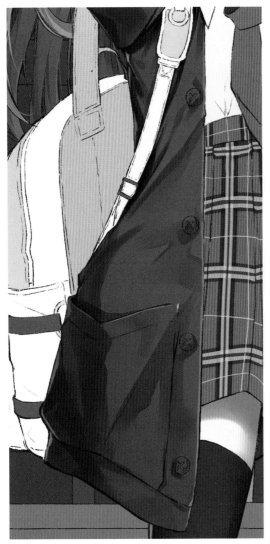
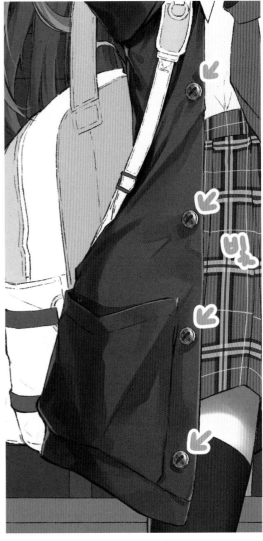

단추
#8b6862

단추묘사
#412718

27 가디건의 명암 묘사가 어느 정도 마무리 되었으므로 빛 표현을 추가하여 작업합니다. 일러스트의 색감을 좀 더 다채롭고 화려하게 묘사할 수 있습니다. 색조를 다양하게 적용하여 풍부하게 연출합니다. 마지막으로 단추를 채색하고 빛의 방향을 고려하여 밝고 어두운 영역을 나누어 마무리합니다.

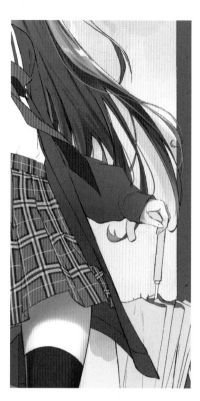

28 가디건의 왼쪽 면에 색을 입히는 단계입니다. 가장 먼저 인물의 뒤쪽으로 떨어지는 가디건의 안쪽 면에 그라데이션을 넣어 어둡게 양감을 잡아 두었습니다.

29 이제 가디건의 면을 나누어 밝은 영역과 어두운 영역, 주름이 지는 부분을 묘사합니다. 팔 부분과 가디건 오른쪽 면을 묘사할 때와 마찬가지로 어두운 색상을 사용하여 1차 명암 부위를 먼저 잡아두었습니다. 기준이 되는 1차 명암 구역을 따라 진한 색으로 주름을 묘사합니다.

30 가디건의 명암 묘사가 어느 정도 마무리 되었으므로, 외곽 부분에 선을 따듯이 밝은 영역을 추가하여 옷의 두께감을 표현해줍니다. 도톰한 느낌은 물론, 영역을 확실하게 구분지을 수 있어 더욱 입체감 있는 일러스트를 그릴 수 있습니다. 마지막으로 빛의 방향을 고려하여 빛을 많이 받는 부분에 밝은 색상으로 묘사하여 마무리합니다.

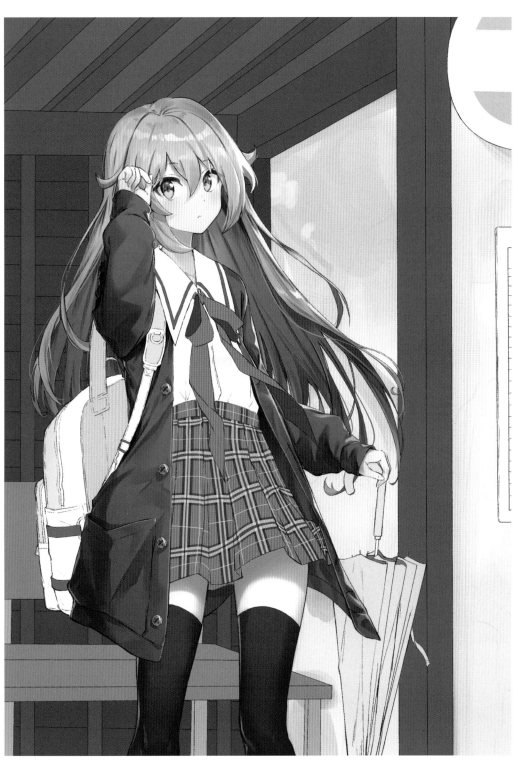

31 가디건까지 묘사가 완료된 모습입니다.

32 치마에 명암을 넣기 전, 셔츠와 리본에 명암 작업을 합니다. 차지하는 면적이 넓지 않으므로 뒤집어져 빛을 덜 받는 부분과 셔츠의 주름진 부분 위주로 채색합니다. 카라로인해 그림자가 지는 부분과 리본 그림자를 놓치지 않고, 세밀하게 작업합니다.

셔츠명암
#b89caa

리본명암
#531b48

33 체크무늬 패턴까지 미리 묘사해둔 치마에 명암을 넣는 단계입니다. 치마의 뒤집어지는 부분과 가디건의 영향으로 그림자가 지는 영역을 구분하여 1차 명암의 면적을 나눕니다. 패턴이 들어간 옷이므로 명암의 면적을 세밀하게 나누기보다는, 어두운 부분과 밝은 부분의 구분을 명확하게하여 옷 특유의 두께감과 재질을 묘사하는데 중점을 두고 작업합니다.

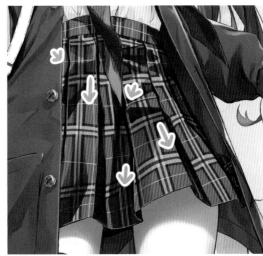

1차명암
#c02d57

2차명암
#9a1333

34 1차 명암 영역에 맞추어 그림자가 진하게 지는 영역에 어두운 색을 넣습니다. 어느 정도 옷주름 묘사가 완성되었으면, 주름 치마의 라인을 따라 선을 따듯이 외곽선을 강조하여 묘사합니다.

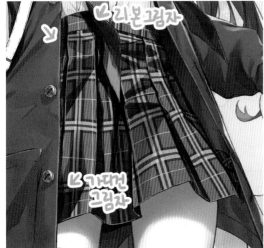
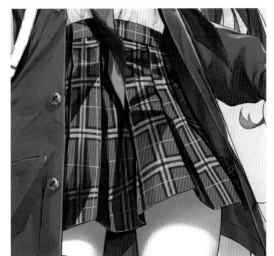

35 가디건으로 그림자가 지는 부분과, 교복 리본이 늘어지는 부분에도 그림자를 넣어 작업합니다. 치마의 주름 방향을 따라 외곽선을 강조하여 더욱 입체감 있는 묘사가 완성되었습니다. 마무리 작업으로 치마 위에 오버레이 레이어를 추가하여 색감을 화사하게 보정해주었습니다.

36 오브젝트 인 가방에도 명암 작업을 진행합니다. 주름이 많이 가는 재질이 아니기 때문에 간단하게 1차 명암만 묘사합니다.

1차명암
#b3baca

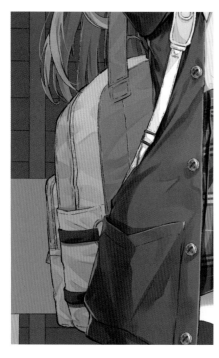
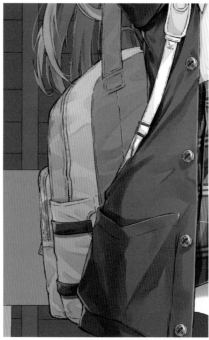

37 인물의 뒤쪽에 위치하여 빛을 받지 않는 오브젝트이기 때문에 가방 전체에 그림자를 얹어 거리감을 확실하게 묘사합니다. 상대적으로 빛을 많이 받는 가방끈과 색감이 비교되어 일러스트의 깊이감을 표현할 수 있습니다.

전체명암　　　**빛묘사**
#6a6f85　　　#7cb6ff

38 마지막 오브젝트인 우산에도 명암 작업을 합니다. 인물의 명암 작업과 비교하여 괴리감이 느껴지지 않도록 밝은 면과 어두운 면을 명확하게 나누어 색을 칠합니다. 우산의 접히는 모양과 우산살 방향에 유의하여 한번 더 선을 따준다는 느낌으로 색을 칠하고, 위에 밝은 색상을 얹어 대비가 확실하게 느껴지도록 작업하였습니다.

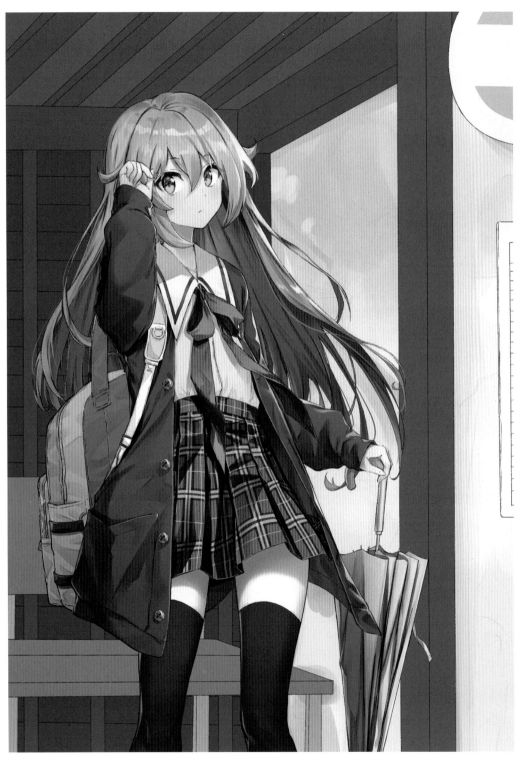

39 인물의 명암 작업이 완성되었습니다. 크게 흐름에 어긋나는 부분이 없는지 마지막으로 점검하고
배경 파트 작업으로 넘어갑니다.

#5 배경 작업하기

01 인물 레이어를 끄고, 밑색을 작업해둔 배경의 정류장 부분에 자연스러울 수 있도록 나뭇결 묘사를 추가합니다. 색조를 조절하여 나무 특유의 느낌이 날 수 있도록 수정하였습니다.

02 정류장의 천장이 되는 부분에 어두운 색상과 밝은 색상을 넣어 명암이 느껴질 수 있도록 묘사합니다. 이후 오브젝트를 추가하며 가려질 부분이 생길 것을 고려하여 미리 색조를 추가하여 작업해둡니다.

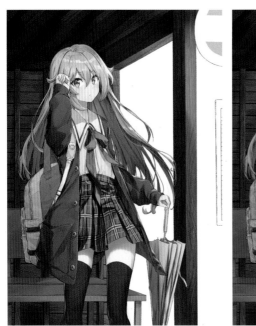
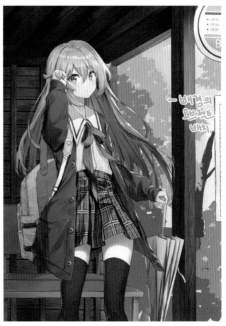

03 인물 레이어를 다시 켜둔 상태에서 배경에 오브젝트를 추가적으로 작업합니다. 나무와 관련된 오브젝트를 그리는 방법은 후와리 교복 소녀 튜토리얼1을 참고하면 좋습니다.

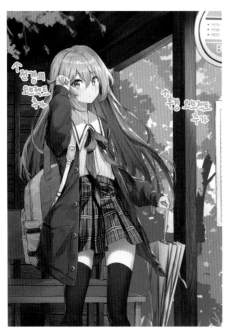
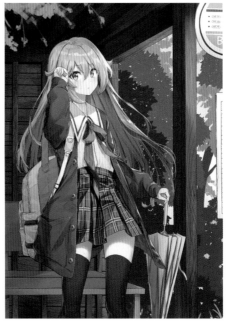

04 인물의 좌측 위쪽이 비어보이므로 전경에 오브젝트를 추가하여 배치하였습니다. 어느 정도 오브젝트 배치가 마무리 되었으므로, 오브젝트간에 색 차이를 주어 거리감이 느껴질 수 있도록 배치하였습니다.

05 오브젝트의 배치가 마무리되었으므로 나뭇잎을 다듬어 자연스럽게 보일 수 있도록 작업합니다.
인물에 가까이 위치하는 오브젝트일수록 세밀하게 묘사하여 인물에서 느껴지는 밀도와 오브젝트
에서 느껴지는 밀도에 괴리감이 없도록 주의합니다.

06 나뭇잎에 명암을 추가하여 밝은 영역과
어두운 영역을 구분하여 색을 칠해둔 모
습입니다. 나뭇잎과 나뭇잎이 겹치는 부분을 위주
로 어두운 색상을 넣고, 중간중간 틈을 넣어 빛이 들
어오는 표현을 넣어 자연스럽게 연출하였습니다.
어느 정도 묘사가 마무리 되었으므로 오버레이 레
이어를 사용하여 색감을 조절해주었습니다.

07 아래쪽에 배치한 나뭇잎에도 명암을 넣어 오브젝트의 퀄리티를 높여줍니다. 거리감이 확실하게 느껴지는 일러스트를 그리기 위해서는 인물의 전경에 위치하는 오브젝트와 후면에 위치한 오브젝트간의 명암 차이가 중요하게 작용합니다. 밝고 어두운 영역을 명확하게 구분하는 것에 유의하여 작업합니다.

08 앞쪽에 배치한 나뭇잎에도 명암 묘사를 합니다. 뒤에 배치한 오브젝트와 마찬가지로 밝고 어두운 영역을 명확하게 나누어 빛 표현을 작업합니다.

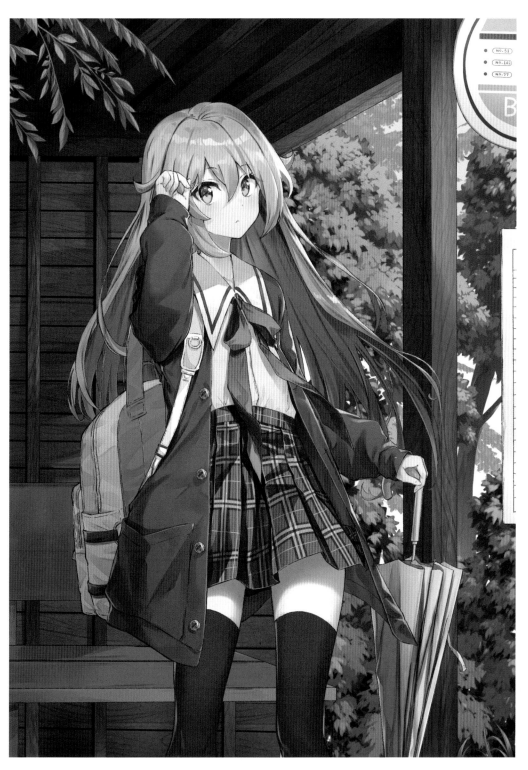

09 배치한 오브젝트들에 어느 정도 묘사가 완성된 모습입니다. 어색한 부분이 없는지 확인하고 마무리 단계로 넘어갑니다.

10 전체적인 구도를 확인했을 때 인물의 우측이 허전한 것 같아 오브젝트를 추가적으로 배치합니다. 이미 나무를 배치하여 묘사해둔 상태이므로 너무 어색하지 않게끔 전선을 배치하여 자연스럽게 보일 수 있도록 연출합니다.

정류장의 나무 기둥 뒤로 전선을 그려 넣어 인물과 정류장, 뒷편의 나무에 이르기까지 거리감이 느껴질 수 있도록 작업합니다.

11 전선을 그려넣어 마무리 한 모습입니다. 일러스트의 전체적인 흐름을 깨지 않는 선에서 적절하게 배치하여 완성도를 높여줍니다.

12 인물의 좌측에 위치하는 벤치에도 간단한 오브젝트를 추가하여 배치합니다. 빈 자리에 작은 오브젝트를 추가하여 일러스트가 가득 차 보일 수 있도록 전체적인 밸런스를 고려하여 진행합니다. 작은 오브젝트들이므로, 명암을 많이 쌓을 필요는 없습니다.

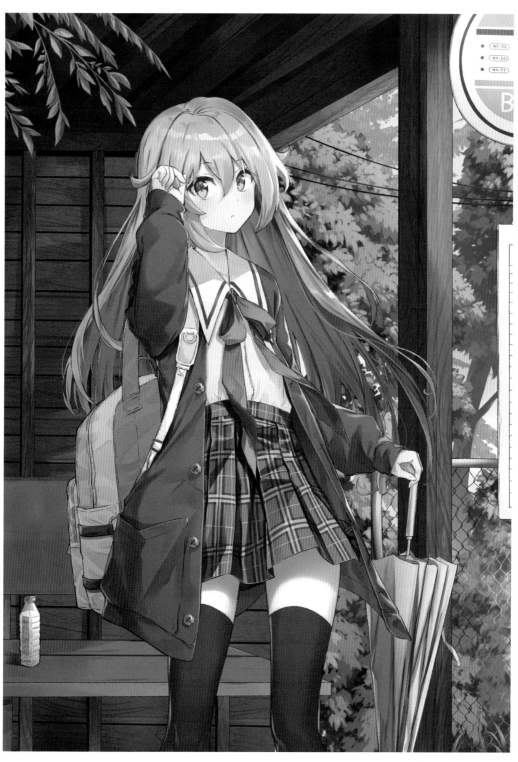

13 오브젝트를 추가하며 전체적인 밸런스를 고려합니다. 인물의 우측에 철조망을 추가하여 오브젝트 배치를 마무리합니다. 마지막으로 간단한 보정을통해 색감을 조절하여 마무리합니다.

14 채색작업을 진행하며 중간중간 오버레이 레이어를 사용하여 색상을 조절하였기 때문에 보정을 진하게 할 필요가 없다고 느껴졌으므로 스크린 레이어를 사용하여 작업합니다. 인물의 뒤쪽에 자리한 오브젝트들에 푸른 느낌을 추가합니다.

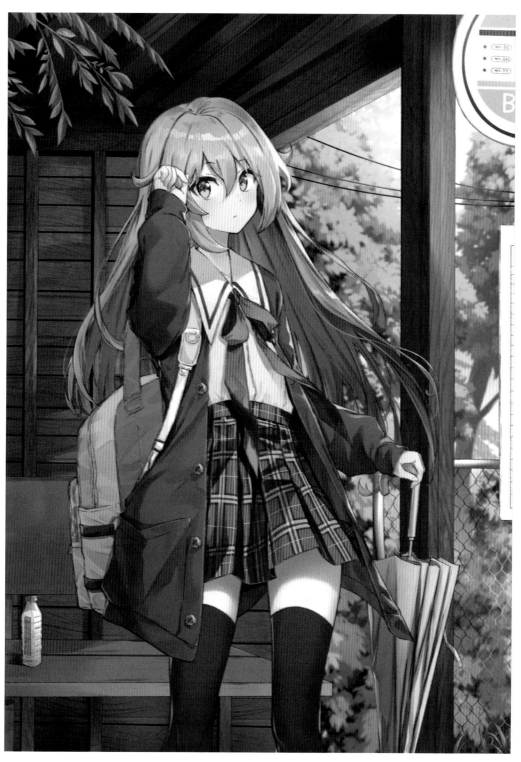

15 간단한 보정작업까지 더 하여, 일러스트가 완성되었습니다.

ILLUST MAKER

MEGACADEMY ILLUST TUTORIAL BOOK SERIES

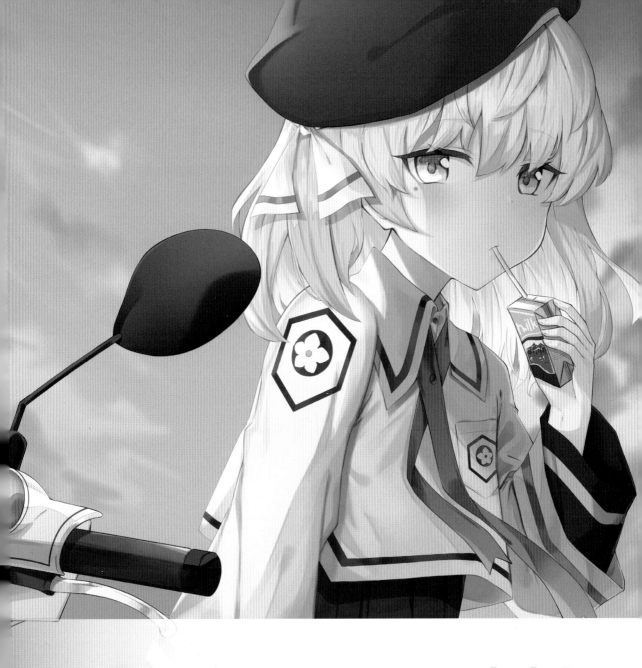

소야 교복 소녀 튜토리얼 2

 # #1 캐릭터의 컨셉 정하기

이번에 다룰 그림은 석양이 지는 묘사가 아름다운 일러스트입니다. 부드럽게 넘어가는 석양과, 일러스트 속 캐릭터의 머리카락 색상이 조화롭게 어우러질 수 있도록 묘사했습니다. 교복이라는 동일한 컨셉 속에서 개인의 디자인 요소를 가미하여 작업했습니다.

어떤 오브젝트를 인물과 함께 배치하느냐에 따라서 일러스트 속의 인물의 성격을 유추해 볼 수도 있습니다. 그리고자하는 인물의 성격과 특징, 캐릭터성을 알아볼 수 있는 오브젝트를 배치하는 것 또한 중요합니다.

석양의 따스한 색감을 그대로 가지고 있는 부드러운 컨셉의 일러스트입니다. 그라데이션이 들어간 배경을 조금 더 쉽게 그릴 수 있는 방법을 단계별로 수록하여 자신의 그림에 쉽게 응용해볼 수 있도록 작업했습니다.

오브젝트의 종류에 따라 명암을 넣는 방법과, 인물이 역광을 받을 때 빛 묘사를 어떻게하면 좋은지, 역광을 받을 때 캐릭터의 얼굴 묘사는 어떻게 하는 것이 좀 더 예쁘게 보일 수 있는지 이 튜토리얼을 따라 자신만의 그림을 그리면서 연구해보길 바랍니다.

#2 선화 작업하기

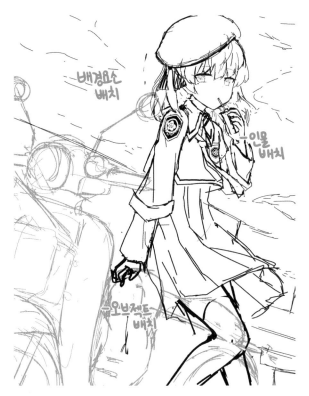

01 러프 스케치를 진행하며 대략적인 일러스트의 구도를 결정합니다. 인물의 스케치와 더불어 오브젝트로 둘 요소들을 두고, 선화를 진행하며 다듬어 나갑니다. 배경은 가장 마지막에 작업하는 단계이므로 러프 작업중에는 간단하게 스케치만 진행해 두었습니다. 원하는 분위기를 어느 정도 러프에 담았으므로 불투명도를 낮추고 선화 작업을 시작합니다.

02 가장 먼저 얼굴 영역의 선화를 진행합니다. 얼굴은 섬세한 영역이고, 일러스트에서 시선을 가장 먼저 받는 영역이므로 세밀하게 작업합니다.

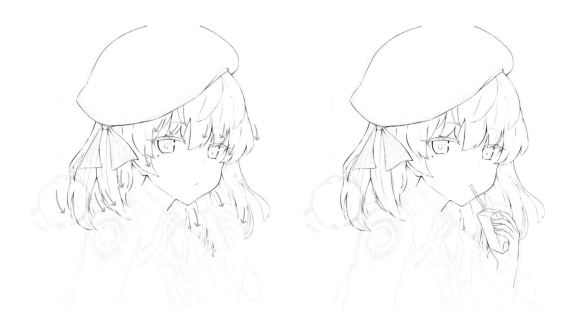

↑외곽선
강조

03 인물의 이목구비 영역의 선화를
진행한 후, 머리카락과 얼굴에 영
역이 겹치는 손 파츠의 선화 작업을 진행합
니다. 머리카락은 머리카락 특유의 휘어지
는 느낌과 자연스럽게 헝클어진 분위기를
연출하기 위하여 방향에 주의하며 작업합
니다.

얼굴 영역이 어느 정도 마무리 되었으므로,
뒤이어 가장 가까운 의상의 카라 부분부터
작업합니다.

선화의 강약에 주의하며 작은 영역이라도
외곽선을 강조해주면 더 입체감 있는 선화
를 작업할 수 있습니다.

줄름방향

리본의 뒷면

04 의상 파츠의 선화 작업을 시작합니다. 러프 단계에서 스케치로 잡아두었던 부분의 디테일을 살려 선을 땁니다.

외곽 파츠와 안쪽에 자리하는 영역의 강약에 주의하여 입체감이 느껴질 수 있도록 진행합니다.

치마 영역을 작업할 때에는 인물이 앉아있는 구도임을 고려하여 그려나갑니다. 치마의 뒤집어지는 면과 안쪽 면과 같이 디테일한 요소의 흐름을 미리 잡아두면 채색 단계에서 헤매지 않고 진행할 수 있습니다.

05 인물의 선화가 어느 정도 마무리되었으므로, 남은 다리 파츠와 오브젝트로 배치한 스쿠터의 선화를 진행합니다. 인물의 선화를 진행할 때 외곽선을 강조한 것 처럼 오브젝트의 외곽선도 비슷하게 작업합니다. 단, 의상과 머리카락처럼 부드러운 영역이 없으므로 잔선을 넣을 필요는 없습니다. 깔끔하게 작업하여 인물과 확실히 분리되어 보일 수 있도록 진행합니다.

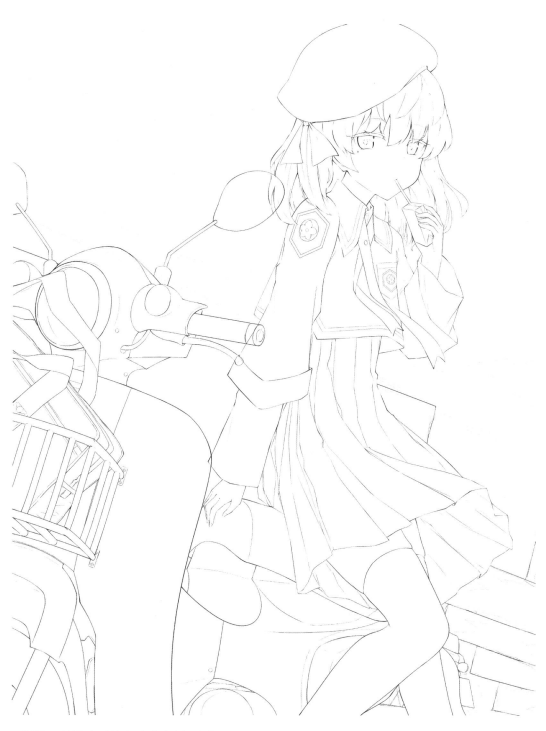

06 인물의 선화가 완성되었습니다.

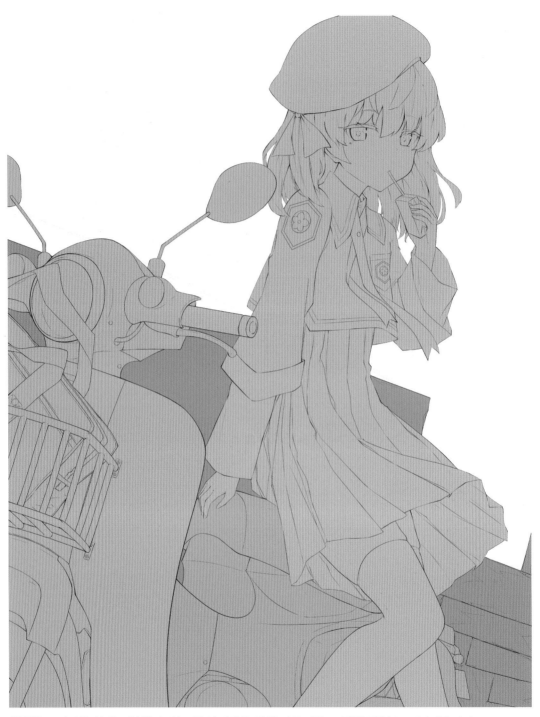

07 영역을 쉽게 구분할 수 있도록 임시색을 채워 마무리하고, 밑색 작업으로 넘어갑니다.

#3 밑색 작업하기

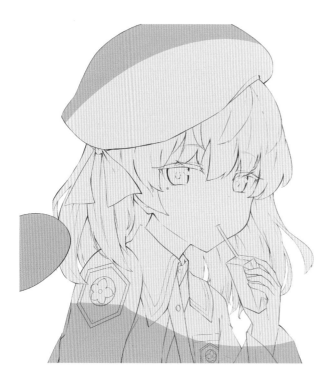

01 먼저 머리카락 영역의 밑색을 채워둡니다. 위에 피부 영역의 색을 채울 예정이므로 이 단계에서는 튀어나간 영역의 색을 정리하지 않고 내버려둡니다. 밑색 단계의 전체적인 작업 시간을 단축할 수 있습니다.

머리카락
#ffdbaf

피부
#ffe5ca

02 얼굴과 손 영역에도 밑색을 얹습니다. 피부색이 밝은 경우에는 먼저 머리카락 색을 작업한 후 그 위에 레이어를 추가하여 작업하면 편리합니다.

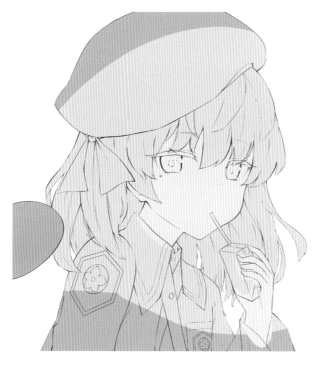

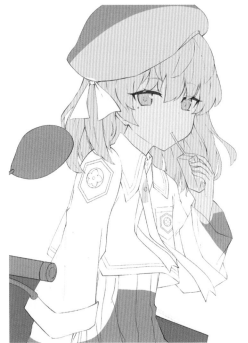
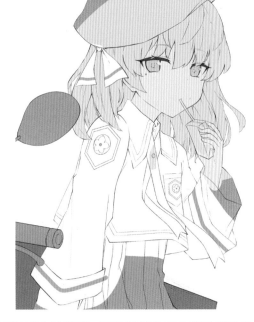

피부
#ffe5ca

상의
#fff8e8

눈
#ffd454

03 피부색이 들어가는 다리 영역에 마저 밑색 작업을 한 뒤, 얼굴 영역과 상의에도 밑색 작업을 합니다. 이후 명암을 작업할 때 편리하게 진행하기 위하여 레이어를 분리하여 의상에 선이 들어가는 부분은 구분하여 작업해둡니다.

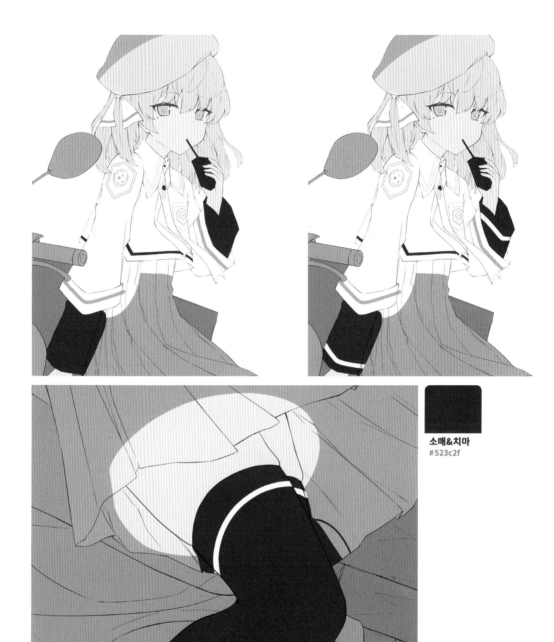

소매&치마
#523c2f

04 빈 파츠들에 밑색을 작업합니다. 이 단계에서도 이후 명암을 쌓을 때 어색해지지 않도록 레이어를 분리하여 선 영역을 구분해 작업합니다.

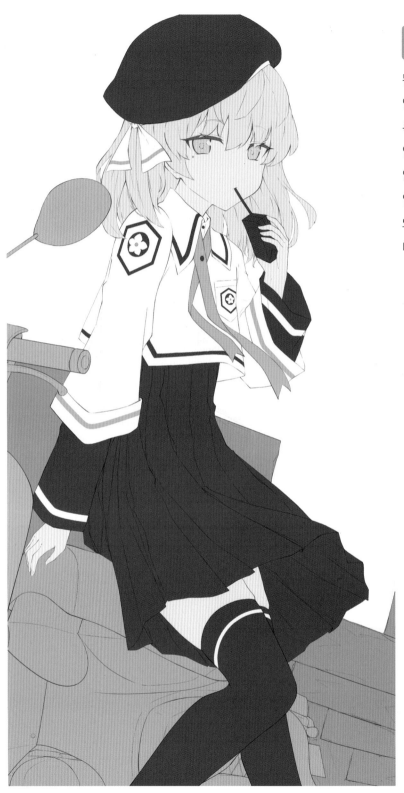

05 인물에 밑색 작업이 완료된 모습입니다. 서로의 영역을 침범하지 않도록 세밀하게 작업하고, 영역을 침범하는 곳은 없는지 마무리 확인작업을 거친 후 오브젝트와 배경 단계로 넘어갑니다.

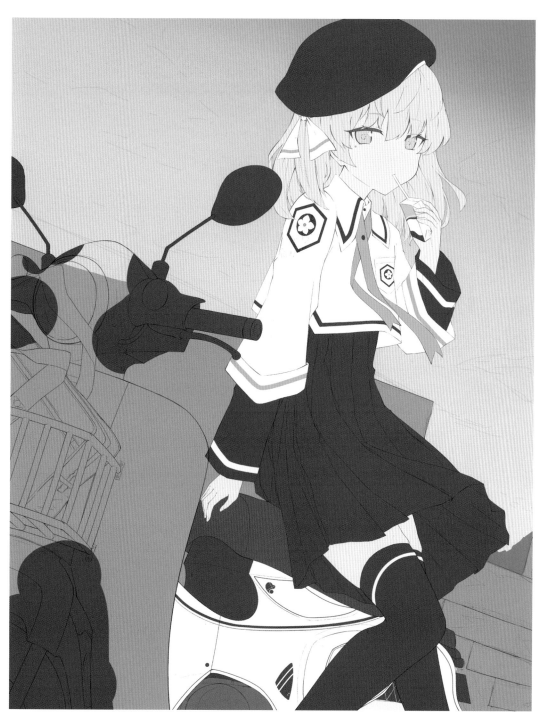

06 오브젝트의 어두운 영역에 먼저 채색 작업을 끝낸 모습입니다. 배경의 색상을 다루는 방법은 이후 배경 작업을하며 단계별로 다룰 예정입니다.

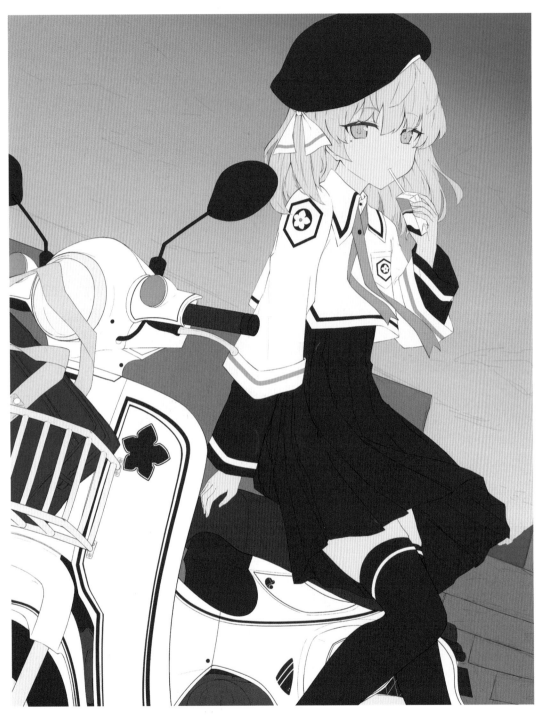

오브젝트에도 색상 배치가 마무리 된 모습입니다. 마지막으로 점검한 후, 가장 먼저 인물부터 명
암 작업을 시작합니다.

#4 명암 작업하기

01 먼저 모자 영역에 명암 작업을 시작합니다. 일러스트의 전체적인 방향을 고려하여 에어브러쉬를 사용하여 대략적인 양감을 잡아둡니다.

모자
#523c2f

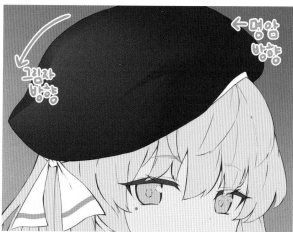

02 양감을 잡은 방향과 빛의 방향을 고려하여 1차 명암을 잡아둔 상태입니다. 인물의 좌측에서 빛이 들어오는 일러스트 작업이므로, 명암대비가 확실하게 느껴질 수 있도록 가장 기본이 되는 그림자 영역을 나누어 놓습니다.

1차명암
#6e4b38

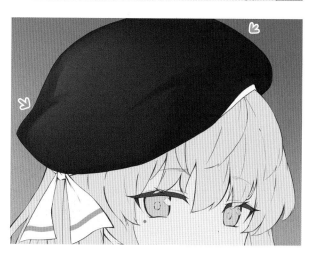

03 1차 명암을 잡아둔 영역의 외곽 위주로 어두운 색상을 가볍게 터치하여 입체감이 느껴질 수 있도록 진행합니다. 영역이 많이 넓어지지 않도록 유의하며, 간단하게 작업하면 됩니다.

2차명암
#292d30

04 작업을 진행하며 명암이 더 자연스럽게 느껴질 수 있도록 그림자의 묘사를 수정합니다. 모자 특유의 재질감이 느껴질 수 있도록 하되, 두상의 형태에 맞춰 작업하는 것이 중요합니다.

05 전체적인 명암 작업이 마무리 되었으므로, 빛의 방향을 고려하여 빛 묘사를 추가합니다. 인물의 좌측에서 빛이 들어오는 형태이므로 왼쪽에 빛을 얹고, 경계를 명확하게 구분합니다.

밝은영역
#b3925f

06 모자의 우측 외곽에 선을 따듯이 밝은 색상을 얹어 모자 특유의 두께감이 느껴질 수 있도록 터치합니다. 주변의 배경색을 고려하여 푸른색이 감도는 색상으로 작업합니다.

빛표현
#416281

빛표현
#f5d4a9

치마
#453126

07 치마의 명암을 작업하는 단계입니다. 먼저 모자와 마찬가지로 인물의 좌측에서 빛이 들어오는 형태이므로, 기본적인 양감을 작업합니다. 이후 어두운 색상을 사용하여 그림자가 들어가는 영역을 구분합니다.

1차명암
#5d4133

2차명암
#3a3031

08 먼저 빛을 받는 밝은 영역부터 면을 나누어 주름 묘사를 시작합니다. 어느 정도 마무리가 되었다면, 어두운 영역에도 면을 나누는 작업을 합니다.

1차명암
#2f292b

2차명암
#28262b

09 세부적인 면적을 나누는 단계입니다. 가장 큰 주름의 흐름을 미리 정해두고 작업하면 수월하게 작업할 수 있습니다. 치마의 가벼운 재질감과 흩날리는 방향을 고려하여 진행합니다. 어느 정도 작업이 마무리되었다면, 전체적으로 어둡게 색상을 추가하여 대비가 확실하게 느껴질 수 있도록 합니다.

그림자
#292325

10 치마의 재봉선을 따라 선을 따듯이 강조하여 입체감이 느껴질 수 있도록 진행합니다. 이 단계에서 명암을 가볍게 터치하여 추가했습니다.

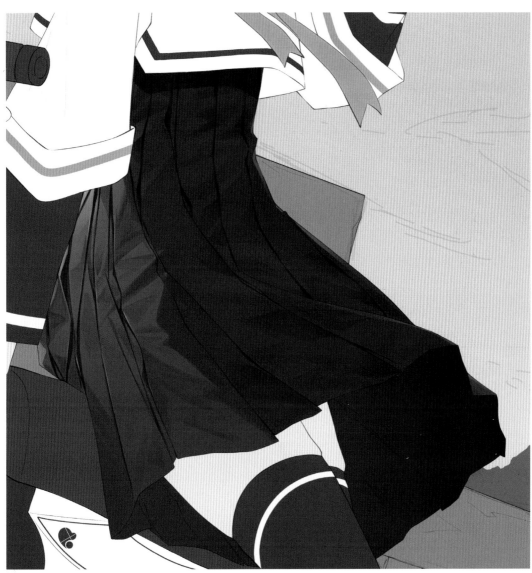

1차명암
#1c1d21

2차명암
#1a171e

반사광
#3d5875

11 치마의 전체 묘사가 마무리되었습니다. 치마 안쪽의 어두운 면도 면적을 나누어 주름 묘사를 해두면, 일러스트의 완성도를 높일 수 있습니다. 밝은 영역과 어두운 영역의 경계를 명확하게 나누어 진행하는 것이 중요합니다.

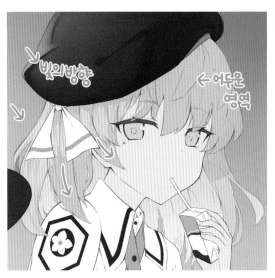

12 머리카락에 명암을 넣는 단계입니다. 밝은 영역과 어두운 영역을 먼저 구분한 뒤, 빛이 들어오는 방향에 맞추어 머리카락에 결을 나누어 진행합니다.

밝은영역
#ffd8ad

어두운영역
#f2bfa4

13 앞머리 파츠에도 머리카락의 결을 나누고, 명암을 넣습니다. 선화 작업 단계에서 미리 구상해두었던 방향에 따라 어두운 색상을 넣습니다. 머리카락의 가볍고 부드러운 느낌을 살릴 수 있도록 전체적인 흐름을 고려하여 작업합니다.

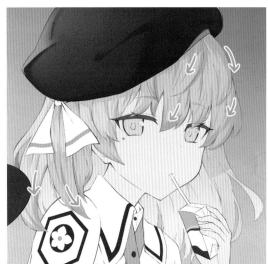

그림자
#e6a798

14 어느 정도 결을 나누는 작업이 마무리 되었으므로, 머리카락이 겹치는 부분과 상대적으로 빛을 덜 받아 어두워지는 영역에 명암을 한 번 더 얹어 입체감이 느껴질 수 있도록 터치해주었습니다.

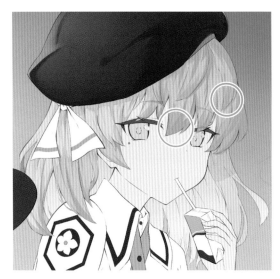

그림자2
#d3a293

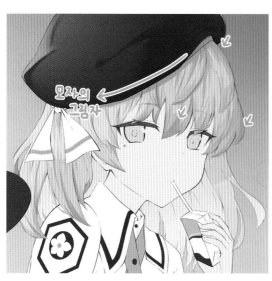

15 두상에 모자가 얹어진 형태에 주의하며, 1차 명암을 넣습니다. 인물이 모자를 확실하게 쓰고 있다는 느낌을 주기위해 어두운 색상으로 진행합니다. 또한, 빛을 덜 받는 부분에 위치한 머리카락 색이 밝다고 판단되어, 한 번 더 명암 작업을 하기위해 명암의 영역을 잡아둡니다.

1차명암
#d48e8e

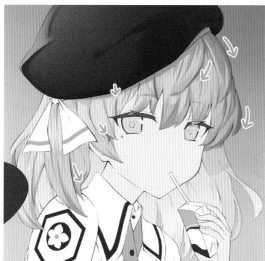

16 1차 명암의 형태에 주의하며 입체감이 느껴질 수 있도록 색을 칠합니다. 어두운 명암을 넣는 영역이 너무 넓어지지 않도록 주의하며, 머리카락이 겹치는 영역과 돌아가는 부분, 가려지는 부분 위주로 터치해줍니다.

2차명암
#b85f7b

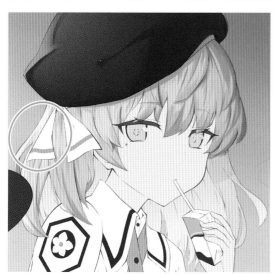

17 빛을 직접 받는 영역의 색상이 다소 어둡게 느껴져, 밝은 색상을 터치하여 화사하게 보일 수 있도록 진행했습니다.

밝은영역
#feedcf

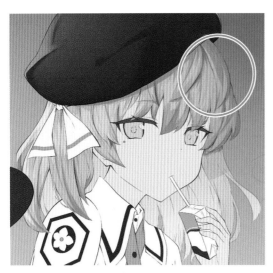

반사광
#9095b5

모자의그림자
#7c5c69

18 어두운 영역의 머리카락 색에 푸른 계열의 색상을 더해 묘사합니다. 이후 모자로 드리워지는 그림자를 한 번 더 선명하게 잡아주고, 리본의 형태에 맞춘 그림자도 추가합니다. 하이라이트는 마지막 단계에서 작업할 예정이므로, 다음 단계인 옆머리와 뒷머리카락으로 넘어갑니다.

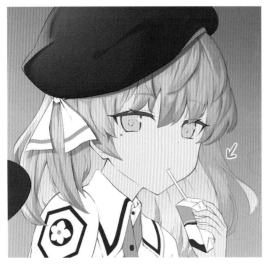

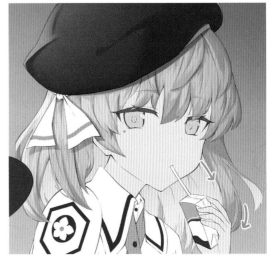

1차명암
#ecaf9c

2차명암
#db9892

19 옆머리카락에 1차 명암을 구분하고, 그 형태에 따라 어두운 색을 넣어 머리카락의 결을 묘사해줍니다. 어두운 영역에 자리하는 파츠이므로 색상의 전체적인 흐름을 고려하여, 앞머리의 어두운 영역을 작업했던 색상으로 작업했습니다.

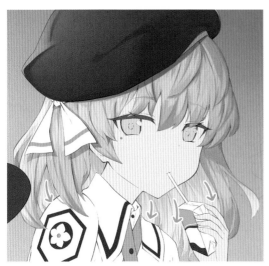
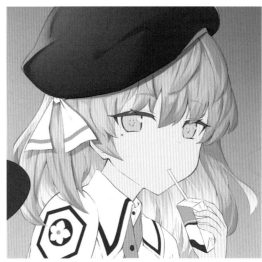

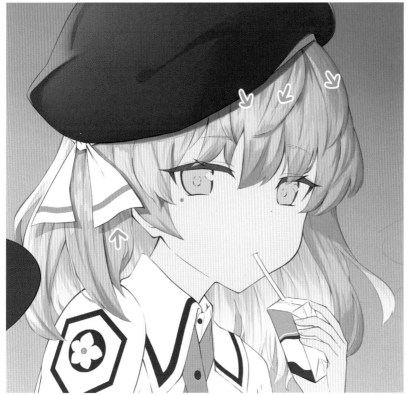

20 옆머리가 마무리 되었으므로 뒷머리 파츠에도 명암 작업을 통해 결을 나누고 영역을 구분합니다. 특유의 부드러운 느낌을 살려 섬세하게 작업하고, 머리카락 색상이 밝은 것을 고려하여 하이라이트의 색조를 과감하게 돌려 작업합니다.

1차명암
ffeab5

2차명암
feb799

리본그림자
eb8e65

21 얼굴 영역에 명암을 넣는 단계입니다. 이후 단계에서 전체적인 빛의 방향과 그림자의 방향을 고려하여 추가 작업을 할 예정이므로, 이 단계에서는 그림자가 지금 영역과 눈 그림자등 기본적인 명암만 작업한 뒤 다음 단계로 넘어갑니다. 인물이 반측면 구도이므로, 눈 그림자에도 밝기 차이를 넣어 작업합니다.

눈
#feefd0

눈그림자
#eec9b6

1차명암
#f9d0be

홍조
#f9b598

2차명암
#f7aa9a

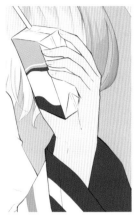 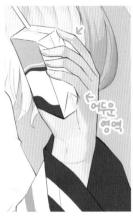 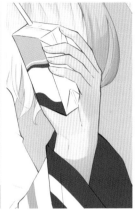 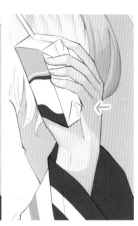

1차명암
#f9d1b8

2차명암
#f0b39e

그림자
#e0aea3

22 손에 명암을 넣는 단계입니다. 오브젝트인 우유곽을 들고있는 손 모양에 유의하여 손가락 마디와 손등 부분에 어두운 색을 칠합니다.

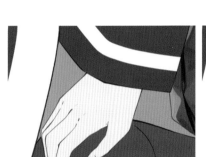

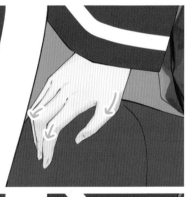

23 스쿠터의 시트를 짚고 있는 손에도 명암을 넣습니다. 손이 무언가를 짚고 있는 형태에 유의하며 손목과 손가락 마디에 어두운 색을 넣고, 경계에 선을 그어 입체감을 강조합니다.

1차명암
#f8d0b7

2차명암
#f3b59e

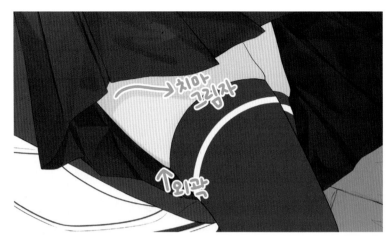

24 다리에 명암을 넣는 단계입니다. 치마가 날리며 가려지는 영역에 색을 칠합니다.

1차명암
#f2cfbc

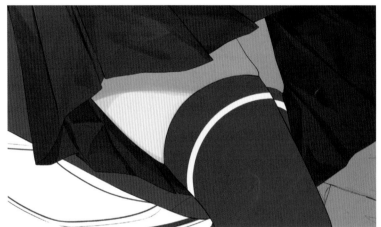

25 다리의 외곽 라인을 따라 어두운 색을 통해 강조해주면 입체감을 살릴 수 있습니다. 1차 명암 영역 위로 2차 명암을 칠합니다.

2차명암
#d19690

26 상대적으로 뒤쪽에 자리하는 부분에 푸른 색상을 엊어 거리감이 느껴질 수 있도록 터치하여 마무리합니다.

그림자
#bf7f80

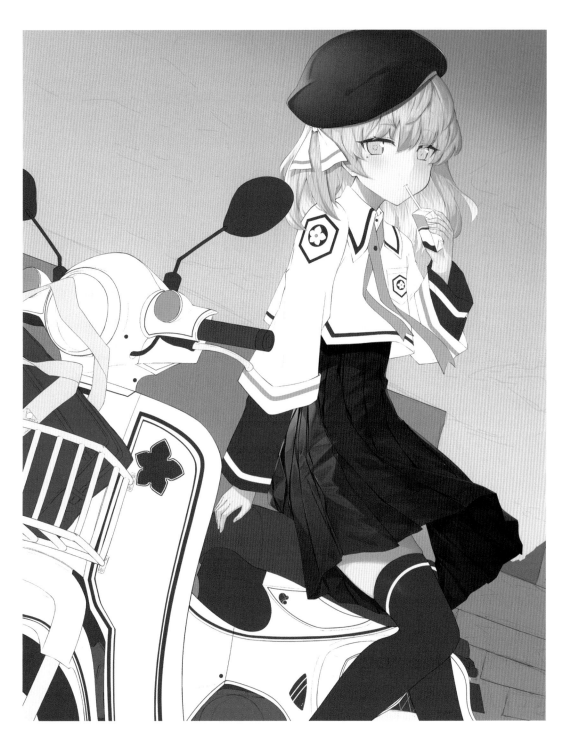

27 중간점검을 통해 빠진 부분은 없는지 확인하고, 다음 단계로 넘어갑니다.

28 눈에 색을 입히는 단계입니다. 밑색을 밝은 색으로 설정했으므로 어두운 색상을 사용하여 명암을 넣어갑니다.

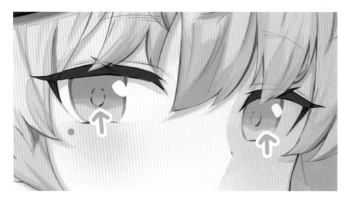

29 눈에 그림자가 지는 영역과 밸런스를 고려하여 명암을 넣습니다. 눈은 기본적으로 둥근 형태이므로 모양을 고려하여 작업합니다.

1차명암
#c28283

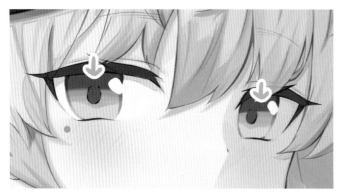

30 1차 명암을 작업한 영역 위에 한번 더 어두운 색을 얹어 캐릭터의 인상을 살려줍니다.

동공,2차명암
#674343

31 주변의 환경색을 고려하여 반사광을 넣고, 동공에도 색을 터치하여 생기있게 느껴지도록 진행합니다.

반사광1
#a2865e

반사광2
#6f476c

32 눈동자 안에 반사광을 넣고, 밝은 영역에 색상을 얹어 묘사합니다.

반사광3
#a138a1

반사광4
#ffe854

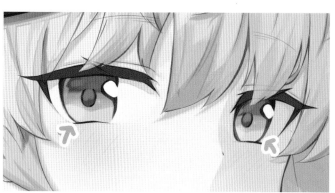

33 눈동자의 외곽 라인을 선을 따듯이 어두운 색상으로 강조하여 인상이 돋보일 수 있도록 합니다.

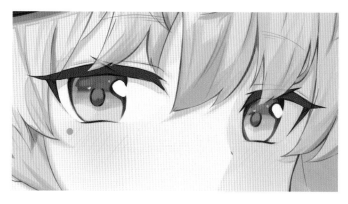

34 눈동자 안에 작은 빛표현을 더하여 깊이감 있는 눈매를 연출합니다. 본인의 취향에 맞게 꾸밈 요소를 넣으면 좋습니다.

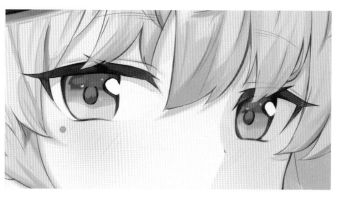

35 눈동자의 채색이 어느 정도 마무리 되었으므로, 눈꺼풀의 앞 뒤로 붉은 색상을 얹어 묘사합니다.
눈동자 채색이 마무리 되었습니다.

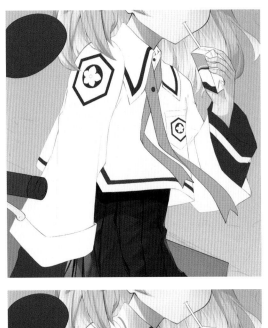
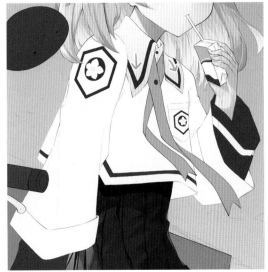
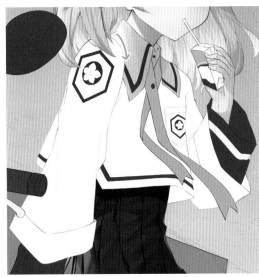
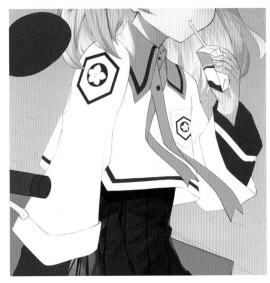

1차 명암
#e1bcb3

2차 명암
#baa3ad

36 카라에 명암 작업을 하는 단계입니다. 이후 상의에 명암 작업을 할 때에도 비슷한 순서대로 작업합니다. 먼저 양감을 잡고, 1차 명암이 들어가는 영역을 나눈 뒤 어두운 색상을 더해 마무리합니다.

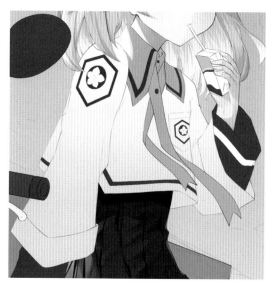
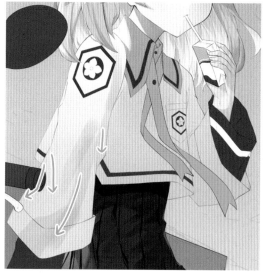

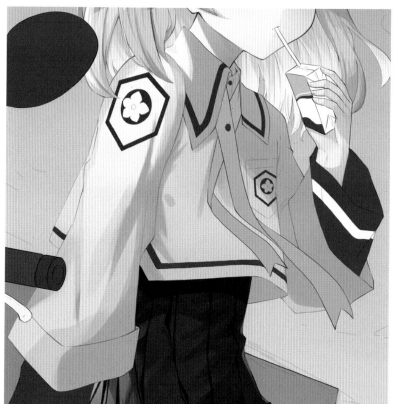

37 전체 면적에 기본적인 명암을 잡고, 천 특유의 질감을 표현하며 양감을 잡습니다. 옷 주름이 지는 영역을 먼저 구분하여 대략적으로 색을 칠해둡니다. 기본이 되는 영역을 기준으로 잡고 옷주름의 세부 묘사를 더합니다.

1차명암
#dab6ba

2차명암
#b8a1ab

외곽

그림자
#a098af

1차명암
#9c96ae

2차명암
#888399

38 선화 단계에서 미리 잡아두었던 옷 주름의 방향에 맞춰 명암을 넣습니다. 전체적인 색상이 너무 탁해지지 않도록 주의합니다. 옷의 접힌 부분과 소매의 두께감에 유의하여 외곽 라인을 강조해주면 훨씬 더 입체감 있는 그림을 그릴 수 있습니다.

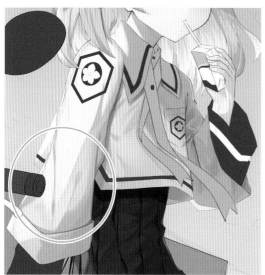

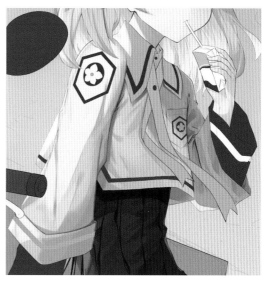

팔그림자
#8a7383

밝은영역
#fef7e7

어두운영역
#957b9e

39 팔 부분에 그림자를 넣어 명암 대비가 확실하게 느껴질 수 있도록 진행합니다. 인물의 좌측에서 빛이 들어오는 형태이므로, 밝은 영역을 나누어 빛 묘사를 더해 마무리합니다.

40 소매 영역에도 명암을 넣습니다. 차지하는 영역이 넓지 않으므로 면적을 많이 쪼개지는 않지만, 옷주름과 대비가 느껴질 수 있도록 입체감을 살려 진행합니다. 소매 파츠를 작업하며 우유곽의 디테일도 살려줍니다.

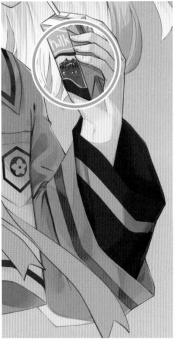

1차명암
#362827

2차명암
#251f1f

우유곽1
#35dce4

우유곽2
#475f4f

우유곽3
#32465f

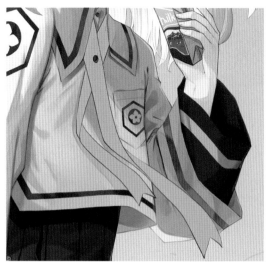
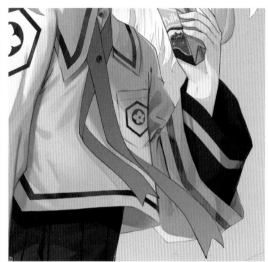

41 리본에 색을 입히는 과정입니다. 전체적으로 어두운 색상을 덮어 그림자를 묘사하고, 면을 나누어 입체적인 그림자를 넣습니다. 리본의 뒤집어지는 형태와 뒷면 등을 고려하여 명암을 칠하고, 빛의 방향에 맞추어 밝은 색상을 더합니다. 전체적인 색감과 밸런스가 맞도록 색상을 보정하여 마무리합니다.

1차명암	2차명암	밝은영역
#8b564e	#703523	#fda72c

42 스타킹에 명암을 넣는 단계입니다. 전체적인 밸런스를 고려하여 어두운 색상으로 먼저 양감을 잡아줍니다.

어두운영역
#16120f

43 다리의 전체적인 라인을 고려하여 명암을 넣고, 무릎 부위에 피부색을 터치하여 비춰보이는 연출을 더합니다. 훨씬 더 생기 있는 일러스트를 그릴 수 있습니다.

44 허벅지의 그림자 라인에 맞춰 스타킹 위에도 그림자를 넣어 마무리합니다.

피부
#ffe8bf

그림자
#37261f

어두운 영역

45 의상과 머리카락의 빛 묘사가 어느 정도 마무리되었으므로, 다시 얼굴 영역으로 되돌아와 전체적인 밸런스를 맞춰줍니다. 새로운 레이어를 추가하여 얼굴 전체에 색상을 얹어 그림자를 작업합니다. 어두운 부분과 빛을 받아 밝아지는 부분을 확실하게 구분하기 위하여 미리 영역을 나눕니다. 이 단계에서 인물의 오른쪽 턱 라인과 코 부분에 색상을 얹어 입체감이 느껴질 수 있도록 진행합니다.

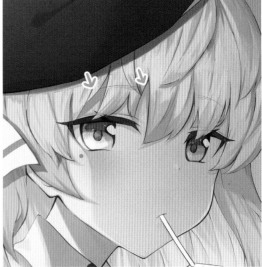

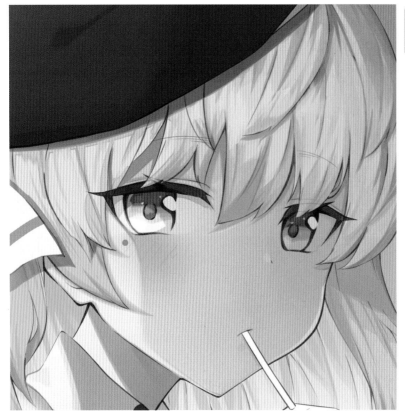

1차명암
#e79b8b

2차명암
#d39393

46 미리 나누어둔 영역에 다시 한 번 어두운 색을 덮어 작업합니다. 피부는 부드러운 영역이므로 경계를 명확히 하되, 그 부분이 각지거나 딱딱하게 보이지 않도록 섬세하게 작업합니다. 이 단계에서 전체적인 색감을 조절하여 눈동자의 빛이 돋보일 수 있도록 보정해주었습니다.

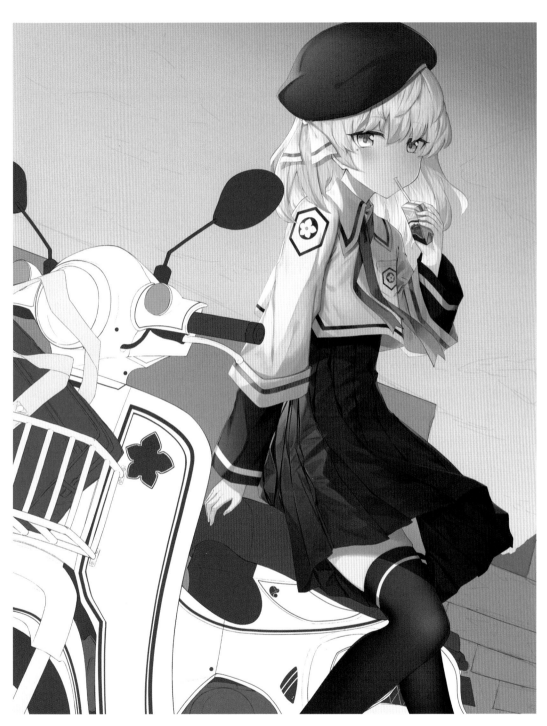

47 인물의 명암 작업이 완성되었습니다. 점검 후, 오브젝트에 명암을 넣어 묘사하는 단계로 넘어갑니다.

#5 오브젝트 명암 작업하기

01 면적을 나누어 명암을 넣는 단계입니다. 빛의 방향을 고려하여 밝은 부분과 어두운 부분을 나누고, 그에 맞춰 색을 입힙니다. 그림자가 지는 부분은 사물의 형태를 고려하여 채색합니다. 인물의 밀도와 비교했을 때 위화감이 느껴지지 않도록 단계를 나누어 작업합니다.

스쿠터밑색
#fefaef

1차명암
#d7c2a5

그림자
#b69b86

2차명암
#896f5e

02 색상닷지 레이어를 활용하여 빛을 보다 선명하고 화사하게 강조합니다. 레이어를 추가하며 작업해둔 명암이 흐려졌다고 판단되어, 새로운 레이어를 추가하여 명암을 묘사했습니다.

빛을 받아 그림자가 분명하게 지는 영역에 그림자를 넣고, 외곽선을 강조하여 입체감이 느껴지도록 진행합니다.

1차명암
#795b53

2차명암
#674845

03 스쿠터 앞쪽에 자리한 가방의 그림자를 추가로 작업하고, 아래쪽에 푸른색상을 터치하여 원근감이 느껴질 수 있도록 작업합니다. 외부 라인에 선을 따듯 밝은 색상을 덧그려 세부적인 퀄리티를 높여줍니다. 마무리 작업으로 스쿠터에 문양을 넣고, 부속품에 색을 입혀 마무리합니다.

가방밑색	지퍼라인	1차명암	2차명암
#2e567a	#cdcfcc	#25476a	#112645

04 가방에 명암 작업을 하는 단계입니다. 기본적인 양감을 잡은 뒤, 가려지는 영역을 고려하여 그림자가 지는 영역에 색을 입힙니다. 특유의 재질감을 나타낼 수 있도록 주의하되, 전체적인 색상이 너무 어두워지지 않도록 합니다.

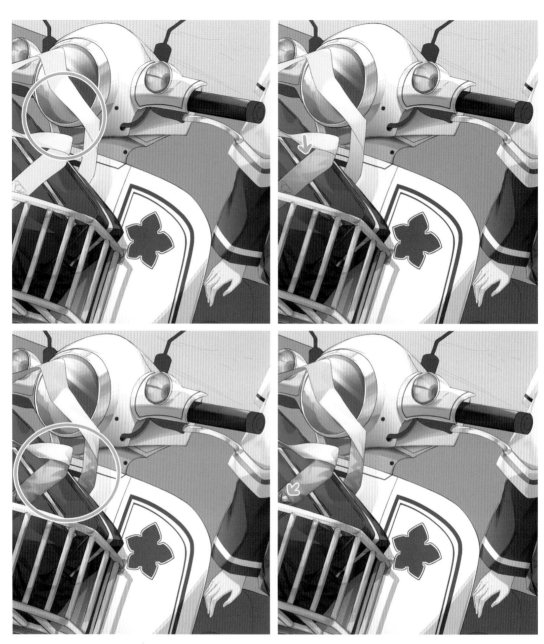

1차명암
#b0bbc1

2차명암
#506673

05 가방끈에 명암 작업을 하는 단계입니다. 전체적인 밑색을 어둡게 채색하였다고 판단되어, 먼저 밝은 색상을 더해 명암을 나누어줍니다. 이후 그림자가 지는 부분과 가방끈의 뒷면에 해당하는 부분에 주름 묘사를 더해 마무리합니다.

06 인물이 앉아있는 모습과 그 그림자를 고려하여 명암을 넣어 색을 칠합니다.

시트밑색
#6d422f

스쿠터밑색
#fefaef

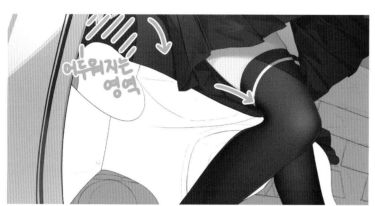

07 가장 먼저 빛을 받지 않는 영역을 구분하고, 인물의 형태에 맞추어 그림자를 넣습니다.

시트명암
#2d1c15

08 스쿠터의 바퀴와 엔진이 자리하는 위치에 어두운 색을 깔아 그림자를 먼저 묘사합니다. 이후 머플러에도 색을 칠합니다.

머플러1
#413936

머플러2
#5c1712

머플러3
#col-

09 미리 칠해둔 어두운 색상 위에 스쿠터 바퀴와 엔진에 밑색을 넣습니다.

10 엔진과 바퀴에 그림자와 명암 묘사를 하는 단계입니다. 바퀴는 타이어 특유의 재질감을 살려 색을 칠합니다.

11 전체적인 명암 밸런스를 고려하여, 푸른 색체를 터치해 원근감을 살려줍니다.

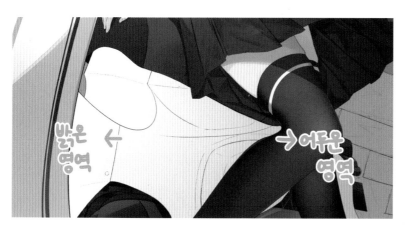

12 스쿠터의 바디 커버 부분에 명암을 넣습니다. 먼저 밝은 영역과 어두운 영역을 구분합니다.

밝은영역
#fefaef

어두운영역
#dec5be

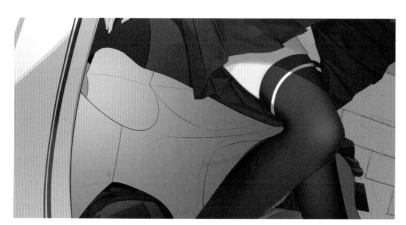

13 구분한 영역의 흐름에 맞추어 1차 명암을 넣습니다.

1차명암
#6f5562

14 전체적인 명암의 흐름을 따라 어두운 면과 밝은 면을 나누어 색을 넣습니다. 스쿠터의 부품에의해 그림자가 지는 부분도 한번 더 잡아둡니다.

2차명암
#492f38

15 인물의 다리 뒤쪽에 푸른 색을 사용하여 금속 특유의 재질감이 느껴 질 수 있도록 작업합 니다.

16 어느 정도 명 암 묘사가 마무리 되었으므로, 스쿠터의 프론트 부분 의 무늬와 맞추어 작 업합니다.

17 시트와 닿는 부분에도 무 늬를 넣고, 명암을 넣 어 마무리합니다.

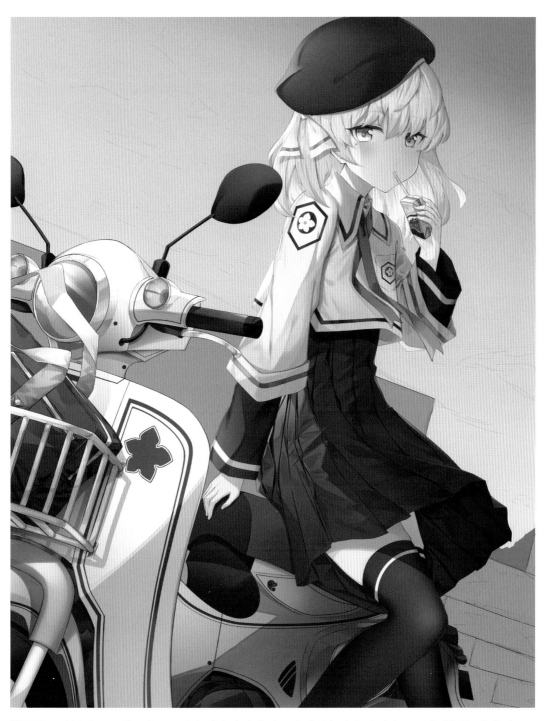

18 인물과 오브젝트인 스쿠터의 명암 작업이 마무리 되었습니다. 마지막으로 점검한 후, 배경 파트로 넘어갑니다.

#6 배경 작업하기

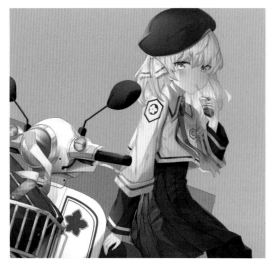

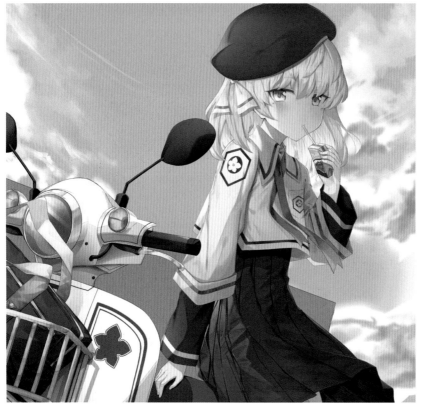

기본배경색
#5ec9ff

구름형태
#fef9dc

구름형태2
#a0c6eb

구름형태3
#66a2d8

01 배경 작업에 앞서, 임시로 깔아두었던 배경색을 지우고 새로운 레이어를 생성하여 작업합니다. 구름 특유의 부드러운 형태감을 위해 먼저 큰 덩어리를 잡고, 색상을 추가하여 작업합니다.

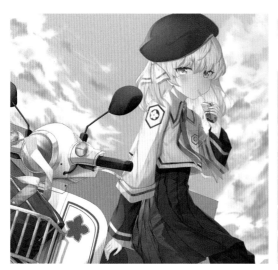
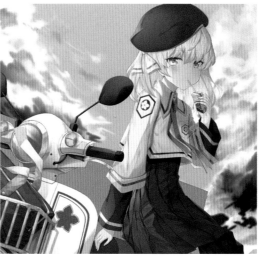
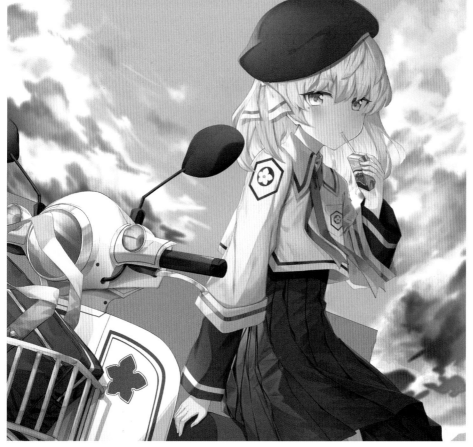

어두운영역
#0f285e

02 어느 정도 구름의 형태가 잡혔다면, 진한 색상을 사용하여 어두운 부분을 강조합니다. 덩어리진 형태감을 강조하여 색을 얹은 다음, 부드러운 지우개로 지워가며 작업하면 수월합니다.

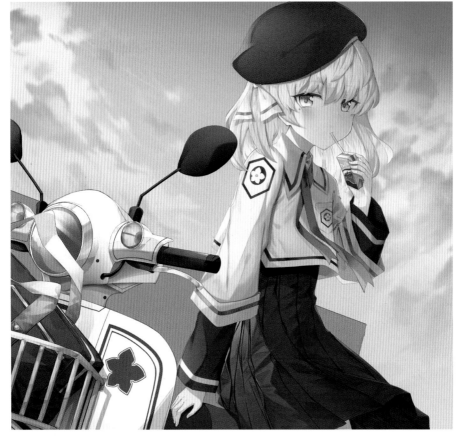

그라데이션1
ffbdcb

그라데이션2
f6ceaa

03 처음 임시로 지정한 배경의 석양이 지는 느낌을 연출하기 위하여, 차례로 레이어를 추가하여 묘사합니다. 전체적인 색감은 이후 보정 작업을 거쳐 잡아줍니다.

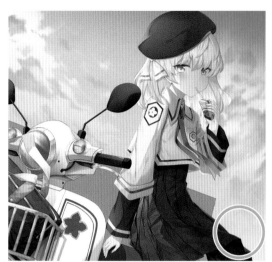
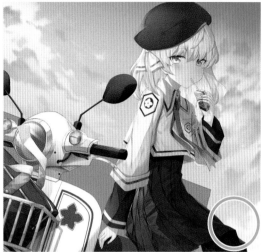

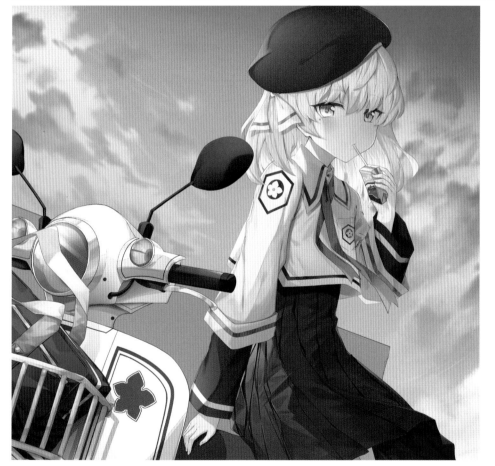

04 색상을 추가하며 가려진 구름 위로 새로운 구름을 그려 넣습니다. 배경과 인물이 확실하게 분리되어 보일 수 있도록 원근감을 살려주고, 톤커브 레이어를 사용하여 색감을 조절해줍니다.

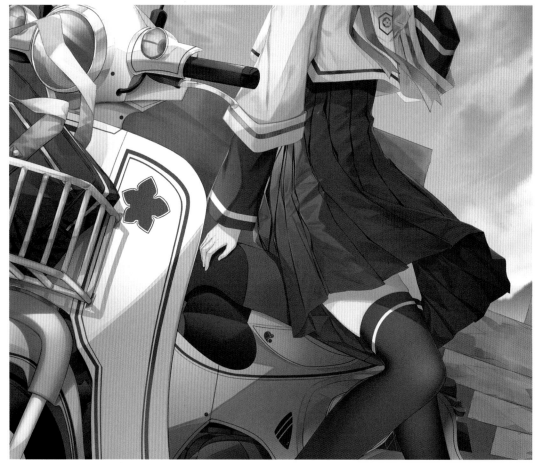

계단밑색
#897b78

계단벽면
#3e3d42

05 마지막으로 계단에 명암 작업을 하는 단계입니다. 전체적인 대비가
느껴질 수 있도록 색을 칠합니다.

06 인물의 뒤쪽에 위치한 계단 벽면의 색상을 어둡게 맞추고, 계단의 질감이 느껴지도록 터치합니다. 계단에도 높낮이에 따른 그림자를 넣어 입체감을 살려줍니다.

07 명암 작업이 마무리 되었으므로, 벽면을 따라 선을 따듯이 밝은 색상으로 빛 묘사를 더합니다. 훨씬 더 입체적이고 생동감 있는 그림을 그려낼 수 있습니다.

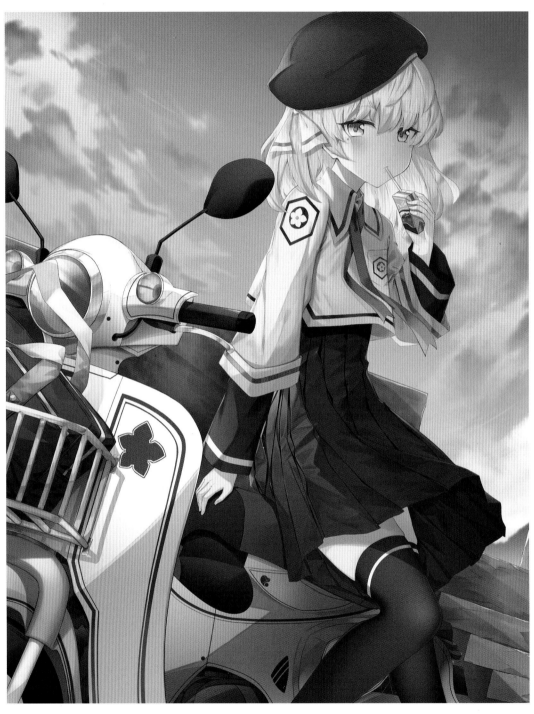

08 명암 작업을 마무리하고, 마지막으로 일러스트를 점검합니다.

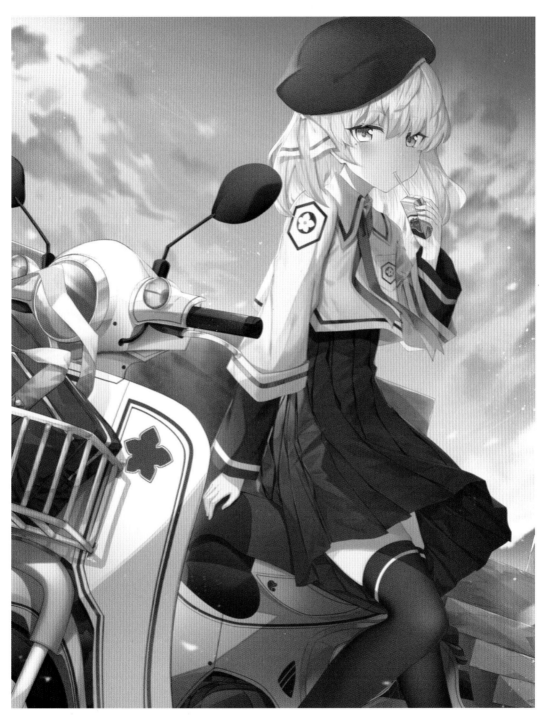

09 흐름을 거스르는 영역이 없다면, 취향에 따라 색감을 보정하여 일러스트를 마무리합니다. 일러스트가 완성되었습니다.

ILLUST MAKER

NEOACADEMY ILLUST TUTORIAL BOOK SERIES

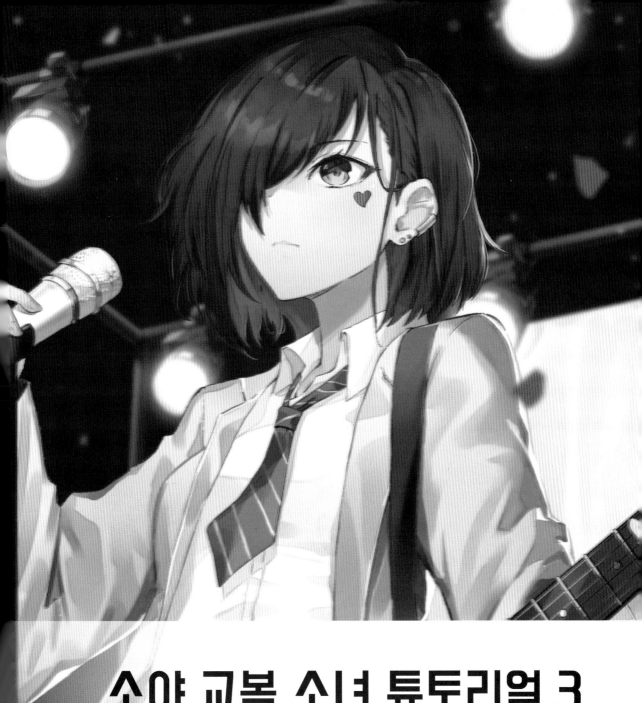

소야 교복 소녀 튜토리얼 3

 # #1 캐릭터의 컨셉 정하기

한 일러스트 내에 동일한 컨셉을 가진 인물이 여러 명 들어갈 때의 배치와 컨셉에 맞는 디자인 요소를 어떻게 넣으면 좋을지 다룬 그림입니다.

동일한 조건 속에서 작업할 때, 가장 쉽게 차이를 줄 수 있는 것은 캐릭터들이 입고있는 옷과 머리카락, 눈과 같은 포인트 색상들입니다.

이번에는 같은 색상의 교복을 입은 캐릭터들이지만 각자의 개성이 느껴질 수 있도록 오브젝트에 변화를 주어 화려한 일러스트를 작업합니다.

기타와 드럼, 마이크 같은 악기 재질 특유의 빛을 표현하고 레이어에 효과를 적용하여 묘사할 수 있는 방식을 간단히 수록했습니다.

인물의 인상에 따라 성격을 유추할 수 있도록 고려하여 배치하고, 단계를 나누어 작업합니다.

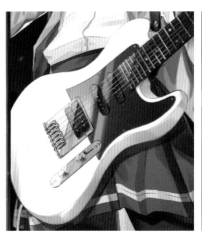 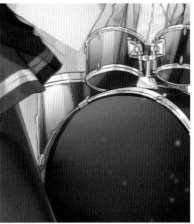

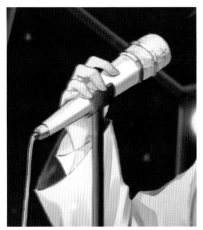

#2 스케치와 러프 작업하기

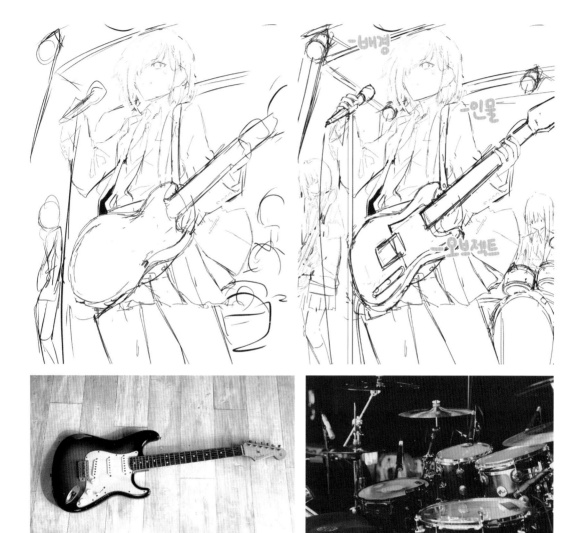

출처: https://c11.kr/83yz　　　　　출처: https://c11.kr/83z0

01 러프 스케치 단계입니다. 오브젝트 요소를 그릴 때에는 참고할 수 있는 자료들을 미리 준비한 상태에서 진행하는 것이 좋습니다. 인물과 주변의 배경요소, 오브젝트들을 고려하여 대략적인 스케치를 진행합니다.

#3 선화 작업하기

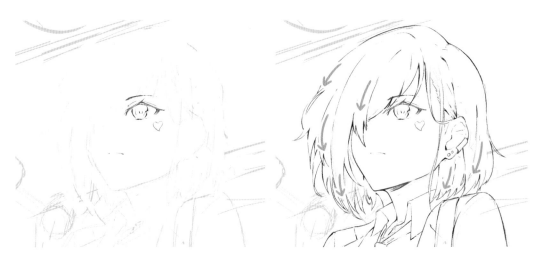

01 얼굴 영역부터 선화 작업을 시작합니다. 세밀하고 섬세하게 작업합니다.

02 이어 의상의 선화 작업을 진행합니다. 미리 옷 주름의 진행방향을 고려하여 선화 단계에서 작업해두면 편리합니다.
전체적인 주름의 방향은 채색을 진행하며 작업하게되므로, 이 단계에서는 간략한 틀만 잡아둡니다. 이어 치마의 주름을 살려 선화 작업을 진행합니다.

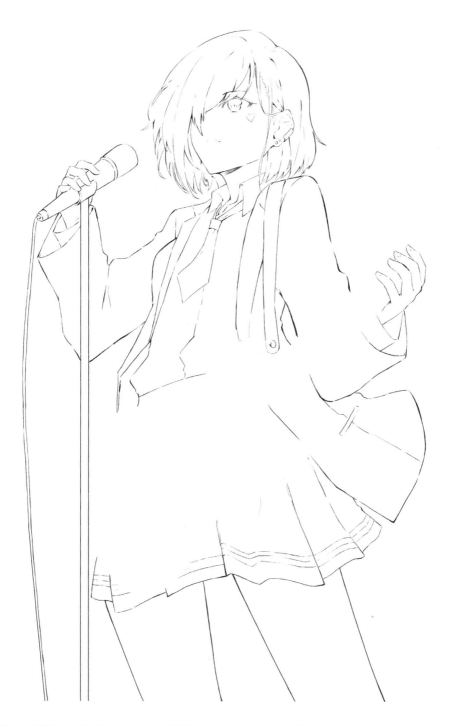

03 스탠딩 마이크의 선화까지 작업하고, 오브젝트 작업에 들어가기 전 인물의 선화를 한 번 더 점검합니다.

04 기타의 선화 작업 단계입니
다. 클립스튜디오의 직선툴
⟋ 기능을 이용하여 작업하면 수월합
니다.

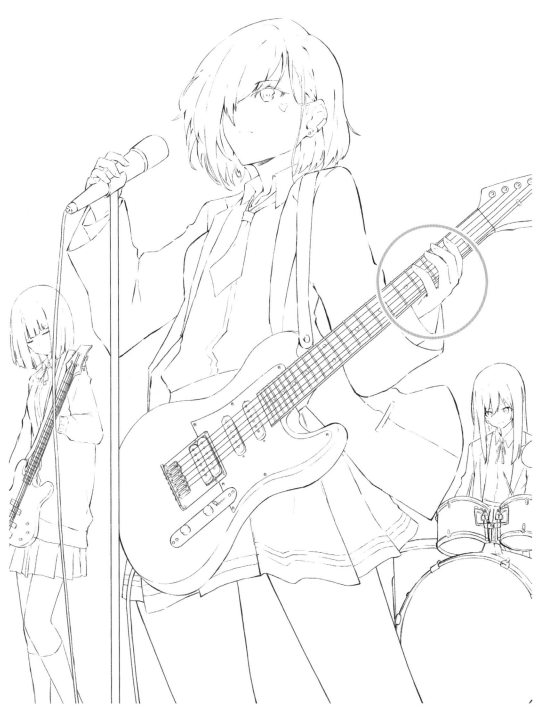

05 기타를 잡고있는 손과 겹치는 부분들을 지우개로 정리하고, 배경에 자리한 인물의 선화를 마무리합니다.

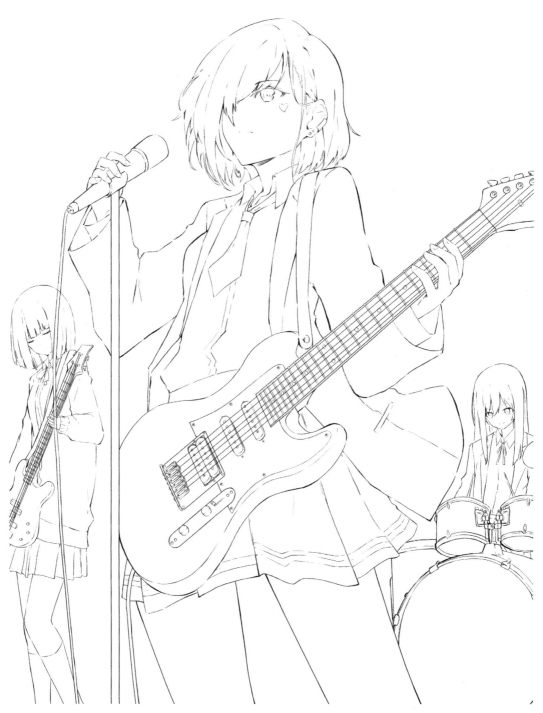

06 선화 작업이 완료되었습니다. 밑색 작업에 들어가기전 마지막으로 선화를 점검하여
어색한 부분은 없는지 확인 후 다음 단계로 넘어갑니다.

#4 밑색 작업하기

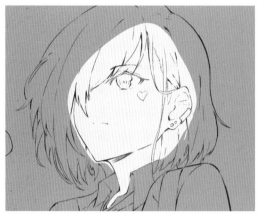

피부
#fbead8

01 얼굴 영역과 피부 영역에 밑색 작업을 합니다. 배경 색은 피부색을 쉽게 확인할 수 있도록 임시로 바꿔주었습니다.

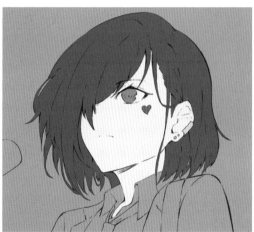

02 눈동자와 머리카락에도 밑색 작업을 합니다. 영역을 침범하지 않도록 세밀하게 진행합니다. 이후 밝은 색상이 기본이 되는 기타에 밑색을 넣습니다.

눈동자
#7087a7

하트무늬
#c93267

기타
#fffdf6

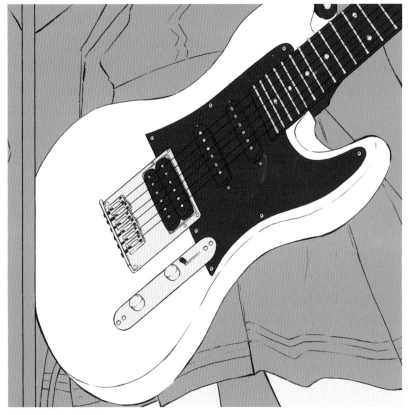

03 참고 자료를 확인하며 기타에 밑색 작업을 진행합니다. 색상을 알아보기 쉽도록, 밝은색 > 어두운 색 > 밝은 색 순서대로 진행하였습니다. 사물의 상하관계를 고려하며 작업하면 좋습니다.

기타(어둠)
#2d2f3c

기타(밝음)
#fee5bd

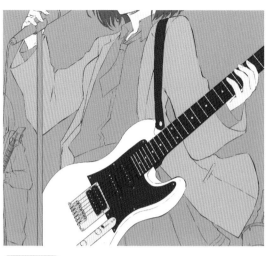
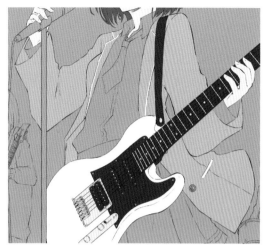

교복자켓
#cdb9a0

04 교복 자켓에 밑색 작업을 하는 단계입니다. 기타의 영역을 침범하지 않도록 주의하며 작업하고, 그 위에 새로운 레이어를 추가로 생성하여 주머니와 단추를 칠해주었습니다.

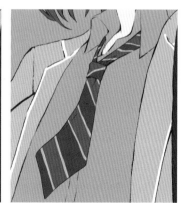

넥타이밑색
#59432c

체크무늬1
#cdb9a0

체크무늬2
#7e4647

05 넥타이에 밑색을 넣는 단계입니다. 먼저 기본이 되는 색상을 칠하고, 새로운 레이어를 생성하여 넥타이에 체크 무늬를 넣습니다. 밑색은 너무 튀지 않는 색상으로 진행합니다.

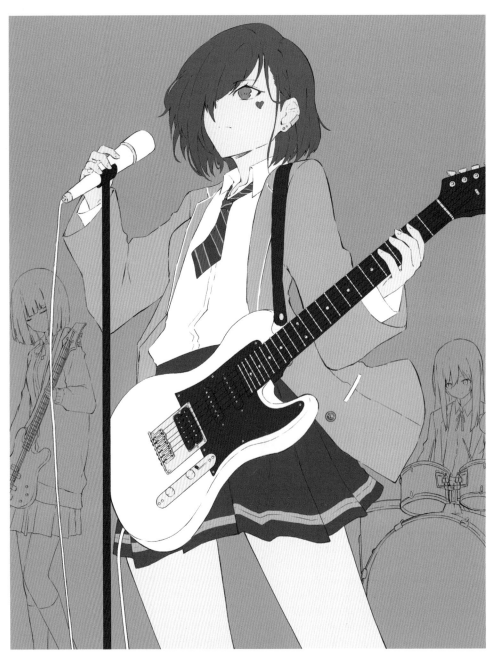

치마
#58442c

06 비어있는 영역에 밑색 작업을 시작합니다. 전체적인 밸런스를 헤치지 않도록, 먼저 칠한 인물의 색상과 비슷한 계열로 진행합니다.

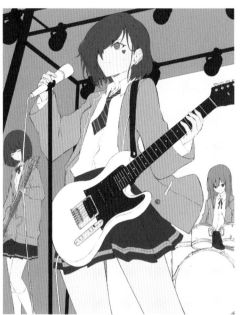
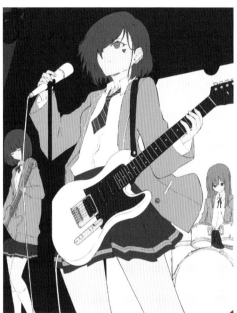

07 인물의 밑색 작업이 마무리되었으므로, 배경 파츠로 넘어갑니다. 대략적인 색상을 작업해두고 명암을 칠하며 채워 나갑니다.

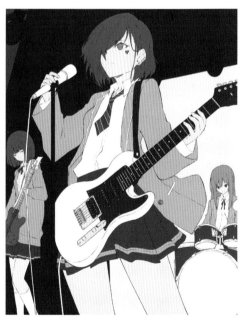
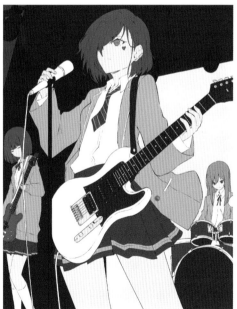

08 오브젝트에도 밑색을 넣습니다.

무대의 천
#f9f1e4

조명과 기둥
#332139

무대의 벽
#4c1733

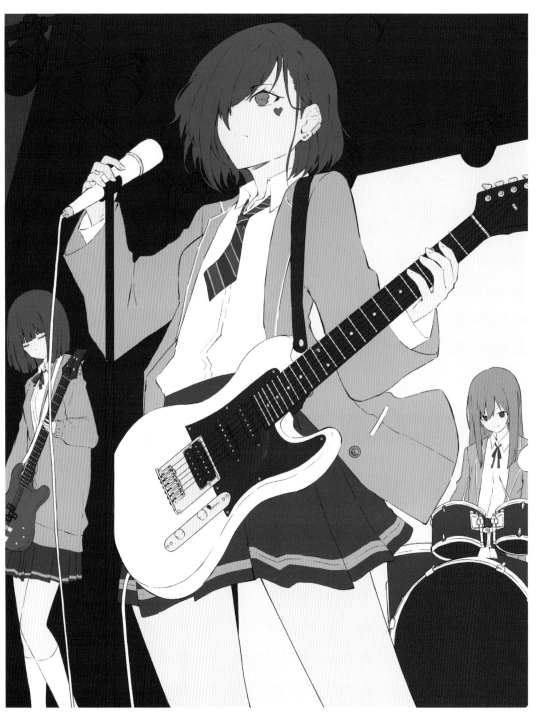

드럼(밝음)
#8b204a

드럼(어둠)
#2d2f3c

기타
#225e7a

09 밑색 작업이 마무리 되었습니다. 빈 공간은 없는지 마
지막으로 점검한 후 명암 작업 단계로 넘어갑니다.

#5 명암 작업하기

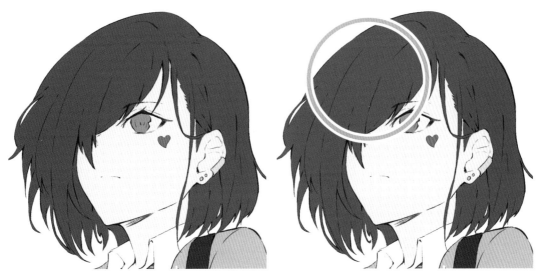

밑색
#644644

양감
#5f484e

01 머리카락에 명암을 넣는 단계입니다. 가장 먼저 새로운 레이어를 생성하여, 명암을 작업할 영역에 부드러운 브러쉬를 사용하여 양감을 잡습니다.

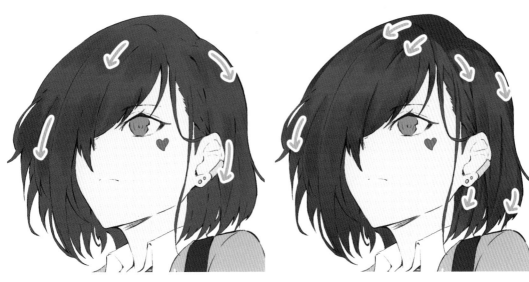

1차명암
#4a2630

02 다음으로 머리카락의 밝은 면과 어두운 면을 나누어 명암을 칠합니다. 머리카락 특유의 결을 묘사하되, 큰 덩어리감을 헤치지 않도록 유의합니다.

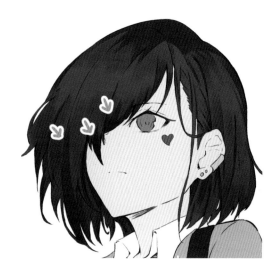

03 머리카락의 흐름과, 얼굴의 영역이 겹쳐 어두워지는 부분에 명암을 작업합니다. 전체적인 색감이 너무 어두워지지 않도록 색상을 조절하는 것이 중요합니다.

2차 명암
#3f1e25

04 선화 단계에서 머리카락을 그려둔 흐름에 맞춰 선을 따듯이 결 묘사를 추가합니다. 머리카락의 큰 덩어리감을 헤치지 않는 선에서 흐름에 맞춰 그려넣어 입체감을 살려줍니다.

05 머리카락의 작업이 어느 정도 마무리 되었으므로, 뒷머리 영역을 작업합니다. 전체적인 색감이 너무 무거워 보이지 않도록 새로운 레이어를 추가하여 밝은 색상을 터치합니다.

뒷머리
#745a5b

06 하이라이트 작업에 들어가기 전, 머리카락 결을 한 번 더 다듬어줍니다. 진한 색으로 덩어리감을 살려 작업합니다. 어두운 색상이 추가되어 훨씬 더 입체감있는 머리카락 특유의 부드러운 흐름을 표현할 수 있습니다.

덩어리감
#5f484e

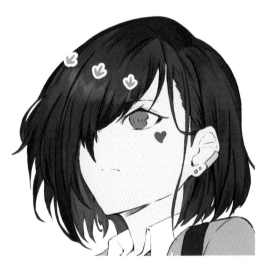

07 머리카락에 하이라이트를 작업합니다. 하이라이트에서도 머리카락의 결과 흐름이 느껴질 수 있도록 두상의 형태에 맞추어 색상을 칠합니다. 하이라이트를 얹은 뒤, 부드러운 지우개로 지워가며 묘사하면 자연스럽게 연출할 수 있습니다.

하이라이트
#785c51

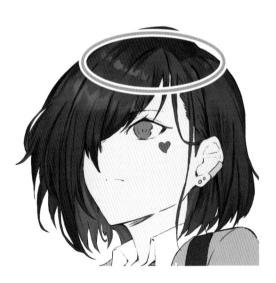

08 1차로 얹은 하이라이트 영역 위에 하이라이트를 한 번 더 얹어 머리카락의 광택과 윤기를 표현합니다. 인물의 위쪽에서 조명이 빛나는 일러스트를 그릴 예정이므로, 그것을 고려하여 작업합니다.

1차명암
#eca39c

09 피부 영역에 명암을 작업합니다. 피부는 부드러운 영역이므로 에어브러쉬를 사용하여 전체적으로 부드럽게 양감을 잡습니다. 이후 머리카락 결에 맞추어 1차 명암 영역을 구분합니다.

1차명암
#fec7b3

2차명암
#f6a298

10 귀 안쪽과 셔츠 카라로 그림자가 지는 부분에도 명암을 작업합니다. 1차 명암을 잡고, 그 위에 2차 명암을 얹어 경계가 명확하게 보일 수 있도록 진행합니다.

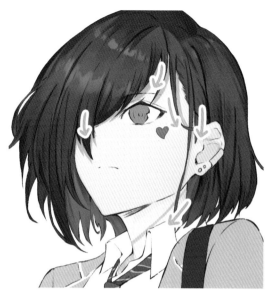

2차명암
#d89698

11 2차 명암을 작업합니다. 1차로 명암을 작업한 영역 안에서 색상을 추가하여 진행합니다. 경계가 지는 부분에는 에어브러쉬 사용을 최소화하여 입체감을 헤치지 않도록 주의합니다.

그림자
#ba8688

12 미리 경계를 나눠둔 그림자 영역에 어두운 색상을 채워 그림자 표현을 명확하게 합니다. 턱 아래쪽으로는 빛을 상대적으로 덜 받는 영역이므로, 가장 어둡게 명암을 넣습니다. 이후 눈꺼풀 그림자와 아이홀을 묘사하여 마무리합니다.

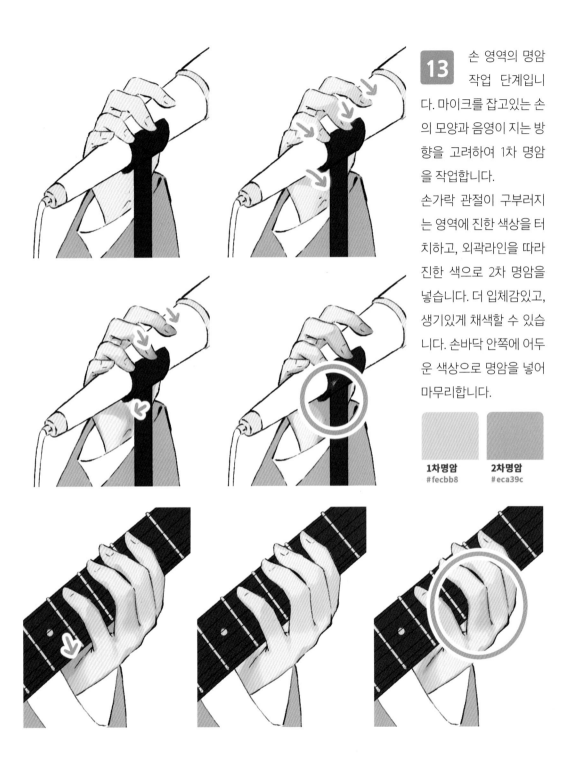

13 손 영역의 명암 작업 단계입니다. 마이크를 잡고있는 손의 모양과 음영이 지는 방향을 고려하여 1차 명암을 작업합니다.

손가락 관절이 구부러지는 영역에 진한 색상을 터치하고, 외곽라인을 따라 진한 색으로 2차 명암을 넣습니다. 더 입체감있고, 생기있게 채색할 수 있습니다. 손바닥 안쪽에 어두운 색상으로 명암을 넣어 마무리합니다.

1차명암	2차명암
#fecbb8	#eca39c

14 다리에 명암을 넣습니다. 그림자와 조명이 위에서부터 내려오는 형태임을 고려하여 묘사합니다.

1차명암
#eeaea2

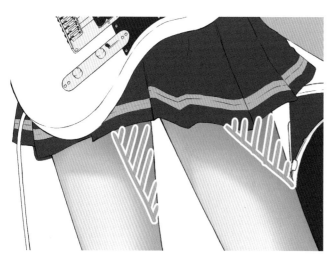

15 피부는 부드러운 영역이므로 특유의 형태감을 살려 묘사하되, 밝은 부분과 어두운 부분의 경계가 너무 흐려지지 않도록 주의합니다. 더 어두워지는 부분에 그림자를 넣습니다.

2차명암
#d28a8b

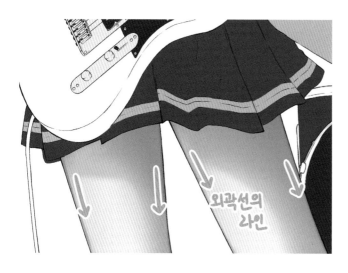

16 다리의 외곽선 라인에 선을 따듯이 어두운 색을 입혀 선명하게 보일 수 있도록 합니다. 훨씬 더 입체감 있는 그림을 묘사할 수 있습니다.

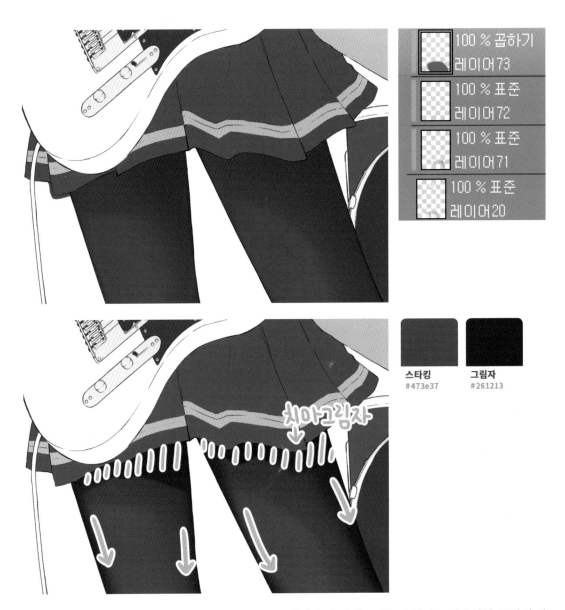

	100 % 곱하기
	레이어73
	100 % 표준
	레이어72
	100 % 표준
	레이어71
	100 % 표준
	레이어20

스타킹
#473e37

그림자
#261213

치마그림자

17 일러스트 작업 진행중에 스타킹을 신고있는 형태가 더 자연스러울 것 같다고 판단되어, 곱하기 레이어를 사용하여 전체에 어두운 명암을 입혀주었습니다. 이 단계에서 치마의 주름 모양 그림자를 넣고, 다리의 외곽 라인을 한 번 더 잡아주는 것으로 마무리합니다.

18 눈동자에 명암을 넣고, 홍채를 묘사하는 단계입니다. 어두운 색과 밝은 색을 추가하여 채색합니다.

눈밑색
#7087a7

19 먼저 어두운 색을 사용하여 눈동자에 그림자가 지는 영역을 묘사합니다. 눈동자의 형태가 둥근 것을 감안하여 동공과 홍채의 틀을 잡습니다.

눈그림자
#172c65

20 밝은 색상을 사용하여 눈동자의 홍채 부분을 묘사합니다.

홍채묘사
#5ec1ea

21 눈 그림자 영역에 어두운 색상을 추가하여 인상이 또렷하게 보일 수 있도록 작업합니다.

눈그림자2
#060b42

22 하이라이트와 반대되는 부분에 반사광을 칠합니다. 눈동자에 맑고 투명한 느낌을 추가할 수 있습니다.

반사광1
#0a3546

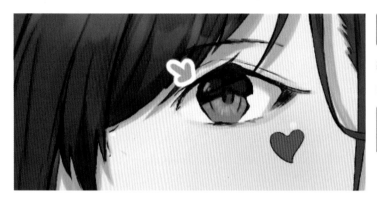

23 반사광을 칠한 영역 위쪽으로 조명 색상을 고려하여 작은 하이라이트를 넣습니다.

하이라이트
#c9af41

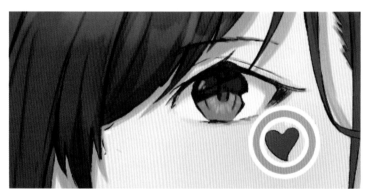

24 눈동자 묘사가 어느 정도 마무리 되었으므로, 볼의 하트 스티커에도 가볍게 명암을 넣습니다.

25 마무리 단계로 눈동자의 아랫부분과, 하트 스티커의 앞쪽 부분에 색상닷지 레이어를 사용하여 밝은 빛을 넣어줍니다.

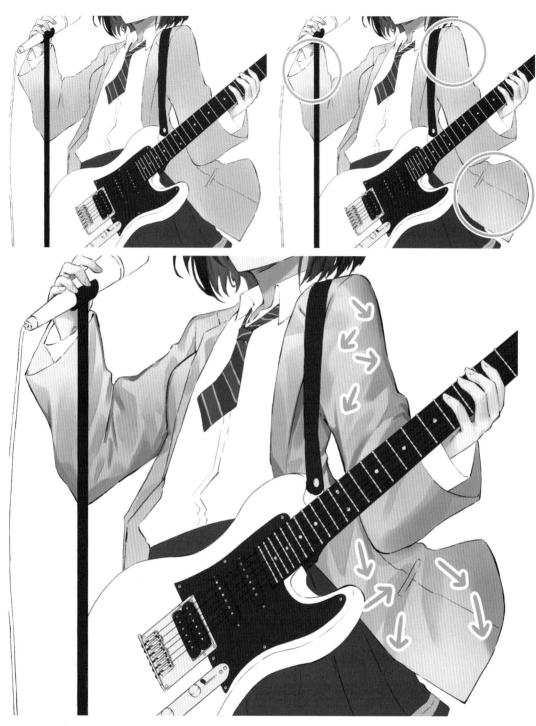

26 교복 자켓에 명암을 넣는 단계입니다.

너무 무겁거나 가벼워 보이지 않도록 주의하며, 가장 먼저 전체적인 양감을 작업합니다.

이후 옷의 주름이 지는 가장 큰 방향을 잡고, 기준에 맞추어 1차 명암을 작업합니다.

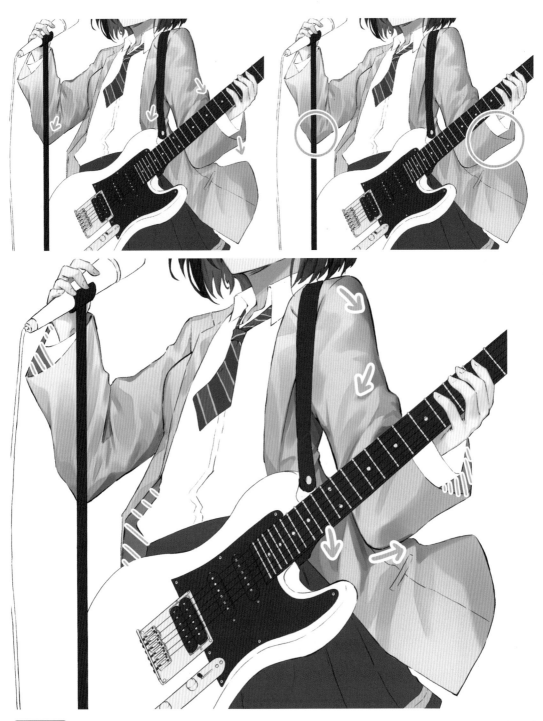

<table>
<tr><td>27</td><td>1차 명암이 잡히는 영역의 색상을 좀 더 어둡게 조절하고, 그림자가 지는 영역에 회색빛이 섞인 색상을 터치하여 전체적인 색감을 맞춰줍니다. 이후 구김이 많이 가는 곳과 상대적으로 빛을 덜 받는 영역에 어두운 색상으로 2차 명암을 작업합니다.</td></tr>
</table>

2차 명암
#816243

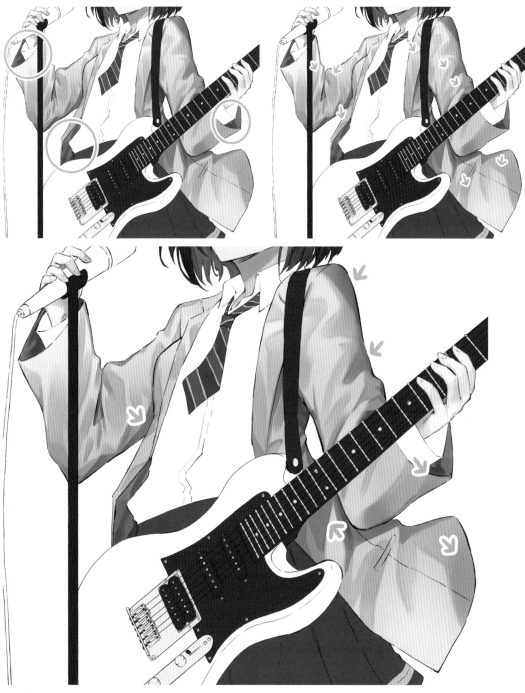

주름묘사
#604729

경계선
#

그림자
#706866

28 어두운 색으로 2차 명암영역의 안쪽에 교복 자켓 특유의 재질감이 느껴질 수 있도록 주름을 작업합니다. 영역이 넓지 않아 면적을 많이 나눌 필요는 없지만, 입체감이 느껴지도록 작업합니다. 이후 어두운 면과 밝은 면의 경계에 선을 그어 명확하게 연출합니다.

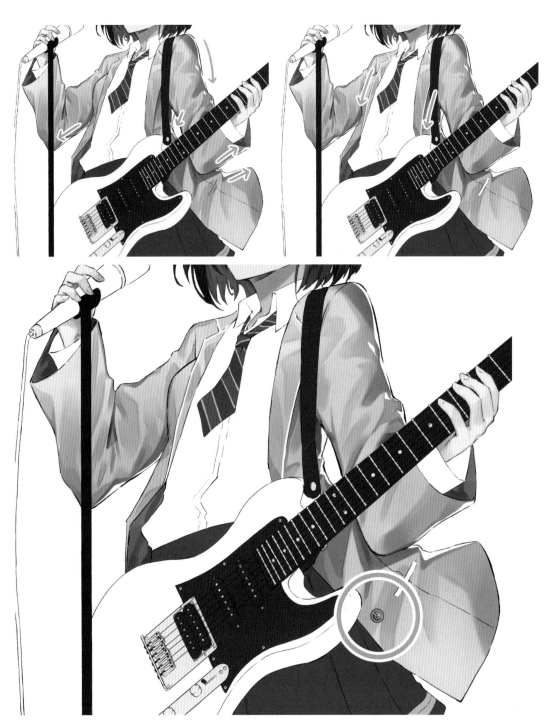

29 명암 작업이 마무리 되었으므로, 빛 묘사를 작업합니다. 빛 작업을 할 때에는 어두운 영역과 바로 이어지도록 작업하면 보다 선명한 대비를 줄 수 있습니다. 교복 자켓의 주머니에도 색을 입히고, 단추를 묘사합니다.

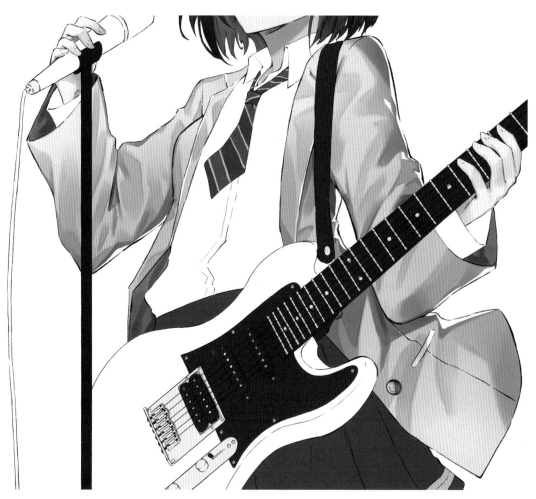

30 교복 자켓의 명암 작업이 마무리 되었습니다. 전체적인 색감과 묘사에 어색한 부분은 없는지 점검하고, 다음 파츠의 명암 작업으로 넘어갑니다.

31 셔츠에 명암 작업을 하는 단계입니다. 셔츠의 색상이 밝은 편이므로, 너무 어두운 색을 골라 전체적인 색감이 탁해지지 않도록 주의하며 색을 칠해 나갑니다.

32 먼저 1차 명암 영역을 나누어 셔츠 특유의 옷주름을 묘사합니다. 신체에 바로 붙어있는 소재가 아니기 때문에 어느 정도 부피감이 느껴질 수 있도록 작업합니다.

1차명암
#f3e5e2

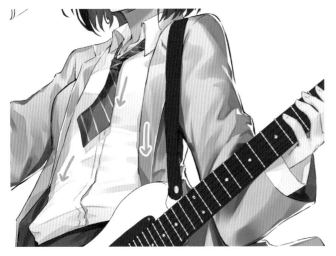

33 1차 명암 작업이 마무리 되었으므로, 2차 명암을 작업합니다. 1차 명암을 작업한 부분에서 색이 진해지는 옷주름이 겹치는 부분과 그림자가 지는 부분 위주로 어두운 색상을 터치합니다. 셔츠 묘사가 마무리되었습니다.

2차명암
#bfb6cb

경계선
#e8d3d2

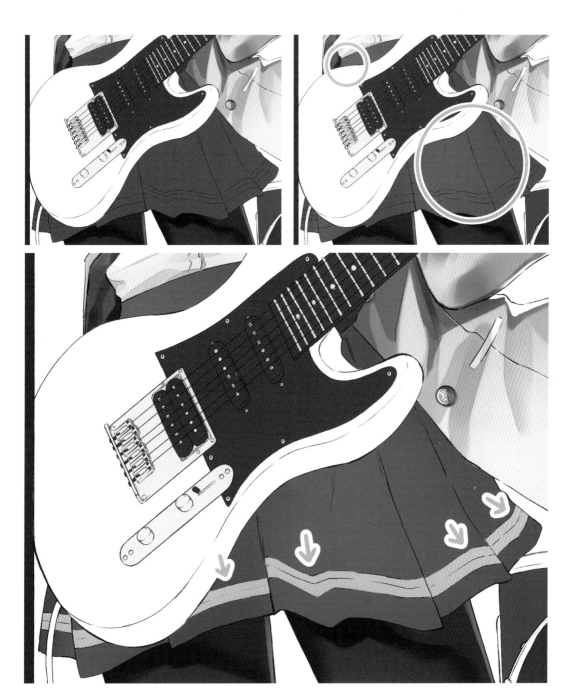

밑색
#58442c

양감
#68523a

치맛단
#cdb9a0

34 치마에 명암을 넣는 단계입니다. 가볍게 양감을 잡은 다음, 치마의 단 부분에 밑색을 넣습니다.

치맛단주름
#dcc7ac

1차명암
#513c2b

35 새로운 레이어를 추가하여, 치마의 주름을 묘사합니다. 치마단 부분에 명암을 넣어 구겨진 부분을 묘사하고, 어두운 색상을 사용하여 1차 명암을 잡습니다.

2차명암
#1e1b24

그림자
#282840

36 1차 명암이 작업된 영역 위로 기타로 어두워지는 그림자를 묘사합니다. 기타의 형태를 따라 묘사하며, 밝은 부분과 어두운 부분이 명확하게 구분될 수 있도록 경계를 분명하게 구분합니다.

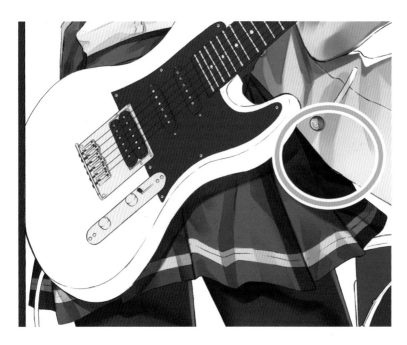

37 교복 자켓으로 그 림자가 지는 부분 에 어두운 색상을 터치하여 2차명암을 묘사합니다.

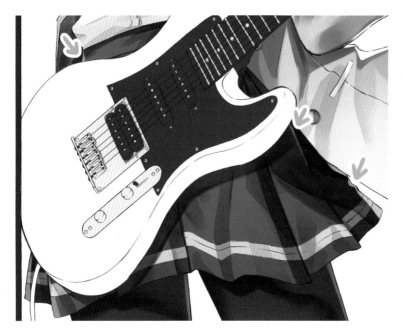

38 디테일 묘사가 어 느 정도 마무리 되었으므로, 빛이 들어오는 영역에 색상을 터치하여 묘 사합니다. 치마 묘사가 마 무리 되었습니다.

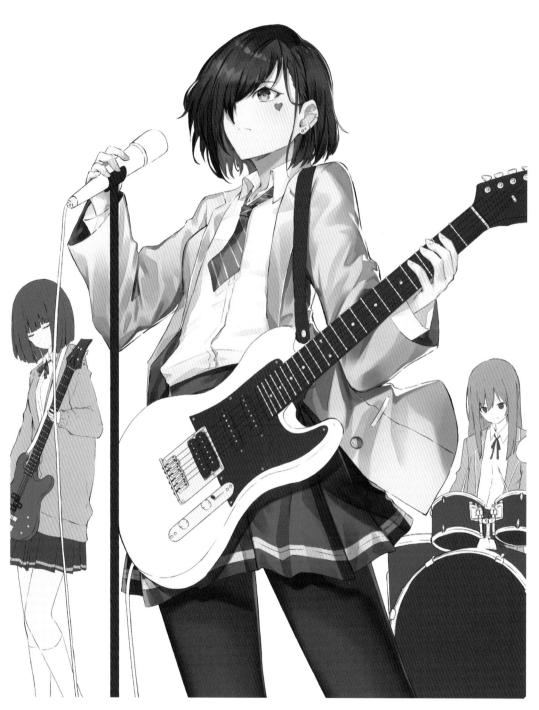

39 중간 점검을 통하여 전체적인 디테일을 확인하고, 다음 단계인 오브젝트 채색으로 넘어갑니다.

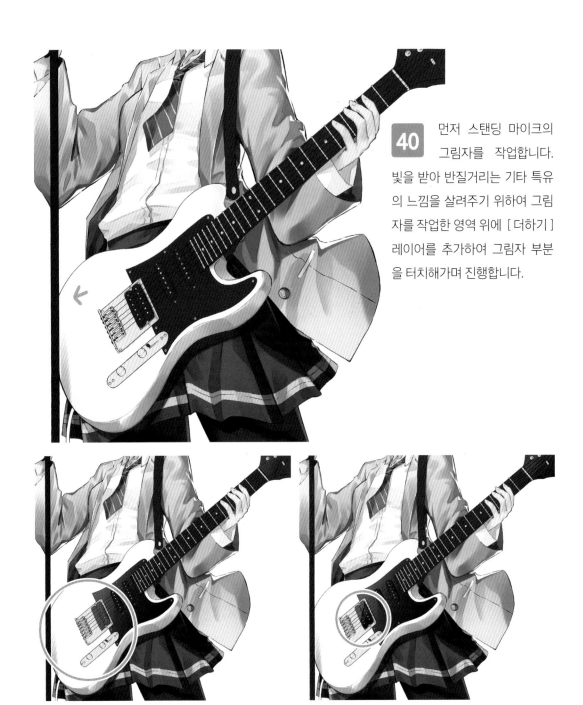

40 먼저 스탠딩 마이크의 그림자를 작업합니다. 빛을 받아 반짝거리는 기타 특유의 느낌을 살려주기 위하여 그림자를 작업한 영역 위에 [더하기] 레이어를 추가하여 그림자 부분을 터치해가며 진행합니다.

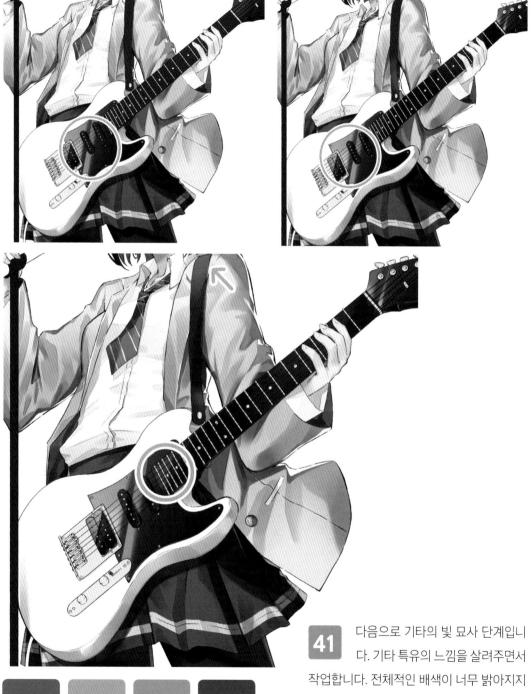

41 다음으로 기타의 빛 묘사 단계입니다. 기타 특유의 느낌을 살려주면서 작업합니다. 전체적인 배색이 너무 밝아지지 않도록 고려하며 색을 칠합니다. 빛을 강하게 받는 부분을 밝게 터치합니다.

어깨의끈
#5c5e77

기타의빛1
#d0a570

기타의빛2
#c88c82

기타의빛3
#4e4d38

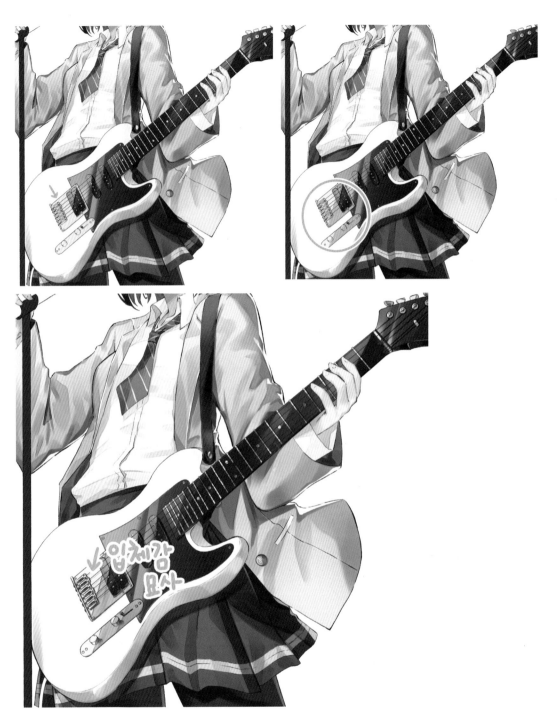

1차명암
#b5adc2

2차명암
#a9a0bd

42 어느 정도 빛 묘사가 마무리 되었으므로 외곽선과 음영을 강조하여 입체감을 살려줍니다. 어두운 색상을 사용하여 선을 따듯이 묘사하여 마무리합니다.

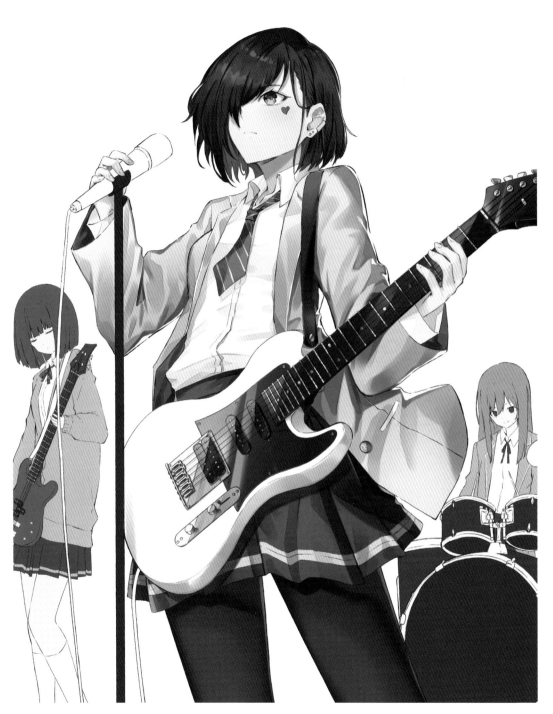

43 오브젝트 채색이 완료되었습니다. 배경 파트로 넘어가, 뒤쪽의 인물과 악기 채색에 들어갑니다.

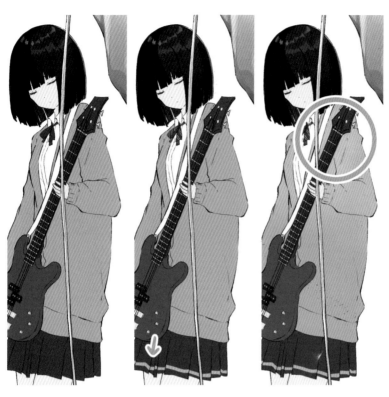

44 먼저 뒤쪽의 인물에 색을 입히는 과정입니다. 가장 먼저 작업한 인물의 채색 단계와 비슷하게 먼저 치마의 단에 색을 넣고, 밝은 색상을 터치하여 기본적인 양감을 잡습니다.

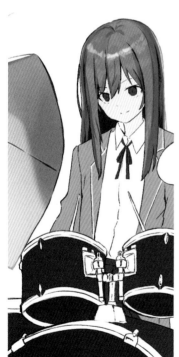
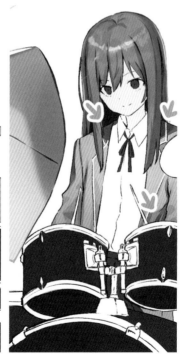
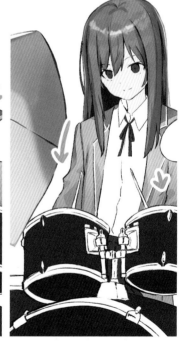

45 우측의 인물에도 명암을 넣습니다.

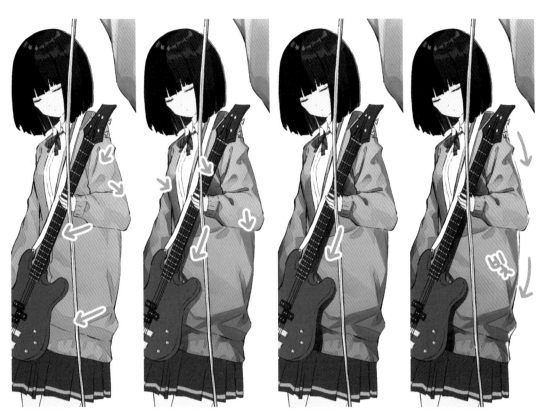

46 양감을 잡은 후, 새로운 레이어를 생성하여 1차 명암의 위치를 잡습니다. 주름이 지는 부분과 가디건 특유의 도톰한 두께감이 느껴질 수 있도록 2차 명암을 작업합니다. 마지막으로 기타의 그림자를 그려넣고, 빛을 묘사하여 마무리합니다.

인체 굴곡을 생각하자

교복을 입은 여자아이를 그릴 때 가장 많이 사용하게되는 오브젝트가 바로 가디건입니다. 특유의 두께감으로 주름이 깊게 들어가는 경우가 많으므로, 사진 자료를 참고하여 드로잉하는 것이 좋습니다. 여러 디자인이 다양하게 존재하므로 그림에 어울리는 디자인이 무엇인지, 색상은 어떻게 조합하는 것이 좋은지 관찰하고 자료를 바탕으로 그려봅니다.

출처: https://c11.kr/8402

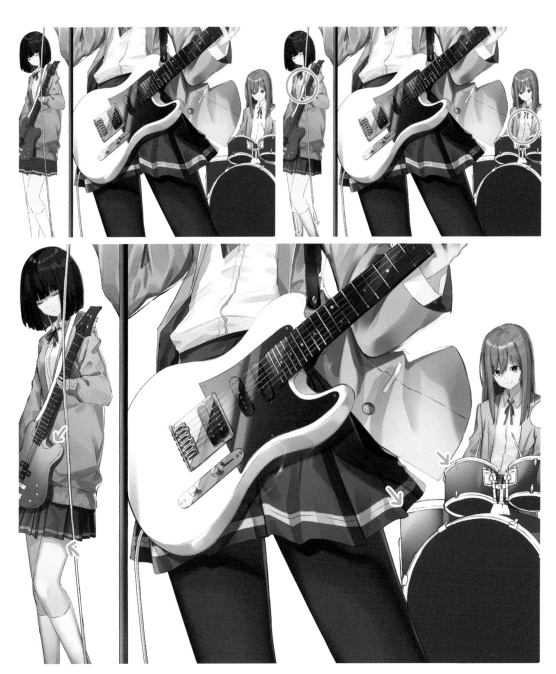

기타(밝음)
#7ed7df

드럼(밝음)
#f0e29b

47 뒤쪽에 배치되는 인물과 악기에 명암을 넣는 단계입니다. 인물의 피부와 다리에 명암을 넣어 다듬은 후, 악기 파츠에 명암을 넣습니다. 빛을 강하게 받는 연출을 묘사하기 위하여 밝은 색상을 터치합니다.

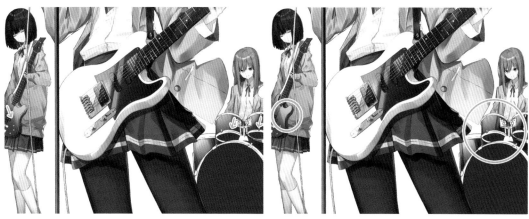

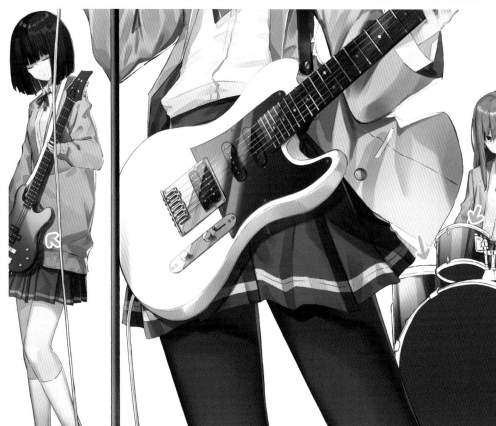

기타명암(1차) #235a6f　**기타명암(2차)** #061927

드럼명암(1차) #7c273c　**드럼명암(2차)** #7a3d3c

48 기본적인 양감을 잡은 후, 명암을 넣습니다. 밝은 부분과 어두운 부분의 대비를 적절히 사용하여 더 입체감 있는 묘사를 표현할 수 있습니다. 밝은 영역과 1차 명암, 2차 명암이 들어가는 부분을 나누어 채색합니다.

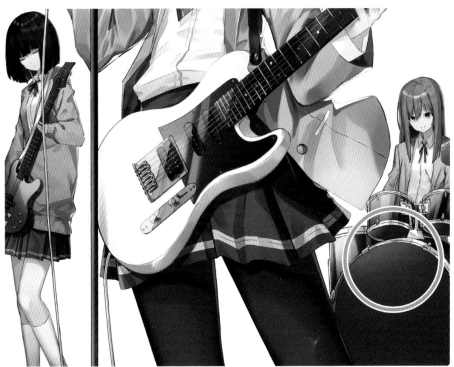

드럼(밝음)
#5a5b8b

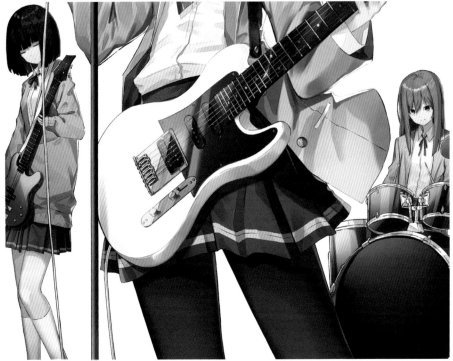

드럼(어둠)
#0e0e16

49 드럼 부분에 명암을 넣습니다. 먼저 밝은 색상으로 밝은 부분과 어두운 부분의 나누기위한 양감을 잡습니다. 이후 드럼의 형태에 따라 둥근 모양으로 명암을 넣어 마무리합니다.

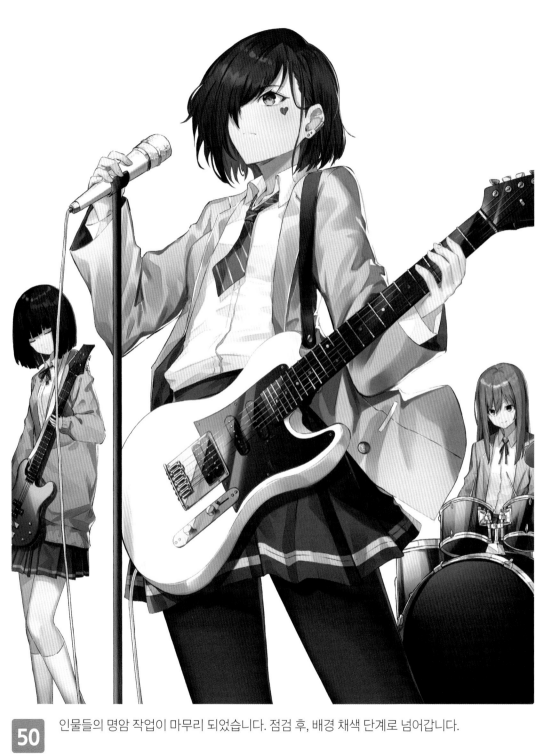

50 인물들의 명암 작업이 마무리 되었습니다. 점검 후, 배경 채색 단계로 넘어갑니다.

#6 배경 묘사하기

출처: https://c11.kr/8403

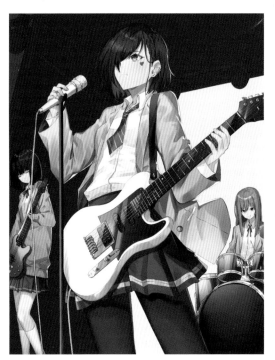

01 미리 밑색을 칠해둔 배경 레이어를 켠 상태입니다. 명암을 작업하기 이전에, 조명의 빛을 어떻게 채색할 것인지 사진 자료등을 참고합니다. 조명은 그 색상도 다양하고 빛을 얼만큼 강하게 넣을 것인지, 전체적인 밸런스를 고려하여 진행해야합니다.

전체적으로 흰색과 연한 노란색 사이의 조명 색상을 칠하기로 결정하고, 배경 채색에 들어갑니다.

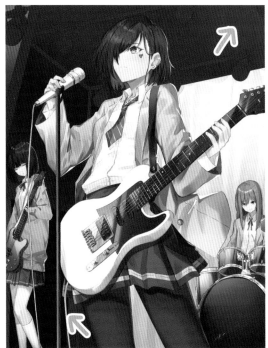 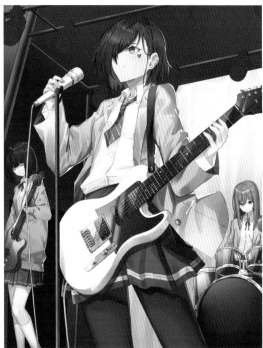

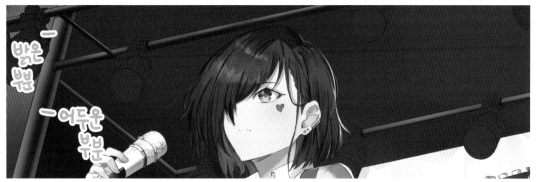

천의명암
#f0e4d8

기둥(어둠)
#221527

기둥(밝음)
#5a6777

02 먼저 배경에 들어가는 조명의 기둥과 인물 뒤에 위치하는 흰색 천 부분에 색을 칠합니다. 밝은 영역과 어두운 영역을 나누어 입체감이 느껴지는 정도로만 작업합니다. 천과 마찬가지로, 기둥 부분에도 밝은 부분과 어두운 부분을 구분하여 색을 칠합니다. 직선툴을 사용하여 색을 칠하면 편리합니다.

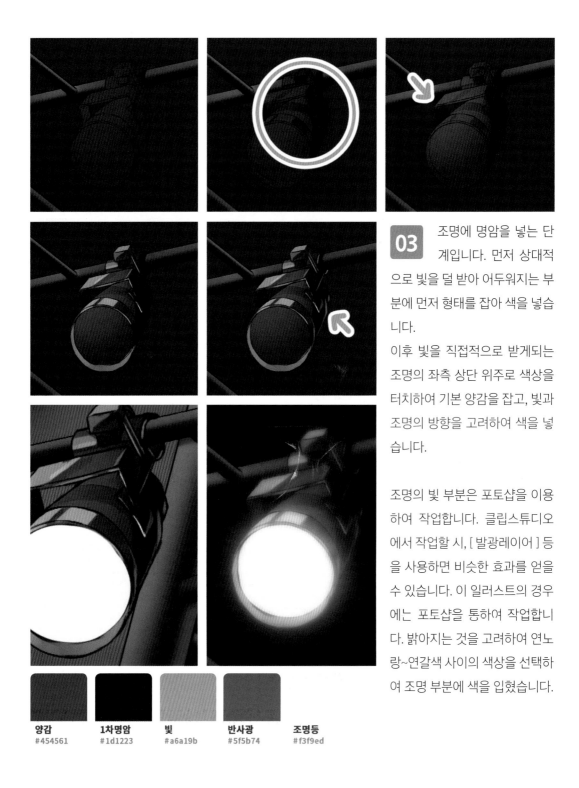

양감	1차명암	빛	반사광	조명등
#454561	#1d1223	#a6a19b	#5f5b74	#f3f9ed

03 조명에 명암을 넣는 단계입니다. 먼저 상대적으로 빛을 덜 받아 어두워지는 부분에 먼저 형태를 잡아 색을 넣습니다.

이후 빛을 직접적으로 받게되는 조명의 좌측 상단 위주로 색상을 터치하여 기본 양감을 잡고, 빛과 조명의 방향을 고려하여 색을 넣습니다.

조명의 빛 부분은 포토샵을 이용하여 작업합니다. 클립스튜디오에서 작업할 시, [발광레이어] 등을 사용하면 비슷한 효과를 얻을 수 있습니다. 이 일러스트의 경우에는 포토샵을 통하여 작업합니다. 밝아지는 것을 고려하여 연노랑~연갈색 사이의 색상을 선택하여 조명 부분에 색을 입혔습니다.

04 레이어의 종류에서 효과를 선택하여, 외부 광선을 선택합니다. 레이어 설정을 바꿔주는 것으로 빛을 쉽게 표현할 수 있습니다.

05 레이어의 설정을 바꾸면, 위의 그림과 같이 빛이 번져보이는 효과를 작업할 수 있습니다. 묘사를 어느 정도 다듬은 후, 가우시안 흐리기 효과를 적용하여 마무리합니다.

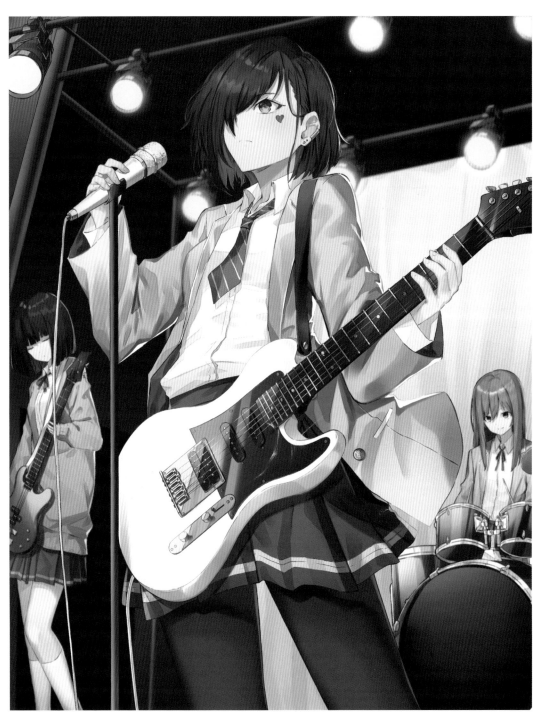

06 조명의 빛 묘사까지 마무리 된 모습입니다. 좌측 상단의 분리해둔 레이어까지 설정을 바꾸고, 간단한 오브젝트와 보정을 추가하여 마무리합니다.

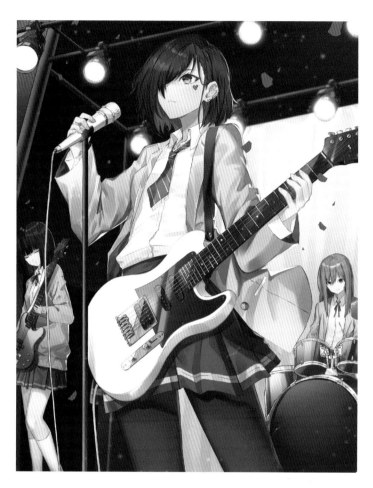

07 장미꽃잎이 휘날리는 연출도 좋고, 종이꽃이 흩날리는 연출도 좋습니다. 본인의 취향대로 그리고 싶은 형태의 큰 틀을 잡아 일러스트 위에 배치해둡니다. 오브젝트의 색상은 🔒투명 픽셀 잠금 기능을 이용하여 채색하거나, 올가미 툴로 영역을 지정하여 채색할 수 있습니다. 이런 종이, 꽃잎이 흩날리는 연출을 그릴 때에는 오브젝트의 형태와 방향이 너무 복사한 느낌이 나지 않도록 적당히 불규칙적으로 그려주는 것이 포인트입니다. 인물을 너무 많이 가리거나, 한 방향에 뭉쳐 있으면 부자연스럽게 보일 수 있으므로 오브젝트를 배치할 때 어느 정도 공간 여유를 생각하여 배치합니다.

08 기본 배치가 마무리 된 후, 올가미 툴로 영역을 지정하여 `Ctrl + C` , `Ctrl + V` 기능을 이용하여 배치합니다. 오브젝트의 크기를 늘리거나 줄여가며 자연스럽게 표현하는 것이 중요합니다.

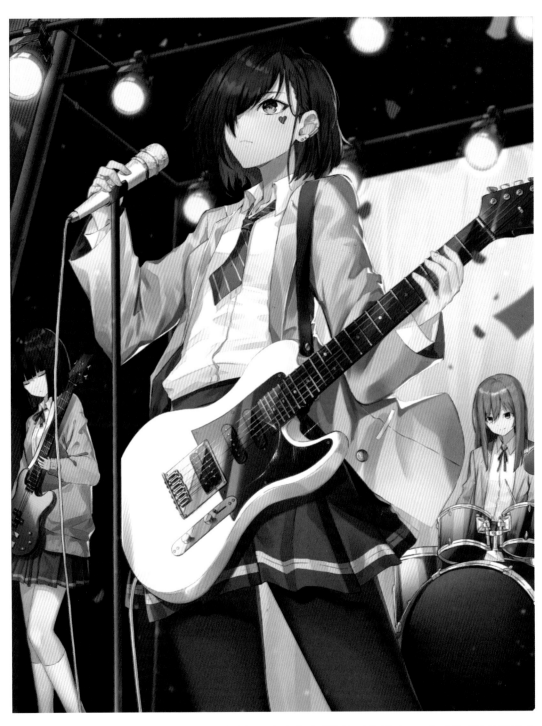

09 오브젝트를 배치하고, 여러 가지 색상을 추가하여 작업한 후 전체 일러스트에 가우시안 흐리기 효과를 적용하여 마무리합니다.

일러스트가 완성되었습니다.

스마트폰을 사용해
QR코드를 인식하면
1편으로 연결됩니다!

매주 토요일
업데이트!

http://cafe.naver.com/neoaca

네오아카데미 네오툰

일러스트레이터 선생님들의 유쾌한 일상툰!

네오링과 프로 일러스트레이터 선생님들의 유쾌한 만남!
입사 첫 날부터 수업 중에 일어난 에피소드까지 모두 즐거운
네오아카데미의 소소한 이야기 일상툰!

https://www.youtube.com/c/네오아카데미

폼피츠의 귤밤

오늘은 귤밤과 그림 그리기 어때요?

매주 화목금일 생방송이 기다려지는 시간!
시청자 리퀘스트부터 피드백, 다양한 그림 팁까지!
소통하며 그림 그리는 콘텐츠 방송, 귤밤에서 함께해요!

귤밤과 함께
그림 그리고
실력도 키워요!

좋아좋아~

네오아카데미

그림으로 더욱 즐거워지는 커뮤니티 카페!

자캐, 합작 그림 등 모든 그림쟁이가 함께 즐기는 그림 커뮤니티!
이와 동시에 현직 일러스트레이터의 테크닉과 노하우를 담은
그림 생초보 ~ 프로 단계의 강의 교육원으로 운영되고 있습니다.

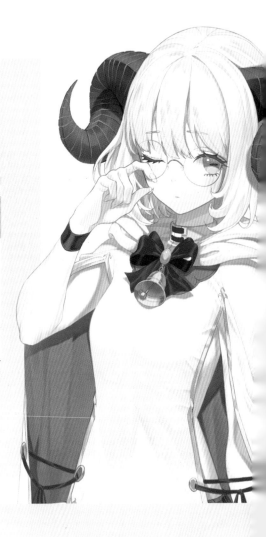

네오아카데미

그림 콘텐츠 생방송, 영상 유튜브 채널!

강사 선생님의 그림 그리는 과정과 팁 영상,
그림쟁이라면 누구나 즐겁게 참여할 수 있는
그림 콘텐츠 생방송이 늘 새롭게 진행되고 있어요.

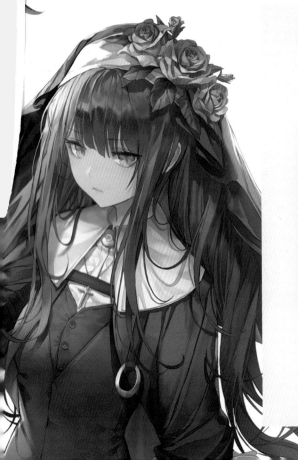